Movie Bale

電影‧巴萊

《賽德克‧巴萊》幕前幕後全紀錄

果子電影有限公司 企劃
黃一娟、游文興 撰文

賽德克‧巴萊

Seediq Bale

序
真正史詩般的電影／吳宇森（監製）

可以說，《賽德克·巴萊》是台灣第一部真正史詩般的電影，它喚起了我們曾經遺忘的、忽略的這段發生在台灣土地上的歷史。

看完之後，我不得不佩服小魏的導演功力。在目前台灣電影的製作條件與風氣不算旺盛的狀態下，他居然可以拍出一部各方面都完整呈現的電影，無論是攝影的嚴謹、服裝的考究，甚至動作場面的表現，都讓人感覺不到是在很艱苦與欠缺資源的環境中完成。此外，他也可以說有著超乎一般導演的勇氣。電影中用的不是他熟悉的語言，也不是他平常接觸的文化，他卻能拍出這個真實且動人的故事，由此可以看出他有廣大的胸懷，用一種關愛的心境拍出這個故事。

雖然這部電影的主角是台灣的原住民，但小魏把它發展成全人類或全世界都會感動的故事。故事中的勇氣、自由、生存的意志、人的尊嚴，這些主題不論是哪一個民族、哪一種文化都會碰到。雖然有人認為只有動作片才能打開全球市場，但我認為動作不代表一切，只有人性及人文的精神才具有世界性。只要拍出人性共通的價值，這部片就算成功了一半。

片中演員表現非常出色，真的看不出許多人是非專業演員。每位演員都很投入，或許是因為大家知道這是非常有意義的電影；也或許這講的就是他們族群的故事，所以更能表現出真性情。

此外，我在現場看到所有參與工作的年輕人非常勤快、樂於工作，不管多危險、多辛苦，都盡力把自己的工作做好。看到這些年輕人讓我更加振奮，我看到了台灣電影的希望。正因為有這樣的導演、這樣的題材，才讓年輕人有充分發揮的機會。他們會知道只要大家共同努力，就可以做到，也看得到希望。我幾次到現場看到這群工作人員，只有「感動」兩個字可以形容！

監製黃志明在籌措資金方面也非常辛苦，做了很多努力。他為小魏做了那麼多事，真是一個非常難得的朋友。所以一位成功的導演，就要有一位很能理解他、為他犧牲一切的好朋友。相信他們的合作，能為這部電影帶來很好的成績。

身為監製的我，藉由參與這部電影，看到台灣電影的製作水準，也認識了這段歷史，還有莫那·魯道這個人物，讓我對原住民的文化感到欽佩與敬重。我想這部電影會帶來很多效應，或許能帶動年輕人重新投入電影行業，並且讓大家看到台灣也能拍出這樣的史詩電影。

序

電影人生命的深刻印記　／黃志明（監製）

二〇〇八年底，《海角七號》熱賣的映期還沒結束，魏德聖便以逃避煩人的採訪通告為由，開始籌備《賽德克·巴萊》了。他熟練地在白板上畫著在腦中存了幾年的分鏡，清楚的場面調度，好像隨時就可以到現場喊著Action。看著他煞有其事、還算認真的背影，我仍然無法當一回事。心想剛經過《海角七號》這一仗，一切的句點不就是應該帶老婆和小孩出國玩一趟才算完美嗎？原來我錯估形勢了，《海角七號》的成功，讓我忘記小魏的鐵齒。

這個完美的句點被推遲了二十六個月，一直到《賽德克·巴萊》殺青、粗剪完、與韓國和大陸確定電腦特效、到新加坡和Ricky簽完音樂合約後，有一天，這個完美的句點才出現，魏家的男人終於陪著女人和小孩出遊了。

在這推遲的兩年多裡，魏德聖和一群人，應該說是一大幫人，完成了《賽德克·巴萊》這部電影的製作。難度空前、拍攝期空前、預算空前，題材也不是像《海角七號》那樣的喜劇，於是，得出的結論是風險空前；原本想與偉大夢想家合作《海角N號》的金主，最後得出了災難之說。況且這一次可不僅是海角之前一個亡命賭徒的失敗而已，這是一個台灣電影的希望；金童魏德聖將會因此斷送前途、滅了台灣電影的希望，而我再一次當不了推手，只好繼續扮演幫兇嗎？悠悠眾口並不陌生，但我心裡堅信這回總該不一樣吧！

日復一日，我擺盪在絕望與相信之間。絕望時，我跑到現場找力氣，偏偏小魏見面第一句廢話

總是問我：「今天心情好嗎？」

但也因為相信，這兩年多來，遇到了兩百多位也一樣相信可以完成這件事的「天使」周轉資

金，讓我們像踩著初春的浮冰渡河，支撐著依然負債累累的劇組，能在二○一○年的夏天拍完

馬赫坡大戰後，逐漸看到曙光。

九月四日殺青那天，劇組連歡呼的聲音都是乾竭的，沒有人流淚，疲累得只剩下茫然落寞。那

天殺青收工時的道別，心是痛的。直到公學校前五百人的殺青酒那晚，又笑又哭地看完阿妮剪

的幕後花絮之後，大家就再也坐不住了，到處找人喝酒，互擁痛哭。導演神祕消失了半小時，

應該是躲進草叢裡痛哭一場吧！

徹底撒野後，大家越過櫻花林，走進初秋月光下的霧社街。眼前的美景因為曾經參與而變真

實，腳下傳來的沙沙聲也逐漸形成清晰的音律。親愛的同事們，我們的生命因為承受過未知的

恐懼，所以能成就《賽德克‧巴萊》，所以留下了印記。

目錄

賽德克族〔德克達亞群〕抗暴六社

巴萬·那威

無所畏懼的少年隊領袖（林源傑飾）

照顧 →

波阿崙社
達那哈·羅拜

協助莫那·魯道起事的部落頭目（高勇成飾）

斯庫社
烏干·巴萬

安靜沉穩的縝密戰士（金照明飾）

塔羅灣社
泰牧·摩那

勇武不羈的塔羅灣頭目之子（林孟君飾）

巴岡·瓦力斯

夫妻
青年巴岡（張愛伶飾）
中年巴岡（摩兒·尤淦飾）

荷戈社
比荷·沙波

在部落間浪遊奔走的狡黠青年（張志偉飾）

比荷·瓦力斯

背負家族血債的悲憤青年（曾伯郎飾）

阿威·拉拜
點燃事件導火線的憤怒青年（林思杰飾）

薩布

夫妻
沉默、慓悍又深情的馬紅丈夫（田金豐飾）

說服

族人　族人　族人

塔道·諾幹
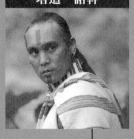
親赴戰爭前線的英勇頭目（拉卡·巫茂飾）

父女

羅多夫社
羅多夫社老頭目
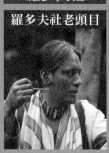
（林秀玉飾）

花岡一郎
達奇斯·諾賓

受日本教育的賽德克巡查（徐詣帆飾）

夫妻

川野花子
歐嬪·那威

受日本教育的賽德克勢力者之女（羅美玲飾）

高山初子
歐嬪·塔道

一生顛沛流離的賽德克公主（徐若瑄飾）

夫妻

花岡二郎
達奇斯·那威

與妻訣別的賽德克警丁（蘇達飾）

人物關係圖

賽德克族〔道澤群〕被迫以蕃制蕃

馬赫坡社

鐵木・瓦力斯
與莫那・魯道誓不兩立的屯巴拉社頭目（馬志翔飾）

魯道・鹿黑
馬赫坡社勢力者（曾秋勝飾）

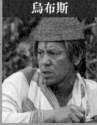

烏布斯
保護少年隊的馬赫坡長者（陳松柏飾）

戰友

敵對

父子

日本人

好友
威迫

夫妻

小島松野
開啟同族相殘悲劇的關鍵人物（田中千繪飾）

小島源治
對賽德克人由愛生恨的屯巴拉巡查（安藤政信飾）

仇視

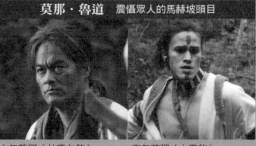

莫那・魯道　震懾眾人的馬赫坡頭目

中年莫那（林慶台飾）　　青年莫那（大慶飾）

父子　　　父子　　　父女

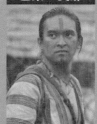

巴索・莫那
以死激勵族人的孤傲戰士（李世嘉飾）

達多・莫那
連日人也敬佩的善戰勇士（田駿飾）

馬紅・莫那
強悍堅毅的烈性女子（溫嵐飾）

鄙視

對峙

佐塚愛祐
鄙視原住民的霧社分室主任（木村祐一飾）

出草

衝突

救命

鎌田彌彥
負責平定霧社事件的陸軍少將（河原さぶ飾）

杉浦孝一
作風輕佻的馬赫坡駐在所巡查（吉岡尊礼飾）

吉村克己
時常辱打原住民的馬赫坡製材廠巡查（松本実飾）

樺澤重次郎
要脅馬紅・莫那勸降戰士的「蕃通」警察（にいみ啟介飾）

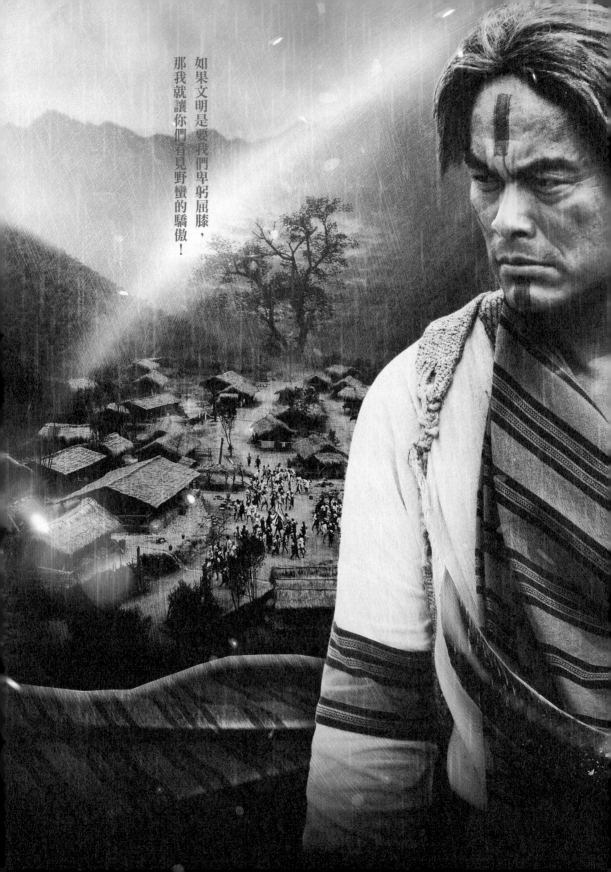

如果文明是要我們卑躬屈膝，
那我就讓你們看見野蠻的驕傲！

【故事大綱】

真正的人可以輸掉身體，
但一定要贏得靈魂！

①

很久很久以前，在湛藍汪洋之中有一座美麗的小島，島上生機盎然，甘果繁茂。小島中央高山巍峨，山林裡住著一群身穿彩衣的男女，他們自稱為「賽德克」（即「人」之意）。他們遵循四季流轉，恪守千百年來的祖先訓示：男人是守護家園的慓悍戰士，女人是編織彩衣的賢淑婦女，如此才有資格在臉孔深深刺上神聖莊嚴的青墨圖騰，成為「賽德克‧巴萊」，真正的人。

十九世紀末，一名賽德克小男孩誕生於這個名為「台灣」的美麗小島。為了成為祖先認可的賽德克戰士，他十五歲首次出草便迅雷不及掩耳、毫無畏懼地取下兩只敵人首級，從此聲名大噪。年輕氣盛的他，魁梧奇偉、戰績彪炳，擁有最多的人頭與最大的獵場，附近部落莫不聞之喪膽。他，就是馬赫坡部落的莫那‧魯道。

②

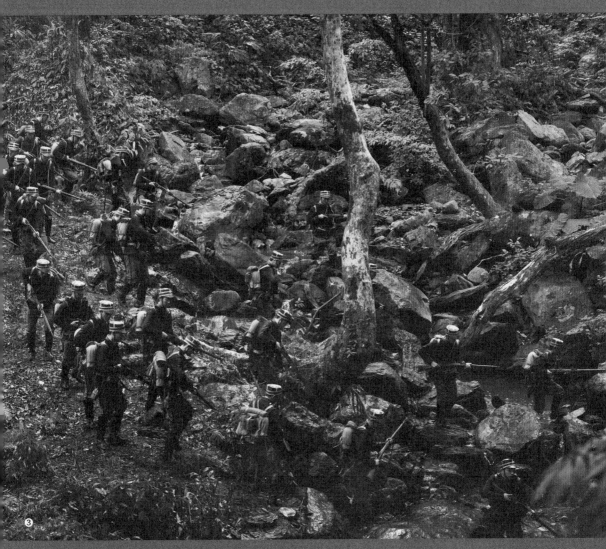

③

④

一八九五年，賽德克人仍居於群山包圍之地，宛如世外桃源，殊不知在台灣外海，數道貪婪的目光正覬覦著他們的獵場。清官李經方在交接文件壓上印璽後，台灣風雲變色，轉為日本殖民地。日人掌握平地之後，為了豐富的山林礦業資源，開始以新式武器對山地展開一波波攻擊；驍勇善戰的賽德克戰士盤踞險惡地勢，數度擊退日本軍隊，但最後不察日人「以蕃制蕃」詭計，許多戰士遭到斬首，賽德克戰力自此衰落，日本勢力長驅直入。

日人為了鞏固威勢，在險惡的山林裡大興土木、建立據點，並且徵調大量賽德克族人，脅迫他們從事建築與勞役工作；同時設置「蕃童」教育所與學校，培育賽德克孩童學習文明與日本文化。經過數十年的「整頓」，充滿日式建築、擁有代表「文明」的郵局、學校、警察分室、株式會社等的霧社街，成為能高郡的「文明新市鎮」，並因日人「理蕃」有成，吸引許多觀光人潮，成為日人眼中的「模範蕃社」。

但是為了建設文明市鎮，賽德克族人付出了許多代價：男人被迫搬木頭、服勞役、無暇馳騁山林追逐獵物，女人淪為日警眷屬的幫傭「不能再編織衫衣；各個部落都有駐在所（派出所）監視，日警權力凌駕於部落之長的頭目之上；而最痛苦的是他們被禁止紋面，完全失去成為一個「賽德克．巴萊」的傳統信仰圖騰，無法成為「真正的人」。

①

②

③

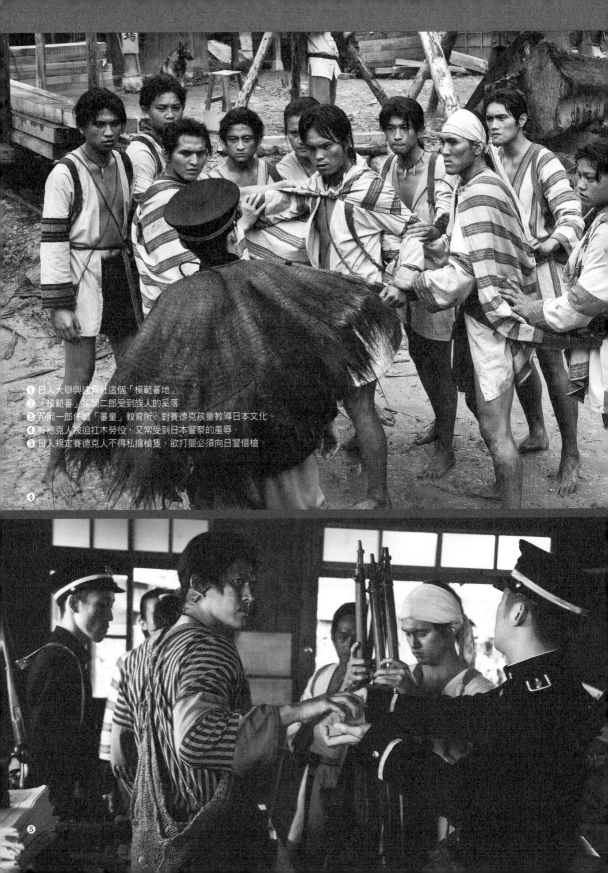

❶ 日人大舉興建霧社這個「模範蕃地」。
❷ 「模範蕃」花岡二郎受到族人的冷落。
❸ 花岡一郎任職「蕃童」教育所，對賽德克孩童教導日本文化。
❹ 賽德克人被迫扛木勞役，又常受到日本警察的羞辱。
❺ 日人規定賽德克人不得私擁槍隻，欲打獵必須向日警借槍。

❹

❺

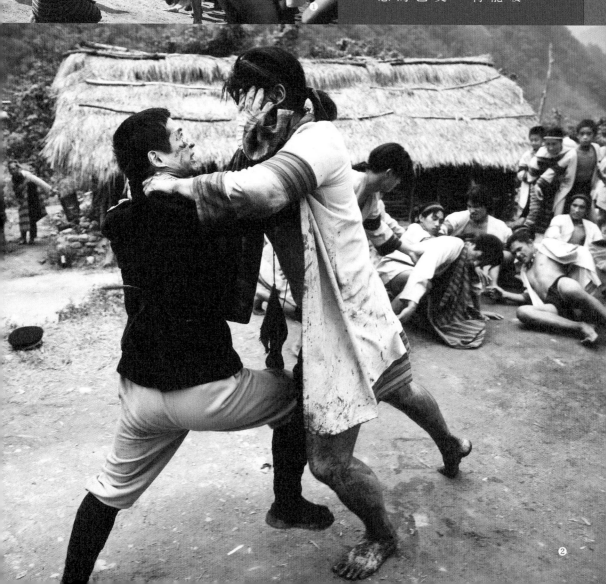

一九三○年十月七日秋冬之交，正是一切勞役最焦熱的時期。一天，馬赫坡社的一對青年男女結婚了，難得有一場能夠暫忘痛苦的喜慶，新任的日本駐警吉村克己卻來巡察。莫那・魯道的長子達多・莫那熱情招呼日警喝酒，卻因手髒而遭莫那名毒打，達多・莫那一時氣憤，與弟弟巴索・莫那毆打日警至頭破血流。自此，馬赫坡便籠罩於隨時可能遭到日警報復的恐懼之中。

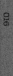

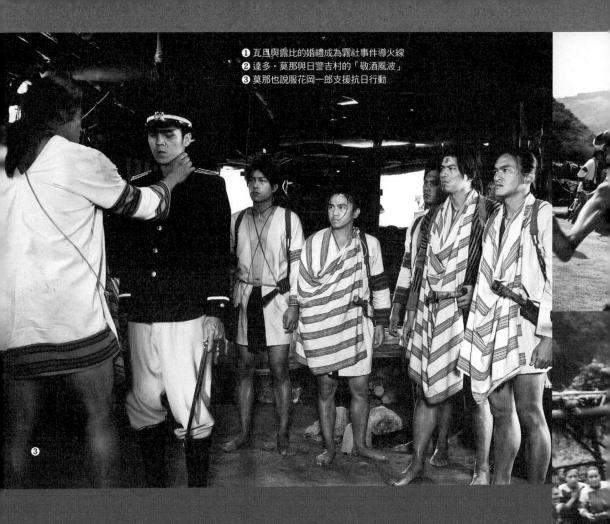

❶ 瓦旦與霧比的婚禮成為霧社事件導火線
❷ 達多・莫那與日警吉村的「敬酒風波」
❸ 莫那也說服花岡一郎支援抗日行動

❸

「與其繼續活在日人威脅下的恐懼，不如起而『反抗』」的聲音，在族人壯丁之間悄悄蔓延開來。咬牙切齒的年輕族人們開始密謀，並且強烈要求頭目莫那・魯道率眾反抗。莫那・魯道夾在「延續族群的使命」與「維護尊嚴反擊日人」之間仔細忖度，不願輕舉妄動，但他看見眼前年輕人誓死的決心，以及他們沒有紋上圖騰、白白淨淨的臉，反抗的信念與隱忍數年的憤怒逐漸翻攪、湧現。他告訴這些年輕人：

「孩子們，在通往祖靈之家的彩虹橋頂端，還有一座肥美的獵場！我們的祖先們可都還在那兒呀！……那片只有英勇的靈魂才能進入的獵場，絕對不能失去……族人啊，我的族人啊！……獵取敵人的首級吧！霧社高山的獵場我們是守不住了……用鮮血洗淨靈魂，進入彩虹橋，進入祖先永遠的靈魂獵場……」

雖然抗日勇士決心赴義，但幾天奔走聯繫下，十二個部落中僅有六個部落願意出征。而深受日人栽培的花岡一郎原本欲勸阻眾人，但受到莫那・魯道反抗決心的震懾，答應於幕後支援。

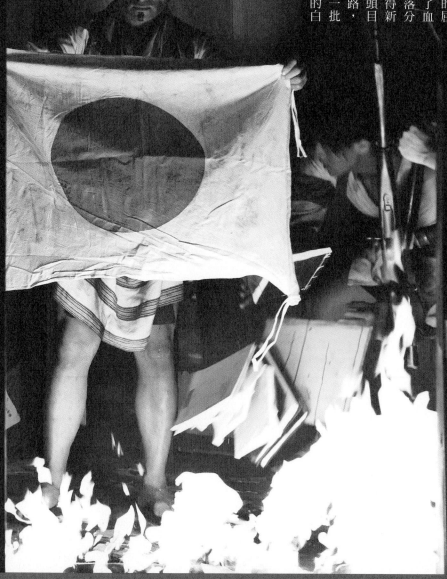

十月二十七日凌晨，天色未明，達多·莫那為報復「敬酒風波」所受的屈辱，率先出草了製材所的日警，揭開了血祭祖靈的序幕。同時，參戰的六個部落分別襲擊各地駐在所、切斷電話線，取得新式槍枝。破曉時分，一批由波阿崙社頭目達那哈·羅拜帶領的壯丁前往能高道路，攻陷沿路駐在所，切斷對外通訊；另一批勇士則由莫那·魯道帶領，綁上示戰的白頭巾，浩浩蕩蕩地往霧社公學校邁進。

❶

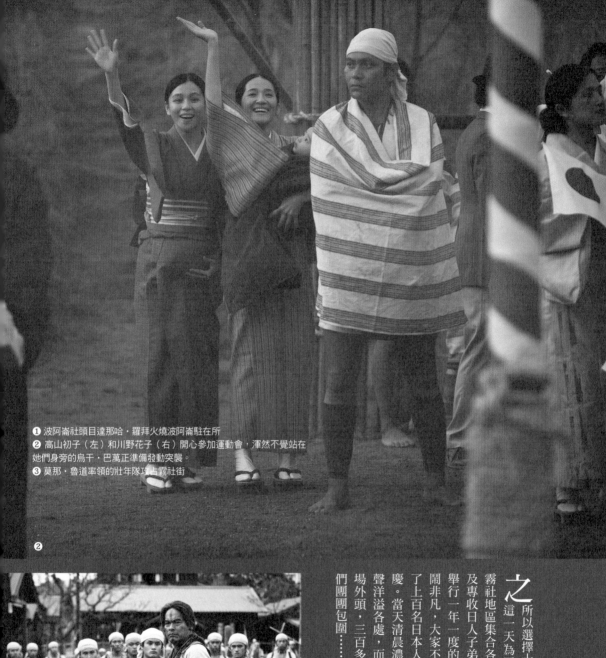

❶ 波阿崙社頭目達那哈‧羅拜火燒波阿崙駐在所
❷ 高山初子（左）和川野花子（右）開心參加運動會，渾然不覺站在她們身旁的烏干‧巴萬正準備發動突襲。
❸ 莫那‧魯道率領的壯年隊攻占霧社街

❸

之所以選擇十月二十七日發難，是因為這一天為了慶祝「台灣神社祭」，霧社地區集合各「蕃童」教育所、公學校及專收日人子弟的小學校，於霧社公學校舉行一年一度的聯合運動會。運動會場熱鬧非凡，大家不分族群遠道而來，也聚集了上百名日本人及重要官員，一起歡度節慶。當天清晨濃霧籠罩，正如興奮的歡笑聲洋溢各處，而眾人並不曉得，在運動會場外頭，三百多名賽德克勇士正緩緩將他們團團包圍……

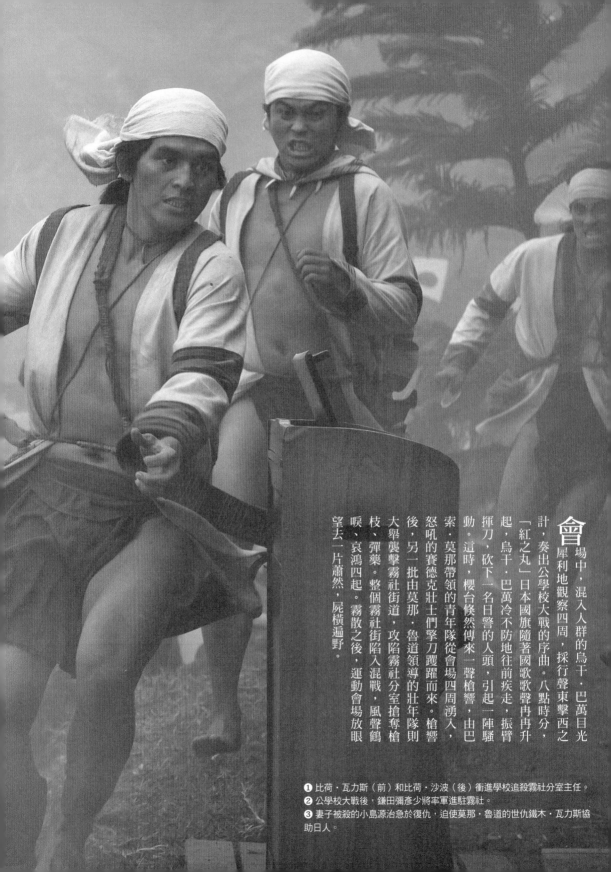

會場中，混入人群的烏干‧巴萬目光犀利地觀察四周，採行聲東擊西之計，奏出公學校大戰的序曲。八點時分，「紅之丸」日本國旗隨著國歌歌聲冉冉升起，烏干‧巴萬冷不防地往前疾走，振臂揮刀，砍下一名日警的人頭，引起一陣騷動。這時，櫻台倏然傳來一聲槍響，由巴索‧莫那帶領的青年隊從會場四周湧入，怒吼的賽德克壯士們擎刀躍躍而來。槍響後，另一批由莫那‧魯道領導的壯年隊則大舉襲擊霧社街道，攻陷霧社分室搶奪槍枝、彈藥。整個霧社街陷入混戰，風聲鶴唳、哀鴻四起。霧散之後，運動會場放眼望去一片蕭然，屍橫遍野。

❶ 比荷‧瓦力斯（前）和比荷‧沙波（後）衝進學校追殺霧社分室主任。
❷ 公學校大戰後，鎌田彌彥少將率軍進駐霧社。
❸ 妻子被殺的小島源治急於復仇，迫使莫那‧魯道的世仇鐵木‧瓦力斯協助日人。

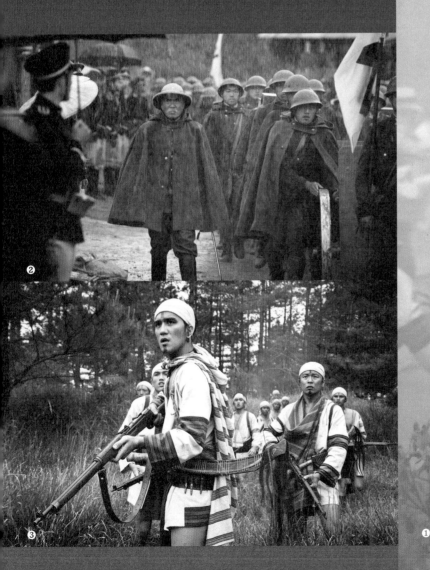

日本人遭遇了領台以來最大的危機，陸軍少將鎌田彌彥銜命調動了幾千名的軍警，聯合前往霧社討伐。而遠在高山上的小島源治巡查內心更痛苦，雖然他憑著在部落間的信譽保住了性命，卻怎麼也無法接受自己的妻子、孩子高高興興地參加公學校運動會，卻遭到無情的獵殺。小島急於復仇的憤怒掩蓋了理智，他強迫莫那·魯道的世仇、屯巴拉社頭目鐵木·瓦力斯出兵，協助日軍打這場完全不擅長的山區游擊戰。於是，莫那·魯道、鐵木·瓦力斯、鎌田彌彥、小島源治展開四強對決，新仇舊恨一併爆發在櫻花盛開的紅色山林裡……

激戰一個月之後，賽德克的婦人們為了讓自己的孩子、丈夫能夠毫無牽掛地戰鬥，早已先行上吊自殺；男人們則在臉孔紋上賽德克的記號，誓死參與搏鬥，不戰死便自盡。一方之霸鐵木・瓦力斯激昂戰死，小島源治仍未恢復理智，積極策動報復，而原本發誓要一天拿下霧社的鎌田彌彥少將不得不衷心佩服莫那・魯道的善戰：「三百名戰士抵抗數千名大軍，不戰死便自盡……為何我會在這遙遠的台灣山區見到我們已經消失百年的武士精神？……是這裡的櫻花開得太豔紅了嗎？」

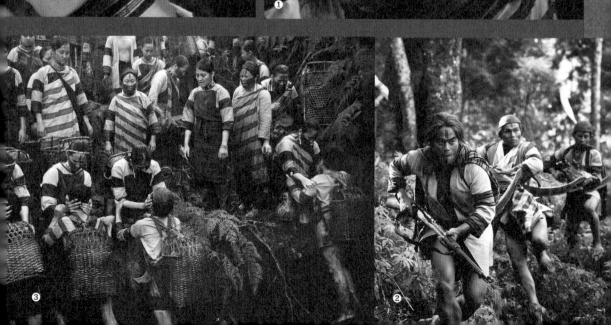

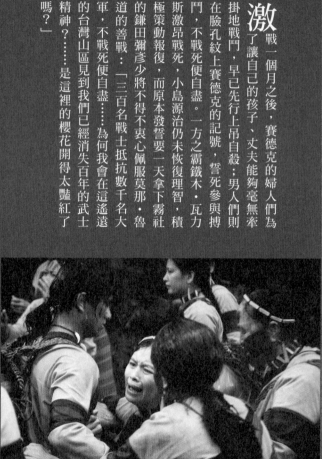

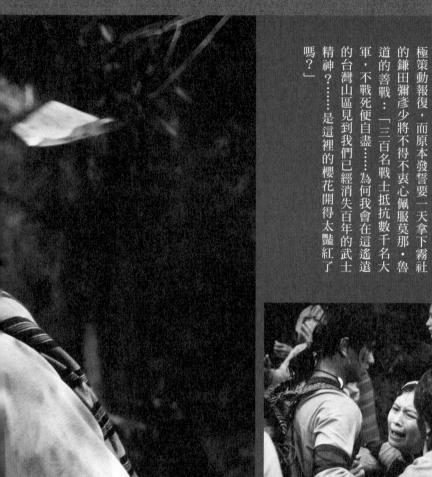

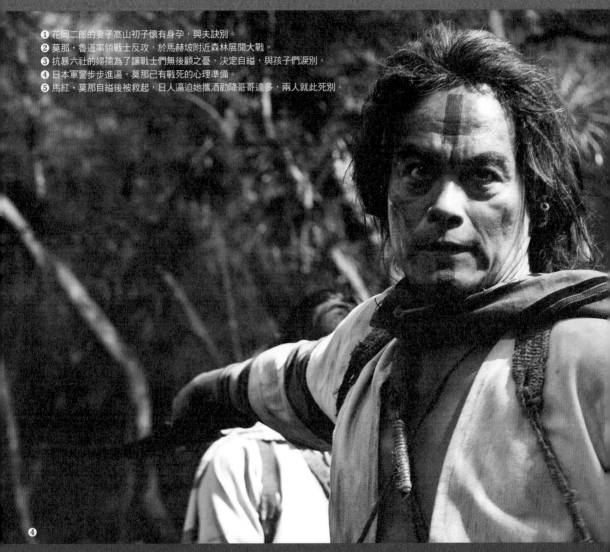

① 花岡二郎的妻子高山初子懷有身孕，與夫訣別。
② 莫那‧魯道率領戰士反攻，於馬赫坡附近森林展開大戰。
③ 抗暴六社的婦孺為了讓戰士們無後顧之憂，決定自縊，與孩子們淚別。
④ 日本軍警步步進逼，莫那已有戰死的心理準備。
⑤ 馬紅‧莫那自縊後被救起，日人逼迫她攜酒勸降哥哥達多，兩人就此死別。

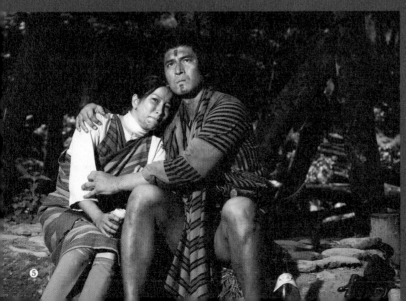

日本軍警步步進逼，最後的時間已到。莫那‧魯道命令所有家族成員自盡，然後一個人爬到懸崖邊，飲彈自盡，沒有人知道他死於何處。事件結束之後數年，終於有人找到莫那‧魯道的屍骨，只見懸崖邊的天空浮現一道為起義族人所預備的彩虹橋……

《賽德克‧巴萊》的真髓

鄧相揚 <small>（國立暨南國際大學人類學研究所兼任專任助理教授）</small>

《賽德克‧巴萊》這部電影旨在演繹「霧社事件」，且讓我們從歷史的迷霧中娓娓道來……

霧社位在台灣本島中央、濁水溪與大肚溪上游的脊稜台地上，海拔約一一四八公尺，由於此地山巒疊起、群峰環繞，時有山嵐霧氣，故得名「霧社」。自埔里前往

霧社途中的「人止關」為其咽喉要地，自古以來係有名的難關要塞。

從水沙連延伸到霧社山區是一個多種族的地區，在霧社地區即有泰雅族賽考列克（Squliq）之白狗、馬力巴諸群，澤熬利（Ciuli）之眉原、萬大群，以及賽德克族之德克達亞群（Tgdaya）、道澤群（Toda）、托洛庫群（Truku）。布農族則有干卓萬、武界、過坑等群。

賽德克族的Gaya

在浩瀚的歷史時空中，賽德克族保有固有的文化特質，諸如生產方式以狩獵為主、燒墾游耕農業為輔。親族組織採父系制，以部落為一自治聚落單位，負有共同祭儀、共同狩獵及共同對抗外侮的社會功能，並形成若干地緣兼血緣關係的組織，部落推舉有才能、有經驗、具有領導統御能力者為頭目，部落或部落聯盟遭到外力侵擾時，起而採取共同防禦與復仇的戰鬥行動。

宗教信仰的本質是泛靈信仰，亦即善靈與惡靈的宗教觀念，並恪遵祖先遺訓為規範。賽德克族男子曾經出草而有獵頭成績者，始可紋面為成年標記，女子則以學會紡織技術為成年紋面的標準。賽德克族的祭儀有開墾祭、播種祭、除草祭、收割祭、新穀入倉祭等，間有敵首祭。

賽德克族「Gaya」一詞有祖先的遺訓、族人共同恪守的律法、社會規範與道德標準、族命得以綿綿不絕之所繫者、風俗習慣與習俗，以及共祭、共獵、共勞、共牲、共食、共守禁忌、共服罪罰的團體等內涵。賽德克族人崇信祖靈（Utux），恪遵祖先遺訓、堅守祖先律法，此為一生奉行的準繩；奉行者成為「賽德克·巴萊」（Seediq Bale），在善死後，其靈越過彩虹橋（hakau otox）回到祖先的靈界，其靈亦成善靈，會庇蔭族人平安健康且豐衣足食，因此族人敬之。若違反祖先的訓示，隨時會遭災難、橫死，死後的靈不能越過彩虹橋，會成為惡靈，為害世間、加害族人，因此族人駭之。

德克達亞群

德克達亞群早期居住在今眉溪上源及濁水溪上游流域的高山深處，因此其他族群稱之為「住在高處的人」或「住在深山裡的人」，其自稱「Seediq Bale」，意即「真正的人」。

清治時期，霧社地區為原住民各族群的自治領域，官方未曾治理。一八九五年日清發生甲午戰爭，清廷戰敗，割讓台灣給日本。日人治台後，在「理蕃」初期，便以強大武力討伐原住民族人，逼迫原住民族人繳械和解。日人為鞏固政治權力及開發山地沃源，不惜任何犧牲與代價，推展隘勇線和建立「理蕃」機構。

在日人極權統治之下，德克達亞群經歷深堀事件、人止關事件、姊妹原事件、薩拉矛事件等大小事件，生活在水深火熱中，逐漸失去固有領域與文化根源，此為霧社事件的遠因。

日人為了遂行「理蕃事業」，在霧社地區大興土木，時時徵召原住民服勞役，賽德

克族人不僅耽擱了山田農耕與狩獵期，也因為繁重的勞役而怨聲載道，日警的跋扈與貪汙事件更是層出不窮。一次婚宴時，莫那‧魯道長子達多‧莫那向日警吉村敬酒，竟遭日警毆打。此一「敬酒風波」與苛重勞役，加上比荷‧瓦力斯和比荷‧沙波的策動，成了霧社事件的近因。

霧社事件

日人治台後，台灣總督府為紀念北白川宮能久親王薨命於台灣，於每年十月二十七日命各地舉行「台灣神社祭」，霧社地區則以展示「理蕃」成果和舉行聯合運動會來紀念。

長期不堪日人極權統治的賽德克族人，於一九三○年十月二十七日，利用能高郡役所在霧社地區舉行聯合運動會時，伺機反抗日人長期的奴役暴政。

霧社事件由馬赫坡社頭目莫那‧魯道主導，聯合德克達亞群的馬赫坡社、荷戈社、羅多夫社、斯庫社、波阿崙社等六部落共同發難，壯丁三百五十六人共分為三組，一組由莫那‧魯道次子巴索‧莫那帶領，攻陷各地之警察駐在所；另一組由莫那‧魯道長子達多‧莫那率領，攻擊霧社公學校之運動會場；中、老年組由莫那‧魯道率領，攻擊霧社分室、日人機構及宿舍。結果攻陷霧社地區十三個警察駐在所，將其縱火燒毀，共獲得槍枝一百八十挺和彈藥二萬多發。此役共計殺死日人一百三十四名，殺傷二十六名，著日服的漢人被流彈誤殺二名。

日本大軍壓境，血洗霧社

霧社抗日事件爆發後，震驚全台灣及日本，台灣總督府立即下令調派各地警察隊及台灣軍司令部所屬之軍隊前往埔里集

❶莫那‧魯道（中）及部落的勢力者
❷日人徵召賽德克人服勞役、建工事。圖為馬赫坡社吊橋。
❸霧社公學校校長宿舍內，這裡是傷亡最為慘重的地方之一。
❹霧社聯合運動會會場，即霧社公學校操場。
❺事件後，軍方在霧社分室成立鎌田支隊司令部。
❻日本各地的軍警部隊往霧社挺進
❼駐紮於埔里梅仔腳飛機場的屏東飛行隊

結，伺機進攻霧社。屏東第八連隊立刻出
動兩架飛機前往霧社山區偵察，能高郡役
所成立「搜索隊本部」。台中州廳派遣警
察隊自台中、東勢沿大甲溪道路越松嶺，
直往白狗方向挺進；花蓮港廳的警察隊亦
自花蓮銅門越過東能高山、奇萊溪谷、奇
萊大斷岩，沿能高越道路往霧社應援。

日人軍警部隊奪取霧社後，增強戰備物資
及武器，隨即與抗日勇士展開激戰，飛機
從空中轟炸、砲兵部隊自地面砲擊，軍警
部隊則協同展開激烈的攻擊。而從各地派
遣到霧社的部隊亦陸續抵達，展開砲擊、
轟炸，實施軍警部隊總攻擊。

從台北、宜蘭應援的警察部隊由羅東翻越
峻嶺進軍霧社，一部分的警察隊則由台
北、蘇澳搭乘「別府丸」軍艦抵花蓮港，
再翻山前往搭乘。台南州廳以下的警察部
隊搭乘縱貫線火車抵二水，改搭集集車埕
線火車赴抵埔里街，自東武嶺、武界、干
卓萬往霧社集結。

台北另有警察部隊經台中、草屯，沿烏溪
道路行軍而抵埔里，而後方輸送隊、警察

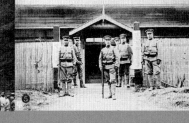

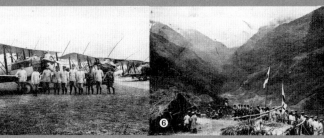

救護班、官役人伕徵調、非常通信事務皆
完成編組及任務分配。警察砲隊則由警務
局組成，配置山砲、十二拇臼砲，往霧社
挺進。

為了就近箝制抗日族人，日人在埔里梅
子腳興築埔里街梅仔腳飛機場，作為屏東飛行第八
連隊的基地。此四架飛機擔任偵察、空
襲、空投心戰招降傳單及施放毒瓦斯，對
抗日族人構成相當大的威脅，尤其轟炸行
動配合地上砲兵部隊的砲擊，造成抗日族
人慘重的傷亡。

以蕃制蕃

日本軍警部隊屢遭抗日族人之強力抵抗，
雖然一再出動大量部隊、配置精銳武器，
依然屢嘗敗績。為求反擊，遂挑起原住民
族群間之嫌隙與矛盾，以蕃制蕃，組成襲
擊隊投入戰場。

被迫投入日方陣營的原住民族人，適用日
本軍警之「戰地敕令」，若有違命或不遵
從日本警察指揮而臨陣脫逃者，施以就地
槍決，或拘留嚴刑拷打；對驍勇善戰而建

有戰功者，則適用台灣總督府頒令之「官役人俠貸」規定，給予獎賞。在此威脅利誘下，原住民族人只得任日人操縱。

慘烈犧牲，壯烈成仁

抗日勇士有組織的戰線與作戰策略皆逐漸被日軍擊破，因而改以游擊點狀的突擊方式。不畏強權的抗日勇士遁入馬赫坡岩窟建立據點，靠著野菜與馬赫坡溫泉礦脈作為食物和食鹽來源。莫那·魯道見大勢已去，帶領部分族人遁入內山，他則獨自進入內山的大斷崖持槍自殺。

十二月八日，日人勸降以達多·莫那為首的最後一批勇士，但志節堅定的達多·莫那不為所誘，與其他四名勇士奔向馬赫坡內山上吊自縊，壯烈成仁，寫下台灣原住民抗日史上悲壯的一頁。

隔年四月二十五日清晨時分，日人又主導另一次「以蕃制蕃」的屠殺事件，親日派的襲擊隊分批襲擊集中看管霧社事件餘生者的兩個收容所，被殺死及因恐懼而自殺者二百一十六人，襲擊隊員共砍下一百零

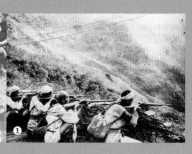

① ② ③

一個首級，提回駐在所向日警繳功。此一「收容所襲擊事件」被抗日的餘生者稱作「第二次霧社屠殺事件」。

為了收拾殘局，同時便於集中管理抗日六部落的餘生者，一九三一年五月六日，日人將霧社事件二百九十八名生還者，強制移居到北港溪與眉原溪交會處集中看管，取名為川中島社，即今日南投縣仁愛鄉互助村的清流部落。

《賽德克·巴萊》電影的完成

導演魏德聖歷經十多年的籌畫，終將這段史實搬上大銀幕，拍成《賽德克·巴萊》電影，不但引起台灣影壇的注目，更因此把台灣這段歷史和賽德克族的悲壯史實推向國際舞台。

魏德聖導演不畏艱辛萬苦，為達成目標，傾家蕩產籌款拍攝《賽德克·巴萊》，其毅力與精神實在令人欽佩，他本人可稱為電影界的「賽德克·巴萊」，意即「真正的人」。

❶ 受日方脅迫的原住民組成「味方蕃襲擊隊」
❷ 在第二次霧社事件中，慘遭日人「以蕃制蕃」策略殺害的人頭，置放在道澤駐在所前。
❸ 在「保護蕃」收容所受日人看管的餘生者
❹ 霧社事件餘生者被強制移居到川中島社

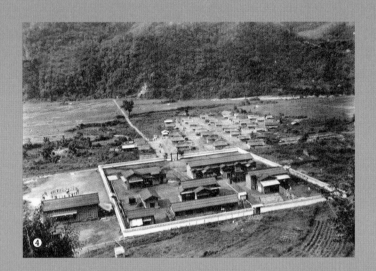

參與霧社事件的六大部落

馬赫坡社（Mehebu）

位於今天廬山溫泉的上方台地，是莫那‧魯道的家鄉。驍勇善戰的莫那‧魯道擔任頭目後，帶領馬赫坡社成為德克達亞群的佼佼者。只是，平靜的生活在「敬酒風波」之後風雲變色，馬赫坡社成為醞釀抗日的作戰中心。但霧社事件之後，這裡夷為一片平地，被迫廢社。

荷戈社（Gungu）

在今天春陽部落的位置。以前荷戈社一直是軍事最盛的部落，抗日行動也最激烈，不過在日本當局撫剿並施之下，荷戈社有了兩極的變化，既有受當局培育的模範「理蕃」人物，也有誓死抗日的「不良蕃丁」。霧社事件最後，荷戈社頭目塔道‧諾幹是第一位戰死的頭目，這裡也是死傷最慘烈、婦孺自縊最多的部落。

波阿崙社（Boarung）

在今天廬山部落的位置。波阿崙社原來屬於道澤群，但因為獵場與部落較靠近德克達亞群，為了避免紛爭，便與德克達亞群聯盟。霧社事件首日，在頭目達那哈‧羅拜的帶領下，波阿崙戰士攻陷能高越道路沿線的駐在所，切斷電話線，阻絕霧社的對外聯繫，並駐守於霧社往花蓮港的能高越道路。

塔羅灣社（Truwan）

「塔羅灣」於賽德克語是「祖源地」的意思，是德克達亞群的故鄉，位在今天春陽部落對面；後來族人由此向外遷徙，分布為十二個部落。抗暴事件當時，塔羅灣社頭目年事已高，便由頭目長子泰牧‧摩那帶領族人勇士征戰。

羅多夫社（Drodux）

在今天仁愛國中的位置，是抗暴六社裡最靠近霧社街的部落。「羅多夫」於賽德克語是「雞」的意思，因其部落地形如雞狀而得名。

斯庫社（Suku）

位於今天雲龍橋附近的濁水溪兩岸。日治時期，斯庫鐵線橋（雲龍橋前身）是霧社至馬赫坡的必經橋樑。抗暴事件之後，族人戰士砍斷斯庫鐵線橋，以阻日軍警部隊逼進，但仍難敵日軍大量湧入。斯庫社在事件之後也遭廢社。

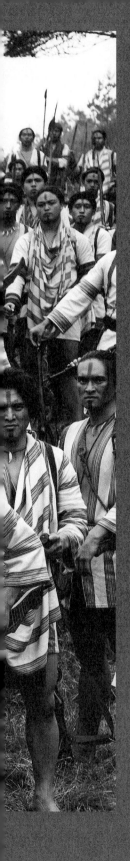

【演員篇】
尋找莫那魯道大作戰

《賽德克·巴萊》是關於台灣原住民賽德克族的故事。原本希望演員一定要是賽德克人，但試鏡一陣子後，發現符合角色要求的人數不夠多，有些人更因工作關係難以全程配合拍戲，於是導演把條件放寬，泛泰雅族的泰雅族與太魯閣族都納入考慮。歷經八個多月備極艱辛的尋找，到了開拍前兩個月，莫那·魯道與眾多角色終於都找到了。

台灣是高山眾多的島嶼，而泛泰雅族多半居住在台灣北、東及中部的高山上，演員組為了找演員，還曾經連續兩日沒闔眼，不斷在南投和花蓮之間來來回回。剛開始，選角指導李秀巒（阿巒）無所不用其極，滴水不漏地一個部落接著一個部落跑，凡是人群聚集的婚喪喜慶（是的！連喪禮也參一腳）、祖靈祭、運動會，甚至選舉造勢活動都不放過。連在山路上開車，看見迎面而來騎機車的阿伯很有型，立刻緊急迴轉追過去拍照留資料。

然而族人起初誤以為我們是詐騙集團，聽到要拍電影都說「怎麼可能」？幸好原住民的個性很友善，在阿巒的循循善誘下，往往「獵相」成功，之後只要有族人不相信，阿巒就讓他看看工作相本，結果往往認起親來：「這是我表哥呀，好……那你應該不是騙人的。」慢慢地，覓尋過程愈來愈順利，主要演員終於一一現身。

除了族人演員，片中有台詞的日本角色高達五十多位，一部分是特地遠從日本邀請演員，其他則由在台灣求學、工作的日本人下手，或者徵求長得像日本人、說得一口流利日語的台灣人。

演員組的五位成員每天四處奔走，終於在踏破鐵鞋之後，所有演員逐一就位。特別是占有重要戲分的素人演員，經過長時間密集的訓練，一位位都脫胎換骨，蛻變成八十年前的人物，演出令人難忘的歷史故事。

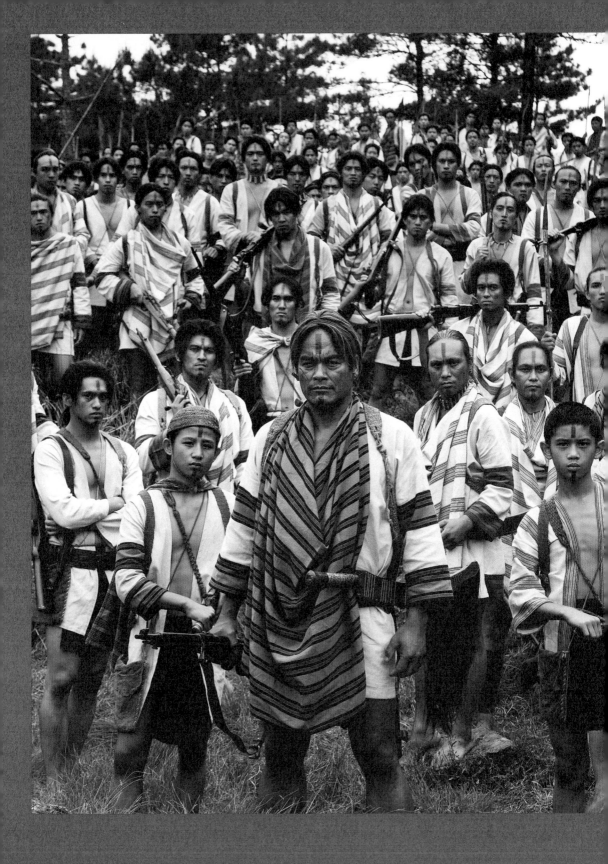

霧社地區馬赫坡部落勢力者魯道‧鹿黑之子。身形高大，十五歲第一次出草就無所畏懼地取下兩顆布農首級，此後一生出草無數。年輕氣盛，個性高傲，領隊時不惜槍傷夥伴示警，也絕不允許有人搶在他的前頭。二十多歲便擁有最多的人頭、最大的獵場，散發令人懾服的統馭能力與稜稜氣魄，成為部落領袖，深受族人尊敬。

率領族人捍衛賽德克人的尊嚴

莫那‧魯道
Mouna Rudo

日本領台初期，莫那‧魯道與日軍對戰數次，最後不敵日本的精銳武器，失去了部落、獵場，甚至父親。無奈成為甕中之鱉，莫那‧魯道只能與日人「和解」，在極度不甘中繳交人頭。身為頭目的莫那‧魯道痛心失去祖先辛苦建立的家園與獵場，自責賽德克傳統祖訓「Gaya」逐漸流失，部落孩子也失去紋上驕傲印記、成為「賽德克‧巴萊」的資格，更憂懼因此無法走過彩虹橋，不能與祖靈相會。

為此，莫那‧魯道不只一次心謀反抗，尤其妹妹嫁給日警卻遭狠心拋棄，憤怒的莫那原本打算不顧一切付諸行動，卻遭人告密而失敗。後來在「理蕃」當局精心策畫下，他與其他頭目至日本「觀光」一個月，見識到日本的富國強兵，但也認識到日本內地警察的溫和態度與山地日警的殘暴跋扈多麼不同，更加深他對山地警察的仇恨。不過，也因為了解日本的強盛，莫那的行事更加嚴謹、低調。

暗自謀畫抗暴十多年的莫那‧魯道一直在等待時機，只是沒想到來得這麼早。他的長子達多與日警吉村因文化不同造成誤會，在一場婚宴上爆發激烈的肢體衝突，部落族人深恐遭到日警報復。年輕族人終於不捺憤怒，開始煽動、鼓譟，要求頭目莫那‧魯道領群抗暴。莫那試探過孩子們的抗日決心後，終於不再畏懼於滅族威脅，策動賽德克各部落，為了站上彩虹橋，為了尊嚴而揭幕戰鬥，血祭祖靈。

在莫那‧魯道的運籌帷幄下，賽德克人打了一場又一場戰役，而許多婦孺為讓男人了無牽掛地戰鬥，紛紛於林中自縊。只是歷經四十多天的爭戰，賽德克人不敵日軍的強大火力，彈盡援絕。最後，莫那‧魯道要求家族自縊，而後獨自走入深山斷崖，舉槍自盡。

莫那‧魯道由大慶（左）和林慶台（右）分飾

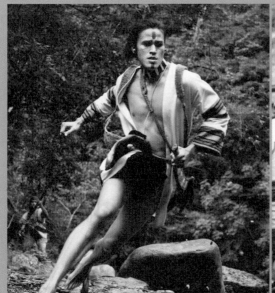
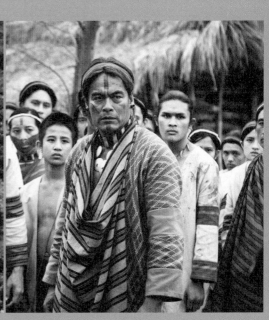

血氣方剛的青年莫那‧魯道

大慶是宜蘭泰雅族南澳部落人，身形高大，五官深邃，他一現
身，帥氣的臉龐讓人很難移開眼睛。大慶飾演的是年輕的莫
那‧魯道，那時的莫那血氣方剛，衝動又驕傲。

劇組是先覓得飾演中年莫那‧魯道的林慶台，他向我們介紹大慶。
兩位擔綱莫那‧魯道的演員，名字都有「慶」字，也都來自南澳部
落，只是「雙慶」任務大不同，大慶年輕、動作戲多，而林慶台主
導霧社事件，台詞多。

二○○九年十月二十八日開拍首日，所有工作人員齊聚桃園角板山
深處的溪流旁，場面壯觀。那天拍攝的是序場，莫那‧魯道英勇橫
渡湍流，出草布農獵人。當時正值深秋，寒流來襲，大慶只圍著一
件遮陰布，要不斷地勇渡冰冷溪流，一次又一次地跳水；到後來，
大慶雖默不吭聲，身體卻已經失溫，一上岸就抽筋。大批工作人員
圍著他，披毛毯、遞熱茶、燒木炭取暖，甚至為他包覆保鮮膜禦
寒，按摩舒緩，都不見好轉。

眼見大慶無法再下水，導演便請身材最像大慶、體形健碩，身為高
山嚮導、我們尊稱為「藍波」的安全防護組組長魏宗舍當他的替
身。原以為大慶身體太虛，結果魏大哥一下水，立刻被人抬著上
來，大家才知道是大慶太厲害了。後來有人想到「露天三溫暖」的
法子，在現場放一缸熱水，讓大慶浸在熱水裡暖身。

就這樣，大慶在溪裡幾乎泡了整整兩天，沒有一句怨言。到後來，
每拍一顆鏡頭，導演只要一喊「OK！」，全場立刻歡呼、鼓掌，
大慶也因此獲得信心，表現得更好。

少年莫那‧魯道　石宇龍飾
「我的才華是：打獵。去山上打獵，住在山
上，過著無憂無慮的生活。我喜歡跟著爸爸上
山打獵，雖然我會有點害怕，但我們是原住
民，原住民是沒在怕的。」──石宇龍的表演
筆記

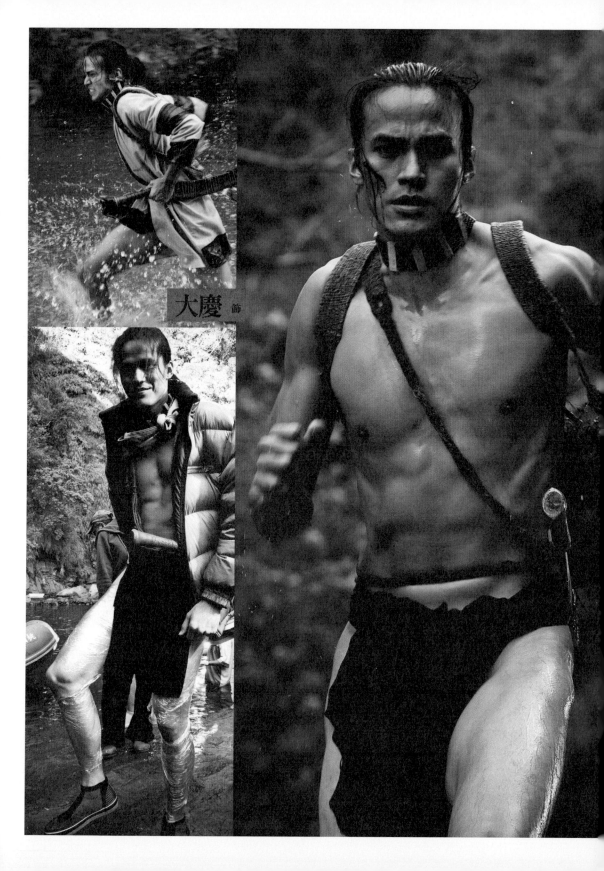

大慶 飾

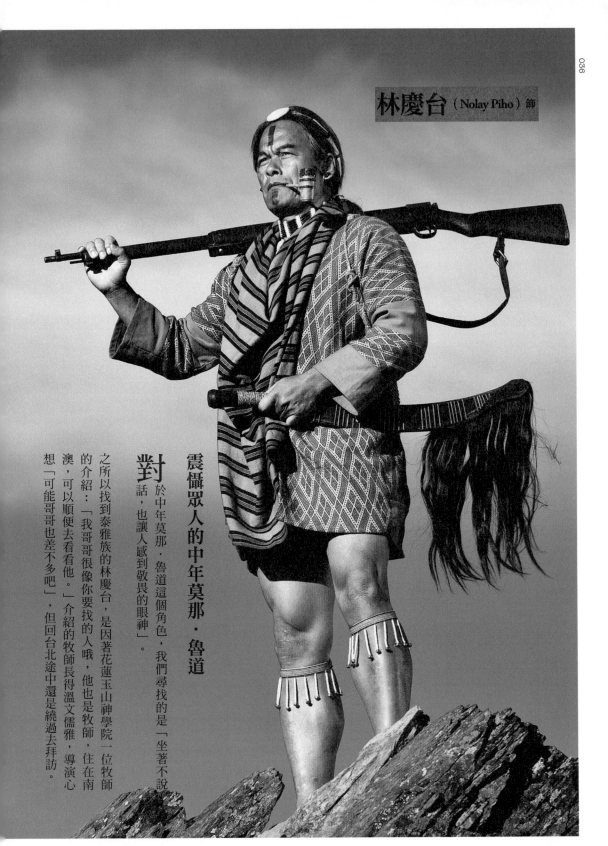

林慶台（Nolay Piho）飾

震懾眾人的中年莫那‧魯道

對於中年莫那‧魯道這個角色，我們尋找的是「坐著不說話，也讓人感到敬畏的眼神」。

之所以找到泰雅族的林慶台，是因著花蓮玉山神學院一位牧師的介紹：「我哥哥很像你要找的人哦，他也是牧師，住在南澳，可以順便去看看他。」介紹的牧師長得溫文儒雅，導演心想「可能哥哥也差不多吧」，但回台北途中還是繞過去拜訪。

一行人到了南澳車站，便見一名身形健壯的男子走過來，劈頭一句：「我是林慶台。我弟弟有介紹你們，先來我家吃飯。」也不管大家能不能，直往他家帶去。

坐在林慶台家裡，導演仔細地觀察他；那股吆喝人的霸氣、眼神閃出的謀略、嘴角隱隱牽動的微笑，與導演心中設定的莫那・魯道形象簡直如出一轍。再細細注視那巨大的手掌、雄厚的背影……「像！怎麼看都像！」但美中不足的是，真實的莫那・魯道身材高壯，有一八六公分，而林慶台沒那麼高。

不過就拍電影來說，藉由攝影技巧偷點角度，身高就不是問題了。原以為一切盡在掌握中，殊不知事情沒這麼簡單。開拍前兩個月，演員們齊聚在南投縣北梅國中接受訓練。第四天清晨運動訓練時，林慶台忽然搗住胸口，跪倒在操場跑道上，趕緊由救護車送至醫院。因為心肌梗塞發作，林慶台進了手術房。消息一傳回台北，總部一陣譁然，大家憂心忡忡：之後要拍這麼多動作戲，林慶台的身體承受得住嗎？

更令人擔心的是，三個星期後，林慶台回到北梅國中受訓，看見其他人的演技、體能都有顯著進步，頓時自信全失，不再像過去那樣以長輩之姿照顧其他演員。但也許是信仰與自尊使然，林慶台不輕言放棄，結訓前一場精彩的表演懾服眾人，導演也放下心中大石，正式宣布由他擔綱演出莫那・魯道。因為林慶台飾演的是中年時期的莫那・魯道，後來我們都習慣以「老莫、老莫」稱呼他。

但一波未平一波又起。老莫是泰雅族人，而電影裡有八成的台詞是賽德克語，雖然同是泰雅語系，但字彙、語調都不一樣，等於得學習新的語言。而且老莫的台詞很多，這對於學習力強、記憶力好的年輕人來說，都不是件容易的事。

為了背台詞這件事，老莫和表演老師發生過許多次衝突。表演老師求好心切，會要求「好還要更好」，然而老莫不僅氣勢如莫那・魯道，連帶點狡黠的聰明，永不妥協的固執都很像，讓人摸不清他只是賭氣，還是因為身體不舒服沒辦法記台詞。這樣的情況延續到拍攝期，甚至上演過幾齣老莫與導演的大鬥法：老莫以身體不適為由使出拖延戰術，而導演即便畫面已經拍得很好，仍用「卡！不行，再來一次！」的權力，讓他明白拍片不是遊戲。大家私下稱此戲碼

為「老狐狸對戰老狐狸」，眾人聞之喪膽。

其實老莫絕非心存僥倖，而是任何人要在短短幾個月內背下密密麻麻的台詞，並且熟練如自己的母語，都是件困難的事；即使上戲前倒背如流，一面對鏡頭也難免舌頭打結。再加上飾演莫那‧魯道，主角的身分讓林慶台不自覺地想要做到最好，所以一感覺旁人的不耐、影響到百人劇組時間的壓力，更讓他緊張地頻頻卡詞。後來，在一場以日語教訓日警的戲中，老莫終於情緒崩潰了。

那一幕，莫那‧魯道帶領族人勇士狩獵，滿載而歸的路上撞見駐在所的日本巡查正在調戲部落女孩，莫那‧魯道要以日語斥責巡查。其他勇士演員身上背的動物有真有假、有重有輕，味道都很臭，面對老莫不斷卡詞，雖無怨言，但已稍露不耐；再加上「土狗演員」的演出不符導演期待，拍攝現場瀰漫的煙硝味，終於讓老莫「爆炸」了。他獨自跑到角落，阿鑾送水來就摔水杯，背不下台詞就乾脆以一句話一個畫面的方式來拍，才化解了僵持不下的場面。

二〇一〇年二月的某天，劇組在馬赫坡社從日戲拍到夜戲。經過一個白天不斷卡詞的折騰，晚上又非常寒冷，老莫工作了超過二十小時，看得出來身體很不舒服，表情有些痛苦，但他默不吭聲。直到殺青後，老莫才坦言，當時因背不好台詞，壓力很大，他一整天胸口悶痛，很擔憂心肌梗塞再發作，不斷在心中向上帝祈禱才順利過關。其實醫生威脅他，再這樣下去會有生命危險，但他仍執意參與，只因相信在上帝的安排下，他必然能夠完成這重大任務。

後來，老莫找到背台詞的新方法，改用中文拼字而不再拘泥於羅馬拼音，卡詞的窘境終於逐漸改善。他的台詞愈背愈流暢，戲也愈來愈好，眼神依舊銳利、震懾人心，自信完全展露，不僅在戲裡以大哥風範自居，戲外也幫忙安撫照顧年紀較小的演員們，宛如真的就是莫那‧魯道。

導演一直記得，初次與林慶台見面後回台北的路上，途經遙望著蔚藍太平洋的蘇花公路，眼前出現一道彩虹，一行人竟從彩虹底下穿了過去……似乎在祖靈的眷顧下，我們穿過了彩虹，注定要與莫那‧魯道相遇。

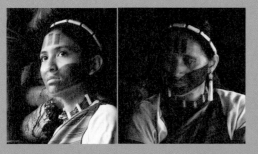

莫那‧魯道之妻　巴岡‧瓦力斯
張愛伶（青年）、摩兒‧尤淦（中年）飾

巴岡‧瓦力斯沉默寡言，對男人不顧一切將部落生命揮霍出去感到無奈、憤怒。青墨紋面的臉龐，深邃的眼眸望向遠處，她總想：「究竟我跟著的這個男人啊，會把部落帶向何處？」最後她仍聽從丈夫的指示，一同上彩虹橋。

過去的賽德克女人鮮有發言權，只能聽從男人的決定；個性嬌羞安靜、不多話的張愛伶，以及摩兒‧尤淦含蓄的氣質，都透露出那樣一股老時代的味道。摩兒‧尤淦在五分鐘試拍片也飾演巴岡‧瓦力斯。

與日軍對戰不幸戰死的莫那‧魯道之父

魯道‧鹿黑
Rudo Luhe

曾秋勝（Nawi Pawan）飾

莫那‧魯道的父親，馬赫坡社勢力者。自莫那‧魯道幼年時，他便教育兒子要堅守祖靈的傳統，成為真正的英雄。後來日軍不斷侵犯他們的家園，一次與日軍英勇交戰後，魯道‧鹿黑不幸戰死，留下遺言要孩子莫那‧魯道好好守護部落。

等待七年的允諾

曾秋勝來自賽德克族清流部落，是過去抗暴六社之一羅多夫部落的後裔。曾老師的個性很溫和，總帶著一抹令人安心的微笑。因為說著一口流利的賽德克族語，而且有製作傳統器具的精湛手藝，在族語教學及道具製作上都給予劇組許多幫助。二○○三年，曾老師曾參與魏德聖導演的五分鐘試拍片，當時他也是飾演魯道‧鹿黑，也為了《賽德克‧巴萊》開始蓄髮，只是這一留就留了七年……

曾老師年事不小，但在劇中有不少打鬥戲，既要肉搏，又要在山林中奔跑射矛。不管拍戲再怎麼辛苦，即使扭傷了身體，甚至在寒風中淋著四天冰水拍雨戲，曾老師都努力忍耐著，只有憶起逝世已久的父親講述的一幕幕霧社事件故事時，他才忍不住落淚……

達多·莫那
Tado Mouna

莫那·魯道的長子，事件發生時三十一歲。身材壯碩，孔武有力，性情如熊熊烈火般奔放，其髮如其心，似大浪狂捲般澎湃。雖出生於日治時期，但仍天不怕地不怕，善於獵取敵人首級，族人也視他為莫那·魯道的接班人。在一場婚禮上，剛砍下山豬、滿手鮮血的達多·莫那熱情地招呼日本巡查吉村一起飲酒，沒想到吉村竟揮杖痛打，激怒了達多·發生衝突鬥毆，這場「敬酒風波」點燃了霧社事件導火線。後來達多與族人共同說服父親抗暴，也成為事件當中莫那·魯道的左右手，率先揭開抗暴序幕。

即使戰至最後大勢漸去，不敵日本的精銳武器與「以蕃制蕃」的策略，達多·莫那仍率領餘罣堅守戰場，直到打完了最後一顆子彈，與僅存的四名戰友自縊於巨木下。

達多·莫那戰至最後一兵一卒、寧死也不肯屈服的氣魄，讓日本人也為之敬佩，不僅將他比作戰國時代的武士，也把他與妹妹馬紅·莫那訣別的場景命名為「最後的酒宴」，藉以表達對這位異族戰士的尊敬！

田駿（Yakau Kuhon）飾

淚流得最多的男人

「我是個沒有辦法哭泣的男人。」第一眼就被導演認定「他就是達多・莫那」的田駿，居然在演員受訓的第一天這麼對表演老師說。

田駿是花蓮縣的賽德克族人，身形健壯、人高馬大，也與一般男人一樣，在社會價值觀的影響下，逐漸壓抑了流淚的自然情感。但他如此坦率直言，也顯示內心說不定暗藏一股滾滾能量。果然，在表演訓練的引導下，這股能量有如火山爆發，驚豔不少人。

只是很難想像，原本一臉凶狠、威風凜凜的「達多・莫那」，下戲之後的田駿與大家打成一片，止不住話家常，感謝家人在他拍戲期間的支持與鼓勵，心中滿滿的都是感動。

也因為田駿這樣細膩的個性，他在忙亂的拍攝現場總是懂得照顧自己，調適在最好的狀況而不令人擔心。甚至這位直言自己沒有辦法流眼淚的男人，因著充沛的情感，成為幾百位演員裡流淚流得最多、也哭得最厲害的男人。

巴索·莫那
Baso Mouna

莫那·魯道的次子，事件發生時二十五歲。性情孤傲魯莽，聰穎而動作敏捷，擅使槍，好匿藏於樹上作戰。霧社事件當日凌晨，與其兄達多·莫那分別揭開抗暴序幕。等到賽德克戰士於濃霧中悄悄包圍運動會場，巴索鳴槍示戰，率領未紋面的青年隊首先發難，殺進會場。

然而在馬赫坡森林大戰，巴索的埋伏處遭日軍識破而加以襲擊，他也不幸中彈。為了不讓敵人取走自己的首級，巴索命令族人砍下他的頭顱帶走。巴索·莫那之死，激勵所有族人向日人反撲，爆發了事件以來最慘烈的一場森林決戰。

李世嘉（Pawan Neyung）飾

細膩詮釋孤傲的巴索

世嘉來自賽德克族的眉溪部落。三年前的金融風暴讓他回到山上老家暫棲，那段時間參加了一場親戚的婚禮，巧遇「哪裡有人氣就往哪裡去」尋找演員的第一副導演吳怡靜一行人，留下了資料，試了鏡，沒想到人生路從此改變。

半年內，世嘉不僅擔任電影演員，進入一個嶄新的世界，同時也加入夢寐以求的「雲豹隊」，擔任高山嚮導的工作。世嘉說，接觸高山嚮導以前，他的性情很暴躁，容易為小事發怒，學生時代更是經常打架鬧事。而在雲豹隊期間培養出來的體力、耐力和精壯體格，讓他變得自信與成熟。後來《賽德克·巴萊》演員受訓時，大家再見世嘉，都忍不住開他玩笑：「怎麼變得這麼瘦？為了要演電影哦！」

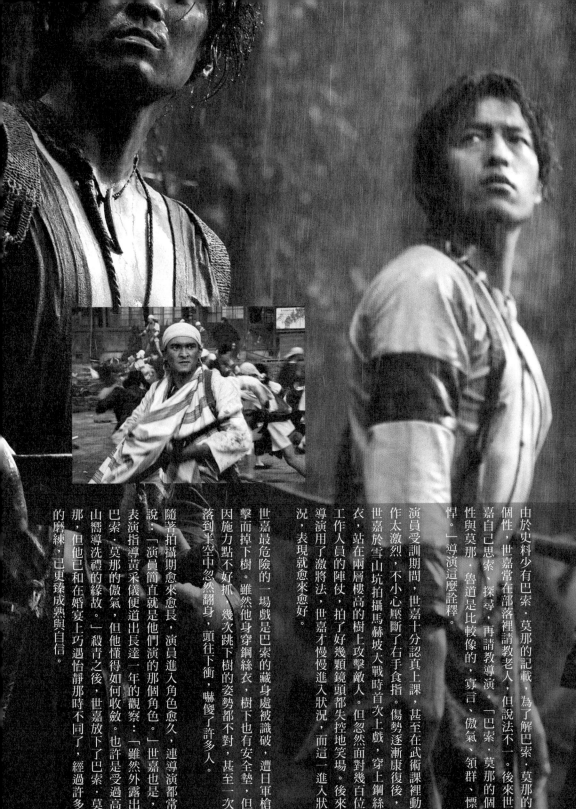

由於史料少有巴索‧莫那的記載，為了解巴索‧莫那的個性，世嘉常在部落裡請教老人，但說法不一。後來世嘉自己思索、探尋，再請教導演。「巴索‧莫那的個性與莫那‧魯道是比較像的，寡言、傲氣、領群、慓悍。」導演這麼詮釋。

演員受訓期間，世嘉十分認真上課，甚至在武術課裡動作太激烈，不小心壓斷了右手食指。傷勢逐漸康復後，世嘉於雪山坑拍攝馬赫坡大戰時首次上戲，穿上鋼絲衣，站在兩層樓高的樹上攻擊敵人。但忽然面對幾百位工作人員的陣仗，拍了好幾顆鏡頭都失控地笑場。後來導演用了激將法，世嘉才慢慢進入狀況，而這一進入狀況，表現就愈來愈好。

世嘉最危險的一場戲是巴索的藏身處被識破，遭日軍槍擊而掉下樹。雖然他身穿鋼絲衣，樹下也有安全墊，但因施力點不好抓，幾次跳下樹的姿勢都不對，甚至一次落到半空中忽然翻身，頭往下衝，嚇傻了許多人。

隨著拍攝期愈來愈長，演員進入角色的愈久，連導演都常說：「演員簡直就是他們演的那個角色。」世嘉也是，表演指導黃采儀便說出長達一年的觀察：「雖然外露出巴索‧莫那的傲氣，但他懂得如何收斂。也許是受過高山嚮導洗禮的緣故。」殺青之後，世嘉放下了巴索‧莫那，但他已和在婚宴上巧遇怡靜那時不同了，經過許多的磨練，已更臻成熟與自信。

馬紅・莫那
Mahung Mouna

莫那・魯道的女兒。個性強悍、堅毅，是霧社事件後莫那家族唯一的倖存者。

演活桀驁不馴的馬紅

馬紅・莫那出生於日治時期，身為頭目莫那・魯道的女兒，強悍的性情與父親如出一轍。事件前夕，她隱約察覺部落男人的謀畫，但仍抵擋不住腥風血雨的命運變化。戰場上的殘酷、失去親人的悲慟，讓她不忍孩子再受痛苦，死意已決的她，深夜裡將兩個孩子拋擲於崖下，然後上吊自縊。沒想到她卻被救起，落入了日本人手裡。

而後，在日本人的脅迫下，馬紅上山勸降抗日族人。她被迫帶著日本清酒上山，在殘破不堪的馬赫坡與哥哥達多相見。馬紅與達多悲痛地飲酒，以這「最後的酒宴」訣別，眼睜睜送走寧死不屈的兄長。倖存的馬紅後來與抗暴餘族被迫遷至川中島（即今日的清流部落），一輩子面對著對自己的譴責。

一天夜裡，飾演馬紅・莫那的溫嵐，與飾演馬紅丈夫薩布的田金豐，在馬赫坡一處茅草屋裡排戲，準備演出電影裡唯一的夫妻親密戲。這場戲，溫嵐的台詞很多，族語老師郭明正特別在旁指導。排戲到一個段落，郭老師不能抑止情感地對溫嵐說：「你的聲音讓我聽了之後，整個人嚇到，雞皮疙瘩都起來了。你真的很像馬紅・莫那……」

溫嵐出生於新竹縣尖石鄉馬里光部落，是泰雅族人。她是知名歌手，由於有著桀驁不馴的氣質與犀利的眼神，早在《賽德克・巴萊》開拍前八年，導演便已暗暗為她定下馬紅・莫那的角色，是最早確定的演員人選。

溫嵐（Yungai Hayung）飾

馬紅·莫那的兒子　彭楊丞佑飾
小名「佑佑」，居住在馬赫坡搭景地附
近的部落，他的媽媽常帶他和姊姊來散
步，因而被選角指導李秀鑾相中。電影
拍攝工作最怕碰到動物、水和小孩；佑
佑難擺平的程度又屬最高等級，平常愛
糖果和美女，愛睏時除了睡覺什麼都不
要。溫嵐飾演他的媽媽，身上背著一個
嬰孩，手上又要牽著這調皮小魔王，堪
稱苦命保母的最佳代言人。

為演出莫那‧魯道的女兒，溫嵐特別回到馬赫坡古戰場遺址，遙想當時風聲鶴唳的景況，悼念犧牲的祖靈。溫嵐說，唯有如此的親身感受，飾演馬紅‧莫那才能夠更有感觸。除此之外，為了揣摩馬紅‧莫那自縊時的心情與上吊的感覺，溫嵐還做了一些小小的試驗。

雖然溫嵐做足了各種準備，但拍戲期間剛好是專輯的宣傳期，她必須時而古代時而現代，在兩個時空之間遊走。四月下旬，我們在霧社街街拍攝馬紅‧莫那自縊未遂，被救起後在救護班甦醒的畫面。這是一場情緒很重的戲，不過溫嵐才剛結束好幾場演唱活動，表演老師田霈玲擔心溫嵐一時無法進入角色狀況，要求先給她一個私人空間，讓她好好沉澱。

在這段靜謐的時間裡，溫嵐向霈玲分享了許多私密故事，她想知道這樣是不是類似劇中需求的情緒。事後，霈玲感動地說，即使溫嵐已出道十年，演出經驗豐富，但仍如此認真，不會因為身為明星而驕傲，這是很不簡單的。

但對於這場「甦醒戲」，霈玲與導演卻有不同的見解。馬紅‧莫那死意甚堅，投子於崖後自縊，沒想到還有睜眼的一刻，更想不到居然是在「敵人」的手中甦醒，霈玲認為這樣極度的痛苦理應失去理智地瘋狂尖叫，演出經驗中的馬紅‧莫那很安靜，太平靜了，令霈玲不太了解。導演想要的，不單只是睜開眼後面臨的極度痛苦，更要凸顯馬紅‧莫那心中可能夾雜的一絲生存欲望……而這樣複雜又矛盾的情緒，正是拉扯扯馬紅‧莫那一生的痛苦掙扎。於是馬紅甦醒之後，眼神漠然地流下了眼淚，讓人不忍、不捨。導演解釋：「愈是痛苦的掙扎，愈會顯示對生存的渴望。」導演想，令霈玲不太了解。

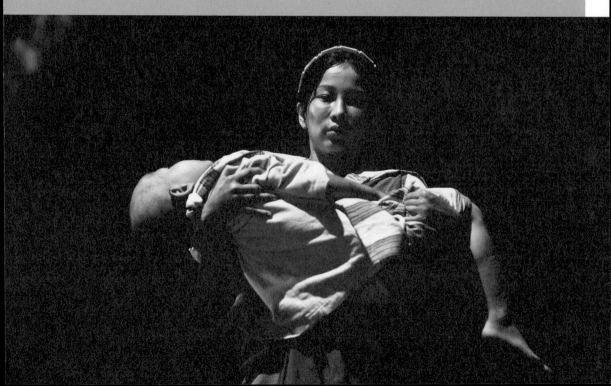

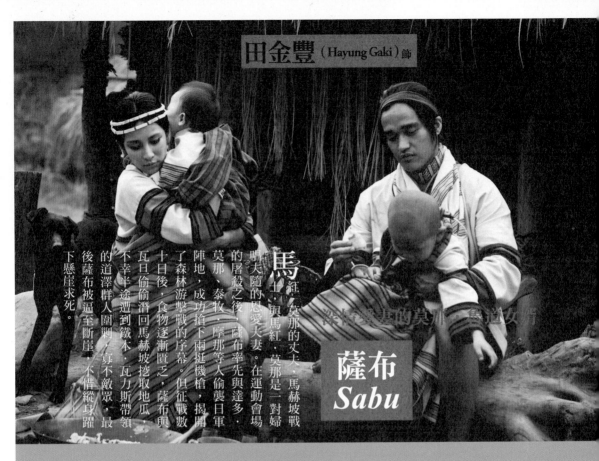

深情愛妻的莫那・魯道女婿

薩布
Sabu

馬紅

馬紅，莫那的丈夫，馬赫坡戰士，與馬紅・莫那是一對婦唱夫隨的恩愛夫妻。在運動會場的屠殺之後，薩布率先與達多・莫那、泰牧、摩那等人偷襲日軍陣地，成功搶下兩挺機槍，揭開了森林游擊戰的序幕。但征戰數十日後，食物逐漸匱乏，薩布與瓦旦偷偷潛回馬赫坡挖地瓜，卻不幸半途遭到鐵木・瓦力斯帶領的道澤群人圍剿，寡不敵眾，最後薩布被逼至斷崖，不惜縱身躍下懸崖求死。

沉默、慓悍、深情的馬紅丈夫

劇中的薩布是兩個孩子的父親，他愛家，也深情愛妻；身為頭目莫那・魯道的女婿、達多與巴索的妹婿，薩布有責任與義務在前線殺出一條血路。田金豐是桃園縣的泰雅族人，他說自己就是個感情付出很深的人，但他比較活潑、好動，要成為薩布，便需要盡量隱藏自己的開朗性格，凸顯與劇中角色相似的地方。而因為金豐有豐富的社會經歷，對於「沉默」，他認為不難詮釋，倒是在開拍前，有一件事最令金豐苦惱：他有一場使用機槍的戲，不過會有左撇子適用的機槍嗎？

金豐首次上戲，就是拍他手持機槍掃射正在渡溪的日軍，想當然耳，他必須演出一位右撇子的戰士。起初他以流利的動作上膛、射擊、上膛、射擊……一切看似完美，但隨著導演要求動作愈來愈緊湊，金豐上膛與射擊的動作也就愈來愈快，但畢竟一時之間很難適應右手的動作，於是在一連串瘋狂的開槍動作中，金豐的右手遭夾傷，成為首次上戲的紀念戰「跡」。雖然沒有左撇子專用的機槍，幸好獵刀不受此限，所以金豐成為少數將獵刀繫在右邊、左手揮刀的戰士演員。

由於賽德克的祖訓裡規定，戰士出草前不可與妻發生關係，所以在劇中，隱約察覺有大事要發生的馬紅，便想藉由挑逗來試探薩布。而金豐首次與溫嵐對戲，竟然就是這樣親密的戲碼，他當然十分緊張；剛開始兩人都有些彆扭，不敢用力抱對方，手也不知道該放哪裡，後來溫嵐講了幾個笑話化解尷尬，加上表演老師田需玲的引導，兩人逐漸投入角色。

瓦旦
Watan

古雲凱（Bayan Kenbo）飾

馬赫坡青年，個性單純而衝動。因為生長於日治時期，直屆成年不僅臉上還是一片淨白、沒有紋面，肩上也因長期扛木頭而一片紫黑腫脹。

一九三〇年十月七日，瓦旦與露比在雙方家長與部落族人的祝福下結婚。正當他們一邊向彼此吹奏口簧琴，一邊羞澀地擺動舞步時，忽然發生騷動，日警巡查吉村與達多·莫那竟然互相毆打，這個事件稱為「敬酒風波」。鬥毆之中有不少人在旁助陣、忍不住叫好，卻也有許多人感到恐慌。原本期待的婚禮被迫中止，瓦旦對日人的仇恨心情日益高漲……

露比　沈蕗茹飾
沈蕗茹在劇中飾演瓦旦的新娘露比。蕗茹具有土風舞基礎，在婚禮上跳起舞來姿態曼妙，令人陶醉。

英氣逼人的大男孩

前製初期，選角指導阿鑾如火如荼地尋找主要演員，在各個部落尋尋覓覓，好不容易相中一位五官深邃十分「有型」的男子，不料……他竟是職業軍人。為了古雲凱，以及七年前就已認定要參與演出的張志偉，導演決定長驅直入國防部，以「最少要到這兩個人」為主要攻勢。結果，國防部不僅同意這兩位導演「喊意」許久的演員，還答應支援二十多位背景演員。

許多人對職業軍人有著刻板印象，不外是體格好、做事一板一眼，但認識古雲凱之後，刻板印象完全改觀。古雲凱是花蓮縣的太魯閣族人，劇組的大哥都習慣叫他「凱凱」。從這麼親切又可愛的外號就可以知道凱凱的性格：不說話時，他散發著嚴肅又沉穩的軍人氣質，但一開口就像個大男孩，呈現出搞笑、愛玩的一面。

凱凱是個街舞高手，飾演他的妻子露比的沈蕗茹則是土風舞高手，由於兩位都有舞蹈基礎，雙雙在戲裡的婚宴上跳起舞，姿態曼妙，好看到大家的眼睛都捨不得移開。他們在戲裡扮演情侶夫妻，戲外則是相互逗嘴的好友，常常一邊跳舞排練，一邊相互拌嘴：「你跳得這麼醜，怎麼配當我的丈夫？」「你那是什麼舞步，我怎麼會娶這樣的老婆？」逗得現場一片歡樂。

烏布斯
Ubus

馬赫坡社人，魯道‧鹿黑的戰友，性情溫和善良，個性執著憨厚。事件後帶領族人遁入山林，他的主要任務是保護、帶領年輕氣盛的少年隊。而儘管戰火無情，他仍保護孩子們直到最後一刻……

陳松柏（Teymu Boru）飾

了解賽德克的精神，想起了祖先的背影……

松柏居於廬山部落，是賽德克族人。他是個話不多的陳人，總是笑笑的，也許是劇中常化老妝的關係，總讓人忘記他比老莫年輕非常多。松柏在廬山部落附近種水果，是勤勞又務實的農夫。而他會成為《賽德克‧巴萊》要角的過程頗為戲劇化。一天，剛好是松柏一年兩度到埔里買肥料的日子，他正扛起大袋大袋的白色麻布袋肥料搬上貨車，恰好被正到部落找演員的導演瞧見，覺得氣質太適合了，立刻請他留下資料，參與試鏡。

松柏的外表看似正經，其實有著坦率的真性情。他不論戲外戲內都極富耐心，受訓期間經常陪著求好心切的大慶，一次又一次地磨戲；戲內則因年紀較長、戰鬥經驗豐富，擔負起保護少年隊的責任。這股責任感也延續到戲外的真實世界，常常看到松柏帶著住在附近的少年隊演員一起赴通告，甚至電影殺青後，還負責帶著這些小朋友上台北錄音。

松柏的殺青戲是在七月天，炎熱的馬赫坡大戰。這是他最後一場戲，並且是特別重要的一場戲。也許是戲內的「烏布斯」等會兒就要上彩虹橋了吧，現場瀰漫著感傷氣氛，松柏也感觸良多。化妝組長杜美玲為他化好了老妝後，他說了許多話，談論原住民生活的改變，當中提及他對宗教，松柏極富情感，輕輕地說：「天堂，就是我們的彩虹橋啊。」

巴萬・那威
Pawan Nawi

馬赫坡少年，事件發生時約十四歲。巴萬動作敏捷，聰明好強，是部落裡的孩子王。為了成為厲害的獵人，他練就一身好身手，但也因為如此好動，時常受日警老師無故責打。為了洩恨、報復日本人，巴萬決意在聯合運動會場上大展身手，在比賽裡出盡風頭。

但沒想到，在風琴伴奏下，日本國旗冉冉上升，唱著日本國歌《君之代》之際，忽聞一聲槍響，狂嘯聲從四面而起，衝出茫茫濃霧的竟然是大舉獵刀的長輩們……

搶盡風采的明日之星

二〇〇九年八月十六日，泰雅族的林源傑在表演筆記中寫著：「今天是最後一堂課，讓我有點不捨，希望以後還能見到（大家）。我想去清流上課，我想演刺激和打架的。」

喜歡刺激和打架的源傑是角力隊的選手，是飾演比荷・瓦力斯的曾伯郎老師的學生。受訓初期，話少、低調的源傑並沒有受到特別的注意，直到表演老師徐灝翔的不斷刺激下，他的表演爆發力令全場驚豔，才使大家開始看見這個與眾不同的少年。

表演指導黃采儀回憶當時對源傑的觀察：「他是一個榮譽感很強的孩子，又受伯郎老師很大的影響，所以表現愈來愈好。我們幾乎沒有做什麼，都是他自己很自然的東西，而他也是蛻變最大的演員。」

電影拍到後來，所有工作人員甚至包括源傑自己，都覺得巴萬和源傑根本就是同一個人。巴萬好勝，源傑榮譽感強；巴萬帶領少年隊跟著大人們打仗，源傑曾以「角力王」之姿戰勝每一個少年隊演員；巴萬無所畏懼地在戰場上往前衝刺，源傑也克服懼高症、不會游泳的恐懼，完成了一場場在疾風颯颯的吊橋上奔馳、從懸崖上跳水的動作戲。因為聰穎，只要經過簡單說明，源傑都可以摔啊滾地做出漂亮俐落的動作，惹得惜才的動作組沈在元師傅常常有股衝動，想把他帶回韓國。

林源傑（Umin Walis）飾

劇中，源傑在馬赫坡大戰中有一場重頭戲，他要咬著彈匣、抱著重達十公斤的擊發機槍，在危險重重的爆破之中衝鋒陷陣、躍牆翻滾。當時是攝氏三十九度的豔陽天，源傑抱槍跑得滿頭大汗，又為了連戲，身上穿著幾個月沒洗的戲服，造成皮膚過敏。由於這場戲拍攝不易、不斷重拍，榮譽感極強的源傑以為是自己表現不好才會頻頻NG，跑到最後心情低落到極點，甚至生氣地摔槍走人。大家都明白源傑善良、求好的性格，經過表演老師與大家的安撫，源傑回到現場，以精采絕倫的表現畫下此場重頭戲的句點，這位「明日之星」令大家刮目相看。

少年隊

少年隊年約十三、四歲，由巴萬·那威帶領，在公學校大戰裡衝鋒陷陣，一吐被日本人欺壓已久的怨氣。但抗暴族人退遁山中後，因少年隊年紀尚輕，大人只派他們擔任斥候或遞送武器。直到日本軍警部隊長驅直入，賽德克戰士一一喪命，少年隊終於站上戰場，為自己、族人、祖靈做最後的決鬥⋯⋯

陳世恩、孫俊傑、曾皓偉、張浩　飾

在霧社事件的口述歷史裡，這批年輕的賽德克少年跟著大人衝鋒陷陣，最後非戰亡即自縊，活著走出森林者也被日人判死刑，倖存者是少數。

飾演少年隊的少年們來自台灣各個世外桃源，包括平靜、四季、力行等，一個比一個偏遠。二〇〇九年六月正值高麗菜採收期，各部落族人都在山上田野農忙，阿鑾乾脆當起路霸，看見有人騎車經過就攔車，要求照相、試鏡。

曾皓偉(小胖)就是這樣找到的，他騎著打檔車，一路帥氣飆風而來，阿鑾立刻攔人下車，要帥氣的他成為少年隊的一員。小胖信守承諾前來受訓，卻怎麼也不願上戲，經過阿鑾的苦情相勸、威恩並施，結果小胖玩得還滿開心的。

十幾歲的小朋友愛玩愛鬧，甚至搶著演重要角色，孫俊傑便在表演筆記寫道：「來到這裡讓我知道很多朋友，也讓我知道和朋友怎麼相處。我也想要去清流，我要演莫那小時候。」少年隊成員彼此年紀相仿，話題相近，拍片現場又有許多穿著傳統族服的賽德克美女，他們說，即使看到跌跤也甘願⋯⋯

高勇成 飾

達那哈·羅拜
Tanah Robe

波阿崙部落頭目，在日警嚴密監控與繁重的勞役下，早對日本人深懷不滿，聽了荷戈社青年比荷·沙波的遊說，立刻答應參加抗暴行列。發動抗暴的當天凌晨，達那哈·羅拜首先率領戰士襲擊波阿崙駐在所，並放火燒毀。後來在莫那·魯道的安排下，達那哈·羅拜帶領一批壯士攻擊能高道路沿線的駐在所，切斷電話線，斷絕通信系統，使得身在霧社的日本人無法立即向外求援。

到了十一月一日，日本軍警部隊已占領霧社台地，在鎌田少將的指揮下，開始向馬赫坡發動攻擊。達那哈率領波阿崙戰士出其不意地猛攻日警，獲得不少重要勝利，但最後仍不敵日本強大的精銳武器。達那哈與戰士們退至最後陣線，決心聯合展開最後一場反擊大戰……

奮力保護家庭、完成人生使命的鐵漢

一個鋼鐵般的男人，深愛著老婆與四位漂亮的女兒，為了家，再苦也願意。但有一天，他為了達成某種使命，不得不讓家人跟著過苦日子，這鐵漢會怎麼做呢？

來自花蓮市的太魯閣族人高勇成，就是這名和家庭有著很深牽繫的鐵漢，而扮演好抗暴六社中的波阿崙頭目，則是他的使命。但一開始，他為了家，其實根本不在乎這個使命，是阿變好說歹說，甚至聯合勇成的太太，在太太、女兒們威脅他不准不去上課的情形之下，勇成才慢慢接受這個使命。

只是電影的拍攝時間實在太長了，通告常常突如其來、又不知什麼時候結束，長達一年的時間，勇成只能接小小的工作賺錢養家，而電影資金又常斷炊，欠演員費用，令他的生活陷入困境。雖然家人支持、不抱怨，但愛家的勇成怎能忍受家人受苦？不過使命既已接下，也不能說放就放，使勇成時常陷入兩難，唯有等到電影殺青才能「脫困」。

幸而，真正的鐵漢不論身處的環境多麼艱困，只要受到真心對待，就會加倍回報。勇成可以感受到導演的用心、努力與誠懇，即使生活再困苦，他也沒有棄離劇組。一直捱到電影殺青、完成使命後，他才回到摯愛的家，繼續為家人奮鬥打拚。

泰牧‧摩那
Temu Mona

塔

狂放不羈，為達目的不計後果的青年。他長期累積對日本人的憤恨，後來與其他青年戰士們起要求莫那‧魯道帶領族人抗暴。抗暴前夕，他先與壯士們至霧社公學校勘查狀況，並購買物資，以備長期抗戰。事件當天，泰牧‧摩那與戰士們於濃霧中狂嘯衝入運動會場，他跳進聚滿日本大官的司令台，準備挑選最高長官與之決鬥……

林孟君（Gaki Baunky）飾

積極衝動，入戲極深的好演員

「聰明的都市小孩，愛玩，做過許多十分不同的工作，但也明白自己要的是什麼。」這是表演指導黃采儀對林孟君的評語。

來自苗栗縣的孟君，我們平常多直呼他的泰雅族名「Gaki」。初見Gaki時，他渾身壯碩，而等到二○○九年十二月到了拍攝現場，大家都嚇了一跳：Gaki瘦了好幾圈，簡直變成另一個人。原來在受訓之後等待通告期間，為了上戲好看，Gaki幾乎每天都和馬志翔騎三個多小時的腳踏車，積極瘦身。

就像劇中飾演的泰牧‧摩那一樣，Gaki性格積極，但也衝動。或許是如此的個性使然，Gaki剛開始很容易緊張。一場勸說莫那‧魯道起事的戲，演員多、台詞多，從白天拍到晚上，到後來不知是否受到夜蟲唧唧的影響，Gaki頻頻卡詞，與莫那‧魯道對話的緊張感達到了，卻少了驕傲之氣。Gaki愈在意是否講錯台詞，也就愈容易卡詞。後來導演要Gaki放輕鬆，只要抓到對話的情緒就好：此話一出，Gaki如獲強心劑，一次就成功。

由於入戲太深，Gaki一接到上戲通告，隨後幾天就會一直作惡夢，不斷夢見自己穿著戲服殺人，甚至一夜連夢五次，嚇出一身冷汗，連忙找采儀訴苦。入戲是很好的，但Gaki顯然壓力太大，每回於下戲後，情緒仍激動得不能平復。采儀眼見這樣不行，每每於下戲後，握著Gaki的手說：「好了！現在收工了，請將泰牧‧摩那還給我。你現在是Gaki，是聰明又活潑的Gaki。」一陣子之後，Gaki才漸漸脫離夢魘。

烏干‧巴萬
Ukan Pawan

安靜、沉穩的斯庫部落青年，行事低調，思想與情緒不輕易表露，沉著觀察後，迅雷不及掩耳地付諸行動。因為這樣的個性，他利用聲東擊西法，揭開公學校的抗暴序幕；也與達多‧莫那共進退，成為打完最後一顆子彈的最後戰士之一。

金照明 飾

兩棲陸戰隊出身的沉默戰士

綽號「小明」的金照明是花蓮縣的太魯閣族人，他也是五分鐘試拍片的演員。一個等待打燈的傍晚，小明正抱著小孩餵飯，導演看著他，突然說：「小明！啊！你從單身、沒有結婚、沒有老婆、沒有小孩的時候，一直等到現在都有小孩跟老婆了。」

小明在五分鐘試拍片裡也扮演最後戰士，跟著達多‧莫那到最後一刻。他飾演的烏干‧巴萬比其他戰士活得長一些，但這個角色是所有主要演員裡台詞最少的，只有五句，其他戲分幾乎是連個呼喊聲都沒有的動作戲。本來小明就不愛說話，加上從兩棲蛙大陸戰隊訓練出來、光是沉默就具有的懾人力量，讓導演毫不猶豫地選定他飾演烏干‧巴萬。導演只告訴小明，要他演自己，不需話語，只要微微的動作就魅力十足。

對小明來說，表演自己並不困難，但他倒是挺困惑的，怎麼會有演員的台詞這麼少，只要一直跑、一直跳就好？他說，像是在公學校大戰裡，他一句話也沒講，就這樣來來回回跑了八天。

鑑於與導演有不錯的交情，小明都直呼導演：「小魏！小魏！」甚至在現場看見導演因壓力過大而大發脾氣時，還會忍不住噗哧一笑。

談到拍片過程中最難以忍受的事，小明居然非常鄭重又認真地強調：「最受不了馬赫坡大戰，因為要連戲、戲服幾個月沒洗，很臭，真的！真的！受不了！」並且又強調了五次。由於小明平常話不多，他的話語便顯得有力量，聽他一而再、再而三地強調「衣服很臭」，彷彿真的聞到了一股充滿汗漬、難以忍受的酸菜味。他甚至說，如果下一次再遇到類似的情況，他就考慮不拍。由此可見，外表雄壯威武的小明其實充滿著赤子之心啊。

塔道・諾幹
Tado Nokan

荷戈部落頭目。他的兄長被日本人毒打致死後，他繼任為頭目，雖然心懷怨恨，但不願與日本人對立、衝突。即使部落青年為抗暴行動奔走、串連、鼓譟，塔道・諾幹仍不為所動，堅持反對抗日行動。直到莫那・魯道出現，他才由堅決反對轉而同意領導戰士親上火線。

打森林游擊戰時，莫那・魯道在幕後運籌帷幄，塔道・諾幹則親赴第一前線；他是塔羅灣大戰的領導者，也是第一位犧牲的頭目。而在塔道・諾幹英勇抗戰下，荷戈社是抗暴六社中死傷最慘烈，也是婦孺自縊最多的部落。

溫柔執著、奮不顧身的賽德克歌手

阿飛在表演筆記上寫道：「要如何在逆境中求得平息的感悟呢？必須先源自於『靜』，才能體悟到這一點，這是我在這兩堂課的一種感悟。『平息』才會去解自己潛在的能力會是如此的強大，要學習如何平息？」

阿飛來自花蓮太魯閣，是曾經榮獲金曲獎的賽德克族歌手，一頭飄逸長髮、黝黑肌膚，在台北街頭背著吉他、騎著腳踏車穿梭在車流裡。他曾經到雲南瀘沽湖畔，在摩梭人的部落裡吟唱；也曾經在高鐵、一〇一大樓的工地打工掙錢。他像是居於四方、以流浪為家的吉普賽人，講話慢慢的，浪漫地生活著，仍不失原住民特有的幽默。因為性情如此自由、奔放，從國中便被喚作「阿飛」。

二〇〇九年八月底，第一階段的表演訓練即將結束前，阿飛寫下這樣的心情：「我是一個對音樂有感覺的音樂人，倘若我能在音樂上對電影有所幫助的話，希望我能盡點心力。」電影開拍後，大家每天為了錢忙得焦頭爛額，沒有人想到殺青後的音樂工作怎麼進行，但阿飛已經為電影寫好兩首歌曲。二〇一一年櫻花盛開的春天，他現身在錄音室，指導演員們唱錄他寫下的片尾曲。

不曉得塔道・諾幹是否也喜歡唱歌？但可以知道的是，塔道與阿飛都是性情溫柔的人。塔道為了家人、部落不願意對抗日本人，縱使族人們前來說服也堅決拒絕；阿飛生長在弟妹眾多的家庭，為了家計度過十年的軍校生涯，畢業後還當過廚師。他們都是為了「家」而溫柔的人。但是等到心中的重擔可以放下時，塔道與阿飛都會奮不顧身地往前衝；塔道為Gaya率領族人抗戰，而阿飛往創作賽德克音樂之路飛去。也許兩人的生命經驗有些相似，因此表演老師這麼讚許阿飛的表演：「『塔道』這個角色要呈現的是與其他頭目不同的智慧，而阿飛在情緒、語言、節奏上都掌握得很好。」

拍攝塔道・諾幹戰死的塔羅灣大戰時，劇組在苗栗的森林裡待了八天，塔道與日軍奮戰了八天，阿飛也在此經歷了塔道的生與死。看著一個個身穿紅白長上衣的演員，奔逃在炸得泥土飛散的森林裡，阿飛彷彿看見了八十年前在生死關頭奮戰的祖先，忍不住獨自在一旁感動落淚。阿飛就是如此感性的人。

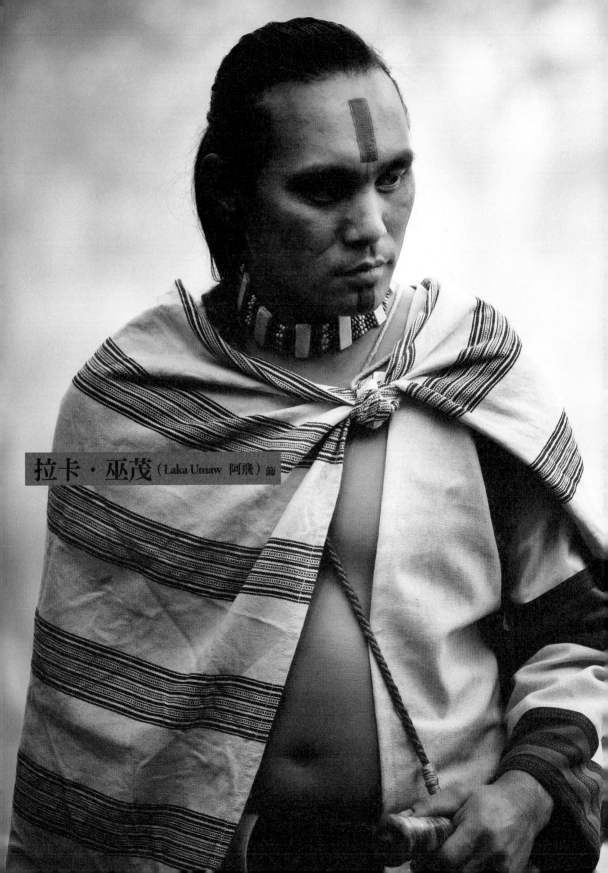

拉卡・巫茂（Laka Umaw 阿飛）飾

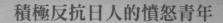

積極反抗日人的憤怒青年

阿威・拉拜
Awi Rabe

荷戈部落青年。一個下雨天，阿威・拉拜與族人走在林間峭壁上扛運木頭，不慎腳滑掉落木頭，他也差點掉下懸崖。但巡查吉村不理會意外，只因失去木頭而大發雷霆，引發族人不滿。後來，阿威・拉拜不願再忍耐對日人的怨恨情緒，與比荷・瓦力斯一起說服頭目塔道・諾幹抗日。

林思杰（Basang Yawei）飾

在表演中找到人生的新方向

歷史上的阿威・拉拜慓悍善戰，走在前線帶領族人抗戰；電影裡的阿威・拉拜則是年輕、個性魯莽、做事較需他人提點。思杰是花蓮縣的泰雅族人，本身很聰明、反應快，也十分了解自己的優勢，有時顯得銳氣太盛，因此要化身為阿威・拉拜時，一開始吃了點苦頭。

針對這一點，表演老師會刻意挫挫思杰的銳氣，但這樣一來讓思杰掌握不到平衡點，不確定對方要的是什麼，又不敢表現自己想做的，像是被剪掉鬍鬚的貓咪，眼神失去了光采。

幸而勇士演員們彼此長期相處，凝聚出一股革命情感，這給思杰不少力量，讓他在表演上得到許多鼓舞。他在表演筆記中寫道：「像這樣的翻、滾、跑、跳，都會勾引在部落上山打獵的情境，身體也就自然地跟著擺動……」對表演有了自己的心得，他也逐漸了解導演是個值得信賴、佩服的人，於是拍攝雨中在崎嶇山徑下扛材，不慎滑腳的鏡頭時，他能夠真的跌倒而得到一個好畫面。

慢慢地，思杰變得不一樣了，銳氣逐漸轉為謙遜，對阿威・拉拜有了更好的詮釋，而這也間接影響他對於往後人生的規畫與想望，期待能以自己幸運擁有的才華來發光發熱。

比荷·瓦力斯
Pihu Walis

荷

戈部落青年，與比荷・沙波是堂兄弟。父親至埔里出草遭日警發現，躲進家中拒捕，結果日警採取火攻，一家有八個人在屋內活活燒死。比荷・瓦力斯那才十二歲，他躲在竹林裡逃過一劫，目睹了一切，從此對日本人深惡痛絕。

在悲憤中長大的比荷・瓦力斯，必須在日警的威迫下伐木服勞役，將砍下的樹幹扛在肩下搬下山。尤其是一九三〇年竟有九項建築工程，族人們為了搬木頭無法上山打獵、無法開墾田地種小米，而工錢還少得可憐。怒火燃燒之下，比荷・瓦力斯決定與比荷・沙波策動抗暴行動。

曾伯郎（Pihu Nawi）飾

帶著祖父參與霧社事件的傷痕

曾

伯郎是任教於北梅國中的角力老師，源傑是他的學生，而他也是飾演魯道・鹿黑的曾秋勝老師的小兒子。

因為教師的身分，伯郎一開始曾想放棄演出，但父親鼓勵他：「這個是部落的故事。入會死，但電影一直都會在。」因為這一句話，伯郎堅持了下來，甚至因拍攝公學校大戰而腳踝扭傷，他都一聲不吭直至下戲，沒想到傷勢太嚴重，整整治療了兩個月才復原。

伯郎是清流部落之子，阿公曾少聰是部落裡參與霧社事件的倖存者。事件當時阿公才十四、五歲，是一名慓悍善戰的少年，片中的巴萬・那威就是以他的阿公為原型。由於阿公的關係，伯郎從小對事件略有耳聞，但如果多問幾句，阿公會沉下臉嚴肅地說：「這些都過去了，不能問。」伯郎後來才知道，阿公當時曾經上吊，只是一直未斷氣，最後不堪疼痛、獵刀一揮，放棄自縊；也因為此念一轉，才有了曾秋勝老師和後來的伯郎，以及兒孫滿堂。

二〇一〇年四月，劇組在宜蘭明池處充滿詭譎氣氛的森林裡拍上吊戲，伯郎也在其中，要與兄弟生離死別。看著「親人」一一自縊，伯郎觸景生情，好像真的回到當時祖先們上吊自縊的時刻，忍不住激動泛淚……

比荷・沙波
Pihu Sapu

張志偉（Bagah Pawan）飾

賽德克・巴萊的武打王子

荷戈部落青年，狡黠善謀，脾氣火爆，常被日警毆打、罰刑在一場對日戰爭中喪生，由兄長撫養長大，但兄長與妻子家庭不處分，是日人眼中的「不良蕃丁」。小時候，比荷的父親睦而出草，也遭日警刑罰毆打致死。失去摯親的悲慟，使比荷・沙波自小對日本人深埋恨意。後來日警強加的勞役愈來愈繁重，又不時鞭打與辱罵，比荷・沙波終於無法再壓抑心中的憤怒，在一場婚宴上娓娓道出他的謀畫，並與族人一起說服莫那・魯道帶領勇士出戰。

比荷・沙波在莫那的命令下開始至各聯盟部落奔走、聯繫。在短短幾天的串連下，共有六個部落參與戰事，比荷・沙波終於可以一吐報復之怨氣……

在五分鐘試拍片裡，帥氣揮刀砍下日軍首級的演員，是來自南投縣中原部落的賽德克少年，當時他十九歲，剛從

高中畢業，準備入伍。七年後，他成為職業軍人，已是兩個孩子的爸爸，身材因豐沛的情感滋潤而圓了起來，但眼神裡的逼人殺氣依然不減。他是張志偉，如今他蛻變成精壯戰士，化身為比荷．沙波。

志偉第一次上戲是在苗栗神仙谷，要在遍地隱藏刺人黃藤的叢林裡奔馳，然後敏捷地躍起抓藤跳下。他靈敏的動作，在受訓時期便很受動作組師傅賞識，只是首次上戲便全副武裝，身上繫了獵刀又背槍，志偉不免緊張，而且面對大場面也有點不知所措。只是鐵漢如他，沒有露出半絲的不安。

七年前與志偉合作後，導演就已在心中認定他是比荷．沙波：「因為他看起就是壞！就像是以前的不良蕃丁！而我就是要一個這樣子的人。」他看起來夠壞，角色性格也突出、鮮明，因此電影裡高難度的精采武打動作都是由志偉包辦，大家私下稱他是電影裡的「武打王子」。

即使從一層樓半的樹上跳下來，或是在咬人貓叢林裡衝過一個又一個火砲攻擊，志偉都是親自上陣，不用替身取代。妙的是，面對大家老問他「這麼難的戲，你怎麼知如何演」，他都發自內心誠懇地說：「因為我知道導演要的是什麼。」

只不過，適合火爆、衝突、打鬥場面的硬漢，一碰到文戲，表演的戰鬥指數立刻下降。這時候，族語指導兼演員最佳酒伴的郭明正老師，總會帶著冰涼啤酒出現。靠著酒精舒緩，鐵漢也柔情，內心始激動，眼眶開始泛淚⋯⋯於是精采的演出搏得全場驚豔。殊不知志偉的眼淚，在背後有「一股力量」支持著⋯⋯

花岡一郎（達奇斯·諾賓）
Dakis Nobing

每著緋紅飄零的霧社山上，處處綻放年到了深冬，瀰漫白霧的霧社山上，處處綻放的櫻花。日本人對達奇斯說：「達奇斯，你的家鄉有一座開滿美麗櫻花的山岡啊，所以你就叫做『花岡一郎』吧。」

花岡一郎出生於荷戈社，賽德克名字為達奇斯·諾賓。因為學校成績優異，日本人把他送進埔里尋常小學校高等科，和日本人一起念書，培養他成為「理蕃」的樣板人物。後來進入台中師範學校，成為霧社地區第一位原住民師範生。

但畢業後，他並沒有如常分發到霧社的公學校任職，反而降級成為霧社分室的乙種巡查，是職位最低的警察，兼在「蕃童」教育所教導孩子日本文化。

一郎的身上流的是賽德克的血，教育則受之日本人，認同日本文明，因此對自己的身分感到十分矛盾。一郎直覺頭目莫那·魯道可能有所行動後，緊急趕往馬赫坡欲勸阻莫那，但面對莫那的咄咄逼問：「達奇斯…你將來要進日本人的廟？還是我們祖靈的家？」一郎只能啞口，落淚……

冥冥之中有股聯繫花岡一郎的力量

在服正裝的演員。他是花蓮縣太魯閣族人，徐詣帆是唯一穿過和服盛裝與族形瘦高，就讀文化大學音樂研究所，主修聲樂，也是舞台劇演員，與飾演花岡二郎的蘇達和飾演川野花子的羅美玲都曾同台演出過。

詣帆剛知道自己飾演的是花岡一郎，而劇中的妻子居然是美玲時，心情一時間很難調適，畢竟他們合演上一檔舞台劇時，飾演的是祖父與孫女的角色，因此初期培養情緒時，兩人常常互相凝視就忍不住放聲大笑。

對於導演挑選詣帆演出花岡一郎，他覺得冥冥之中有股力量安排著。他是學音樂的，與一郎同樣會彈風琴；他和一郎都是當代的知識份子；而在性格上，活潑愛搞笑的詣帆認真分析自己與一郎的個性異同，發現「遇到問題不會馬上解決，而是先躲在一旁思考」這一點，他與花岡一郎最為相似。

花岡一郎、二郎這兩個角色情緒轉折大，導演安排由經驗豐富的演員來詮釋，比較容易掌握住表演的情感。詣帆也都表現得非常好，即使首次上戲就遭到兩次狗吻，仍然若無其事地敬業工作（事過數月，傷痕仍是非常深啊……）。但在一場勸阻莫那抗暴的戲中，詣帆遇到了瓶頸。

當時他與慶台對戲，受到慶台不斷卡詞的影響，連他的情緒也卡住了，不論怎麼專注、拉出過往悲傷的經驗，獨自醞釀許

徐詣帆（Bokeh Kosang）飾

久，就是無法投入情緒。後來，導演要慶台直接說出自己熟練的泰雅語，詣帆看見莫那步步逼近，忽然有股力量，像是一郎灌入他的身體，他的眼淚終於潰堤，直到下戲後許久仍無法遏抑……

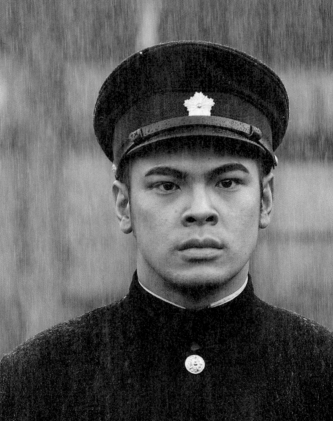

與身懷六甲的愛妻悲痛訣別

花岡二郎（達奇斯・那威）
Dakis Nawi

荷戈社勢力家族之子。與花岡一郎並非親兄弟。同樣受日本人的安排，進入埔里尋常小學校高等科就讀，畢業後於霧社官吏駐在所擔任警丁。

一九二九年十月二十七日，日本當局安排兩對「理蕃有成」的賽德克人結為連理，花岡一郎與同社的大公主高山初子成為夫妻，而花岡二郎與同社頭目的姪女川野花子結婚，

看似平靜的生活，其實暗潮洶湧。二郎夾在賽德克族人與日本人之間，在族人的冷嘲熱諷與日警的睥睨輕視之中不勝痛苦。等到達多·莫那向巡查吉村回擊重拳之後，情勢急轉直下，二郎驚訝於聯合運動會當天要來一場腥風血雨；而更令他恐懼的是，事件當天，他居然看見身懷六甲的妻子初子穿著和服，出現在霧社街道上，準備參加運動會……

蘇達（Soda Voyu）飾

豐富的舞台經驗詮釋花岡二郎的悲慟

蘇達是有著十年舞台劇演出經驗的演員，就讀台北藝術大學藝術研究所表演組，也具編劇、導演的身分。他的五官不若其他泛泰雅族人來得銳利，但兩道濃眉依然顯現剛烈的力道。他是多族群的混血兒，外公是賽德克族，外婆是鄒族，父親是漢人，如同八十年前的花岡二郎，蘇達也曾因身分認同的問題而迷惘，直到找出自己的康莊大道：原住民劇場創作。

因緣際會參與《賽德克·巴萊》，這是蘇達的第一部電影。如同表演老師灝翔所說：「蘇達的舞台劇表演法很重，看他的演出，會有一種在舞台上『燈亮，開始表演』、『燈暗，馬上退下』的感覺，所以我們必須花時間剔除他這些習慣。」蘇達也知道自己的舞台經驗放在電影表演上的優劣，雖然他可以快速掌握導演的指令，並精確地做出來，但他知道自己的表演還是「太多了」，肢體容易誇大，台詞過於抑揚頓挫，甚至把舞台上隨時注意觀眾反應的習慣帶進來，不經意就會看攝影鏡頭，而這些對於講求自然的電影表演都成了「不良」習慣。於是在表演老師與蘇達自己的努力下，慢慢了解「拍電影，鏡頭是會等你的」，才逐漸磨除這些習慣。

其實一開始受訓時，蘇達曾想放棄，因為從小在都市長大的他，不耐每天大量的體能訓練。後來靠著意志力，以及要為原住民盡一份力量的心願，蘇達才撐了下來。在劇中，二郎不忍身懷六甲的妻子初子一同自縊，堅決把妻子送下山，透過蘇達，我們終於得以目睹當時悲戚的場面。

川野花子（歐嬪・那威）
Obing Nawi

荷戈社勢力家族之女，與高山初子是表姊妹。由霧社的公學校畢業後，日本人將她送進埔里尋常小學校高等科就讀，一九二九年還未畢業便奉日本人之命，與花岡一郎結為連理。婚後與一郎育有一子，名為幸男。

聯合運動會當天，霧社洋溢著歡樂的喜慶氣氛，花子抱著孩子，開心地與初子一同穿上最漂亮的和服，前往運動場。絲毫不知未來幾個小時內，她的人生將發生重大變化……

少女的心情隱含一絲靈魂的重量

一張黑白老照片的旁邊有一行註解，說明照片裡坐著的少女是川野花子，而站著的則是高山初子。這是日本人安排她們結婚後合影的照片，兩人穿著和服盛裝，臉上的神情似乎訴說著不同的心情。

「氣質對。看起來就是『有事情』。」被問到當初為什麼選擇泰雅族的羅美玲飾演川野花子，導演這樣回答。而看起來就是「有事情」的川野花子，最後聽從丈夫的決定，和孩子一起結束生命。

也許是因為美玲家境清貧，從小便要跟著父母上山種田、幫忙家計，那一段艱困的日子於靈魂刻下了痕跡，所以即使現在的美玲笑容滿面、性情率直，但那份細膩的體貼之中，似乎都透露著一絲靈魂的重量。而這樣的重量，可能也存在八十年前被日本人刻意培育的「模範番」川野花子心裡吧。

美玲飾演的川野花子，在電影裡要歷經生小孩、抱小孩逃難，以及在雨中與小孩和丈夫訣別自殺的戲分。沒有生過小孩的美玲，一開始拿到劇本便很擔心：到上戲當天，揣著忐忑不安的心情，終於忍不住問導演：「導演，生小孩那場，你會怎麼拍？」而導演不改一貫的幽默，回答：「老實說，我也沒生過

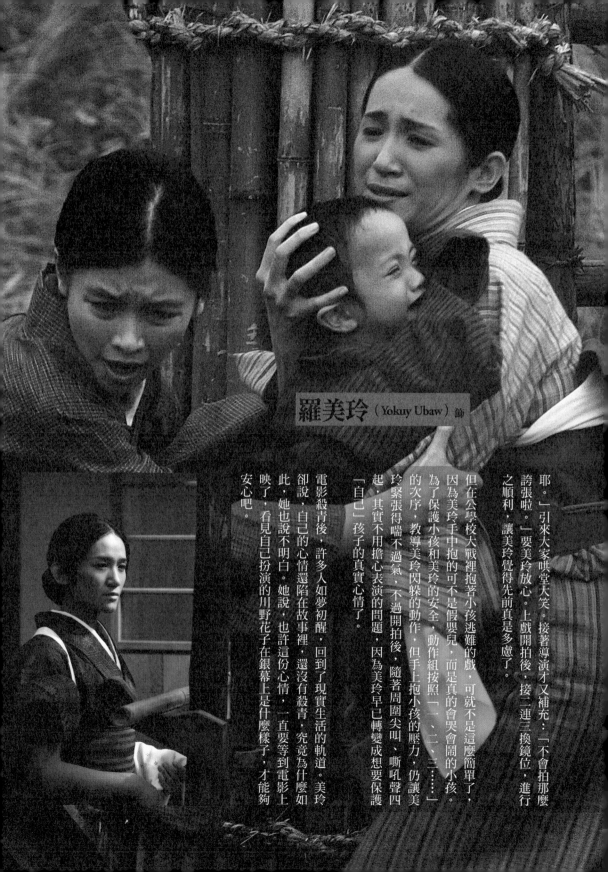

羅美玲（Yokuy Ubaw）飾

耶。」引來大家哄堂大笑。接著導演才又補充：「不會拍那麼誇張啦。」要美玲放心。上戲開拍後，接二連三換鏡位，進行之順利，讓美玲覺得先前真是多慮了。

但在公學校大戰裡抱著小孩逃難的戲，可就不是這麼簡單了，因為美玲手中抱的可不是假嬰兒，而是真的會哭會鬧的小孩。為了保護小孩和美玲的安全，動作組按照「一、二、三⋯⋯」的次序，教導美玲閃躲的動作，但手上抱小孩的壓力，仍讓美玲緊張得喘不過氣，不過開拍後，隨著周圍尖叫、嘶吼聲四起，其實不用擔心表演的問題，因為美玲早已轉變成想要保護「自己」孩子的真實心情了。

電影殺青後，許多人如夢初醒，回到了現實生活的軌道。美玲卻說，自己的心情還陷在故事裡，還沒有殺青，究竟為什麼如此，她也說不明白。她說，也許這份心情，一直要等到電影上映了，看見自己扮演的川野花子在銀幕上是什麼樣子，才能夠安心吧。

荷戈社頭目塔道‧諾幹的長女，隨著時代變化，一生歷盡顛沛流離，共有五個名字：一出生被喚賽德克名字「歐嬪‧塔道」；後來進入霧社公學校，由日本人取名為「高山初子」；一九二九年在日本「理蕃」當局安排下，和花岡二郎結婚後，冠夫姓為「花岡初子」；霧社事件後，跟隨倖存的族人移居川中島，與荷戈青年中山清再婚，名為「中山初子」；國民政府來台後，又易漢名為「高彩雲」。她與馬紅‧莫那同樣是抗暴六社中領群抗日頭目之女，也是倖存的公主。

聯合運動會當天，初子與花子相約在櫻台下的金墩商店準備前往會場的霧社分室主任佐塚愛祐、郡守及督學一行人，彼此互相致意，但他們都不曉得，等到日本國歌奏起、響遍會場的將不是〈君之代〉的歌聲，而是賽德克戰士壓抑已久的怒吼。花子與初子兩人在昆亂中驚慌失措，而身著和服的她們，隨時可能成為族人錯認的出草目標……

一生顛沛流離的賽德克公主

高山初子（歐嬪‧塔道）
Obing Tado

深刻體會生離死別的痛楚

決定由徐若瑄飾演高山初子時，導演曾說：「她有股嬌氣，看起來就是很樂觀，與同樣是部落公主的馬紅·莫那有截然不同的感覺。一個嬌，一個悍。」

徐若瑄來自苗栗泰雅族的龍山部落，大家常喚她「Vivian」。為了解高山初子這位傳奇人物，Vivian仔細閱讀馬志翔向她介紹的《風中緋櫻—霧社事件真相及花岡初子的故事》（鄧相揚著，玉山社出版），讀及故事轉折之處，不禁淚如雨下。她說，高山初子看盡時代起起落落，與家人生離死別，為子孫繁衍，即使難忘過去悲痛傷痕，也要打起精神面對生活。「留下來的人最痛苦……為了解她的歷史背景與人生歷程，每了解一次，心就痛一次。」Vivian感傷地說。

由於天氣與其他因素延遲了拍攝進度，場景又多分散在不同高山，Vivian雖然只有幾個零星的拍攝日，前後卻拉長至五個月之久，但Vivian仍力挺魏導到底，堅持這段時期只接短期的案子，並且一定要留在台灣，配合通告隨傳隨到。

Vivian說，能夠參與演出是她的榮耀，她的家鄉龍山部落也會驕傲。與泰雅外婆感情深厚的Vivian感性地說：「開鏡幾天後，外婆便過世了，雖然無緣讓她看見我的演出，但等到殺青後，出了DVD，我要在外婆墳前放這部電影，讓她看見屬於我們的，這麼棒的電影。」

Vivian最為感動的一場戲，是與丈夫花岡二郎的雨中訣別戲。當時她赤著腳踩在泥濘裡，寒風中不斷淋雨，看見郎果決地轉身離去，一想起這一別就是永別，不禁悲從中來，激動地淚流不止，甚至下戲後回到家痛哭至天明。「因為不敢相信，自己竟然經歷了高山初子曾經歷過的事，覺得很揪心。」Vivian回憶著。

而提及魏導，Vivian笑著說：「我真的非常欣賞導演，他那股堅持、永不放棄的精神，以及勤勞、誠懇、用心，還有愛好電影、台灣與原住民的心，真的令我感佩與感動。」除了感謝魏導給予機會，Vivian更希望世界可以看見這麼好的電影，看見台灣，看見原住民的故事。

鐵木・瓦力斯
Temu Walis

鐵木・瓦力斯繼承叔叔鐵木・奇萊的頭目身分,並領導道澤群勢力最大的屯巴拉社。鐵木・瓦力斯身材魁梧、孔武有力,極富聰穎、英勇的領袖魅力,但小時候曾領教莫那・魯道的狂傲威嚇,對他一直心懷恐懼。再加上道澤群與德克達亞群之間長年有獵場的紛爭,因此鐵木・瓦力斯所領導的屯巴拉社,與莫那・魯道的馬赫坡社各據一方,勢不兩立。

莫那・魯道領導的抗暴行動傳入鐵木・瓦力斯耳裡,他與部落族人一樣既震驚又興奮,但在日本查小島源治的威脅下,鐵木・瓦力斯只能轉而為日本人效力,結果道澤群成為日本對付抗暴六社的主要兵力,奠下同族相殘、兄弟鬩牆的悲劇。其實鐵木・瓦力斯率領道澤人出草同族戰士之時,內心逐漸產生不忍與矛盾,經過再三思忖,他決定傾全力,為站上彩虹橋而奮戰……

回到人性的基本面,挑戰傳統的歷史評價

起初,馬志翔聽到自己飾演的是鐵木・瓦力斯,心中非常抗拒,因為在後來幾十年統治者的詮釋下,鐵木・瓦力斯已經被牢牢貼上「親日」標籤,即使馬志翔身為賽德克族道澤群之子,也無法完全認同這位祖先。

「我找你來,就是要以鐵木・瓦力斯正面的形象,來扭轉鐵木・瓦力斯負面的形象」針對馬志翔的疑慮,導演這樣說明,「因為鐵木・瓦力斯成為『味方蕃』(即受日人脅迫襲擊族人的原住民),所以他就是壞人嗎?這部電影要談的是不同立場所面臨的不同抉擇。」

導演的一番話,讓馬志翔從極力的抗拒,到猶豫掙扎,及至正面接受。他知道,導演的出發點是為了賽德克族,這樣的觀點來自更深層的思索。我們應該突破以訛傳訛的謠言,戳破統治者加諸的政治意涵,以當時的歷史為背景,回到最純粹的人心思考與掙扎,從客觀的角度來看鐵木・瓦力斯的主觀想法,才能了解導演呈現這個歷史人物的用意。

接下鐵木・瓦力斯這個角色,首先的挑戰是要學習日語和賽德克語,除了熟練,還要十分有情感、流暢地轉換兩種語言,而戲劇指導對馬志翔給予很大的肯定。除了語言,還有第一次拍戰爭片的挑戰。這是馬志翔第一次穿上自己的族服演出打鬥場面,一次拍攝突擊抗暴六社族人、反在小屋內遭理伏的戲,因太過專注,馬志翔的腳底被鐵絲刺穿竟渾然不知,喊卡後才驚覺傷得嚴重。

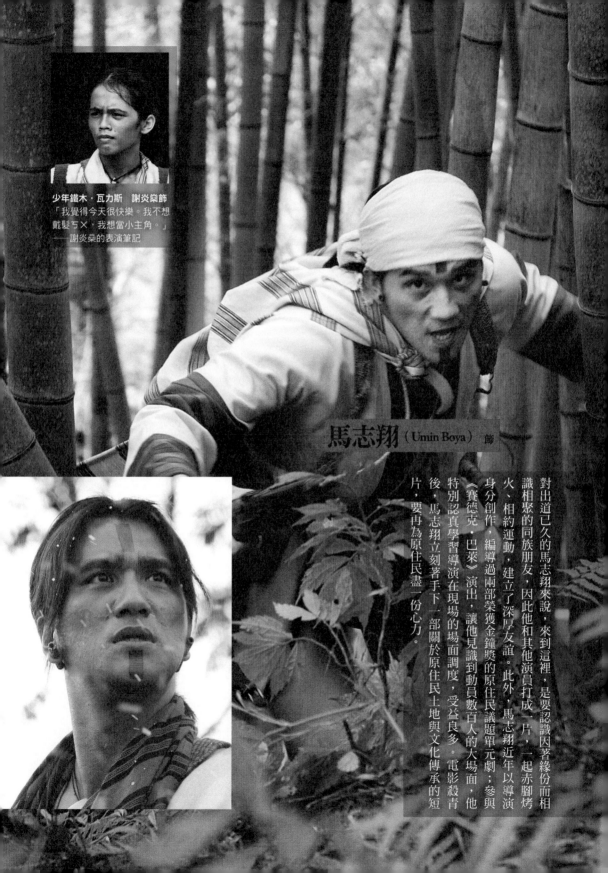

少年鐵木・瓦力斯　謝炎燊飾

「我覺得今天很快樂。我不想
戴髮ㄎㄨ，我想當小主角。」
──謝炎燊的表演筆記

馬志翔（Umin Boya）飾

對出道已久的馬志翔來說，來到這裡，是要認識因著緣份而相識相聚的同族朋友，因此他和其他演員打成一片，一起赤腳烤火、相約運動，建立了深厚友誼。此外，馬志翔近年以導演身分創作，編導過兩部榮獲金鐘獎的原住民議題單元劇；參與《賽德克・巴萊》演出，讓他見識到動員數百人的大場面，他特別認真學習導演在現場的場面調度，受益良多。電影殺青後，馬志翔立刻著手下一部關於原住民土地與文化傳承的短片，要再為原住民盡一份心力。

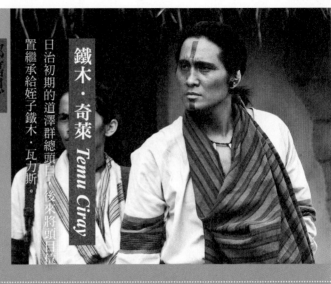

鐵木・奇萊 *Temu Ciray*

日治初期的道澤群總頭目，後來將頭目位置繼承給姪子鐵木・瓦力斯。

鄭嘉恩 飾

鄭

嘉恩也是五分鐘試拍片的演員，當時飾演的是花岡一郎。七年後，在前製籌備期，我們拜訪了嘉恩，初次見面不禁倒抽了一口氣；後來在受訓期間，表演老師對他加強訓練，嘉恩也拚命運動，終於又恢復七年前的慓悍神采，膺任道澤群總頭目鐵木・奇萊的角色。

烏敏・瓦旦 *Umin Watan*

屯巴拉社副頭目。他一得知莫那・魯道帶領賽德克六社發動聯合運動會大出草，抗日之心也蠢蠢欲動，但遭到頭目鐵木・瓦力斯的阻擋和小島源治的威脅，只好同鐵木・瓦力斯轉而向日本「效力」……

莊偉正（Umin Boya）飾

莊

偉正是烏來泰雅人，台北體校畢業。演員受訓初期，表演老師分四個地點上課，偉正為了多吸收、學習，也認真地隨著老師南北跑。因為反應快、學習力強，表演老師采儀稱讚他是個眼神會放電的聰明演員。

達固 *Takun*

屯巴拉社青年。原本要參與聯合運動會，沒想到運動會場變成腥風血雨的出草祭儀。他火速將消息傳回部落，拉社頭目共同抗日，引起部落騷動。

方聖傑（Taylung Jiru）飾

方

聖傑是年紀很輕的族人演出，不顧其他人反對，執意休學一年。原本聖傑的角色是沒有紋面的，但在一個適切的場合，聖傑要求自己也要出草，也要紋面，懇求導演加戲，終於讓導演點頭答應。為了珍惜這得來不易的勇士資格，聖傑出草時太過認真，長嘯一聲，居然「真的出草」，揮刀砍頭之用力，讓被出草的演員陳金龍在喊卡之後爬不起身，嚇倒了好多人。果然青春之熱情與衝勁不容小覷啊……

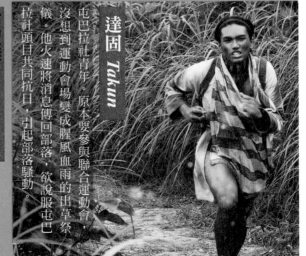

巴蘭社頭目。巴蘭社是德克達亞群最大的部落，壯丁人數最多、最強盛部落之一。瓦力斯·布尼年輕時，曾帶領壯丁共同抵抗日軍入侵，在人止關之役打下漂亮一戰。但隔年發生「姊妹原事件」，百位賽德克戰士慘死布農刀下，德克達亞群自此勢消力衰。瓦力斯·布尼從此人生觀改變，謹記族群的延續大於一切，於是莫那·魯道欲領群抗暴時，他才會婉拒與之聯盟，只告訴他們，不論如何，流離失所的婦孺可將巴蘭社當作庇護之所。

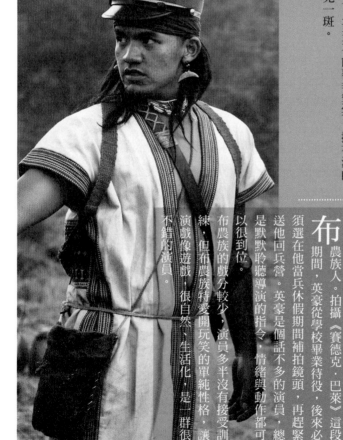

撒布洛（Taylung Jiru）飾

撒

撒布洛是新竹尖石鄉的泰雅藝術家。他一頭飄逸長髮，頸上時常掛著自製的小獵刀項鍊（真的可以割物），講話輕輕柔柔的，一寫起文字充滿詩意。演員受訓期間，撒布洛的用心、努力，大家都看在眼裡。巴蘭社頭目在歷史上有著舉足輕重的地位，只是片中戲分不多，有時因天氣影響進度，他來拍攝現場等戲的天數可能比上戲的次數多。此外，每次化老妝得花三個多小時，而且一上老妝就不能大笑、跑跳、烤火，甚至不能覆毯禦寒，撒布洛的辛苦可見一斑。

干卓萬頭目

布農族干卓萬頭目年輕時，他的部落族人慘遭莫那·魯道出草，自此記恨在心。後來在日軍的勸誘下，假交易之名行出草之實，在「姊妹原事件」中砍殺了百位賽德克戰士，不僅挫了莫那·魯道的銳氣，德克達亞群也自此戰力衰落。

布

田英豪 飾

農族人。拍攝《賽德克·巴萊》這段期間，英豪從學校畢業待役，後來必須選在他當兵休假期間補拍鏡頭，再趕緊送他回兵營。英豪是個話不多的演員，總是默默聆聽導演的指令，情緒與動作都可以很到位。布農族的戲分較少，演員多半沒有接受訓練，但布農族特愛開玩笑的單純性格，讓演戲像遊戲，很自然、生活化，是一群很不錯的演員。

巫金墩

霧社街上雜貨店「金墩商店」的老闆，閩南人，精通日語和賽德克語。在抗暴事件中險被誤殺，幸好莫那‧魯道出手相救。

鄭志偉 飾

一向在本土連續劇打天下的鄭志偉，繼《海角七號》鄉代表身旁的小弟角色之後，再度站上魏導搭起的電影舞台。

這一次鄭志偉不再只是搞笑、詼諧，而是頗具語言難度的角色，要流暢自如地轉換賽德克語和日語，和客人聊天、拉生意；有時一個畫面拍了二十多次，就因為鄭志偉的舌頭一直「不輪轉」。後來拍攝公學校大戰時，他還擔綱「武打小生」，只不過不是打人，而是被打。

好不容易捱過重重關卡，只剩下殺青戲的一顆鏡頭，卻竟然選在海拔二千多公尺、距離台北五個小時車程的合歡溪步道上。一直笑臉迎人的鄭志偉，到最後不禁直呼，拍這部電影真是不簡單呀。

交易所頭人

霧社山區與埔里街道的交界處，相當於今天蝦蛄崙的位置，設有平埔人守衛的隘勇軍起事抗日，平時防禦深山的賽德克人出草，偶爾也與他們以物易物。而因賽德克部落之間存有嫌隙，交易所頭人必須有高明的交際手腕，化解交易時遇到的諸多糾紛。

馬如龍 飾

過去原住民與漢人守衛的隘勇線，都設有平埔人守衛的交界線，所在位置都是進入山區的第一線。日本領台後，日軍即將入侵山林之際，馬如龍飾演的交易所頭人占有關鍵地位。馬如龍初次以戲中扮相現身時，傳統的漢人包頭、宛如智者的長鬚令全場驚豔，連魏導也讚嘆連連：「真的沒想到馬如龍大哥的扮相會差這麼多，整個氣勢、氣質比想像好上一百倍。」

「氣勢驚人」的馬大哥不僅全程友情客串，還不時買冷飲犒賞工作人員。這樣的大力相助，是馬大哥對魏導的支持，也希望可以為台灣文化盡一份心力。

義軍統領

一八九五年日治初期率領漢人平民、義勇軍起事抗日，但沒有完善的指揮，充其量只是烏合之眾結集，雖氣勢浩大，但持木棍、大刀、鋤頭，難敵日軍精銳槍砲武力。最後漢兵潰敗，義軍統領被日軍逮捕，為殺雞儆猴，將他綑綁於馬後，拖行城中至死。

吳朋奉 飾

吳朋奉是舞台劇的資深演員，也積極往電視、電影多方面發展。他在《父後七日》飾演道士角色備受肯定，榮獲金馬獎最佳男配角獎，並以電視電影《歸途》勇奪台北電影節最佳男主角獎。朋奉與魏導緣分匪淺，一九九九年魏導首部劇情片《七月天》便已結緣，後來擔任《海角七號》的表演指導，還客串機車行老闆。

他在《賽德克‧巴萊》雖然戲分不多，但幾場戲可都是「狠角色」。正值七月天，在新竹關西燠熱的芒草原上，朋奉黏著絡腮鬍、頭頂舊式漢人包頭，等了整整兩天的太陽，才完成漢兵團準備偷襲日軍的

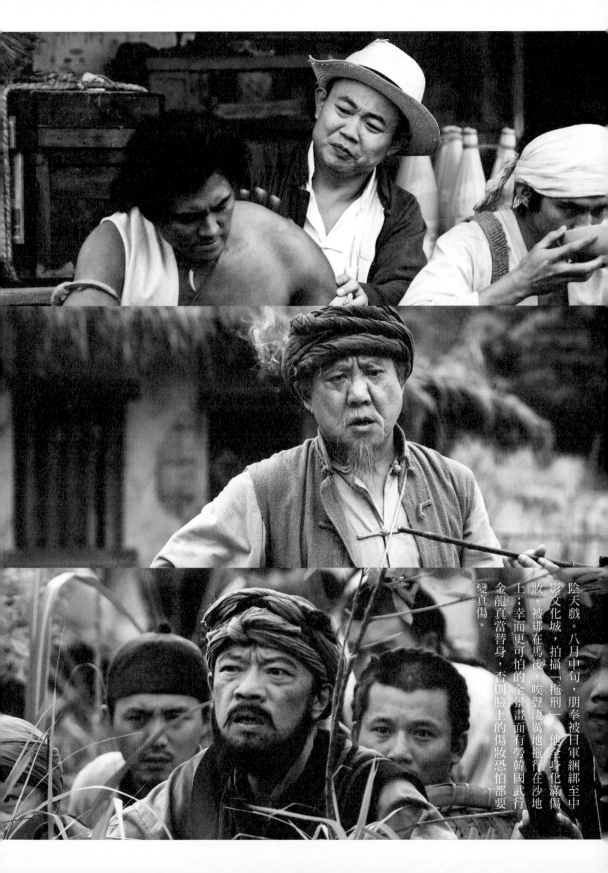

陰天戲。八月中旬，朋奉被日軍綑綁至中影文化城，拍攝「拖刑」。他全身化滿傷妝，被綁在馬後，哎聲淒厲地拖行在沙地上；幸而更可怕的全景畫面有勞韓國武行金龍真當替身，否則臉上的傷妝恐怕都要變真傷。

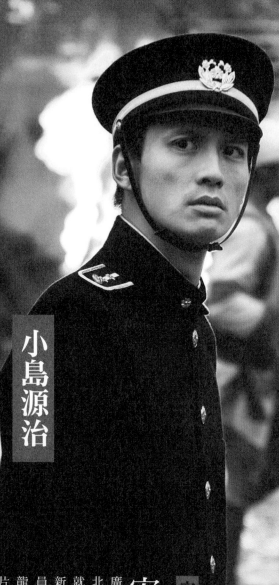

小島源治

安藤政信 飾

日本宮城縣人。曾任職於馬赫坡駐在所，因為能說賽德克語，又親近部落族人，莫那‧魯道相當信服他；他後來調任至屯巴拉駐在所，與道澤群總頭目鐵木‧瓦力斯也交情甚篤。但在霧社事件爆發之時，他的妻兒不幸全部罹難，悲慟之餘，小島源治燃起報復之火，煽動道澤群及托洛庫群，奏下賽德克同族相殘的悲歌……

安藤政信是日本當今實力派的偶像男星之一，曾與著名導演北野武、本廣克行和深作欣二等合作。一九九六年以北野武的電影《勇敢第一名》正式出道，就拿下日本奧斯卡獎、報知映畫賞等十個新人大獎。之後演出不少電影，如《鐵道員》、《大逃殺》、《惡女花魁》、村上龍的青春緬懷物語《69》等，亦參與華語片《梅蘭芳》的演出，大展深具感染力的多變演技。

安藤政信在《賽德克‧巴萊》飾演極具爭議的歷史人物，因為演出與原住民親近的日警，他在日本特別找來留日的賽德克學生事先學習。片中一場戲，安藤政信要一口氣講出許多賽德克語來勸架，他坦言背詞的過程很不容易，但整場戲並沒有因他而NG，不禁讓人佩服他的努力與敬業。

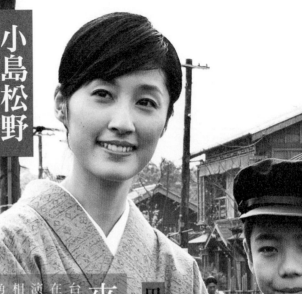

小島松野

田中千繪 飾

小島源治之妻。霧社事件前一天，她與丈夫和兩個兒子前往霧社，準備參與翌日的聯合運動會，為大兒子打氣。運動會場原本洋溢著興奮氣氛，竟忽然響起一記槍聲，會場頓時陷入一片混亂，小島松野與兩名兒子躲進校長宿舍裡，卻難逃死劫……

來自東京的田中千繪出身日本知名彩妝品牌世家，十七歲時參演富士電視台深夜連續劇《美少女H》系列而出道。在電影《頭文字D》演出一角後，逐漸將演藝重心轉往台灣。魏德聖導演從部落格相中她的潛力，經過試鏡後獲選演出《海角七號》女主角友子。電影上映後獲得觀眾的熱烈喜愛，之後也參與兩岸三地電視和電影的演出，作品包括《對不起，我愛你》、《愛到底》、《愛情36計》等。

有別於《海角七號》的演出，此次千繪擔綱的是真實歷史人物。對她來說，最開心的莫過於這次的台詞不需再查字典、標注音，就可以輕鬆上口。只是這一次飾演的

是兩名孩子的母親，必須穿著和服、抱著孩子走在山路上，十分辛苦。公學校大戰的演出更是真正的考驗，演出前光是看劇本，千繪就作了好幾天惡夢，等到真正進大廝殺的場面，她抱著孩子奔逃，既緊張又害怕，甚至因為場面太逼真而真的哭了起來。

他們母子三人逃進校長宿舍後修，現場籠罩的凝重氣氛感染了小兒子，使他不斷哭鬧，因此幾度中斷拍攝，千繪雖然也感受到現場詭譎的氣圍，但仍強忍恐懼，安撫小孩。她說，當下似乎真的化身為母親，激起自己強烈的保護慾。千繪在這部電影的戲分不多，卻扮演著開啟悲劇的角色，令人動容、不捨。

小島源治長子 山口琉 飾
小島源治次子 寺本大起 飾
在公學校大戰中，山口琉演出尋找母親與弟弟身影的戲，但視線不斷被大人擋住，當時害怕找不到媽媽的心情一直留在他心底，殺青後仍忘不了……

佐塚愛祐

佐塚愛祐出身於日本長野縣南佐久郡，是武士的後代。在「五年理蕃計畫」中，他大舉討伐白狗、馬力巴地區的泰雅族人，任職白狗駐在所之後，採政略婚姻，娶白狗群總頭目之女為妻。他雖然與泰雅公主成家，卻從未真正了解原住民的想法。霧社事件爆發當年的三月，佐塚愛祐榮升霧社地區最高主管，霧社分室主任，大興土木更甚以往，終於使積怨已久的賽德克人憤恨爆發……

木村祐一 飾

出生於京都的木村祐一是吉本興業旗下藝人，參與許多電視、電影的演出工作。知名的電影作品包括《無人知曉的夏日清晨》、《蛋包飯》等，以及自編自導的《幸福的三丁目》，日劇則包括《新參者》、《蜂蜜幸運草》等，多才多藝。

在日本，木村祐一的喜劇演員身分是大家很熟悉的，而這一次首度參與台灣電影拍攝，擔綱著名的歷史人物，不同以往的嚴肅角色讓木村祐一感到非常興奮。

木村來到充滿歷史感的霧社街場景，感覺像是回到京都，心情非常愉快。不過木村在片中有許多的打鬥戲，著實讓首次拍攝武打動作的他有些吃不消，尤其在短時間內要記下二十四個連續的打鬥動作，然後一而再地重複取鏡，下戲後肌肉痠痛到睡不著，讓他直呼真是不簡單。

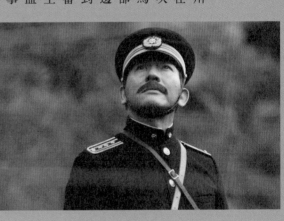

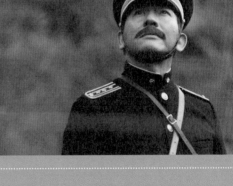

江川博道

霧社事件發生前兩個月，江川博道上任台中州能高郡役所警察課長。一個月後，他曾在佐塚愛祐與「蕃通」巡查部長樺澤重次郎的帶領下，巡查霧社各部落。行至馬赫坡，在鐵線橋上巧遇達多·莫那，卻未見達多致意，只是面無表情從他們身邊走過。江川感到不尋常，發出疑問得到佐塚以鄙夷口吻回應：「因為他們是生蕃嘛。」江川直覺地感到不安……事件發生後，江川遭到革職。後來他自著《霧社血櫻》一書，以親身經驗與觀察寫下霧社事件歷史。

春田純一 飾

春田純一是武行出身的演員，年輕時曾主演機器人電視劇《大戰隊風鏡V》，曾讓台灣的六、七年級生津津樂道。

第一次在霧社街上戲時，春田純一說自己被扎實的布景嚇著，真正體會到這是一部規模龐大的電影製作。他說，接觸這部電影以後才了解霧社事件，而他扮演的角色能夠持平地對待原住民，這點不同於其他日警，讓他對這個角色很感興趣。

鎌田彌彥

台灣守備隊司令官，平定霧社事件的陸軍少將。霧社事件發生後四天，鎌田少將率領三千名軍隊從埔里出發到霧社，設置「鎌田支隊司令部」。起初他認為一天之內就可平定「生蕃」，沒想到不僅日方死傷慘重、必須增派兵力，甚至以「一味方蕃」為第一戰線、聯合各式先進武器，仍與僅有三百名戰士的莫那·魯道纏鬥了近一個月。事件之後，他對莫那·魯道率領的戰士心生佩服，曾於櫻台上感嘆，為何會在遙遠的台灣山地見到自己民族遺忘的武士精神？

河原さぶ（河原佐武）飾

河原佐武活躍於電視劇，曾參與的知名作品包括《一個屋簷下》、《義經》、《金田一少年事件簿》和《醫龍2》等。他也演過不少電影，包括《白鳥麗子》、《十三階梯》，以及寺島忍於柏林影展勇奪影后的《慾蟲》。

河原今年六十四歲，他說剛好在演藝工作難有突破，感到失望沮喪時，接到《賽德克·巴萊》的邀約。劇中鎌田少將因屢攻不下而大發脾氣，用力嘶吼、拍打桌子，結果下戲後聲音沙啞，打到瘀青。但他回到飯店後，回想當天的情景，心中很踏實，因為他有許多內心戲，有別於以往的演出，使他十分感謝導演，對演藝生涯的態度也轉為樂觀。雖然河原比所有人都資深，但本人非常謙虛，令許多工作人員留下了深刻印象。

吉村克己

馬赫坡製材廠巡查。個子瘦小，隻身來到台灣山林管理原住民，以強勢態度捍衛自己的權力，對原住民動輒辱罵鞭打。這種態度後來擦槍走火，發生敬酒風波，傷痕累累的吉村很不甘心，欲求報復而上呈此案，沒想到引來驚天動地的悲劇……

松本實 飾

本本實曾跟隨攝影大師蜷川幸雄專攻舞台藝術、跟隨導演北村龍平學習電影，是非常有個人特色的演員。

拍攝「敬酒風波」時，因為天氣因素一直等戲，導致容易緊張的松本實情緒緊繃，他說幸好有許多人跑來找他聊天，心情放鬆不少。不過這場戲他要被一群人毆打，造成心理陰影，好幾個晚上都作惡夢，不斷喊著：「不要打了！」醒來之後發現聲音都啞了。

這一次拍攝經驗讓他認識霧社事件的歷史，他覺得當時日本懷抱某種理想來台，但執行上出了差錯，導致如此悲劇。因此他希望這樣的故事能讓全世界看見，或許能夠改變這個世界。

杉浦孝一

馬赫坡駐在所巡查。個性遊手好閒，能省一事就省一事，生活只求風平浪靜；偶爾調戲部落婦女，但這大逆賽德克族規，部落族人只能強壓怒火。後來成為霧社事件第一位犧牲者。

吉岡尊礼 飾

吉岡尊礼是日本舞台劇演員，此次是首度來台，也是首次拍攝電影。吉岡飾演的杉浦巡查是個「忙碌」的角色，要在吊橋上奔跑、衝下山坡、被狗追、被牛嚇，最後被出草，而這些都讓吉岡覺得非常過癮。拍攝出草畫面的時候已是凌晨時分，又因處理血爆、衣服的關係，只有三次演出機會，吉岡認真又帶點搞笑地說：「我是抱著必死的決心，希望能讓導演趕快說OK！」

吉岡的性格隨性而自在，他說詮釋遊手好閒的杉浦巡查並沒有特別揣摩，只有拍攝調戲依婉那一幕時，導演解釋杉浦的好色性格，他才意識到自己的角色居然這麼「討人厭」，但仍努力將「垂涎」之貌表演得唯妙唯肖，連導演都忍不住撇過頭笑說：「嘖！看了真的很討人厭！」

樺山資紀

一八九五年，樺山資紀擔任日本海軍大將，於「橫濱丸」和清官李經方簽約交接台灣，之後以武力鎮壓台灣南北，並公開發表「欲拓殖台灣，必先馴服『生番』的談話。」樺山資紀隨後也成為台灣第一任總督。

深堀安一郎

一八九七年，陸軍大尉深堀安一郎為踏查台灣橫貫鐵路路線，帶領數名鐵道探勘隊員，準備由霧社進入能高山區進行地形勘查。當時正值深冬，深堀驚嘆於台灣山區居然也開滿一片火紅的櫻花。但全隊進入中央山脈之後與外界失去聯繫，原來是在賽德克族托洛庫部落（現今合作村靜觀部落）附近遭出草。至此，日本人對霧社地區展開全面的「生計大封鎖」。

大島少將

一八九五年日軍登台，以武力取得一個個平地的漢人城池。大島少將是其中一位日軍領帥，以殘酷手腕處置戰敗的義軍統領。姊妹原事件後，大島少將再度率領軍隊攻擊賽德克山林，並採誘敵戰法，引誘賽德克戰士進入森林纏鬥的同時，派遣另一支軍隊拿下只剩老弱婦孺的部落……

野口寬 飾

野口寬活躍於舞台劇、電視與電影。拍攝《賽德克・巴萊》是他第一次來台灣，起初對語言溝通感到憂心，但看見導演的熱情，以及演員互相討論的尊重態度，讓他放下心中大石。對於霧社事件，他說：「也許可說是人類永遠的課題！我是所謂加虐者的第二代，只要想到這點就覺得無盡的痛苦及哀傷。只能說希望我們能夠互相救贖，因為身為演員的我飾演不同的角色，就是進行各種溝通！」

石塚義高 飾

石塚義高活躍於日本表演舞台，曾來台灣參與公視連續劇《風中緋櫻》，飾演村田老師一角，當時他在台灣待了八個月。這一次，石塚飾演造成歷史轉折的人物，他做足功課，努力尋找文獻資料。他對台灣拍攝環境的輕鬆氛圍留下十分好的印象，因為這樣能讓演員自由、放鬆地表演，而這在日本是看不到的。

日比野玲 飾

日比野玲既是演員，也是歌手、模特歷史人物，於台灣電影作品也是飾演親王的角色。他在《賽德克・巴萊》多是鐵血出場，給人冷酷的軍人形象，但戲外的他是一位十分慈祥的父親，片中飾演小島源治大兒子的山口琉就是日比野玲的兒子。沒有通告的時候，有時會看見他帶著兒子來上戲，並且常常在一旁指導孩子的演技，讓他更臻進步。

樺澤重次郎

是一名會說賽德克語、與各部落頭目有深厚交情的「蕃通」警察。霧社事件爆發後，樺澤於診療所發現自縊未遂被救起的馬紅·莫那，後來要脅馬紅攜酒入山勸降戰士們……

にいみ啓介 飾

にいみ啓介是舞台劇演員，也參與電視、電影、廣告的演出。這是にいみ啓介首次來台演出，對台灣充滿熱情與活力的拍攝現場留下美好印象，甚至興起永遠住在台灣的念頭。他飾演的日警角色與原住民交情深厚，但因立場不同而產生許多內心交戰，他很開心有機會能夠詮釋這樣矛盾的心境，表示這一次演出經驗是人生莫大的財富。

菊川督學

菊川遇上「霧社蕃大出草」後，與郡守在佐塚愛祐的保護下逃出公學校，即使遭遇泰牧·摩那的追擊、達多·莫那的埋伏，仍僥倖脫逃至眉溪駐在所，將公學校受到大出草的消息傳回能高郡役所……

蔭山征彥 飾

長期在華人影劇圈發展的蔭山征彥，飾演公學校大戰中唯一倖存的日本人，若沒有他，整個歷史也許要大改寫。他曾在台灣演出多部電影，多才多藝的他也曾為電影《不能沒有你》做配樂。當然，透過《海角七號》感人的七封情書，大家應該對他的聲音不陌生。由於歷史對菊川督學的記載不多，蔭山征彥將他設定為正經的公務員角色。他對演出差點翻車的驚險畫面印象深刻，手臂到現在還有傷痕呢。

花蓮港廳警察隊長

霧社事件爆發後，花蓮港廳即刻出動一支警察隊伍，穿越能高道路前往霧社。當時是初冬，但高山天氣寒冷，警察部隊沿著雪徑首先抵達屯巴拉社，和小島源治碰面，隨後頒布以獵首獎金制，要鐵木·瓦力斯率領道澤群人為日本效力，一起對付抗暴六社……

米七偶 飾

米七偶的日本名字是「林田充知夫」，因為「充知夫」唸成「Michio」，所以取了中文藝名「米七偶」。他曾在二〇〇四年演出以霧社事件為主題的《風中緋櫻》，也參與《蝴蝶》、《刺青》、《爸，你好嗎？》等國片，同時是許多廣告與MV的熟面孔、好爸爸代言人。他對能參與規模這麼大的片子感到非常榮幸。

《賽德克·巴萊》片中有許多婦女、小孩與戰士演員，他們不是主要角色，但扮演著舉足輕重的綠葉地位。

一場最令人感動的戲，是在宜蘭明池拍攝婦孺「與子訣別」的雨戲和上吊戲。當時是二○一○年四月上旬，雖已是春天，但山區氣候有如寒冬，尤其下午霧氣飄湧而下，寒氣更是逼人。劇組向飯店借了兩具火爐和許多毛巾，熱水和熱薑茶也不間斷供應，仍敵不住寒風刺骨。媽媽演員和老婆婆演員強忍顫抖上戲，下戲後工作人員急忙為她們披毛巾，毛巾溼了又趕緊放到火爐上烘乾。但一次又一次上戲、下戲，到後來披在身上的毛巾都是溼的……

這群敬業的婦女演員赤腳站在冰冷泥水中，忽有一股針扎進皮膚的刺痛感，掀開裙子一看，竟然有好幾隻水蛭吸在腳上。另外有幾個人頭昏腦脹、發著高燒，但沒有人埋怨、退場。拍攝的第二天是四月四日，剛下戲的媽媽們抖到不行，但她們忽然牽著手，圍繞著火爐說：「今天是復活節，雖然我們不在教堂，但仍要感謝上帝。」只見她們穿著吸滿雨水變得很重的戲服，手舞足蹈，咧嘴大笑地唱著聖歌，令在旁的工作人員感動到說不出話來。

另外占三分之一強的日軍群演多是漢人。也許漢人在劇組變成「少數民族」的緣故，他們多半很安靜、低調，但是個個臥虎藏龍。能夠擔任群眾演員的人多是學生，不然就是自由份子，包括美食記者、民宿小開、生態攝影師、插畫家等；甚至有一些上班族因為太熱愛、支持這部電影，特地向公司告假，偷偷跑來幫忙推大砲。有時候日軍群演人數不夠，連十行、男性工作人員，甚至是接送劇組的司機叔叔、伯伯們，都得「下海」客串。

日軍群演的戲服多是冬季棉料軍服，在冬天拍戲時，比族人演員幸福得多。但是一到夏天，因為隨時都要上戲，即使熱到快中暑也不能脫衣、卸裝備；萬一遇上雪地戲，棉料軍服之外再披上厚重的大衣，真的就是「汗流浹背」走在雪地裡了。

這群因電影相識、結緣的群演，自稱比武行少厲害一半的「兩行半」；彼此培養了深厚的交情，殺青時還發起自製畢業紀念冊，留下各人各場的「劇照」，集結成冊，以茲紀念。也許，參與這部電影的演出是一個休止符，讓原本的人生停下來，看一下不同世界的風景；隨著電影殺青，精神充飽了電，又能繼續往前走。其中，有人

下定決心走入表演領域，有人轉做影像幕後工作，也有許多人回到原本工作崗位，以其他行動支持夢想。就這樣，不論日軍群演、族人演員，每個人都在這裡起了化學變化，殺青後像風吹種子一般在各地扎根，期待開花結果後，有更多美好的夢想飄飛在藍天裡。

比武行厲害兩倍的「十行」

二○○九年十月二十八日，《賽德克‧巴萊》在桃園小烏來開拍第一顆鏡頭。序場中，賽德克勇士們出草布農族之後，手執武器穿過林間、橫渡湍激小溪，場面氣勢磅礡。而這也是國防部的泛泰雅族弟兄們第一次上戲。

片中需要不少原住民演員，有鑑於過去的原住民勇士富有強健的體魄，我們便將選角的觸手伸向國防部。只不過一通電話攪亂了原本平靜的國防部，他們還以為接到詐騙電話，導演與前期企劃組長李喻婷每天不斷和國防部周旋，甚至把預訂支援的三百人下修至三十人，也做好國防部只支援兩位主要演員（張志偉和古雲凱）的心理準備。終於在開拍前兩個月，國防部願意開放意試鏡，最後支援了二十六名弟兄。

首次上戲，弟兄們很不習慣凌晨三點半起床，竟被要求刮腿毛、戴假髮和化妝，而且是塗滿全身的黑妝。起初不免彆扭，幸虧造型組的女孩們見多識廣，抓著他們的脖子喊道：「你們不化不行，我會完蛋。」按著他們一個個脫光衣服，只剩遮陰布，進行全身「美容」。到最後彼此都熟絡了，弟兄們看見化妝組太忙，於是兩兩分組互相幫忙塗黑，還會帶頭指揮新來的群眾演員：「你先去那邊刮腿毛、你去領衣服，穿好衣服去戴假髮、去塗黑。」軍人式的威嚴命令，讓新來的「菜鳥」不敢二話，乖乖照做。

這批族人演員自視態度敬業、拿手絕活不輸武行，愧是弟兄，拍戲受傷的當下一定都忍住，使命必達，直到下戲後才冷靜地說「我受傷了」。也因此，他們自行冠上「十行」

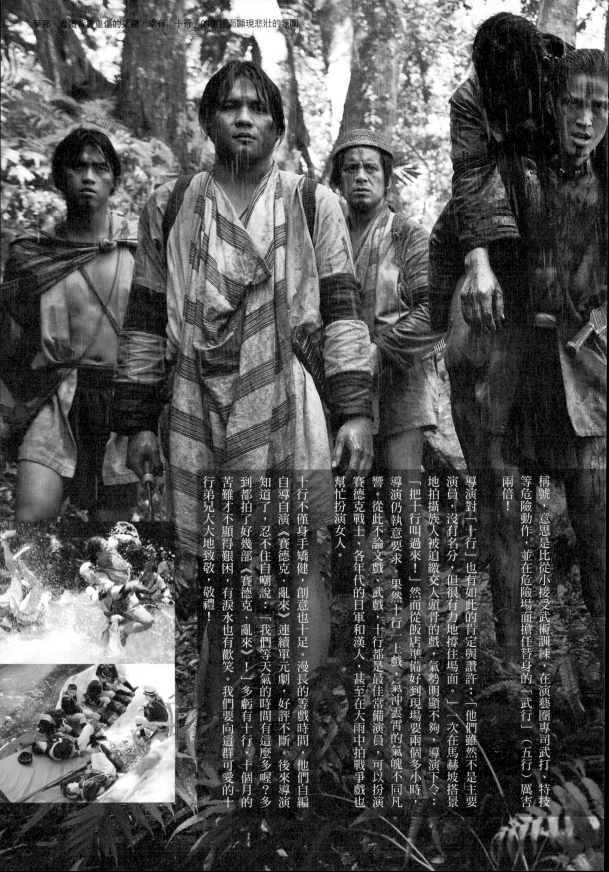

莫那‧魯道背負重傷的父親，幸有「十行」的襯托而顯現悲壯的氣圍。

稱號，意思是比從小接受武術訓練，在演藝圈專司武打、特技等危險動作，並在危險場面擔任替身的「武行」（五行）厲害兩倍！

導演對「十行」也有如此的肯定與讚許：「他們雖然不是主要演員，沒有名分，但很有力地撐住場面。」一次在馬赫坡搭景地拍攝族人被迫繳交人頭骨的戲，氣勢明顯不夠，導演下令：「把十行叫過來！」然而從飯店準備好到現場要兩個多小時，導演仍執意要求。果然「十行」一上戲，氣沖雲霄的氣魄不同凡響。從此不論文戲、武戲，十行都是最佳常備演員，可以扮演賽德克戰士、各年代的日軍和漢人，甚至在大雨中拍戰爭戲也幫忙扮演女人。

十行不僅身手矯健，創意也十足。漫長的等戲時間，他們自編自導自演《賽德克‧亂來》連續單元劇，好評不斷。後來導演知道了，忍不住自嘲說：「我們等天氣的時間有這麼多喔？多到都拍了好幾部《賽德克‧亂來》！」多虧有十行，十個月的苦難才不顯得艱困，有淚水也有歡笑。我們要向這群可愛的十行弟兄大大地致敬，敬禮！

魏德聖：
一切都始於衝動……

一九三〇年，台灣山區發生了賽德克族與日本人的流血抗爭事件。

一九九七年，同樣生活在這片土地的魏德聖無意間想起這段歷史，產生了衝動。

二〇一一年，因為那一瞬間的衝動，讓他撐過十四年的煎熬，只為了讓大家看見美好的故事。

因為一則電視新聞，讓魏德聖喚起學生時期對霧社事件的歷史印象；憑著想要更了解的念頭，他無意間在書店翻閱了一本漫畫，是邱若龍繪製的有關霧社事件的漫畫，讓他體會到當時的年代背景、事件導火線、抗爭目的、流血過程……以及所謂的英雄史詩。

他很驚訝、也很驚喜地發現，短短三、四百年的台灣歷史竟然也有如此精采的故事，因此決定要深入了解事件始末，並以這本漫畫為基本架構，開始撰寫劇本。後來他得知邱若龍正要著手拍攝賽德克族相關的紀錄片，馬上與之聯繫，表達願意不支薪參與拍攝工作，只希望能對所有相關的人事物再了解多一點、體會深一些。

只不過，了解愈多、體會愈深，愈是產生了更多的模糊與懷疑，甚至影響到最初的熱情。「歷史，看了第一眼會產生衝動，第二眼會產生驕傲，可是當你看到第三

眼……這一切又會變得不太一樣。」一件相同的事情，不僅有不同版本的說法，而且根本是大相逕庭。

「那到底什麼才是真的？」劇本經歷過三次重寫之後，他乾脆先停筆不動。

為什麼歷史不再是最初看見的只有「好」或「壞」，如同英雄故事裡的好人與壞人那麼顯而易見？為什麼連主角莫那‧魯道都受到不同的眼光投射？為什麼有人說他是英雄，又有人說他只是流氓？那麼，他到底是英雄還是流氓？

可是，又有誰能評斷歷史人物是好還是壞？怎麼評斷？忽然間，魏導發現他所碰到的問題，其實不是問題。他只是看見更多人性的複雜面，雖然已經不如當初的熱情與美好，但這是貨真價實的歷史。

每當第一次看見歷史故事的時候，我們總會下意識地用二分法來看：「誰是好人？誰是壞人？」可是換個角度，我們自己死後一百年，後代子孫又有誰可以界定我們是好人還是壞人？我們總是站在現今的立場來評論前人。假使能讓自己轉換時空，立足於過去的社會、政治、經濟等環境，或許我們也會做出類似的「好事」或「壞事」。因此，這個想法成就了魏導對《賽德克‧巴萊》的詮釋空間。

找到具體的詮釋角度

剛開始，導演先把所有蒐集而來的相關資料整合起來，鉅細靡遺地將事件的始末架構成電影劇本，也在二○○○年順利得到優良電影劇本獎，可是他認為當時還無法執行這麼有規模的案子。直到二○○二年，他從電影《雙瞳》的製作過程中發現：「其實事情沒有這麼困難！」然而，他將《賽德克‧巴萊》的劇本拿出來再次翻過，卻發現：「其實劇本沒有那麼精采……」

魏導決定重新修改劇本。這一次，他把原先根據歷史而寫的劇本圍起來，僅憑記憶動筆，只要記得所住的情節，就是較為重要、精彩的段落。接著，由於參與霧社事件的人物有數百位，為了避免角色過多而沖散情節的能量，他將事件集中起來，分配在幾位角色身上，讓觀眾可以更聚集目光、深入劇情。最後，他在事件之間加強彼此的串聯，甚至虛構部分情節，畢竟這是電影而非紀錄片；戲劇要呈現的是一種精神，不見得所有細節都要符合史實，更要考量戲劇張力、空間關係、美學等現代觀點，而重要的是能夠讓觀眾接受。

「要詮釋一個沒有對或錯的歷史故事，唯一能夠站的角度，就是從信仰切入。」魏導認為，這是從一個特殊的高度俯視歷史，而不是用平視的角度看待這段歷史。然而，這始終只是他心裡的一種概念，沒有更明確的實際

方法來做印證與對比，直到二○○六年，他在天空中看見了彩虹與太陽⋯⋯

日本人，一個信仰太陽的族群，堅守寧願失去自我的生命也要捍衛名譽的武士精神；賽德克族，一個信仰彩虹的族群，他們相信身體消滅以後，靈魂會通過彩虹回到祖靈的家，而臉上的刺青是辨識的唯一條件，否則將會成為遊魂，永遠無法進入那片屬於祖靈的肥沃土壤。然而在一九三○年的時空底下，太陽剝奪了屬於彩虹的信仰，也因此引發這追求靈魂自由的抗爭。

「賽德克巴萊可以輸掉身體，但是一定要贏得靈魂！」對於賽德克族，這是一場必死的抗爭，但他們也深信，這是一場可以贏得靈魂的自由之役。如此堅毅的精神，最後反而讓主導日軍作戰的鎌田將軍感慨：「為何我會在這裡見到我們已經遺失百年的武士精神？」

導演對於具體想法：「一個信仰彩虹的族群和一個信仰太陽的族群，在台灣的山區相遇了。雙方為了彼此的信仰而戰，可是他們忘記了，其實他們信仰的是同一片天空。」

歷經許久的陰霾，最終看見了彩虹

二○○九年，機會來了。魏導對著所有工作人員，明確訂出開鏡日為二○○九年十月二十七日，接下來要做的，就只是解決問題而已。所有組別展開工作之前，都會問導演一個問題：「導演，你的電影要呈現的感覺是什麼？」無論與攝影、美術、造型等工作人員討論的時候，導演都必須先為電影做出調性的定位。

這是一部由史實改編的英雄史詩電影，所以導演希望一切都能根據當時的歷史背景，像是場景建築、演員的妝容、髮型、服裝等造型，以及佩帶的道具與周邊陳設物件等，都希望盡可能還原當時樣貌。

不過，導演對於電影的色調倒是有自己的想法，最主要是以馬赫坡大戰為分界。由於電影的前段是以壓迫、忍受等壓抑當時的天候多半是陰天或雨天，並且以霧作為基底，拍攝時要求的天候多半是陰天或雨天，因此色調以陰鬱為主；另外，演員身上的服裝也設定為暗色系來搭配。可是，當馬赫坡大戰的第一顆燒夷彈從飛機上投下，引發爆炸開始，全片改以光亮的色調為主，這反映出劇情的轉折，從壓抑到爆發，轉變成追求靈魂自由的開朗。

歷經了陰天、雨天、晴天之後，接下來天空就會出現彩虹。

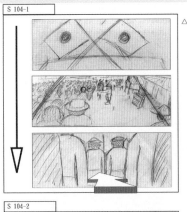

S 104-1

△ 機自公學校運動場上方日本國旗CRAN DOWN，會場裡熱鬧的景象，機持續CRAN DOWN，佐塚愛祐和郡守等人背機入鏡進會場。

S 104-2

△ 機正門口，郡守等一群人面機走向會場。

S 104-3

△ 花岡一郎脫下軍帽，自風琴椅上站起，背景同儀警官奈須野站到貴台旁的一木台上。

S 104-4

△ 花岡一郎POV。郡守等眾人前景劃鏡走過張丁烏干巴萬面前，一名隨行的日警不小心撞到烏干巴萬一下，兩人互相瞪視了一眼。日警離開，烏干巴萬抬頭看見了花岡一郎的方向。

S 104-5

△ 機位同S104-3。花岡一郎看著烏干巴萬的方向，前景郡守等人劃鏡過後，花岡一郎正要坐下。

S 104-6

△ 機位同S104-4。抱著孩子的川野花子和大肚子的高山初子側身入鏡站到烏干巴萬身邊和花岡一郎用力揮手

S 104-7

△ 前景最後一名警察劃鏡過。機FOLLOW正要坐下的花岡一郎吃驚地表情，緩緩坐下。
花岡一郎：花子…

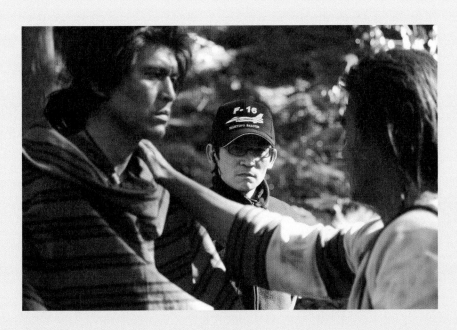

果子電影公司
Ars Film production
110台北市信義路五段7巷2弄1號4樓之1
4F-1 No. 2, Ler. 2, Xinyi Road, Taipei, Taiwan
TEL:(02)33653875 FAX:(02)33653875

S104- 1/16

果子電影公司
Ars Film production
110台北市信義路五段7巷2弄1號4樓之1
4F-1 No. 2, Ler. 2, Xinyi Road, Taipei, Taiwan
TEL:(02)33653875 FAX:(02)33653875

S104- 2/16

公學校大戰的分鏡表

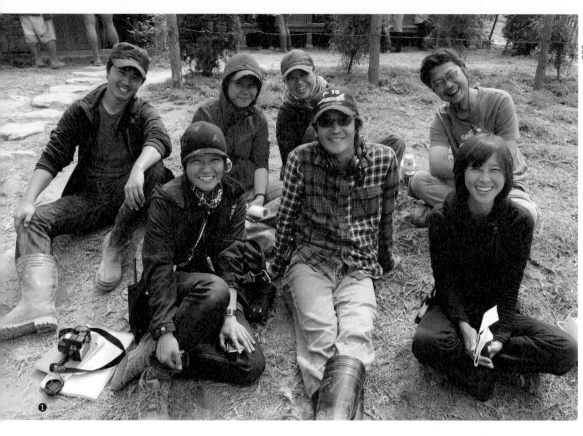

導演組：導演的分身們

劇本可以一個人寫，電影則是一群人的集體創作。也許許多個人都會產生某種程度的影響，但只有導演掌控一切。然而導演不過就是一個人，無法分身於各組之間確認所有進度與狀況，這時候得倚靠導演組分攤相關工作。因此，導演組可說是導演與各組之間的溝通橋樑。

一般來說，導演組成員包含副導演、助理導演與場記。大致說來，副導是在導演底下掌管所有工作人員的領導者，而助導要協助副導；場記則必須記錄每個畫面所有大小細節，包括演員的服裝、道具、動作、動線、台詞，以及其他如場景、美術、陳設、鏡頭移動等，以確認每場戲、每顆鏡頭之間的連戲狀況。

然而對於這樣的角色，《賽德克·巴萊》第一副導演吳怡靜卻說：「不管任何劇組，導演組一直都扮演夾心餅乾的角色。」也就是說，導演組站在「執行導演要求」的立場與各組對話，然後接收各組回報，無論好壞。因此導演組最重要的任務，就是在有限的條件下思考所有可能的方案，讓電影繼續拍攝。

第一副導演的首要工作是將劇本表格化，依照劇本的場次順序，將場次、拍攝地、戲中時間、鏡頭數、劇情大綱、演員、美術陳設道具等基本項目製成「順場表」，作為工作人員拍攝準備的基準。

【賽德克巴萊】 序-s37順場表

場次	時間	鏡頭數	場景	劇情大綱	少年莫那魯道	魯道鹿黑	莫那母親	青年莫那魯道	青年巴岡瓦力斯	小達達歐莫那	小巴沙歐莫那	小馬紅莫那	達那哈	鐵木奇萊	小麗那瓦刃斯	千卓萬頭目	樺山資紀	東山大尉	深堀大尉	大島少將	壯年魯道鹿黑	年輕莫那	年輕魯道母親	壯年烏布斯	青年瓦旦羅拜	其他演員	動物	道具陳設	造型	特效
A	日		山區溪谷	布農族人獵山豬 莫那出草	＊	＊									＊											馬赫坡人*15、千卓萬壯丁*20(連)、千卓萬人*3(被獵殺)	山豬（要死）	弓、槍、刀、矛(連)、火藥、揹袋(連)、人頭*2、山豬屍體	千卓萬年輕妝、鹿黑年輕妝、莫那疤痕(連)	霧/...
B1	日/夜		櫻花林	莫那提著布農人頭走在山谷間	＊	＊																				馬赫坡人*15(連)		裝人頭揹袋(連)、弓、槍、刀、矛(連)	鹿黑年輕妝、莫那疤痕(連)	櫻台...
B2	日/夜		溪流	莫那提著布農人頭走在山谷間	＊	＊																				馬赫坡人*15(連)		裝人頭揹袋(連)、弓、槍、刀、矛(連)	鹿黑年輕妝、莫那疤痕(連)	
B3	日/夜		河谷	莫那提著布農人頭走在山谷間	＊	＊																				馬赫坡人*15(連)		裝人頭揹袋(連)、弓、槍、刀、矛(連)	鹿黑年輕妝、莫那疤痕(連)	
C	昏		馬赫坡溪竹便橋	出草後的莫那回到部落	＊	＊	＊																			望樓戰士、馬赫坡人*15(連)、馬赫坡男女*100	獵犬*10	弓、槍、刀、矛(連)、裝人頭揹袋(連)、竹便橋	鹿黑、莫那母親年輕妝	
Cins	昏/暗		馬赫坡社莫那魯道家屋內	莫那母親織布緊張跑出			＊																			望樓戰士(連)	獵犬*10	火堆、織布用具	莫那母親年輕妝	
D	昏/偏夜		馬赫坡社	族人為莫那等人慶祝出草	＊	＊	＊																			望樓戰士、馬赫坡人*15(連)、馬赫坡男*10	獵犬*10	弓、槍、刀、矛(連)、裝人頭揹袋(連)、火把	鹿黑、莫那母親年輕妝	
1	日		馬赫坡社莫那魯道家屋內	老婦人幫莫那紋面	＊																					刺青老婦人		刺青的工具		
2A	晨		大海上	日本軍艦航行在大海中																								日軍船艦（橫浜丸）		3...
2B	晨		軍艦上	日君總督艦上討論台灣島														＊	＊							日本軍官*30		台灣地圖、地球儀		船艦搭...
3	晨		山林A	莫那與父親描述夢中鹿				＊		＊															＊	馬赫坡年輕人*10(連5)	sinsin鳥、獵犬*10	槍枝、弓箭		sinsin...
4	日		野地A	漢人義勇軍不敵日軍潰敗															＊							漢人義勇軍*300、日軍*200、騎馬軍官*	馬*3	槍枝、大刀、棍棒、農具、老虎凳	漢人長辮、頭頂3-5分頭渣	

❶ 導演組合照
❷ 這部電影的順場表複雜得驚人

怡靜看完劇本後，腦海中便對執行規畫有許多具體想法。由於這部電影複雜度相當高，細節的掌握與分工非常重要，因此順場表多了幾項特殊欄位，像是動物、天氣、特效等，讓工作人員更了解需要注意及準備的部分。此外也會另製各個特殊單項的專屬表格，像是有特效分鏡及執行方式的CG暨特效表、標示每場台詞語言的語言表，甚至有標示每場次所需天候的天氣表等。

副導演也參與所有會議的討論，像是美術與特效會議、大隊勘景等，並確認各組工作進度與需求，列出月曆形式的「預定拍攝行事曆」。

但因為拍攝天數過長、變數太多，必須隨時調整拍攝期程，因此接近拍攝日期的前幾週，怡靜會製作更詳細的「預定拍攝期表」，採取週曆形式，列出往後約莫一週的拍攝場次列表，並預排未來三天的通告單；等到拍攝日的前一天，再發出正確無誤的「確認支配單」。

除了排表工作，導演在前製期還交給副導另一項工作：確認導演組的其他人選。因此怡靜看劇本時，必須同時思考導演組的分工。

由於這部電影的演員幾乎都是素人，群眾演員的數量也多得嚇人，現場隨時就需要一、兩百人，所以必須要有人專門負責演員現場調度，這個工作就交由第二副導演

洪伯豪（阿伯）負責。

在前製期，洪伯豪必須和演員一起上表演訓練課，導演也能透過他更加了解每個演員的性格與特質。到了拍攝期，洪伯豪則在現場負責調度演員，他也認為在這次工作中最大的成長，就是長期累積隨時應對大場面的經驗，提升對現場拍攝流程的掌握能力。

此外，這部電影合作的韓國組人員，包括特殊效果、特殊化妝、武術動作和CG特效等，必須由專人調度、聯繫，這項工作由另一位第二副導演妙紅來負責。從前製期開始，妙紅就參與特效分鏡或動作分鏡會議；雖然她是一位經驗豐富的副導，但這部電影的特效範圍與規模都是台灣近期不曾有過的，妙紅也一肩擔下這種壓力，即便曾有想要離開的念頭，但責任感讓她最終闖過了每一關。

怡靜說：「對我來說，阿伯和妙紅應該不只是第二副導，我是用『演員副導』與『特效副導』來定義他們兩位的工作。他們管理的部分都非常複雜且獨立專門。」

導演組的各項工作細節，則由助理導演們負責。黃詩婷在前製期一開始就跟著尋找演員，也參與造型與道具的歷史考究，因此怡靜安排她負責演員的整體造型與道具。在拍攝期間，詩婷扮演一個重要的角色：她必須在百位群眾演員報到的第一天，就決定每個人要演什

❶ 第一副導演吳怡靜
❷ 第二副導演洪伯豪
❸ 第二副導演王妙紅
❹ 「人體劇本」場記翁稚晴

麼角色。例如在霧社街街走動的有賽德克族人、漢人和日本人，甚至可分出商人、警察、軍人、醫生等，而詩婷必須先決定誰要演誰，分別告知造型組與道具組，讓他們針對每個人的角色裝扮出合適的造型、拿著相符的道具。此外，少數群眾演員仍有台詞或特定動作，詩婷得利用和他們聊天的方式，挑選這些三「有戲」的群眾演員。

然而這部電影動員的演員人數實在太多，在拍攝現場光靠阿伯或怡靜是相當吃力的，於是另外兩位助理導演楊鈞凱和王威翔也支援現場的演員調度。

導演曾經向導演組成員說：「背景演員也是陳設道具的一種！」顯見其重要性。不過拍攝時間有限，剛開始花了太多時間對群眾演員詳細說明劇情、動作與走位動線；後來阿伯、鈞凱和威翔常聚在一起，先討論該場次會有哪些情緒與狀態、要搭配哪些動作和道具，也先向導演確認可能拍攝的鏡位與畫面需求，然後趁空檔召集群眾演員排練，讓準備速度加快許多，愈來愈進入狀況。

也因為很多群眾演員彼此變得很熟悉，到後來只要導演組稍加說明，他們就會自己找位置站，並會簡單套招。

導演組另一位靈魂人物是場記。簡單來說，場記就是「人體劇本」。在前製期，場記翁稚晴（Yoyo）負責統合劇本相關事宜；因為全片幾乎以賽德克族語發音，她與負責族語翻譯的郭明正、曾秋勝、伊婉·貝林三位老

師保持密切聯繫。而在前製後期，她跟著導演與動作組討論動作分鏡，掌握劇本與分鏡相關的所有工作。

到了拍攝期，Yoyo除了要精確記錄畫面的各種細節，還被賦予一項祕密任務……導演常在現場到處走動，有時會不經意發現更好的拍攝點，臨時變更拍攝場景，連帶影響到拍攝鏡位及其他各組的準備工作。為了隨時掌握導演的風吹草動，Yoyo被要求不管怎樣都得跟在導演身邊；但她還是會與導演保持一段距離，因為，導演很可能只是在找可以上廁所的地方。

導演組要完成這麼複雜細密的工作，必須仰賴分工後的密切配合。然而一開始面臨磨合期，加上拍攝現場的壓力，讓組員們幾近崩潰，但愈到後來，大家的狀況愈趨穩定，最終磨出了豐富的工作經驗與良好的默契。

【監製篇】

黃志明：這是一件瘋狂的事

魏 德聖導演這樣形容監製黃志明：「他是少數在台灣電影圈懂得劇本的製片。」

一般印象中，監製是與錢為伍的人，例如籌措資金、聘雇工作人員、控制預算等，往往忽略監製是與導演站在對等的立場討論電影製作的重要角色，並非只會說「沒錢了，必須要刪戲」、「一定要在這時候拍掉，不然就會超支」這種話。監製必須知道哪些錢可以省、哪些錢省不得，像這次拍《賽德克・巴萊》，黃志明重金禮聘日本、韓國的專業團隊，來補強台灣較缺乏的美術、特效層面；同時在成本考量下，說服魏導放棄花蓮高山地區，選擇靠近台北的林口空地搭設霧社街。

導演決定一部電影的高度，監製則是要找到符合這高度的梯子。只不過沒想到這梯子愈找愈高。

早在二〇〇〇年，魏導就曾經拿劇本給黃志明看。黃志明笑說，當初兩人都處在懵懵無知的時期，對電影預算沒有實質概念，只是一心想著：「《雙瞳》大概是六、七百萬美金（當時約合台幣二億多元），那《賽德克・巴萊》應該不用這麼多，只需要五百萬美金吧……」

接著經過一段失意的時間，這部電影暫時封存起來，直到《海角七號》走紅，才又從抽屜拿出來討論。黃志明在這段期間經歷過許多電影的洗禮，也對拍攝預算有了概念；他們在二○○八年底重新討論，認為一千萬美金（約合台幣三億多元）便足夠拍攝。只不過有件事一直掛在黃志明心上。他認為，這部電影用一部片的長度恐怕是無法完結的。

「整部片至少會有四個多小時……」二○○九年前製期間，黃志明幾次與魏導討論電影長度的問題，但魏導始終堅持劇本不可刪，他反問一部完整的作品要如何刪減？這樣只會破壞其意義的本質。直到一次帶韓國組到阿里山勘景時，因為起霧無法進行，一行人轉到半山腰的咖啡店休憩，黃志明才把話說開。他提出兩種方案：一是刪劇本，濃縮成一部片的長度；二是把劇本分成兩部片子來看。

黃志明心想，魏導絕對不肯刪劇本，因為他知道這是一個意義完整的故事：「因為信仰而產生衝突，但也因為信仰而化解仇恨。然而這部電影不是從封建時代角度講述這些仇恨，或是單純對抗殖民主義的故事，反倒是與現今世界息息相關的觀念議題。只要你來戲院看這部電影，就會了解而且接受。」所以他把說服愛心放在一分為二這個想法；雖說是一分為二，但並非一刀兩斷的續

集概念，而是分為兩部電影來處理。

第一部以「霧社事件」歷史為主，於公學校大戰作結，讓觀眾清楚了解時空背景和事件始末；第二部則強調「祖靈」的概念，明知這是一場必死的戰役，還是這麼無畏地參與，讓觀眾深刻體會為什麼要「求死」以換得靈魂的自由。如果要舉例，第一部就像《梅爾吉勃遜之英雄本色》，第二部則是《三百壯士：斯巴達之逆襲》。為了落實這方案，黃志明特別請製片陳亮材重新擬一份預算，結果高達台幣六億元。

但實際拍攝時，一切都不如當初預期。天候、資金調度不順等因素，將原本四月底殺青的計畫延至九月初，多出來的拍攝時間結實地反映於成本。但這還不是超支最多的部分；原先規畫的七百多顆特效鏡頭，因為拍攝環境限制及剪接分鏡等影響，爆增到一千八百多顆，這才是讓最終成本高達七億多的主因。

你，會從這裡面看到什麼？

一名電影人願意背負七億的製作成本，到處找錢、借錢，幾乎是以「準備身敗名裂」的心理，看待無法準確評估的未來。有人同情、有人欽佩、有人質疑，但毫無疑問的是，這個人一定看到了什麼，才能讓他繼續走下去。導演看到的是夢想，那監製看到的又是什麼呢？

電影上映後，這些堅持到底的人看起來是多麼令人欽佩，不過黃志明笑著坦白說，剛開始他並沒有太大的衝勁。從二○○九年初，他就不間斷地與可能的投資方吃飯、提案、搏感情、談回收，但得到的回應若非曖昧不明就是拒絕，即便到了開鏡當日，這狀況仍然無解。

二○○九年十月二十七日舉行開鏡儀式，向媒體宣布電影開拍的當下，黃志明在旁邊不發一語，甚至無法相信隔天就要在小烏來拍攝第一顆鏡頭。因為當時根本一毛錢都沒有找到。

「我甚至估計，無法撐到十一月就會停拍了。」黃志明如今才回頭承認。

電影開拍後，他依舊與各資方周旋，仔細評估各種可能帶來的利益，讓資方了解這並不是一項自殺式投資。同一時間，為了讓製作團隊走下去，身陷拍片地獄的魏導，又如同拍攝《海角七號》時那般，開始投身另一個地獄：到處向朋友借錢。然而黃志明仍不放棄「即將形成」的投資案。事實上他從事電影產業二十多年來，從來沒有開口向人借過錢，自認無法拉下臉來有求於人。

「當時我少看到一種氛圍，就是這種氛圍讓導演、所有的工作人員與演員無怨無悔地在泥巴裡打滾，奇蹟似地撐完十個月的拍攝期。這其中當然也包括我，黃志明。」

他認為這種氛圍有三種成分：一是《海角七號》的成功，二是魏導這個人，第三就是魏導想做的這件事。這種氛圍在工作人員與演員之間發酵，讓每個人都不計較拍攝現場的艱困或無法定期發薪的不安，死命咬牙只為了再多撐一天。他這時才慢慢發覺似乎看見了些什麼。

導演的堅持，轉變為所有人的意志力

二○一○年四月，魏導打電話給黃志明，電話裡的導演已經不像以前有衝勁與堅毅，反而畏縮感嘆，直說要準備停拍。沒想到黃志明也一反常態地堅持不能停，甚至馬上打了通電話給好友借錢。至此，他便要魏導只要做好導演的工作即可，將所有財務問題一肩扛起。

當時的拍攝進度已超過一半，如果停拍，不僅之前的努力都白費了，欠款的靈夢也將席捲而來，那是誰都無法面對的狀況。所以現實就是：已經停不下來了。傷害還沒造成前，隨時都可以喊停，但事情已經走到這一步，是不能停的，他們已經對太多人有責任，沒辦法說走就走，不然會產生一股不可預期的風暴。所以，不能停。但不可否認，這的確是有些瘋狂的。

就連黃志明自己也說：「以當初隨時有幾千萬的現金流動來看，我們絕對是瘋子。」當時工作人員的薪水積欠了兩、三個月，也有媒體追問、報導相關新聞。外界的人來看，也斷言電影根本是為了面子硬撐，也斷言電影即將停拍。可是黃志明認為，其實是有一股力量支撐著，那來自於現場的工作氣氛。

在拍攝團隊裡，不管是前製工程的美術搭景組與陳設組，還是拍攝現場的工作團隊，甚至待在公司處理事務的行政、行銷、會計等，每一個人知道每一個人都很辛苦、每一個人都想放棄、每一個人都在硬撐。可是，即便有人離開了，還是會有另外一個人奮力頂上來，讓情況不致如骨牌效應般失控。

「當時大家的意志力跑出來了，所以我認為有辦法撐住，把戲拍完。然後，漸漸就變成一種很單純的想法：問題來了，那就去解決吧。」

【場景篇】

一部電影除了演員之外，最重要的元素是場景

如果說，導演組掌控戲中的所有範疇，製片組則是調度戲外的大小事務。監製黃志明說：「這兩組必須要有自己是管理階層的認知。」管理的對象是其他組別，即攝影、燈光、美術、造型等，這些人由多年的工作經驗累積出現今的能力，那是技藝，也是藝術。製作公司向他們買來這些技術，接著由製片組和導演組來管理他們，請他們服務一個劇本、一種想法。特別像動員這麼多人力、物力的《賽德克·巴萊》，便為這兩組人員的管理與調度能力提供了很好的磨練機會。

魏導曾說，電影最重要的元素除了演員，就是場景。對製片組來說，場景是任何作業的首要考慮因素，無論是大隊進退場、交通便利性、住宿安排、餐飲來源等，都必須先了解各個場景可能發生的狀況，然後規畫以最精簡的預算達到最具效率的模式。

《賽德克·巴萊》的場景相當複雜，以地形來分類，包括山頂、平原、森林、溪谷、溪流、瀑布、斜坡、岩壁、岩窟等自然景觀；另外還要尋找可搭設馬赫坡社、霧社街、公學校、屯巴拉社等部落社群的搭景地，以及漢人街道、城門、埔里街等平地建築。這一切，都是從無到有。

為了尋找到符合導演需求的場景，又能實際執行拍攝工作，場景經理張一德、場景協調何嘉旻和涂竣傑幾乎跑遍台灣。剛開始尋找的依據是電影劇本與分鏡表，要配合導演所敘述的抽象感覺與氣氛。一德常對嘉旻、小傑說：「尋找場景就像棒球選手的打擊率，只要有三成，你就是位好打者。所以我們必須多找、多提升打數，來累積安打數。」

在前製期，場景組會利用副導規畫出的順場表，整理出專屬場景組的工作表，將劇本裡相似的場景歸類成一個個區塊。譬如溪流場景會排在同系列，再細分出個別場次所需場景的差異，也許是淺溪、也許是深潭、也許是碎石河床、也許是大石堆疊林立的岸邊等。接著再透過勘景照片，讓導演一一確認，挑出可能符合的場景，並偕同導演至現場複勘。親身在場景裡，導演會有更直接的構想，慢慢勾勒出比較清晰的影像。

拍攝現場的各種大小事務，包括搭建各組所需設施、聯絡交通運輸、解決民生問題、確保聯繫管道暢通、鋪設安全設施等。

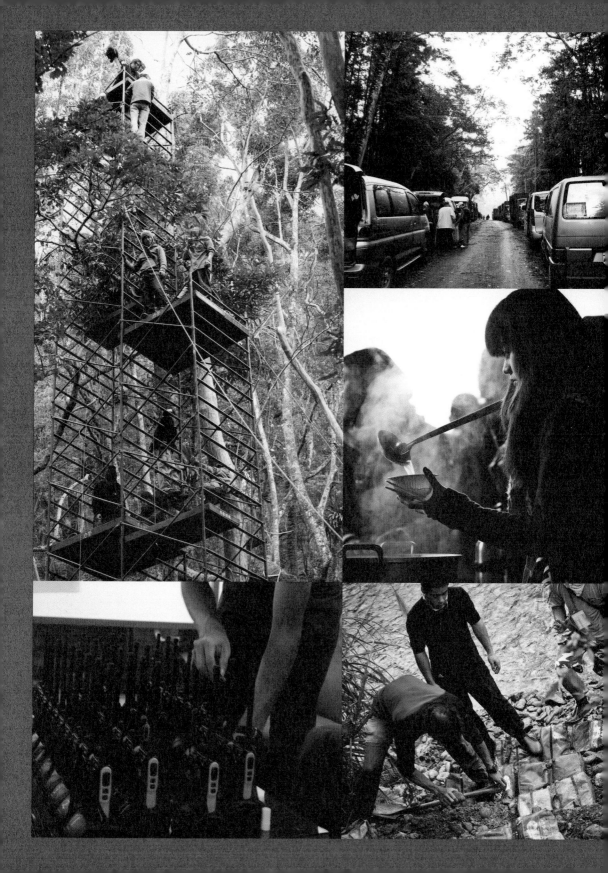

場景 1 小烏來

「莫那！別急……好獵人要懂得安靜等待……」青年莫那‧魯道第一次出草，就無懼於湍急溪流及對岸布農族人埋伏的槍火，成功獵下兩名布農族人的頭顱，也為自己掙得在臉上紋刺真正男人的記號，成為「賽德克‧巴萊」。

此段為整部電影的序場，也是劇組第一天拍攝的場景，值得紀念。經過三個月的密集籌備，台灣英雄史詩電影《賽德克‧巴萊》終於在二○○九年十月二十八日於桃園縣小烏來正式開拍。

第一天的拍攝，有著製片組的許多第一次：第一次安排住宿就得訂六家飯店，才能讓工作人員及演員都有床睡；第一次得租賃二十幾輛九人座休旅車、三十幾輛三噸半卡車、兩輛八噸半卡車，才有辦法載運所有人員及器材（如果是一般電影拍攝，製片組準備的東西只需一個大型的白色塑膠整理箱就裝完了，這次卻得動用一輛三噸半卡車才勉強裝得下）；第一次得訂購一百多份便當才夠讓所有人員吃得飽；第一次得隨時準備大量的溯溪鞋、防滑板、防滑軟墊，才不會讓演員在急流裡割傷滑倒……還有許多製片組的第一次，族繁不及備載。

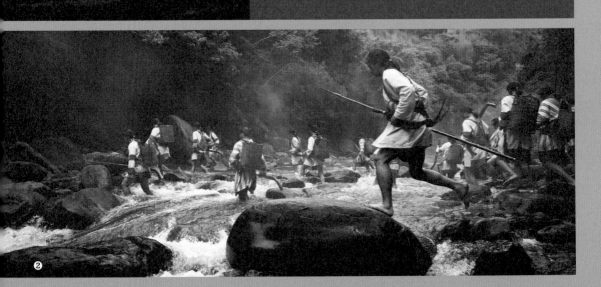

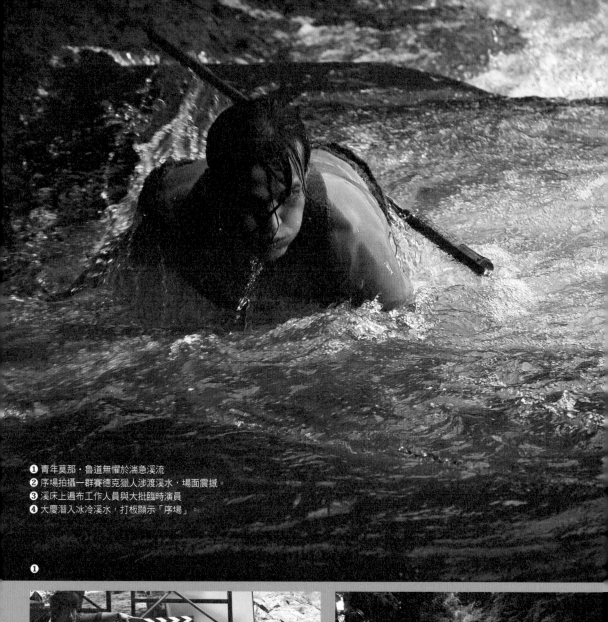

❶ 青年莫那‧魯道無懼於湍急溪流
❷ 序場拍攝一群賽德克獵人涉渡溪水，場面震撼。
❸ 溪床上遍布工作人員與大批臨時演員
❹ 大慶潛入冰冷溪水，打板顯示「序場」。

❶

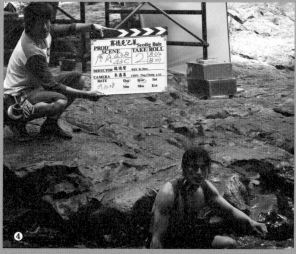

❹

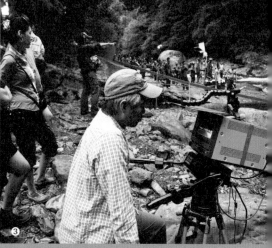

❸

場景2 福壽山

一九○二年，人止關之役。馬赫坡社勢力者魯道‧鹿黑率領大批族人，包括兒子莫那‧魯道，埋伏於人止關，大敗日本赤帽軍。這導致日本人聯合他們最大的敵人布農族人，先讓賽德克族人誤以為可與布農族人合作，卻在姊妹原發動偷襲，同時趁虛進入部落。

莫那‧魯道指著身受嚴重槍傷、奄奄一息的父親魯道‧鹿黑，在森林裡一路逃跑，聽著父親喃喃說著：「莫那……千萬不能讓異族人進到部落……」最後，魯道‧鹿黑仍然傷重不治，在莫那‧魯道的背上斷氣……

莫那‧魯道指著父親的遺體，站在馬赫坡社前，看著部落望樓上那面極不相稱的太陽旗。這一天，莫那成為馬赫坡社的頭目，卻也失去自己的家園。

福壽山農場位於台中梨山地區，地處偏遠。劇組在農場裡的藍茵湖拍攝姊妹原事件與歸順式，另外在附近的合歡溪步道拍攝人止關場景。

那裡是海拔超過兩千公尺的高山地區，比平地溫度低了十幾度，拍攝期甚至有過攝氏零下三度的紀錄，逼得現場錄音師湯湘竹不得不提醒演員：「等一下請先忍住十秒不要擤鼻涕，不然收音會聽見。」高山氣候變化大，隨時可能從太陽天忽然轉變成狂風暴雨，嚴重影響拍攝進度，因此製片組的周邊規畫得跟著隨機應變。

高山上的交通是一大問題。劇組平時就有五、六十輛車，當地又有十噸以上的大貨車裝載高山蔬菜或肥料進進出出，因此必須事先確認大貨車的進出時間，以免造成交通阻塞。合歡溪步道的交通也是一大考驗，由於路寬只容一輛小發財貨車單向通行，製片組必須依每日拍攝需求，向當地居民租借三至五輛小發財車，接送所有人員及器材到達現場。

此外，合歡溪步道內無法設置流動廁所，

為了因應臨時的「民生需求」，製片組利用快速帳搭設簡易廁所；他們還撐開玩笑地在帳外貼上一張紙條：「一人拉屎，萬人受害。」

然而人總是會有忍不住的時候。通常每過一天，快速帳裡面只能用「慘況激烈」形容，因此得視情況改變位置。只不過，若發現某些區域有很多蒼蠅聚集，就知道：「啊……這是昨天放的地方……」

也因為合歡溪步道有部分路段落石頻繁，為了保護頭部安全，製片組特別準備攀岩專用的安全帽讓劇組人員戴上。沒想到大家難得以這個扮相工作，忍不住互相惡作劇，開心地玩成一片。

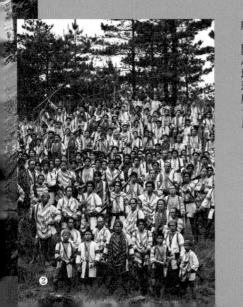
❷

❶ 勇士演員們在福壽山天池拍戲，氣溫極低。
❷ 勇士們演出霧社事件後全員集結的戲
❸ 在狹窄的合歡溪步道上拍攝埋伏攻擊戲
❹ 做赤帽軍打扮的演員搭乘小發財車進入拍攝現場，畫面十分逗趣。

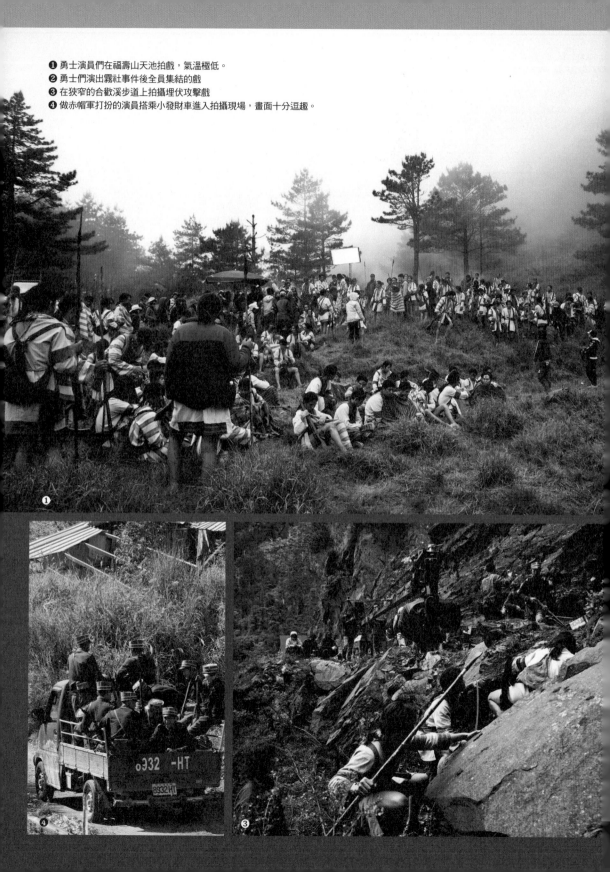

「你回去吧！這裡是我一個人的獵場……」莫那・魯道對花岡一郎說。

在日本統治的規範下，看似不文明的出草行動被禁止了，紋面刺青被禁止了；但是對賽德克族人來說，這表示進入彩虹橋的資格也被禁止了……

二十年了，莫那的臉龐多了幾許皺紋。年輕族人的臉上白皙乾淨，靠著替日本人工作賺取微薄的薪水；年輕孩子受著日本人引進的現代教育，穿著日本服飾的青年流著賽德克的血液，卻想著異族的思考、有著異族的名字。在這認同錯亂的年代，一場衝突即將導致馬赫坡社被趕盡殺絕。莫那・魯道坐在這只屬於他的獵場裡，思考著……

花岡一郎知道，莫那是不可能被馴服的。他只是在等待……等待一個好的時機。

「莫那！你臉上的刺紋還是這麼的深黑……」

場景3 時雨瀑布

這個場景要拍攝的戲分不多，但始終找不到導演滿意的場景。一德在花蓮找景時，透過當地友人的介紹，認識了登山攀岩好手魏宗舍（阿瑟），阿瑟時常在暑假期間辦理泛舟、溯溪等活動，知道一些花蓮的私房風景，於是帶一德找到時雨瀑布這個場景。直到此處，導演才稍微點頭：「這裡氣氛已經有八成了，不過有幾個地方可能要處理……」唯一的缺點就是大石林立，而且靠近瀑布的深潭讓演員的動線受到限制。經過阿瑟的評估，可以利用怪手和鋼索將深潭填平，然後用大量的碎石將底下呈現平穩的水池樣貌，並讓水流改向，使瀑布底下呈現平穩的水池樣貌，以符合導演所規畫的場景想像與演員動線。

同一時候，一德漸漸發現很多場景都存在著危險性，一大群人在荒山野嶺工作，萬一有人受傷，不僅很難馬上急救處理，也要花很長的時間才能抵達最近的醫院。因此，一德決定成立一個防護與救護的團隊，阿瑟是當然成員，另外也搜尋有意願參與長時間拍攝的救護人員，即後來的隨隊護士陳巧玲。

起初，一德的想法遭到一些質疑，不確定是否真的需要這樣的編制，或者在比較危險的地區請當地的救護人員支援就好？但最後證明一德的做法是有必要的，不僅是原本就擔心的危險地區，其實一般森林也危機四伏；只要一個不小心跌倒，就可能被尖銳石頭割得皮開肉綻，整個拍攝過程發生的案例不勝枚舉。

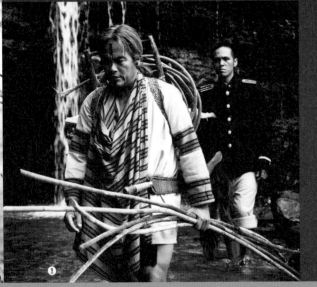

❶

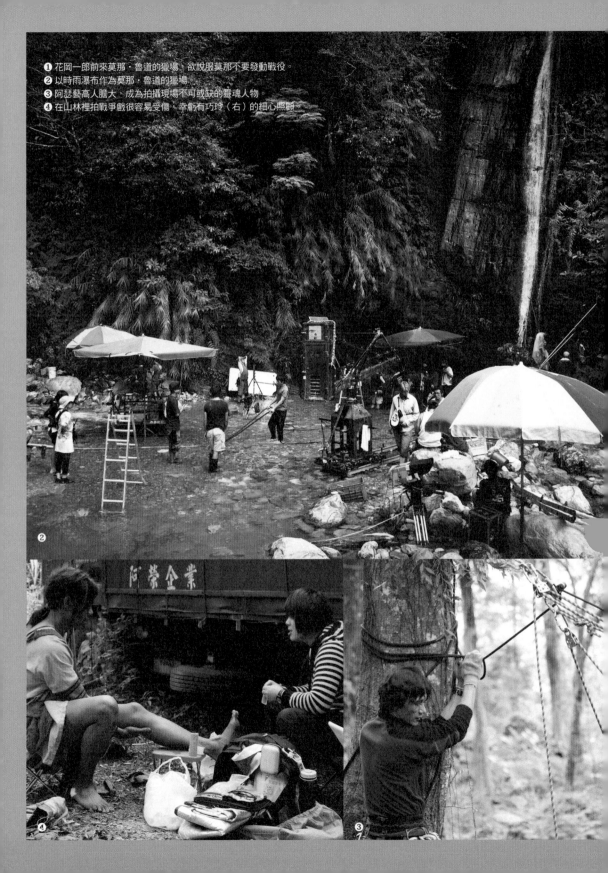

❶ 花岡一郎前來莫那‧魯道的獵場，欲說服莫那不要發動戰役。
❷ 以時雨瀑布作為莫那‧魯道的獵場。
❸ 阿瑟藝高人膽大，成為拍攝現場不可或缺的靈魂人物。
❹ 在山林裡拍戰爭戲很容易受傷，幸虧有巧玲（右）的細心照顧

「我們先去彩虹的另一端等著你們！等著你們決戰之後，風光地回家……為你的獵場戰鬥……」

部落婦女為了讓男人有足夠的糧食，並心無顧忌地長期抗戰，決定集體在樹林裡自我了斷。在雨中，這群婦女與巴萬‧那威等少年們哭泣訣別……

天空的雨持續下著……花岡二郎離開了懷孕的妻子高山初子，讓她與其他懷孕的妻子前往巴蘭社避難。而花岡二郎、花岡一郎和妻子川野花子及其他婦孺，也決意在這暫歇的樹林間上吊自殺。

一郎無神地看著自己握緊蕃刀的雙手，問著二郎：「我們到底該是日本天皇的子民？還是賽德克祖靈的子孫？」

二郎遠遠望著一郎，說道：「切開吧！一刀切開你矛盾的肝腸吧……哪兒也別去了……當個自在的遊魂吧！」

場景4 明池

明

棲蘭神木園這個地區有兩個主要場景，一是在棲蘭神木園，拍攝婦孺與少年的訣別場面；另一是在明池森林遊樂區台七線旁的樹林，主要拍攝荷戈社婦孺上吊，以及一郎與二郎自殺前的矛盾與化解。這兩場戲都設定為雨戲，但兩邊的下雨方式不太一樣，唯一相同處是執行起來相當困難。

在棲蘭，因為道路與拍攝現場有著三層樓的高度落差，加上距離過遠，無法直接從水車將管線接至特效組的下雨器材上，因此得先請阿瑟架設流籠，將水塔吊運至現場附近，把水車的水灌進水塔，再讓下雨器材與水塔連接。

至於在明池，雖然器材可以連接水車，但水車停靠的道路就是台七線要道，即所謂的「北橫」，再加上劇組的二、三十輛器材車，整條路段就只能單向通車了，這考驗著製片組的交通管控能力。

然導演已因天候過於寒冷的考量，將十二月、一月的拍攝期延後至四月底拍攝，但明池依然只有十幾度的低溫，保暖的措施就顯得很重要。

製片組向住宿飯店商借兩座戶外的大型瓦斯暖爐，讓大批婦孺演員取暖。但有時演員必須在原地等待，無法移動至暖爐旁，只能倚靠毛巾、毛毯保暖。演員人數經常以百為單位，毛巾毛毯的需求量相當可觀，然而預算有限，可用的數量永遠都不夠。也因為一下子就弄溼、弄髒，為了解決問題，只好向飯店商借毛巾，但其實這會對飯店造成相當大的負擔，畢竟歸還的毛巾毛毯不僅又溼又臭，甚至泥濘不堪……所幸飯店都很體諒拍攝環境的艱困，咬牙持續協助劇組。

數量問題大致獲得改善，但仍有個陰影揮之不去：這幾百件毛巾毛毯是要怎麼清洗啊？起初為了多一點時間睡覺，直接送給洗衣店處理，但馬上就發現清洗時間和消費金額都無法配合劇組運作，製片組只好自己拿到自助洗衣店清洗、烘乾……

雨戲的另一項考驗是演員的保暖問題。雖

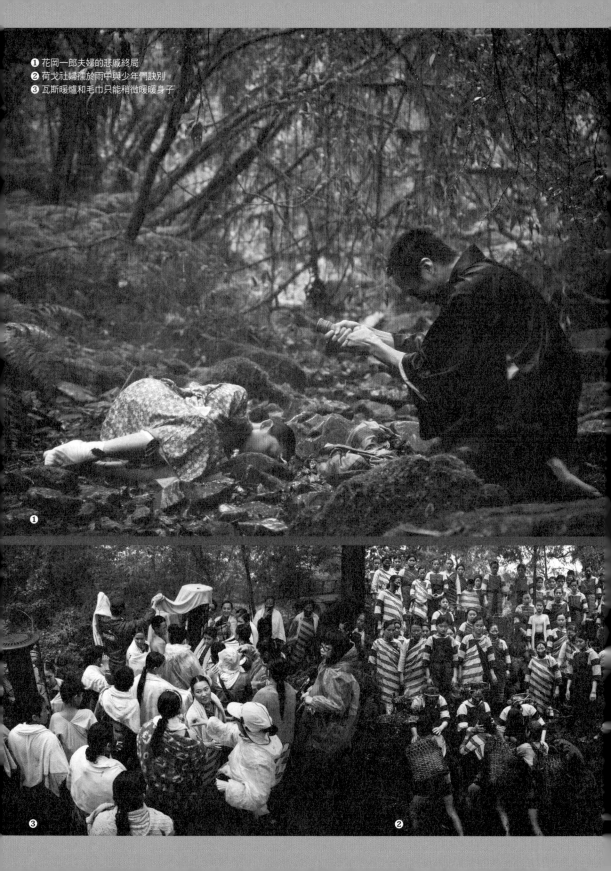

❶ 花岡一郎夫婦的悲戚終局
❷ 荷戈社婦孺於雨中與少年們訣別
❸ 瓦斯暖爐和毛巾只能稍微暖暖身子

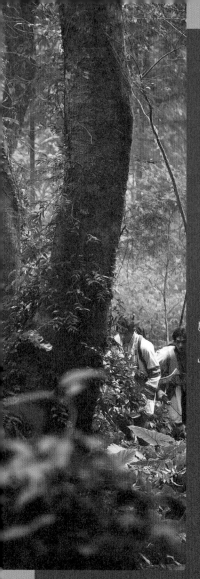

無預警的霧社出草行動後，日本政府集結周邊的警察隊及軍隊前往霧社進行武力鎮壓，同時派遣鎌田支隊的鎌田彌彥少將擔任討伐總司令。可是莫那‧魯道叫族人先後放棄人止關、霧社，甚至馬赫坡等自己的部落，退守到深山裡。

這是因為莫那不打算與日本人正面衝突，而是想採游擊戰，打了就跑，不讓日本人掌握行蹤，讓他們摸不著頭緒，無從反擊。

「這些兇蕃打了就跑，像鬼一樣……在連站都站不穩的山路上，跑起來像飛的一樣，不知從哪裡來，也不知道往哪裡去，完全無法預料呀……」

場景 5 神仙谷、天然谷

神仙谷設定為塔羅灣大戰的樹林場景，由荷戈社頭目塔道‧諾幹帶領荷戈社戰士，引誘山田警察隊與永野日軍小隊到埋伏地點，進行三面夾擊。這裡也是第一次拍攝爆破場面的地方。

天然谷，則要拍攝後藤日軍中隊遭受波阿崙社頭目達那哈‧羅拜等戰士襲擊。拍攝重點在溪谷峭壁上，日軍必須四肢攀附在岩壁上才能安穩行動，族人卻可以跑上跑下，甚至進行肉搏戰。

所有人剛踏進拍攝現場時，不由得讚嘆大自然的鬼斧神工，可是馬上表情就急轉直下，開始擔心：「連站都站不穩的地方是要怎麼工作？怎麼演戲？更何況要拍動作戲……」

為了到達溪流對岸的拍攝現場，劇組必須踩著溪間突起的大石頭，才能跨越急流。為了避免腳底打滑造成傷害，製片組在石頭間放置防滑板及高台板（一種攝影協助器材），也在溼滑的路面鋪上防滑軟墊，並請人員盡可能穿著溯溪鞋。另外，阿瑟也在溪谷兩岸設置流籠，方便運送器材。

雖然拍片環境如此險惡，人員如此眾多，但劇組該做的垃圾分類工作一點也不少。製片組會準備三種垃圾袋：黑色的裝不可回收垃圾，白色的裝可回收垃圾，小型垃圾袋則裝廚餘。剛開始實施時，即便各種垃圾袋都貼好分類標語（甚至請韓語翻譯用韓文寫出），大家還是隨便亂丟，所以每回放飯一陣子之後，製片組總是守在垃圾袋旁「大聲提醒」。

有一次，場景協調李佳燕隱約看到有人把可回收垃圾丟進黑色垃圾袋，大嗓門直接發飆喊道：「怎麼！你們是第一天拍片啊！」接著抬起頭盯著那個人看，竟然是導演本人，結果導演趕緊把垃圾撿起來，並說：「不好意思……我丟錯了……」引來現場一陣狂笑。

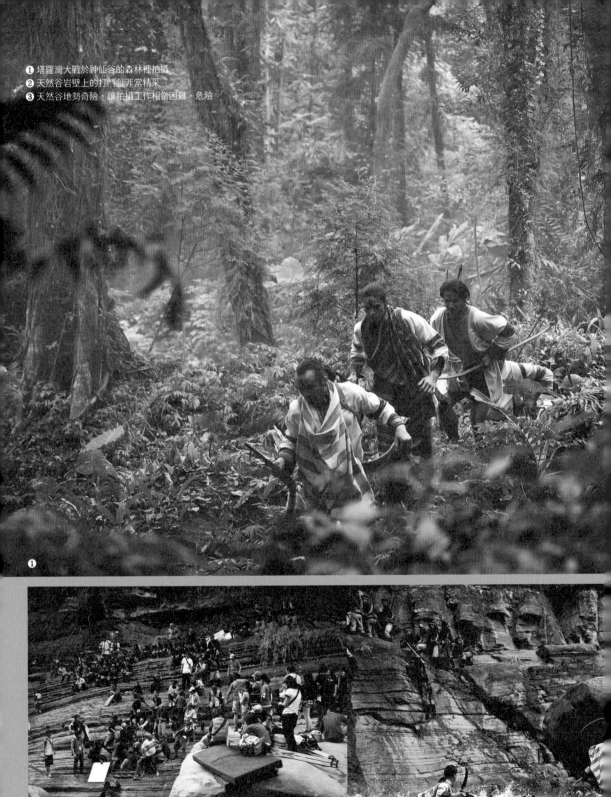

❶ 塔羅灣大戰於神仙谷的森林裡拍攝

❷ 天然谷岩壁上的打鬥戲非常精采

❸ 天然谷地勢奇險，讓拍攝工作相當困難、危險。

場景6 馬武督

一群頭綁白巾的道澤群族人持槍一衝上坡，追著瓦旦和薩布等五名馬赫坡年輕人。鐵木‧瓦力斯突然獨自轉身，前往另一側攔截……

日軍遲遲無法正確掌握賽德克族人的行蹤，於是腦筋又動到最初的「以蕃至蕃」策略，提供武器給莫那‧魯道的宿敵、以鐵木‧瓦力斯為首的道澤群族人，並以獵首賞金為誘因，讓同樣可以在山林溪谷裡奔跑的原住民，去牽制「反抗蕃」賽德克族人。

而另一方面，鎌田彌彥少將也向軍司令部申請使用尚在實驗階段的糜爛性砲彈……「叫你們文明，你們卻逼我野蠻！你是莫那‧魯道……

我可是鎌田彌彥！」

鐵

鐵木人率領道澤群族人追殺瓦旦、薩布等的戲，場景必須是一般人難以行走的陡峭斜坡。導演看上了馬武督探索森林的一片竹林。

馬武督是很方便的場景，不僅距離關西交流道只需半小時，也與桃園縣復興鄉的馬赫坡場景相距半小時的車程，常是無法拍攝馬赫坡時的最佳轉景備案。

這裡除了鐵木的竹林追逐戰，也拍攝了其他很多場次，像是糜爛性炸彈的爆破地點、馬紅了結自己與孩子的場次等。此外，園區還提供兩個地點給劇組搭建製材場及馬赫坡岩窟，不僅節省協調時間，也可集中場景拍攝。

即便地形再怎麼危險，也比不過茶水「供不應求」的危機。劇組每天一百多人起跳，甚至有時高達三、四百人，茶水的供應量極為驚人。有時候，道具組把拍戲剩餘的食材提供給范范，讓劇組有茶、咖啡桶的蓋子往裡面瞧。

「有沒有人要喝『熱情柳橙汁』？」每個期待茶水的工作人員好奇地趨前，打開茶「靠腰！柳橙汁怎麼會是熱的！」因為這是「熱情柳橙汁」啊！

電影裡常有兩軍交戰的畫面，拍攝場景往往不會那麼舒適。為了慰勞辛苦拍攝的演職員，準備茶水的人一刻不得閒，除了隨時在後場煮好茶水，在這些站都站不穩的地方送茶水也不容易。還記得開拍後才進組的製片助理范欣怡（范范）第一天上班，就在馬武督的竹林斜坡裡「犁田」了。

高溫四十度的馬赫坡將就一下。可是臨時買不到大量冰塊，不得已只好在道具組拿了一袋柳橙讓范范做成柳橙汁，結果就有搞笑的時候。有次

這部電影有很多場景都在風景區拍攝，原本擔心協調時會碰到困難，但仔細說明拍攝狀況後，各地都很樂意協助，甚至提供私房景點。其中以馬武督的便利性最佳，附近有兩座大型停車場，也臨近關西市區，採買方便；最重要的是附近有乾淨公廁，讓劇組人員可以舒適地解決燃眉之急。

錄音師湯湘竹曾對范范說：「其實，劇組裡得到最多感謝的人會是你。」

❶ 鐵木‧瓦力斯於竹林中追逐馬赫坡年輕人
❷ 日人空投招降傳單，於馬赫坡岩窟避難的族人以為是櫻花花瓣飄落。
❸ 馬紅‧莫那投子於崖
❹ 飾演馬紅‧莫那之子的佑佑要演落崖戲，排起戲來卻玩得不亦樂乎
❺ 范范每天要為上百人準備茶水飲料

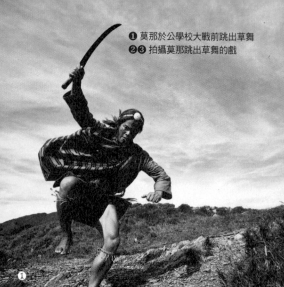

❶ 莫那於公學校大戰前跳出草舞
❷❸ 拍攝莫那跳出草舞的戲

巴萬‧那威：「莫那頭目，我們聽到巴索和你說的話……大批日軍已經由斯庫鐵社集結，是決戰的時候了吧！」

「莫那頭目，我們都已經沒有家人了，為什麼你不讓我們去打仗呢？我們和大家一樣，每天吃不飽、睡不飽，可是我們真的不想被毒炸彈炸死……」

「莫那頭目，你看我們臉上的圖騰，我們已經不是孩子了……你就讓我們和大家一樣，用力和日本人打一仗吧！我想好好睡個覺……我們好累……我們真的好累……」

莫那‧魯道：「孩子們……還記得我們的祖先從哪裡來嗎？」

巴萬‧那威：「從前從前在白石山上有一棵大樹，名叫波索康夫尼。他的樹身一半是木頭，另一半是岩石。有一天，他的樹身生下了一男一女，後來又生下了許多的孩子……就是我們，真正的賽德克人……」

場景7 石門山

石門山和武嶺是所有拍攝場景中海拔最高的地方，標高為三二三七公尺。由於從停車場走到拍攝現場的距離過遠，製片組決定讓大隊從一處小徑入口進場。首先讓大隊在停車場集合，再依序開車前往；抵達後只允許重要器材的車輛沿路旁停靠，並在各定點實施交通管制，避免造成車流動彈不得的狀況。

雖然已讓大家進場的路徑比較短了，可是因為場景屬於高海拔地區，空氣稀薄，工作人員不停在車輛及現場之間來回搬運器材，每個人幾乎都氣喘如牛。為了避免有人因此產生嚴重不適，製片組特別在小徑中間擺置氧氣瓶，讓需要的人吸取一些氧氣，以免缺氧。

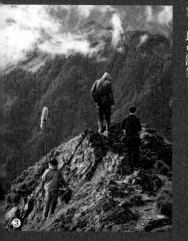

「父親，你說過最美麗的獵場只有最勇敢的戰士才夠資格去守護......那我們和莫那・魯道他們是不是要不斷地互相戰鬥，才能向祖靈證明自己是最勇武的戰士？」鐵木・瓦力斯的兒子問著。

鐵木不說話，只是默默點頭。

「那麼在彩虹頂端的美麗獵場裡，大家是不是就成為永遠的戰友......不會再有仇恨了？」鐵木的兒子繼續問。

「......應該是吧！」鐵木思考後，似乎理解了什麼。

鐵木・瓦力斯與道澤群族人循著牛肉血跡來到溪邊，發現對岸的森林小屋正冒著白煙，似乎正在烹煮食物。「這些德克達亞真的是餓瘋了......」鐵木一腳踹進屋內，沒有發現任何人，這才發現自己中計了，隨即槍聲四起，埋伏在小屋周邊的比荷・沙波與荷戈社人開始追擊。

鐵木跑到淺溪的時候，因為大腿中槍而不支倒地，轉頭一看......竟然是年輕的莫那・魯道正追殺著自己！忽然間，鐵木竟站起來向失魂落魄的道澤人大喊：「大家不要逃了！殺到血乾吧......像戰士一樣拿下人頭，回祖靈之家唷......」

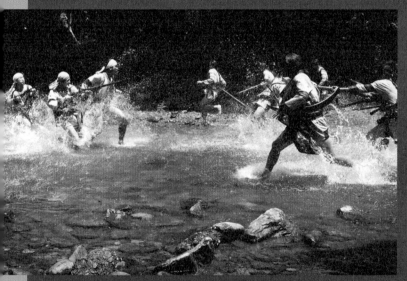

場景 8 烏來

場景組是與場景相處最久、最清楚了解狀況的人，他們必須事先在腦海裡演練拍攝時可能發生的任何狀況，做好應變措施。

場景組一到烏來的桶後溪勘景，就發現一個很嚴重的問題：現場沒有任何一家手機電信業者的訊號，這不僅影響劇組對外聯絡，也讓外面留守的人無法得知現場的工作狀況。等到確認要在烏來桶後溪拍攝後，場景組也開始思考怎麼解決與外界聯絡的問題。

離現場最近的手機通訊地點是孝義派出所，因此拍攝時得安排人員待在這裡，擔任外界與現場的總機。可是拍攝現場與孝義派出所的距離過遠，無法用手持型無線電與「總機」聯絡，只好找來無線電的廠商，直接到烏來確認、測試，最後決定加購車用型無線電增加收訊範圍，避免與外界失聯。

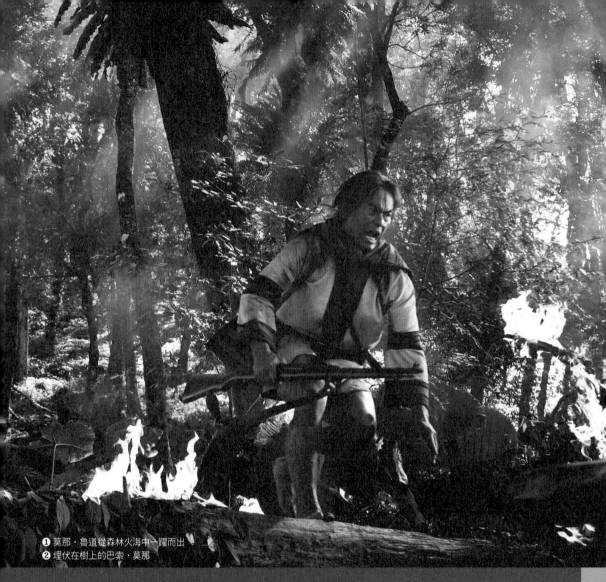

① 莫那‧魯道從森林火海中一躍而出
② 埋伏在樹上的巴索‧莫那

清晨的馬赫坡社，約有兩百名日軍在此駐守。巴萬‧那威突然快速跑過吊橋，進入馬赫坡森林，吸引兩名日本士兵追進去，馬上就被埋伏在樹上的烏干‧巴萬與巴索‧莫那用弓箭射殺。

兩名日本士兵之一沒有立即身亡，他聽到支援日軍的呼喊，掙扎地打算起身。巴索又拿起弓箭射殺，卻因此暴露了自己的位置。「那邊有人！在那棵樹上！」

日軍正準備進行攻擊時，隱藏在大樹後的莫那‧魯道開了第一槍，射中帶隊的日本軍官。日本士兵不知所措，一味地往森林外逃命，而留守在部落的日軍馬上以山砲向森林猛烈射擊，並連絡鎌田少將請求火砲部隊支援。不間斷的砲擊，讓馬赫坡森林無情地爆炸燃燒，成為一片火海。

最後一顆燒夷彈爆炸之後，森林裡安靜無聲，放眼望去只剩大火繼續焚燒著……這時，莫那‧魯道從火中一躍而出，率領所有族人往馬赫坡社衝刺。他們不再逃跑了。

「戰死吧！賽德克巴萊……」

雪山坑最主要的拍攝場景是馬赫坡森林，而因為這裡的地貌相當多變，所以很多森林場景也在此地拍攝。對劇組來說，這裡是最重要的場景之一。

有一次吳宇森導演到雪山坑探班，監製黃志明說：「那一次在拍赤帽軍在溪邊受到族人襲擊的鏡頭，當時小魏正在專心拍攝，我們躲在旁邊看。忽然間，吳宇森導演回過頭，笑笑地跟我說：『嗯！我也好想拍戲喔！』你知道，這句話從一個大導演的嘴裡講出來，那真的會讓人覺得很感動……」

剛開始，製片組的想法是一天接洽一間便當店、每天換不同的便當口味。但幾次下來發現，一家便當店能承做的數量有限，可是有些店家為了吃下這門大生意而不願透露難處，因此菜色品質有下滑的跡象，遭到劇組的反彈。後來改

場景不僅影響電影的視覺，也牽涉到製作成本。如果能在同一區域集合愈多的拍攝場次，可以節省不少時間和金錢。複勘景的時候，黃志明就曾說：「雪山坑這個場景的貢獻非常大，可作為很多森林相關

的場景，讓原本需要四、五個場景的戲集中在這裡拍攝，幾乎幫我們省了一、兩百萬美金。」也曾有位外籍工作人員讚嘆：「這裡就好像森林的百貨公司！」

由於場次集中在同一場景，拍攝天數也跟著拉長，同時深深影響大家的食慾。如果你有機會詢問曾經長期在台灣拍戲的人：「你們最不喜歡吃什麼？」恐怕百分之九十的人都會回答你：「便當！」

問題不在於菜色豐盛與否，而是有誰能忍受連續吃上兩、三個月的便當。如果沒有餐車或外燴之類，最符合經濟效益及工作效率的正餐選擇只有便當，因此你能選擇的只是要吃排骨還是雞腿罷了。

剛開始拍攝時，每一餐會與便當店結一次帳；接著變成三天結一次帳；然後根本延長至每段拍攝結束的那天結帳；最後根本沒錢付，只能先賒帳。長時間累積下來，即使許多便當店願意體諒劇組的難處，但他們的生活還是得過下去，慢慢地愈來愈少便當業者願意配合，可以選擇的便當也少了。

大家都需要養家活口，製片組也只能每隔一段時間付一些錢，雖然不能完全填補，但多少彌補一下。就在這樣互相扶持下，竟然挺過十個月的拍攝期。

採多間便當店分擔每一餐的總數量，一方面解決原本的問題，但其實也有其他的顧慮在。

其他場景

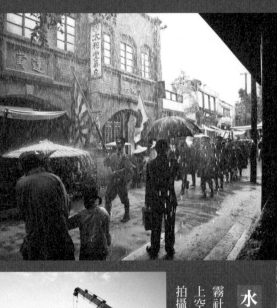

中影文化城

一八九五年日本剛領台時的漢人相關場景，是在中影搭景片，做質感。

水湳機場

霧社事件爆發後，日軍派遣飛機飛臨霧社上空，進行偵察與威嚇飛行。於水湳機場拍攝飛機相關的CG素材。

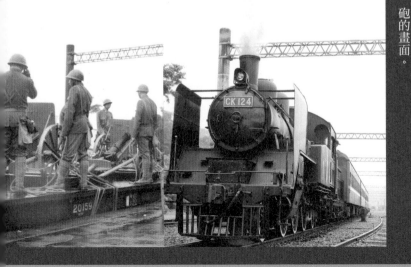

舊泰安車站

特別向鐵路局重金租借CK124蒸汽火車頭。其實出廠年份為一九三六年，但此為年代最相近、目前仍可行駛之火車頭。在此拍攝霧社事件後日軍調兵集結、載運山砲的畫面。

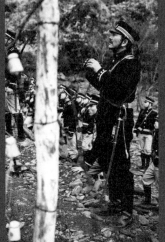

台北賓館

這裡是平時不開放的古蹟，因此拍攝時小心翼翼。此處作為台中州能高郡能高郡役所的場景。

新寮瀑布

在此拍攝霧社事件後加強設置的高壓電鐵絲網，能高郡役所警察課長江川博道率員勘察。這天打破拍攝最短的時間：通告時間：早上六點半。收工時間：早上九點半。

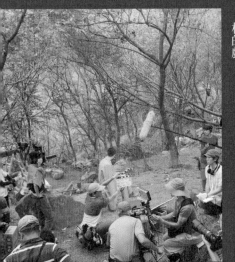

高雄港

在高雄港拍攝清官李經方搭乘小接駁船前往「橫濱丸」，準備與樺山資紀簽署「交接台灣文據」。李經方由本片現場錄音師湯湘竹客串演出。

桃源仙谷

在此拍攝深堀大尉讚嘆台灣也有美麗櫻花林的戲。

關西草原

在新竹關西拍攝漢人義勇軍埋伏攻擊日軍。

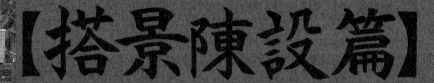

【搭景陳設篇】

日式霧社街與賽德克部落
風華再現

一百多年前，搭著大船、來自北方的日本人，寓居於南方熱帶台灣。他們走入高山深處，來到一片名為霧社的台地，四周圍繞著賽德克人的家園。日本人思念遙遠的故鄉，砍下了深山的巨木，搭建起一幢幢充滿家鄉記憶的木屋，並在小丘上植滿櫻樹，打算在這裡長久居住。每到春天，緋紅櫻花綻開，他們也會穿上最美麗的衣裳，來到飄滿櫻花瓣的樹下，跳起憶鄉之舞。

二十一世紀的台灣，公路四通八達，水泥鋼筋樓房林立。賽德克人早就不住半穴屋，霧社也不復見昭和時期的日式建築，除了當年日皇植下的榕樹還在，街道、櫻花小丘的位置不變，其他事物只留存於老照片，以及老人的記憶裡。想在這裡拍攝霧社事件的故事，是難以執行的。因此，魏德聖導演決定重建霧社街道與重要的賽德克部落，重現三〇年代的生活樣貌。

八十多年前，日本人在霧社台地建立了一條日式街道；八十多年後，協助《賽德克‧巴萊》電影重建場景的美術團隊也來自日本。冥冥之中，緣分拉起了一條線，將兩個時空串連起來，讓我們重返過去的這段歷程踏出一個新的故事。

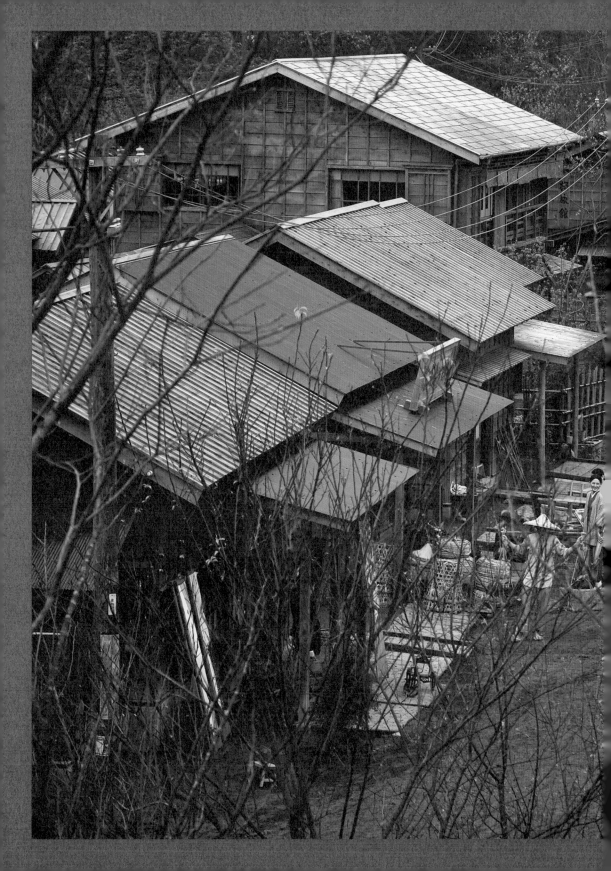

一波十折的霧社街搭景歷程

幾番勘景,原本決定將霧社街搭建在高山環繞的花蓮西寶,但歷經嚴重的八八水災後,考量到百人劇組在山區工作的安危,以及運輸建材的交通問題,最後決定搭建在林口的阿榮片廠旁。這片林地的周圍沒有高山,但因為靠近海邊,台地上容易起霧;初次到此,在雲霧繚繞中看見一片荒野,大家的心情儼然當年首次踏入霧社的日本人,在心中吶喊著:我們將在這裡開闢新天地!

為了搭建出符合史實的霧社街場景,劇組請來國際知名的日本美術指導種田陽平,他曾以《燕尾蝶》、《有頂天大飯店》、《扶桑花女孩》等片入圍日本金像獎最佳美術設計大獎,近年知名作品包括《追殺比爾》、《在世界中心呼喊愛情》、《空氣人形》等。

種田陽平身為藝術總監,率領美術製作總監赤塚佳仁、美術指導黑瀧きみえ,加上十多位專家,精心打造出一九三○年代的霧社日式街道及賽德克部落等場景。對這群優秀的日本美術人員來說,這次搭景工作是他們生涯的一個里程碑,因為即使在日本都沒有搭建過如此大的場景,他們心中是很感動的。

❶ 帶領日本美術團隊的種田陽平
❷ 日本美術組部分成員合影,前排右一為赤塚佳仁,前排中為黑瀧きみえ。

二〇〇九年七月，日本美術人員陸續抵達台北。依照劇本與分鏡畫面所繪的氛圍圖、各個場景的草圖及平面圖，開始一幅幅張貼在白牆上。每週都有例行會議，週週都有新的進展：由初繪草圖開始，匯集導演與設計團隊的想法，再從平面圖討論建築物的分布位置、製作立體模型，甚至透過針孔攝影機模擬攝影畫面，對建築物的位置、角度、集散做更精確的討論。

九月，林地開始除草，接著日本美術人員在現場立標，每四枝竹竿圍上黃色警戒線，表示一幢房子，逐一立起欲搭建的所有建築，並與導演進行實地討論。

接下來便開始整地。霧社街的工程除了造街，也要造山。街道兩端有櫻花台和武德殿所在的小丘，這是最艱巨的挑戰。為了遮住不遠處的電塔，山形和高度都需不斷調整，光是櫻花台就改了二十多次，連挖土機司機都大喊：「麥擱改啊啦！」而武德殿的山丘要承受房屋的重量，成形之後必須鋪上水泥，鞏固山形。

整地完成後，木工們依據標記，在街道左右一一拉起每幢房屋的「介」字形木架，再架上屋頂木條。等所有建築物搭建、塗裝完成便開始鋪路。為了避免地面遇水變得泥濘，必須在主要幹道鋪上一層水泥，再鋪一層細石，最後覆上一層黑土，使原本的紅土地面也化身成霧社的黑土地。

❸ 1930年代的霧社街全景歷史照片
❹ 美術組依照分鏡圖繪製的霧社街氛圍圖
❺ 美術組會議，種田陽平（右二）正向魏德聖導演（左二）說明霧社街搭景規畫。
❻ 基地去除地上植物後，美術組帶著模型到現場，準備立標。王嬿妮攝

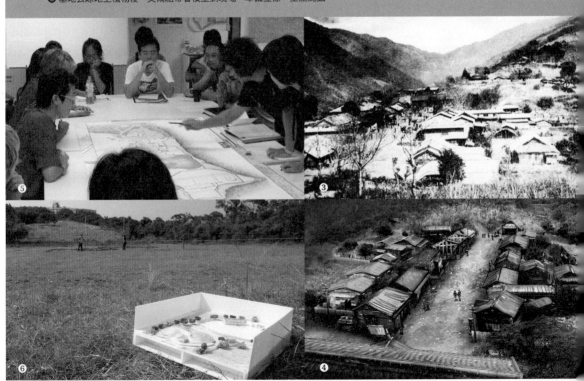

❺

❸

❻

❹

原本劇組預定於十二月拍攝霧社街場景，但考慮到冬天的東北季風會影響特效組的造霧工作，所以改至隔年二月進駐。不過秋冬多雨，工程時走時停，期間又因資金短缺，進度便是大大延宕了。舩木愛子也說：「我覺得在台灣搭景最困難的部分就是常常下雨，我們的工程完全不能按照進度進行，計畫整個都打亂了，這是最辛苦的地方。」

直到大隊進入霧社街拍攝後，搭景組仍然不斷趕工，明天準備拍哪個場景，前一晚陳設組依舊徹夜不眠地趕著陳設；準備拍街道全景時，正在趕工的公學校必須暫停壓土機壓實操場、木工鋸木的工作，以免錄進聲音；進入公學校拍攝大戰時，一開始沒有經費可以植林，必須小心避免拍進附近的現代建物，等到有經費種下一些樹了，才能毫無拘束地拍攝大場面。

經過六個月艱苦的趕工、停工、再趕工，終於在二〇一〇年三月初，在邊拍邊搭景邊陳設之下，霧社街正式完工了。

❶ 開始整地！塑造出櫻花台的地形是一項大工程。
❷ 立好架構便開始拉起介字形牆面
❸ 美術組繪製的霧社分室設計圖

Substation Ext. / 霧社分室 外觀

e Substation Int. / 霧社分室 內觀

❹ 由櫻花台向下望，霧社街已具雛型。張致凱攝
❺ 「做質感」是電影美術工作重要一環，由質感師負責，將建好的嶄新場景添入真實生活的時間痕跡與味道，亦稱「做舊」。
圖為陳設裝飾組的Rumi為布告欄做質感。
❻ 霧社街搭景施工非常考究，毫不馬虎。
❼ 霧社街各個場景、建築陸續完成，讓原本存於黑白老照片和導演腦海中的想像畫面成真。張致凱攝

霧社街完全導覽

霧社街的建築依運用程度分A、B、C三個等級。A級場景包括武德殿、霧社分室、金墩商店、公學校及校長宿舍，這些場景的室內、室外戲都較多、較重要，所以搭得較結實、細緻，工法與一般建築接近；B級場景是郵便局、診療所與櫻旅館，室內戲較少；其他則是C級建築，多以景片簡單搭成，作為室外戲的重要背景。

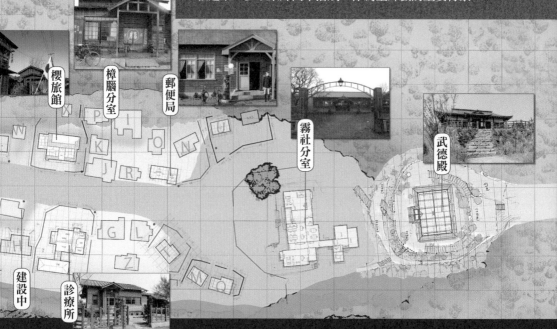

櫻旅館　　樟腦分室　　郵便局　　霧社分室　　武德殿　　建設中　　診療所

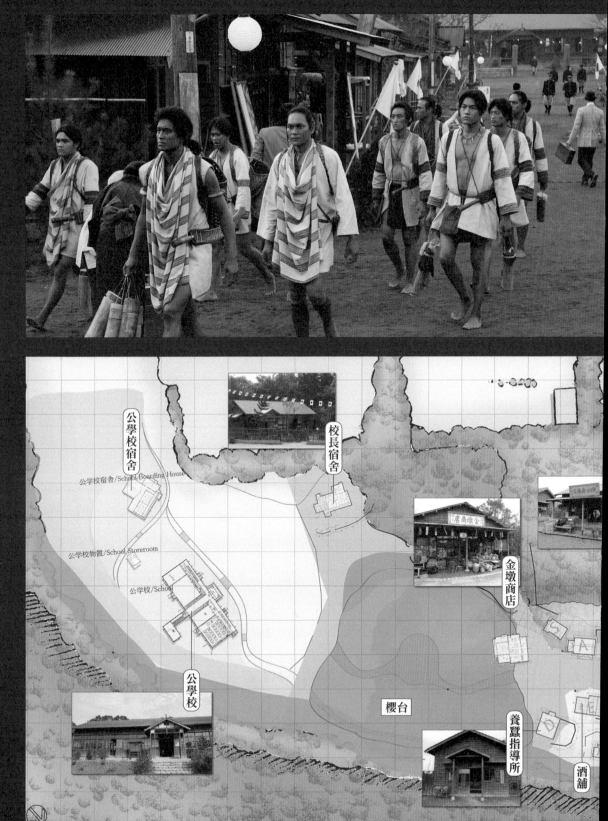

公學校宿舍

公学校宿舍/School Boarding House

校長宿舍

公学校物置/School Storeroom

公学校/School

金墩商店

公學校

櫻台

養蠶指導所

酒舖

日本人的習武之所，也是台灣日治時期訓練警察的地方。歷史上，霧社街的武德殿位在霧社分室後上方的山丘，俯視整條街道一覽無遺，而且整幢建築氣派、莊嚴。搭景時為達如此格局，事前經過大量詳密的考究，再以講究的工法建造。屋頂採「入母式」構造，較為費工，木工們先在地面上試搭一次，才在山丘上搭建；室內的神具、神棚等大型道具，都是遠從日本海運來台：大門、玄關甚至細如窗櫺等，也都以當時做法設計、製作。

建築裡外的日式風格十分強烈，一踏進武德殿大門，撲鼻而來的榻榻米香味、發亮的木質地板、屋頂上錯縱的橫樑，都讓人恍如跨越時空。也許是如此濃厚的歷史氛圍，在此拍攝花岡一郎、二郎練習柔道的戲分時，竟是意外順利。

花岡一郎和二郎在此練習柔道，是在發生了「敬酒風波」之後。「碰碰！」他們摔擊對方，身體撞上榻榻米的聲響，混雜著他們互相吐露對部落的擔憂話語。兩人滿身大汗地坐在大門玄關上，俯視著霧社街，內心充滿矛盾與拉扯。

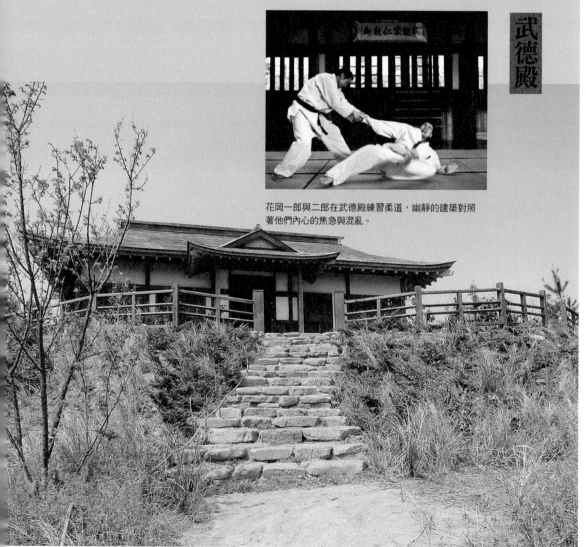

花岡一郎與二郎在武德殿練習柔道，幽靜的建築對照著他們內心的焦急與混亂。

武德殿

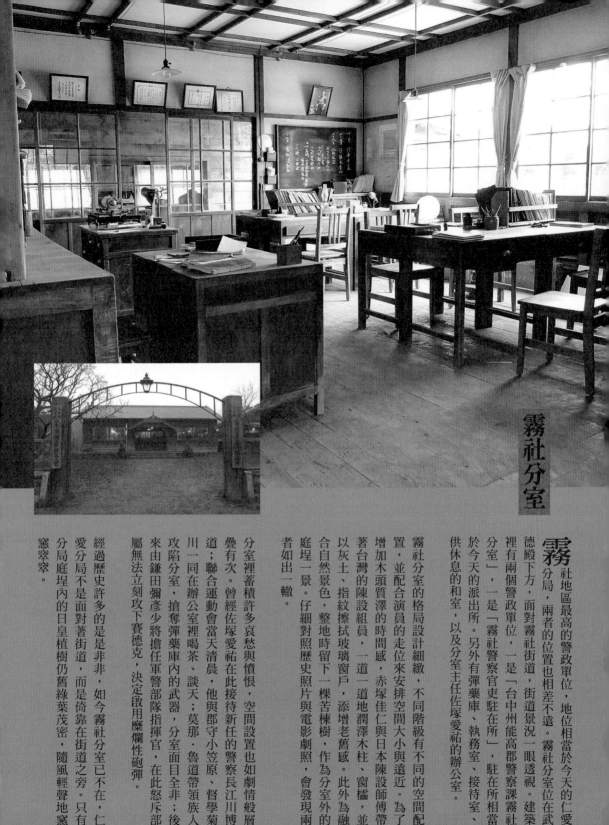

霧社分室

霧社地區最高的警政單位，地位相當於今天的仁愛分局，兩者的位置也相差不遠。霧社分局，面對霧社街道，街道景況一眼透視。建築裡有兩個警政單位，一是「台中州能高郡警察課霧社分室」，駐在所相當於今天的派出所。另外有彈藥庫、執務室、接待室、供休息的和室，以及分室主任佐塚愛祐的辦公室。

霧社分室的格局設計細緻，不同階級有不同的空間配置，並配合演員的走位來安排空間大小與遠近。為了增加木頭質感的時間感，赤塚佳仁與日本陳設師傅帶著台灣的陳設組員，一道一道地潤澤木柱、窗櫺，並以灰土、指紋擦拭玻璃窗戶，添增老舊感。此外為融合自然景色，整地時留下一棵苦楝樹，作為分室外的庭埕一景。仔細對照歷史照片與電影劇照，會發現兩者如出一轍。

分室裡蓄積許多哀愁與憤恨，空間設置也如劇情般層疊有次。曾經佐塚愛祐在此接待新任的警察長江川博道；聯合運動會當天清晨，他與郡守小笠原、督學菊川一同在辦公室裡喝茶、談天；莫那‧魯道帶領族人攻陷分室，搶奪彈藥庫內的武器，分室面目全非；後來由鎌田彌彥少將擔任軍警部隊指揮官，在此怒斥部屬無法立刻攻下賽德克，決定啟用糜爛性砲彈。

經過歷史許多的是是非非，如今霧社分室已不在，仁愛分局不是面對著街道，而是倚靠在街道之旁。只有分局庭埕內的日皇植樹仍舊綠葉茂密，隨風輕聲地窸窸窣窣。

三〇年代的霧社街幾乎全由日本人居住，也有幾間漢人開設的商店，其中一間雜貨店位在街道尾端、櫻花台底下，是閩南人巫金墩開設的「金墩商店」。

每至春天，櫻花盛開，金墩商店便淹沒在櫻花瓣裡。日人前來挑選食材、竹簍、糖果和點心；扛完木頭的賽德克人則來此買酒，稍作休息。為了生意，巫金墩不僅日語說得好，賽德克語也十分流利。也因滿屋子豐富的食物與器皿，霧社事件發生時，金墩商店成為賽德克人的糧庫與物資來源之所。

仔細探訪金墩商店場景，屋頂、拉門甚至門前的木柱皆古味十足，牆面貼滿各式廣告，陳設裝飾組特別為之做舊、斑駁處理，散發出當年的韻味。店裡大大小小的罐頭、紙盒包裝，則要歸功於黃文賢與張致凱，他們從前製時期便埋首搜尋三〇年代的廣告圖樣，再進行繪製、印刷，最後找到願意提供鐵罐的工廠，一只一只黏貼而成。

在一個細節、一個功夫慢慢雕琢下，金墩商店逐漸成形。各式各樣的雜貨與食材，五顏六色地堆疊在商店裡外外，呼應著出現在霧社街的各種族群，不同、絢麗又紛擾……

金墩商店

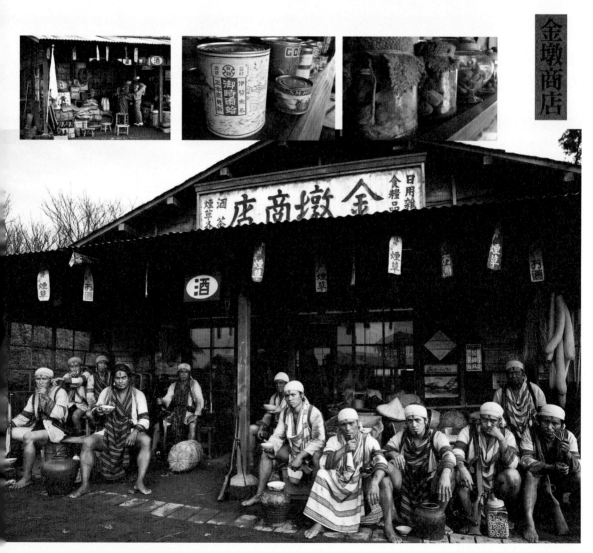

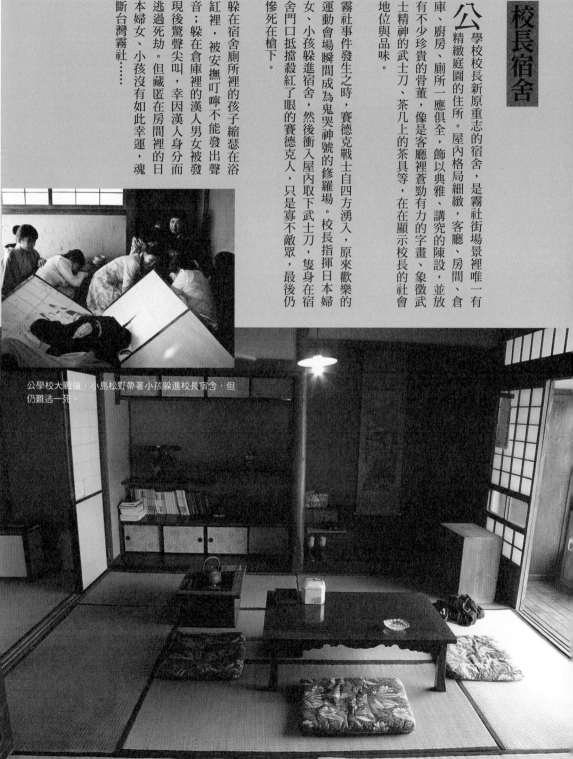

校長宿舍

公學校校長新原重志的宿舍，是霧社街場景裡唯一有精緻庭園的住所。屋內格局細緻，客廳、房間、倉庫、廚房、廁所一應俱全，飾以典雅、講究的陳設，並放有不少珍貴的骨董，像是客廳裡蒼勁有力的字畫、象徵武士精神的武士刀、茶几上的茶具等，在在顯示校長的社會地位與品味。

霧社事件發生之時，賽德克戰士自四方湧入，原來歡樂的運動會場瞬間成為鬼哭神號的修羅場。校長指揮日本婦女、小孩躲進宿舍，然後衝入屋內取下武士刀，隻身在宿舍門口抵擋殺紅了眼的賽德克人，只是寡不敵眾，最後仍慘死在槍下。

躲在宿舍廁所裡的孩子縮瑟在浴缸裡，被安撫叮嚀不能發出聲音；躲在倉庫裡的漢人男女被發現後驚聲尖叫，幸因漢人身分而逃過死劫。但藏匿在房間裡的日本婦女、小孩沒有如此幸運，魂斷台灣霧社……

公學校大戰後，小島松野帶著小孩躲進校長宿舍，但仍難逃一死。

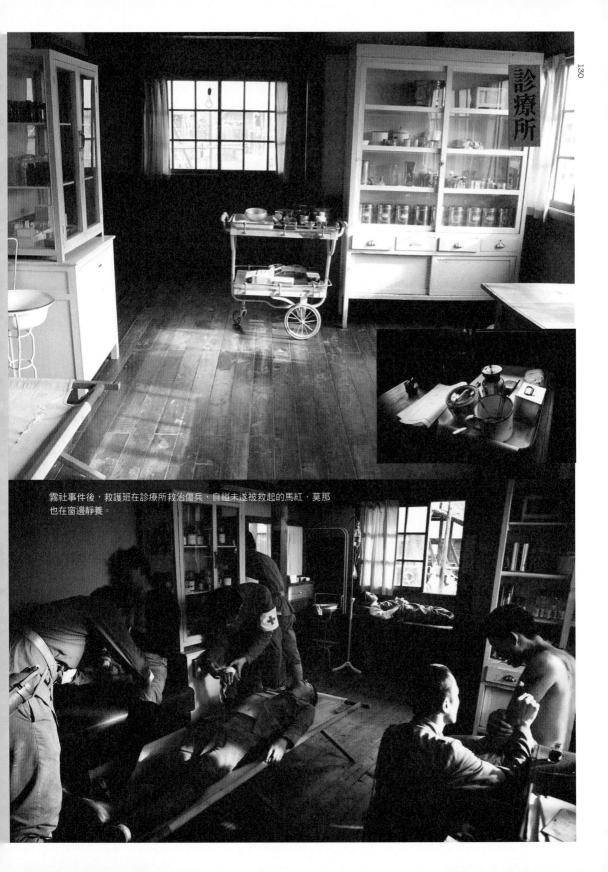

診療所

霧社事件後，救護班在診療所救治傷兵，自縊未遂被救起的馬紅·莫那也在窗邊靜養。

這三棟建築物是室內戲分較少的B級場景，規模不像A級場景精細，但仍由日本搭景指導吉田俊介、丸山美彥精心製作，配合搭景組戴德偉、王同韻和趙舒音細緻打造，比C級虛景有較多細節與可看之處。

於今找得到當時遭到攻陷的郵便局與診療所的歷史照片，最初的劇本也設定此三處場景以打鬥場面為主，最後因為公學校大戰的打鬥畫面已經很多了，便取消櫻旅館的戲分。

診療所是埔里公醫志桓源次郎定時上霧社的診治之所，平時放置藥物，由警察協助配藥。事件當天，志桓源次郎夫婦開心地參加聯合運動會，會場陷入一片混亂後，他們與高山初子一起躲在學校的倉庫裡，但一枝槍管由外面伸進倉庫，直對志桓的顏面，公醫命喪黃泉。

診療所也難逃攻陷命運，藥罐、儀器摔地而殘破不堪。等到日本軍警部隊攻占霧社後，診療所受到整理，成為「鐮田支隊救護班」診治傷兵之所。自縊未遂的馬紅・莫那也在這裡被救醒。

樱旅館

少年隊在櫻旅館二樓觀看偵察機的飛行狀態

張致凱攝

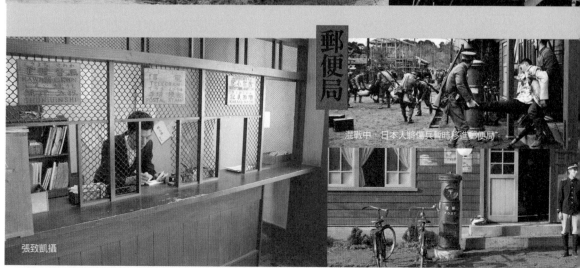

郵便局

混戰中，日本人將傷兵暫時移進郵便局

張致凱攝

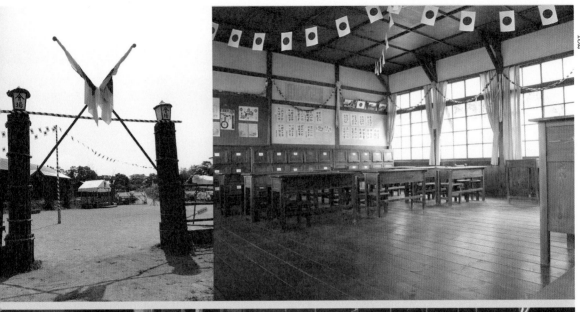

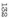

公學校

公學校場景主要有幾個區塊：學校教室、倉庫、教師宿舍、校長宿舍與操場。為了營造十月二十七日聯合運動會的盛大場面，教室走廊上掛滿了白紙鶴，教室內掛上日本國旗與彩帶。桌椅排放整齊，後面的布告欄張貼的是整年度最好的學生書法作品。操場四周架滿竹棚，校門口並布置「勝利」彩球，增添競技比賽的刺激氛圍。老師與校長依序站在大門口，正為這一年一度的慶典拍照留念。

清晨時分，操場上人聲鼎沸，小學校的日本學童、公學校的泰雅與賽德克小孩，「蕃童」教育所的小學生，開始在操場上列隊。周圍擠滿了看熱鬧的觀眾，興奮的家長搖著手上的日本小國旗，看見自己的孩子立刻興奮揮舞，忘了剛剛切忿過的不愉快。

但誰也沒想到，當花岡一郎老師彈奏風琴，日本國旗逐漸升至頂端時，忽然「碰！」的一記槍響，操場四面湧來長嘯嘶吼。但迷茫的濃霧令眾人看不清究竟發生何事，只聞朦朧霧氣裡傳來濃濃的血腥味，奔跑之餘不時被無頭屍絆倒，心中無限恐懼。

當莫那‧魯道走進屍橫遍野的操場，賽德克戰士自四面向他湧來，他們都已對未來有所覺悟，接下來要面對的不是歡慶的酒宴，而是死亡的終局……

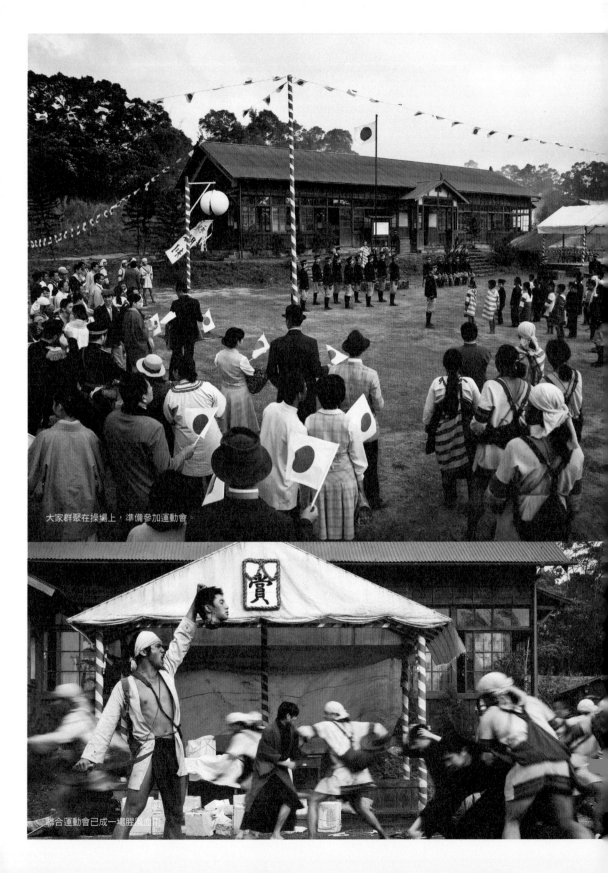

大家群聚在操場上，準備參加運動會。

聯合運動會已成一場腥風血雨

從昇平到焦土的馬赫坡社

劇組原本屬意的馬赫坡搭景地位於南橫一處世外桃源，然而八八風災之後，許多人家破人亡，搭景地也深埋在土石流裡。劇組花了五個月才找到的理想之所，付諸大水，這時距離開拍只剩下三個月了，悲慟之餘，也只能趕緊另尋他地。幸虧才短短三天，便在桃園復興鄉找到這塊應許之地：前有吊橋、旁有溪流，四周更有高山環抱。

角板山深處有許多泰雅部落聚集，當地住民性情慓悍，早年曾擊退覬覦豐富樟樹資源的清兵，也曾在日治初期與日軍發生幾場激烈械鬥。我們新覺得的馬赫坡搭景地，傳聞便曾是泰雅族與日軍的戰場。

剛來到此地，眼前所及是一片比人還高的雜草，進入整地階段才發現這裡是梯田地形，應是日治時期強制泰雅人開墾的水稻田。這裡曾經布滿泰雅族與日本人的血、汗、淚，而馬赫坡的設計團隊來自日本，同時延請當地的泰雅住民執行工程。一百年前這裡兒哭神號，一百年後，兩個族群又聚集在一起了。

一但日本人要怎麼設計賽德克部落呢？怎麼用現代的精密機械與技術搭造較原始的部落？像是刀口不能切得太

❶ 美術組繪製的馬赫坡部落氛圍圖
❷ 馬赫坡搭景地整地完成，準備搭設建築物。原田祐希攝
❸ 製景師正在仔細描繪莫那家屋的陳設

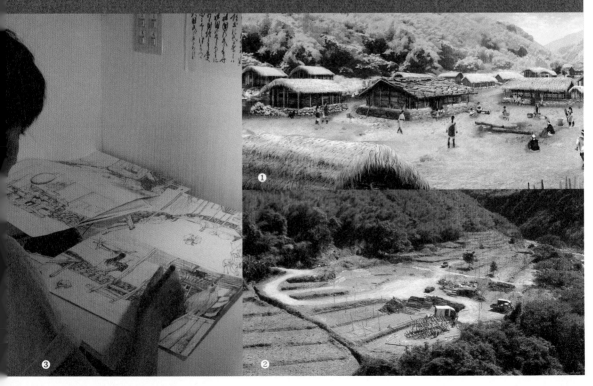

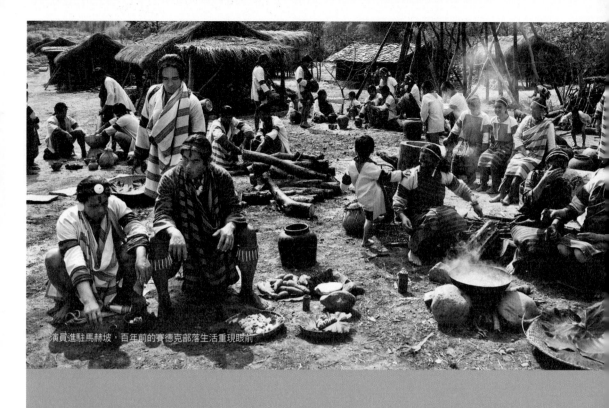

演員進駐馬赫坡，百年前的賽德克部落生活重現眼前

❹❺ 工作人員加緊趕工，馬赫坡逐漸成形。
❻ 部落門口設有大型停車場

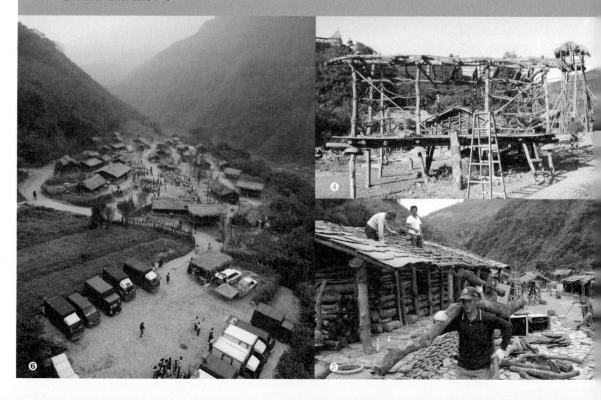

直，切面不能太平整，這些細節都要注意。另一個難題是泰雅工人就像風一樣，坦率、樂觀，但也常常摸不清脾氣。負責馬赫坡案的助理美術指導淺野誠說：「這樣的隨意、豁達，倒是給了我許多靈感，去想像過去的生活、習性，應用於搭建部落。」為了節省成本，馬赫坡搭景地規畫為馬赫坡社與荷戈社兩個場景：從部落入口望進去是馬赫坡社，而從相反方向看變成荷戈社。

電影場景的規畫除了符合真實，也要考慮太陽光的方向、攝影原理、納入拍攝工作的需求。過去部落屋子之間距離較近，而且為了防禦敵人，多半住在險惡的懸崖或坡度較陡的地方，但為了方便拍攝，搭景地的地勢較為平坦，還開出兩條道路，供車輛載運器材、道具，並在旁邊開闢停車場，因應大量的工作車輛。

由於受到資金問題影響，馬赫坡的進度也不斷延遲，工人們因為一直拿不到薪水，揚言要放火燒掉馬赫坡，幸虧在搭景組和製片組好言相勸、來回斡旋之下，才免去一場災難。所以馬赫坡有個美中不足之處：植被不足，地面就極度泥濘，腳才剛踩下去，鞋子就拔不出來了。

依電影情節發展，馬赫坡由載歌載舞的部落生活，到日治時期積怨已久，引爆抗日，又至日人占據部落而火燒廢社。好不容易搭建起來的馬赫坡，經歷一場浩劫輪

②

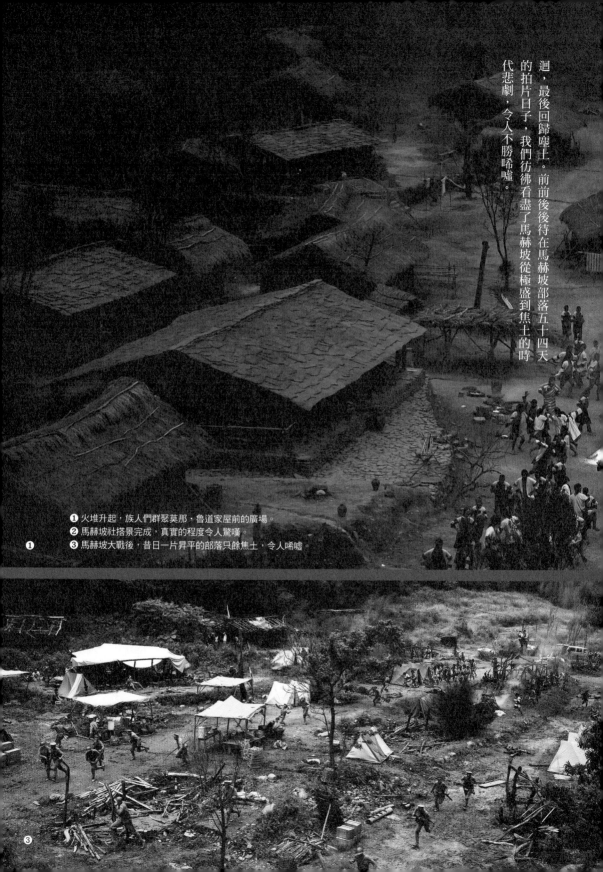

迴，最後回歸塵土。前前後後待在馬赫坡部落五十四天的拍片日子，我們彷彿看盡了馬赫坡從極盛到焦土的時代悲劇，令人不勝唏噓。

❶ 火堆升起，族人們群聚莫那‧魯道家屋前的廣場。
❷ 馬赫坡社搭景完成，真實的程度令人驚嘆。
❸ 馬赫坡大戰後，昔日一片昇平的部落只餘焦土，令人唏噓。

馬赫坡社的生活

賽德克的房屋結構像一個固若金湯的堡壘，屬於半穴
居屋構造，屋裡地面約比外面低半個人身高。屋圍先
以大石頭做基底，再以檜木組成外牆，屋頂以豎木做屋
樑，再鋪上石板或茅草。部落裡的屋舍多是茅草屋頂，
但像頭目莫那‧魯道或地位較高的人家是石板屋頂。莫
那‧魯道的房屋除了規模最大，前面也有個大廣場，供
族人聚集、唱歌跳舞。

美術組收集許多老照片仔細考究，加上顧問邱若龍在部
落二十多年來的田野工作，馬赫坡的一石一木都是扎扎
實實搭建在土地上，自歷史記憶中躍然復甦。

望樓

望樓是部落的守護者，以昂然之姿聳立雲霄。在望樓上
守衛的青年要保持警戒，眼觀四面，耳聽八方。而一天
結束的傍晚時分，塔下常聚集著青年男女唱歌、玩樂，
好不快活。婚禮的紛鬧，讓望樓上的守衛戰士忍不住吹
彈起口簧琴，隨著底下傳來的歌聲踏步起舞，望樓也興
奮地嘎嘎作響。

穀倉

原本耕作的土地已經累了，「調養」期間換了新的土
地。這一次小米、地瓜收成很多，是場大豐收，因此要
趁採收之前好好將穀倉修繕一番：防鼠板破洞了，要做
新的，不然一整年的辛苦都要奉獻給老鼠；屋頂也要換

① ②

部落的好夥伴

新茅草，才能遮擋冬天的寒冷、春天的雨水。採收之後，穀倉裡堆得滿滿的，大家都不怕餓肚子，因此得來好好地唱歌跳舞，酬謝萬物神靈。

土狗

動作敏捷，警戒心強，十分聰明、忠心，是上山打獵的好夥伴。幾乎每一戶人家都有幾隻獵犬，所以只要有風吹草動，部落立刻響遍狗吠。抗暴六社退遁山中時，因糧食不足而不帶獵犬，但忠心耿耿的獵犬還是會尋找主人，希望陪伴他們到最後一刻，如同莫那·魯道身旁那隻遲遲不肯離去的黑犬。

雞

清晨的天空，環抱山巒的雲霧已透出一絲金光，空氣還是澄淨的。部落準備從睡夢中甦醒，雞鳴與狗吠不落人後，以昂首之姿用力對天空啼鳴；母雞則拍拍小雞，帶著牠們跳下雞寮，開始一天的覓食之旅。

牛

部落裡的牛棚只圈養幾頭黃牛，大部分牛隻放養在外，即今日的清境農場附近山區。牛都是養來吃的，肉很珍貴，唯有喜事、慶典時才會殺豬宰牛，享用珍饈。

① 望樓是部落的地標
② 日本美術組繪製的馬赫坡社平面配置圖
③ 莫那家屋的氛圍圖，可看出半穴屋的構造
④ 莫那·魯道由交易所回到部落。

馬赫坡部落室內陳設

部落的室內戲不多，主要都在莫那‧魯道的家屋裡。由於傳統部落今天已不復見，不容易呈現出過去部落生活的氛圍，其中要掌握住高山住民的生活習慣，也要營造出賽德克族特有的氣氛。

過去部落的物質生活較簡單，平時就是上山狩獵或燒田游耕，因此房子裡的陳設多是日常用品、生活器具，數量不多，瀰漫著一股質樸、簡約的味道。

屋子裡靠門的牆上掛有柴架、藤籃、汲水竹筒，房子兩邊擺了竹床，上頭鋪有布匹作為被褥，女人床上放了苧麻繩、搓麻工具，男人床旁掛著獵刀、弓箭。靠近床的地上有一座三石灶，灶上垂吊著一只置物架，平常放有肉、芋頭、地瓜，可以一邊取暖、煮食，也順便煙燻食物。一般屋內較少裝飾，而善狩獵人、頭目的家裡會在牆上掛幾排獸頭骨，以示戰功。

為了增加電影裡的視覺層次，陳設的物品有新有舊，但新的又不能太新，不能太過突兀，所以需要「做舊」，即加上一點使用過的痕跡。例如杵臼的做舊過程是將它們反覆從二樓丟下，幾次以後，飾滿磨痕的外觀就十分具有歷史從感；臼的內部則由幾名壯丁不斷捶搗，幾番下

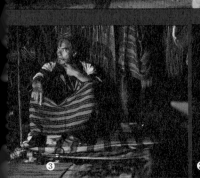

❶

❷

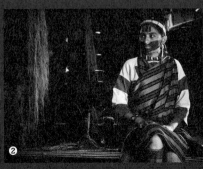

❸

來自祖先不滅的生活智慧

搭建過程中，漢人工頭做了一個置物架，樣子像現代的開放式櫥櫃，泰雅工人看了直說我們祖先不是這樣的，於是拿了一只藤籃，穿過兩條麻繩，繩子另一端拋過屋樑，將藤籃垂吊在半空中。工頭看見他俐落的動作，無話可說。陽光灑瀉茅草屋內，只見泰雅工人炯炯有神地編綁藤籃，動作充滿著情感，令人感動。

來，這套杵臼就有了使用過的歷史痕跡。

除了重製過去的器物，陳設組也走進部落裡尋找老骨董。他們先踏訪賽德克部落，再北上、東移至泰雅、太魯閣部落。一天，他們走進清流部落，這是日本人強制安置抗暴六社遺族的居地。組長林孟兒（Megan）偶然間遇到馬紅‧莫那的養女，呈妹pai（pai是賽德克語「阿嬤」之意），看見pai家中有三塊十分有味道的老木頭，幾經拜託，終於將老木頭帶回台北。後來，這三塊老木頭就陳設在莫那‧魯道的家屋裡……

① 門口放了麻繩和獸皮。張致凱攝
② 莫那妻子的床上擺有苧麻繩和搓麻工具
③ 莫那的床上鋪有布匹，獵刀放在伸手可得之處。
④ 馬紅與巴岡在屋內，三石灶上煮著熱騰騰的食物。
⑤ 屋內置物架上擺了許多食物。張致凱攝

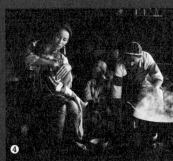

驚天地泣鬼神的火燒馬赫坡

公學校大戰當天下午，日方馬上派出兩架偵察機，從屏東飛往霧社上空盤查，全台的軍警部隊也蓄勢待發，準備湧進霧社地區。短短幾天，抗暴六社的防線就被一一攻破，逼不得已只好放棄馬赫坡部落這個戰略中心與存糧基地，退遁最後據點馬赫坡岩窟。只是還來不及搬完存糧，馬赫坡部落已遭日本人攻占……

這天，天氣陰霾，小島源治領日警與「味方蕃」道澤群族人前來馬赫坡部落，準備放火燒掉屋舍，讓抗暴族人失去最後依樓。燒到莫那的家屋時，小島心中忽有不祥之感，回頭一看，貯藏於家屋內的火藥突然爆炸，熊熊火球炸碎石板屋頂，濃濃黑煙衝入天際。馬赫坡部落陷入一片火海，遍地炭骸，部落榮景一去不返。

後來，日軍的安達大隊來到這裡駐守，搭起軍篷、架設山砲、成立指揮所，準備步步逼進抗暴戰士，沒想到竟然遭遇賽德克戰士的痛擊……

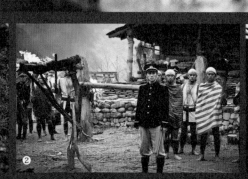

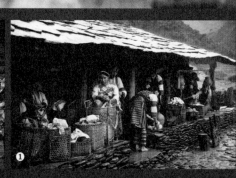

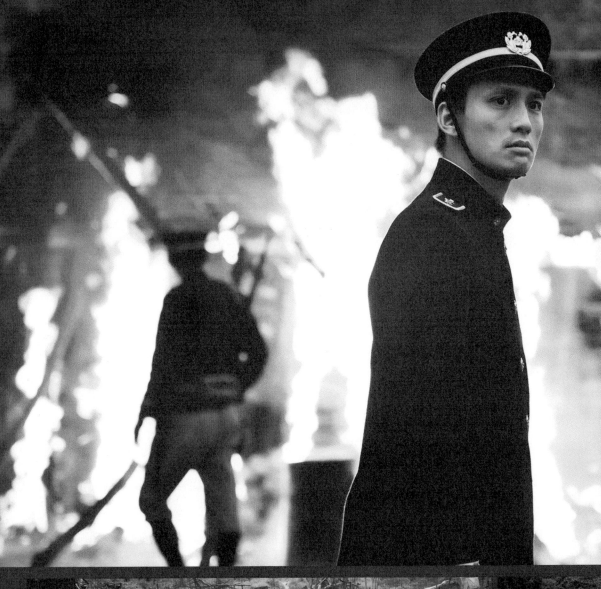

❶ 衝突發生後，婦孺開始收拾物品，準備撤出馬赫坡社。圖為馬紅在莫那‧魯道家屋前。
❷ 小島源治率領「味方蕃」占領馬赫坡，隨後放火燒掉整個部落。
❸ 日軍占領馬赫坡後，在望樓插上日本國旗。
❹ 賽德克勇士反攻馬赫坡部落

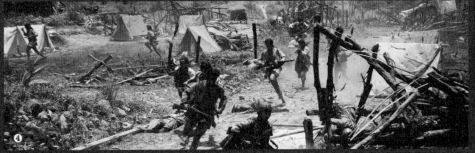

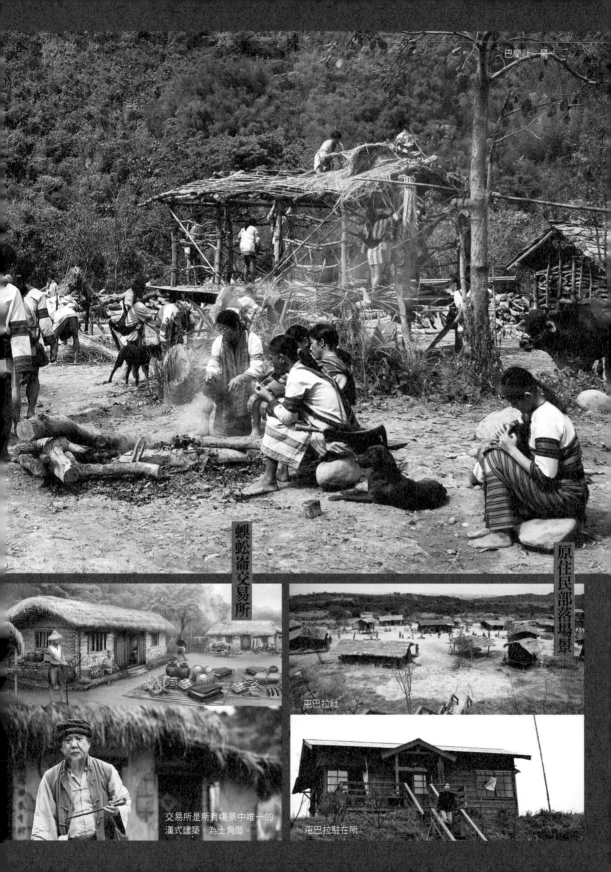

巴蘭社一景

蜈蚣崙交易所

原住民部落場景

屯巴拉社

交易所是所有場景中唯一的
漢式建築，為土角厝。

屯巴拉駐在所

其他場景解析

原住民部落場景

為了節省成本與時間，電影裡的部落場景主要依戲份多寡來決定搭建規模。莫那·魯道的故鄉部落馬赫坡社是電影裡的主要場景，搭建得最完整。而同一個搭景地，從入口往內看是馬赫坡社，而由另一頭朝入口方向看則是荷戈社。另外，畫面較少的部落也在這裡取景，像是羅多夫社、巴蘭社等。其次的部落場景是鐵木·瓦力斯的家鄉屯巴拉社，搭建在桃園龜山，並把其他部落的散景集合在這裡拍攝，像是波阿崙社、斯庫社，以及取石板屋為景的布農族干卓萬部落。

蜈蚣崙交易所

當交易所的白旗升起，深山裡的部落立刻蠢蠢欲動，男人們背起裝滿獸皮、布匹、苧麻的藤籃與柴架，手裡提著空的鹽罐，繫好獵刀，準備出發到平地與山地交界處的交易所，與平埔族隘勇交換火藥、食鹽和鐵器。不過，許多部落的住民都前來此地，難免遇上宿敵，稍微一言不合就會引來殺機……

馬赫坡製材廠

日治時期，日本人看上台灣豐饒的山林資源，大量砍伐；霧社附近也設有木材加工廠，是附近日式建築的木材來源。製材廠間接推動霧社地區日本文化的發展，卻也是箝制當地原住民自由生活的夢魘。日警無視族人扛木的辛勞，不時辱罵、責打，引來族人的不滿與憤怒。蜿蜒崎嶇的林間小徑，留下的都是族人們辛苦勞動的血淚漬痕。

馬赫坡岩窟

馬赫坡岩窟是抗暴族人退居深山的最後陣線。在嚴冬的高山裡，多少婦孺與戰士飢寒交迫，白天只能吃點小米粥，並與日軍戰鬥；夜裡相互依偎，靠著由溫泉傳來熱度的岩石棲眠。但隨著日軍警部隊逐漸逼進，甚至發動毒氣彈的殘酷攻擊，莫那·魯道勢必要做出最後的決定了……

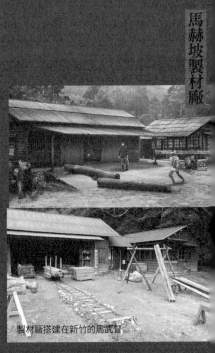

馬赫坡製材廠

製材廠搭建在新竹的馬武督

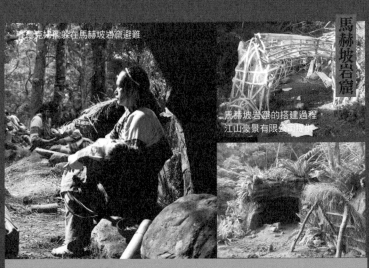

賽德克婦孺躲在馬赫坡岩窟避難

馬赫坡岩窟

馬赫坡岩窟的搭建過程，
江山豪景有限公司提供

【馬赫坡岩窟製作過程】
在蓊鬱山林裡，美術團隊打造出一座幽森的岩窟。一開始整地就遇上兩條蟲殼花來訪，又因多石的地質剷斷兩支鐵鏟。好不容易整好地，先以木架搭出雛形，再用水泥鞏固外形，並覆上翻模製造的假岩板，完成別有洞天的岩窟。上方的岩板是活動式的，可以往裡頭打燈，增添畫面的層次。

【道具篇】

擁有魔術般巧手、穿梭時空的道具組

在《賽德克‧巴萊》電影裡出現的許多用具，今天已經不容易看見，只能在老照片或是史料記載裡窺見一二，因此道具組最主要的工作便是翻製道具。他們有一間七十多坪的道具工廠，裡頭工具應有盡有，只要美術道具統籌翁瑞雄（阿雄）一畫出設計圖，三頭六臂的道具師柯治旻（小柯）立刻吹響號角，組員們像小精靈一樣，開始灌模的灌模、開模的開模、雷射的雷射，大家各司其職，忙得不亦樂乎。

因年代與族群的不同，電影裡的道具主要分為三大區塊：賽德克部落的生活用品、戰爭武器，以及日本軍警武器。

部落裡懂得製作傳統用品的老人已愈來愈少，但仍可以在一些族人開設的工作室裡找到符合需求的道具。為了更貼近賽德克部落生活，我們走進清流、盧山、春陽、眉溪等部落採購用品，但做法逐漸失傳的藤帽，或是需求量大的獵刀，就只好自己編製、翻模。

為了找到過去又長又重、專事出草的獵刀，美術顧問邱若龍走進熟識的長輩家裡，借出他們的曾祖父輩留傳下來、深藏在床底下的獵刀，請專門製作獵刀的族人朋友一比一複製，道具組再將之大量翻製。

不過，有些記憶像是被風吹散的落葉，幾乎已不見痕跡。過去狩獵所使用的火繩槍，現在已很難尋得，何況電影裡需要的是可擊發的槍。所幸踏破鐵鞋無覓處，得來全不費工夫，一次田野採集的機會認識了一位老獵人，幫我們翻製出一把火繩槍。在幸運之神的眷顧下，我們似乎聽見祖靈緩緩的歌聲，愈來愈靠近。

相較之下，日本軍警用品道具的取得就困難許多。在前製期階段，為了蒐集重要物件，邱若龍與助理導演黃詩婷甚至遠赴日本，翻遍了全日本專業的道具服裝公司與武器道具商店，才慢慢爬梳出道具清單。

由於道具的種類與數量都相當龐大，所以道具組又分兩組人馬，分別進行部落田野採購與武器翻模工作；前者在台灣的高山與平地來回奔走，後者因為翻模時不能開冷氣，必須窩在高溫三十五度的鐵皮工廠裡工作，辛苦程度各有千秋。

道具組練就了一手無中生有的工夫，簡直像坐著時光機回到過去、帶回了當時的物品那麼神奇。其中的靈魂人物是阿雄，他十分講究物件細節，做出來的成品彷彿真物，即使不會出現在鏡頭裡，他也詳加考究，以致演員拿起、揹上道具，都會有股感動油然而生；甚至有些戰士演員與自己的獵刀道具建立起感情，一定保養、擦拭得閃閃發亮，才會驕傲上戲。

❶ 道具組在工廠中翻模製造道具。
❷ 道具工廠內貼滿待製清單與時程表。
❸ 在拍攝現場為道具頭骨做最後處理。
❹ 大量翻製的道具獵刀。
❺ 道具組也要尋找各種「真的」道具，圖為小米。

鹽罐

藤帽

菸斗

由細節凸顯
賽德克部落之美

深秋的氣候已捎來寒意，但為了等待已久的喜慶，馬赫坡部落四處洋溢著歌聲：男人們殺豬宰牛，女人們準備紅豆飯、小米粥、麻糬等珍饈。難得品嚐的小米酒一登場，部落裡揚起熱烈歡呼，家家戶戶拿出竹杯、葫蘆，開心暢飲⋯⋯

如今歷經時代更送，山居部落已不復過去樣貌，水泥房取代了木造屋，水稻、楊梅取代了小米、地瓜田，卡拉OK取代了悠緩的族語歌曲。但是仔細尋訪，依然看得到舊時生活痕跡，靜謐的部落裡不時傳來族語對話；老人家的背後以古法纏綁布帶，揹著小孫子騎摩托車上山工作；到熟識的人家拜訪，會看見藤籃、杵臼掛置在牆邊。靠著傳唱留下來的祖先記憶，仍靜靜地留存在部落裡。

賽德克族生活用具

男人於外出時配戴藤帽。不含採原料的花七天的工夫，因此要應付「三百壯士」的需求就得花上六年，這還不包括做舊、拍戲折損的修補時間！所以，道具組先學習藤帽編織法，編好一頂藤帽，再翻模製作出「山寨藤帽」。

抽菸文化的傳入已不可考，只曉得當時的賽德克男人幾乎人手一支菸斗，園圃裡也種有自用的菸草。在片中，菸斗是莫那‧魯道的隨身配備，為了製作一支適合他的菸斗，道具組經過仔細考據後，冒著大雨闖入山中，尋找適合的竹頭，再挖空、鑿洞並嵌入竹管。片中時常可見莫那‧魯道一個人抽著菸斗，默默沉思的身影⋯⋯

居於深山的賽德克人無法生產食鹽，必須與居住平地的漢人、平埔族交易而來。在片中，莫那‧魯道帶領族人至交易所時，由於他戴的藤帽比別人都來得大，以之當作盛鹽的容器會使交易所較吃虧，不免讓交易所頭人嘀咕了幾聲。

揹籃

賽德克人搬運物品的工具。揹籃過去是
取黃藤莖編製，費時費力，現在則多
採塑膠繩。揹籃又有男女之別，男用揹籃
是肩負，女用則是以頭帶用頭頂住。霧社
事件後，抗暴六社退遁山中，撤離部落的
婦孺們便是將裝滿食物、衣物的揹籃背入
山林，放置於半途，然後與男人們告別、
自縊，讓戰士們無後顧之憂。

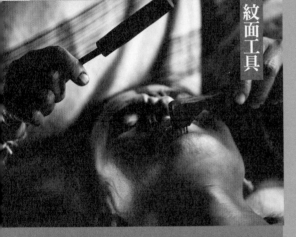

紋面工具

盛裝、搬運泉水的容器

汲水竹筒和水罐

只有少數人有資格成為紋面師，而紋面
師多為女性。紋面師以木槌拍擊鑲有
鋼針的木柄，將針刺入皮膚，慢慢描繪出
圖騰。過程非常疼痛，但必須忍耐。片中
年輕的莫那·魯道出草後，少年隊於霧社
事件後，都由年長的紋面師為其刺紋。

由竹片與黃銅簧片製成的樂器。在瓦旦
與露比的婚宴裡，新郎、新娘以口簧
琴吹奏出樂聲，有如在眾目睽睽之下傳遞
著綿綿情話。

口簧琴

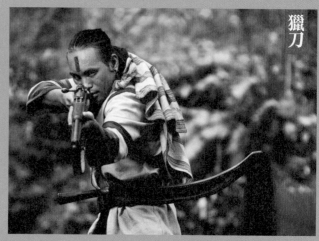

獵刀

獵刀是賽德克男人的隨身物、靈魂的寄託處。獵刀由男人親手製成，每一把都獨一無二，用於砍柴、劈藤、切肉、出草，是生活必備工具，也是男人社會地位的象徵。唯有成功斬首的紋面勇士才能佩帶髮刀，也就是將出草取得首級的頭髮飾於刀鞘上；獵刀上的頭髮愈多者，代表愈是驍勇善戰。

弓、箭

輕巧，容易使用，適合射獵山豬、飛鳥等遠處快速移動的獵物。箭頭材質有石鏃、尖竹及鐵鏃，而拍片時為求安全，箭頭都使用安全材質。賽德克戰士擅長的戰術之一，就是不動聲色地藏匿於濃密的樹上，待敵人走近後，由上方射箭攻擊，擾亂敵軍陣式，出奇制勝。

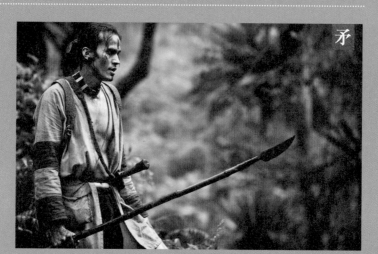

矛

殺傷力比弓箭更強大，多半用於狩獵大型的動物。

獵人靈魂的寄託──獵刀道具的製作過程

在真實的部落生活裡，每一把獵刀都由男人親手製造，獨一無二。至於電影製作時，為了兼顧成本考量和視覺效果，邱若龍和阿雄從千百種獵刀款式中挑出十多種，讓導演細選中意的五把獵刀，再開始大量複製。主要演員各有一把真獵刀與翻模獵刀，背景演員則視出場多寡來分配真刀、假刀，而為了安全起見，真刀的刀口都不開鋒。

翻模過程中，阿雄以不同的材質做了許多測試。最初曾完全翻模製作，但刀子太脆、易斷，於是又試過竹子、木板、橡膠、塑鋼、鋁板、電木等各式各樣材質，後來由竹子打敗其他對手，榮登既堅固又安全的假刀材料寶座。另外，道具組也製作一種「伸縮刀」，用來拍攝較真實的打鬥動作。

在大場面的戰爭戲裡，兩方殺紅了眼，拍攝現場除了「血跡斑斑」，也會「斷刀累累」，所以道具組必須常備一組人「磨刀霍霍」，馬不停蹄製作假刀，才能保持拍攝現場「刀氣」十足。十個月拍攝下來，至少製作了將近兩千把假刀。

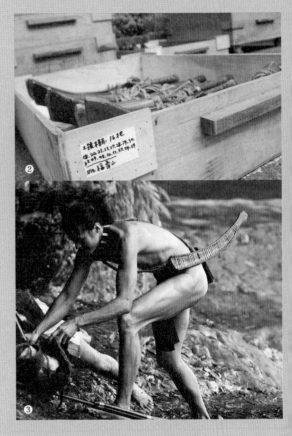

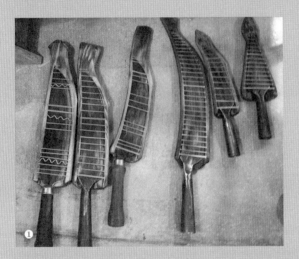

❶ 導演由十幾種獵刀樣本挑出五種，接著大量複製。
❷ 翻模製作完成的大批獵刀
❸ 賽德克獵刀的佩帶法有腰繫，也可斜綁於身側。為了視覺效果，導演選了腰繫法。圖為青年莫那佩帶獵刀出草的造型。

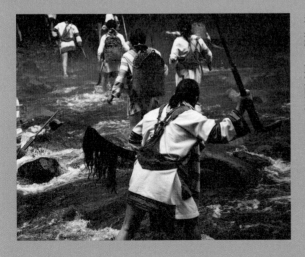

火繩槍

點燃火繩以擊發彈丸的火器，缺點是只能單次射擊，接著需清理槍銃才可再次使用，所以多用於埋伏戰。另一個致命缺點是不耐天候，在狂風暴雨下不易點燃火繩，也因此賽德克戰士終究不敵日軍的步兵槍，節節敗退。

日本軍警的現代化武器

槍

一八九五年以前，賽德克人狩獵用的槍枝為火繩槍。日治期間，日人擔憂部落擁械抗暴，於是以武力威迫原住民繳械，再建立借用制度，將舊式的村田銃借給需要打獵的賽德克人。

由於村田銃的子彈不好製造，賽德克人難以私擁，日警可以藉此掌控原住民的戰鬥勢力。而當時的日軍警使用的是比村田銃更進階、武力更強大的三八式槍枝。

「槍」在整部電影裡占有重要位置，為了兼顧真實感與製作成本，槍枝道具主要有兩種類型，一種是租借可退彈殼、有後座力等真實效果的擊發槍，另一種是完全翻模製作的假槍。

我們向香港的實力道具有限公司租借擊發槍和子彈，由於槍枝法的規定，這些槍在拍片之餘必須送至警察局管束。因此每天凌晨開工前，道具槍火管理林彥儒得翻過好幾座山，到警察局取回擊發槍道具，收工之後再翻過好幾座山送回警察局保管。

也因為子彈由香港進口，礙於當時海關法規定，每一顆彈殼都必須回收，因此每拍完一個戰況激烈、雙方火力全開的畫面，就得請全場的工作人員和演員幫忙，低頭彎腰於莽莽草叢中，覓尋不知打了幾百發的金黃子彈殼。就這樣撿了好幾個月後，法令忽然轉彎，才免卻了撿子彈的苦難。

至於翻模的假槍因為數量較龐大，道具組來不及生產，便發包給高雄的道具製作廠商「江山豪景」，再由道具組進行做舊質感、綁槍帶等第二道手續。

報告長官，接獲線報指出有人大量製造槍械……

江山豪景公司接獲訂單，正從早到晚馬不停蹄地翻模，要在期限內趕出四百枝三八式步兵槍之時，有一天，昏暗的工廠門口出現一批荷槍實彈、身著防彈衣的警察和刑警，原來他們接獲密報，說這裡正在製造大批槍火，不僅槍枝多到堆在地上，甚至還有砲彈！經過調查，人民保母發現是烏龍一場，於是致電向正在待命的單位回報，並取得江山老闆的切結書，擦擦汗離開了。

製作完成之三八式步兵槍

❶ 莫那（中立者）與鐵木（左）於狩獵時偶遇，爆發衝突。雙方所持皆是村田銃。
❷ 霧社事件後，波阿崙頭目達那哈‧羅拜突襲後藤中隊，後藤中隊手持三八式騎兵槍。
❸ 公學校大戰中，族人進入霧社分室搶得三八式步兵槍。

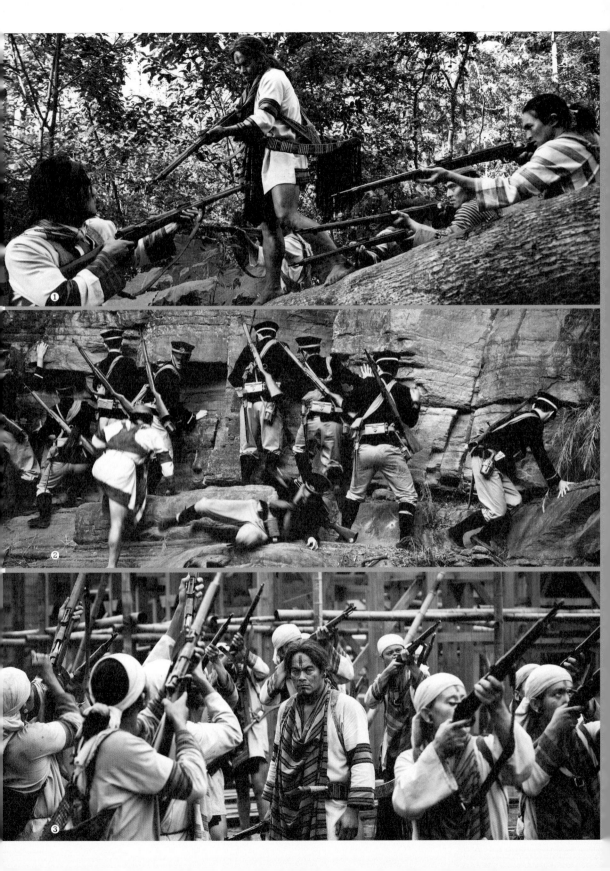

四一式山砲

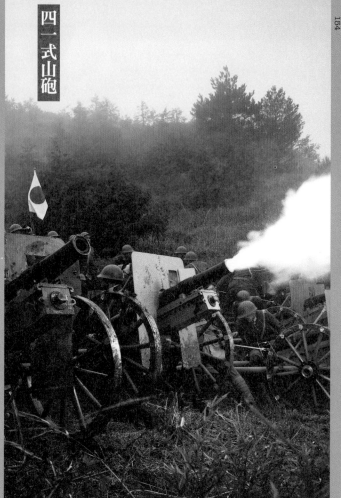

霧社事件後，日軍以砲兵部隊轟擊抗日族人藏身的山區據點。片中打造了五門山砲，除了原寸大小，也具有操作的功能：可以調整砲身角度、打開砲門投置砲彈，而「射擊」時砲身往後彈的後座力也都考慮到。有趣的是，道具山砲不僅大小、重量都與真實的山砲相差無幾，連分成六部分的拆組方式也一模一樣。

山砲第一次上戲是在福壽山的藍茵湖場景，剛好是劇組遇上最寒冷的一天，氣溫零下三度。江山山豪景的大哥們赤手將山砲組裝完成，手都凍僵了。不料，才剛把山砲推至山坡平台處的拍攝場景，一具山砲忽然往前傾、滑下山坡「衝向自由」，一群人趕緊慌張地跑下山坡攔截。所幸坡尾平緩，奔向自由沒多久，山砲就平安無事地等待主人推它上山。在海拔兩千多公尺天寒地凍的高山上，忽然來上這麼一段「逃砲」插曲，讓一群包得像熊一樣的大男人，合力推著一頓重的山砲爬上山，也是一幅難得的畫面。

乙式一型偵察機

日本仿造法國薩摩爾遜（Salmson）2A2型複翼複座偵察機而製的機型，日治時期的主要任務是向高山原住民部落示威飛巡、鎮壓抗暴，以收「理蕃」之效。霧社事件時，日軍以此型偵察機低飛威嚇、投彈掃射，武力鎮壓抗暴族人。

迫擊砲與機槍

霧社事件當時使用的十一年曲射步兵砲的砲型較小，導演覺得視覺上缺乏氣勢，所以在片中改用較大型的九七式曲射步兵砲。恰好這種型式的砲彈有葉片，於是導演設計波阿崙社頭目達那哈·羅拜向日軍丟擲砲彈、不慎被砲彈葉片劃傷的橋段。至於機槍，當時日軍使用的是十一年式機槍，但武器道具公司沒有這種槍型，雖然透過管道在關島找到真槍，但礙於法令無法進口，只好使用布倫式機槍道具。

❶ 為求視覺效果，片中的迫擊砲採用九七式曲射步兵砲。
❷ 日軍的機槍陣地
❸ 巴萬·那威以搶得的機槍進攻日人部隊

❹❺❻ 乙式一型偵察機的製作過程：先由鐵結構焊出基本模型，再以木料貼覆完成形體，之後貼皮、上色，最後再做出使用過的陳舊感。江山豪景公司提供

偵察機在劇中占有重要角色，但是如何呈現卻傷透大家腦筋。早在前製期，CG團隊便與各組密集討論，決定以「半CG」的方式呈現，即駕駛座前方的機身搭實景，後方則由電腦動畫繪製。因工程浩大，阿雄遂交由江山豪景來執行。

「這是一個空前有趣的案子！」江山豪景的鍾國豔老闆非常興奮地說。鍾老闆從事美術造景工作已十六年，他與道具組許多成員一樣，都畢業於復興美工。他了解這部片資金吃緊，估算了製機費用後，覺得與其做半架不如做全架，不僅拍攝時方便執行，未來也有宣傳之用，於是自掏腰包支付製機費用的三分之二，讓導演無後顧之憂，完成了這具電影裡最大的道具。

安全道具

影裡有諸多爆破、懸崖打鬥等危險場面，必須考量演員與現場工作人員的安全，所以看似真實的石板、石頭和樹幹，其實都以特殊材質製成，以降低拍攝現場的危險性。

電

安全道具的製作工程中，較大量的部分發包給江山豪景公司，小量、即時需要的部分則由專製爆破材質的「水平二人組」黃燕平和宋隆平、道具組的周凱華負責。

最

最精采的爆破場面應屬莫那家屋的火爆鏡頭。為了這一顆為時僅數秒的爆破屋拆掉三分之一，換成較安全的材質。

石板

為了保留真實感，江山豪景特別找到大片的岩板來翻模；主要翻製出六種形狀，加以編號，再排列組合拼成屋頂。使用的材質是玻璃纖維強化塑膠（FRP），材質較輕軟、易碎，適用於爆破場面。

石頭

人止關大戰有一場戲，是巴蘭社頭目與戰士們於山上設置石頭陷阱，砸向山谷中的日軍大隊。大戰場面在合歡溪步道拍攝，為了配合當地石頭的顏色和紋路，江山豪景的王柄森（大柄）特別到山上搬回好幾塊石頭來翻模。要仿造真石不同層次的顏色，上色的工法採「模內上色」，透過四、五道手續，塗繪出石英、紅土等不同成分的質感。

人

另外一些溪谷的戲分，像是序場賽德克戰士出草布農族人的溪邊場景，以及大泉日軍中隊受到突擊的溪邊亂石場景，石頭上的青苔都是「放」上去的，採用環保材質，使用木屑和水溶性材質製成。

樹幹

片中使用的假樹幹不少，包括阿威·拉拜滑倒時扛的木頭、製材廠成堆的木材、莫那家屋欲爆破的木牆等。其中最精采的莫過於日軍衝上武德殿，忽見面前一棵巨樹遭到雷擊，迸出火光斷成兩截的畫面。這一幕的執行難度除了要做爆破機關，還要「植樹」：在半截枯木上「植樹」將要被雷擊落的半截樹幹，所以假樹幹的顏色、質感都要和真樹幹相似，不能落差太多。

道具師周凱華和張凱智先在台北的道具工廠翻模，待樹幹略具雛形，便將大樹與工具載到福壽山上，開始做細部雕塑與質感。最後在預定的拍攝場景架出高台，將翻製的假樹幹「移植」到真枯木上。（見左頁上圖）

移植工程看似容易，其實有什麼閃失，假樹幹可是會「粉身碎骨」的。此外也要算好假樹幹倒下的位置，綁上鋼絲控制方向，並設計好爆破機關。由於工程浩大，「哪裡有問題就飛往哪裡去」的安全防護組長魏宗舍特別前來支援，綁鋼絲，終於在大家同心協力之下，完成了「植樹」的工程。

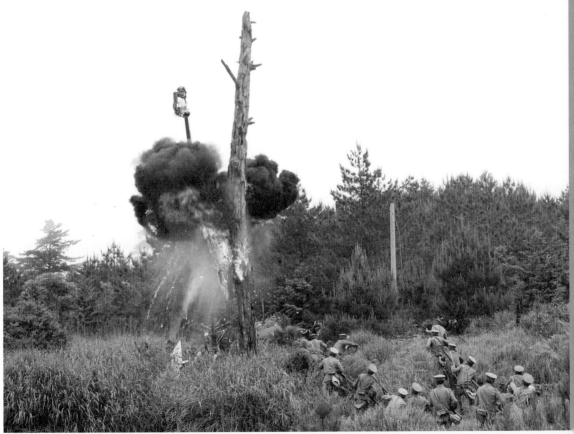

身兼百職的服裝組

蜿
蜒山路上，七輛卡車與一輛九人巴士行過綿延不絕的丘巒。車隊駛進僅容一車寬的陡峭上坡路，停在拍片現場附近。幾位女孩與司機們將一箱箱藍簍子、霧色塑膠箱搬下車；這一車是賽德克衣服，那一車是日軍警服裝與配備，下一車是布農族服，一一抬進二樓的服裝間，再過去是漢人服飾。分門別類後，一一抬進二樓的服裝間，這二十幾坪的房間擺滿了大大小小的服裝箱。整理明日戲分的需求後，接著便等待演員的到來，準備長達數小時的「定裝」抗戰。

拍攝大隊移動至深山的同時，造型設計林欣宜還留在喧鬧的台北，她與製片陳亮材（阿材）約在某個十字路口，偷偷摸摸地從阿材的車窗取得厚厚一疊鉅款，隨即和服裝管理王妤安（安安）飛往北京，將新一批製作好的日軍服裝親自帶回台灣。其

實這些衣服三天後就要用到了，但先前資金短缺，做好的衣服無法寄回，此時一籌到錢，已經來不及空運，只能親赴北京帶回。這種驚險的情形上演多次。

隔日，天空積滿厚厚的灰雲，冷風捲來幾許雨絲，從今天開始要在寒流中連拍三天的雨戲。服裝組讓婦女演員先穿上輕便雨衣禦寒，再套上族服，將袖口、裙襬等容易穿幫的地方黏上透明膠帶。只是戲服吸了水變得很重，身體又悶在雨衣裡不斷滲汗，演員的手指、腳趾都起了皺紋。收工後，服裝組員將淋溼的衣服披滿了飯店房間，打開冷氣、暖爐、吹風機、拚命弄乾衣服；只不過山上溼氣太重，演員只能繼續穿無法乾透的溼衣服上戲。烘乾衣服的同時，女孩們一刻不得閒，坐在又冷又熱的房間裡串著珠子，製作配飾；每一晚每人要串上三條項飾和手飾才能就寢。

到了晚上，服裝統籌李雅婷帶著一整車的

日軍衣服，從台北趕來了。女孩們幫忙卸下服裝，做好的衣服泡水，去掉衣服剛做好的嶄新感，讓衣服在拍攝前晾乾。等到拍完這一階段，還得趁休息日將這些衣服送洗；不僅要扛著又溼又重的衣服下山，女孩們得趁拍攝現場不那麼忙碌時，輪流到後場洗衣、曬衣。

不過能送洗還算是好的，因為大多時候都在山上，女孩們得趁拍攝現場不那麼忙碌時，輪流到後場洗衣、曬衣。

就這樣，這群女孩日復一日地扛衣、穿衣、盯場、洗衣、晾衣、串飾品，度過了三個月的前製期，十個月的拍攝期。每一天太陽還未升起，大家就開始應戰；劇組瘋狂混亂地打完一天硬仗後，服裝組還不能休息，必須繼續串珠子、做飾品、洗衣、曬衣直到深夜。正如造型師林欣宜說的：

「業界一般的服裝組工作只有為演員穿衣服，我們卻做了上百倍的工作。能夠碰到這麼史無前例的龐大工作量，大概也只有這部電影了。」

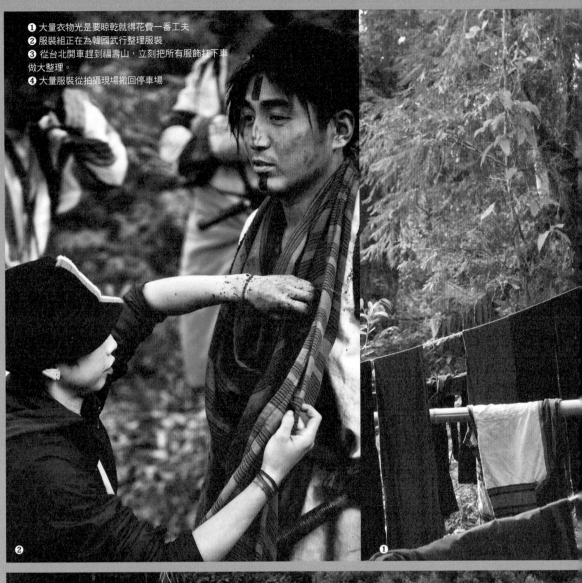

❶ 大量衣物光是要晾乾就得花費一番工夫
❷ 服裝組正在為韓國武行整理服裝
❸ 從台北開車趕到福壽山，立刻把所有服飾打下車做大整理。
❹ 大量服裝從拍攝現場搬回停車場

嚴謹的服裝考據工夫

回憶起剛剛起步的「草創期」，服裝組員都還有點驚魂未定，因為前製期的服裝考據工作實在太龐雜，光是考究賽德克族服裝的材質、織紋、顏色、款式和配件，就不知道白了多少頭髮。欣宜與雅婷除了在網路上、圖書館、博物館蒐集資料，也隨著美術顧問邱若龍一起到南投的眉溪、廬山、春陽等賽德克部落進行田野探訪。那時最大的困擾，不外乎要判斷什麼元素是後來賽德克人改良、創新的，什麼又是三〇年代會出現的傳統樣式。

為了真實重現，李雅婷像是偵探一樣，每天都用放大鏡觀察老照片，從中搜索蛛絲馬跡：比較照片裡衣服與周圍環境的色差，判斷當時衣服的顏色；透過衣服呈現的線條，推斷布匹的質感是軟是硬；仔細觀察衣服的花紋，研究當時的織紋樣式，

了解不同的織紋適合什麼樣的場合、什麼地位的人穿。將布匹的材質、顏色、花紋做了一番深度考究後，便開始打樣，先做出不同軟硬質感與色系的衣服，提供給導演選擇，接著才開始大量製作。

服裝組製作賽德克服飾的過程中，每塊布的顏色、紋式一定向邱若龍再三確認，深怕違背賽德克文化。除了導演針對電影美學的要求外，所有細節莫不盡力考究、貼近史實，例如賽德克服飾不做剪裁修飾，布匹也是請泰雅人的織布工廠來織製，力求戲服圖樣遵循古法。

而在日本軍警服裝方面，二〇〇九年五月，邱若龍與助理導演黃詩婷親赴日本和大陸，走訪各家專業的武器道具工廠和電影服裝公司，參觀他們的產品和工作環境。其中一間公司擁有的日軍服裝與配件，甚至是骨董真品，可惜數量不多，租借費用昂貴，而且以前的日本人身形十

分瘦小，尺寸不適合現代人穿。基於成本考量，最後決定交由北京的「寶藝廠」製作日本軍警服飾，他們專製電影道具與服裝，曾與《無極》、《滿城盡帶黃金甲》等大製作的電影合作，製作日本軍服也很有經驗。唯一的缺點是彼此距離太遠，溝通與互動較不方便。

那年十月中旬，距離電影開拍只剩下兩個星期，服裝組長辦公室最大的兩面牆貼滿了主要、次要演員的定裝照，每張照片上都寫著各自的編號。組員們原本努力串著飾品，這時正式展開「服裝管理」的工作，將每套服裝的顏色、配件、尺寸等記錄成冊，也開始將整理好的衣服裝箱，準備因應每一場戲拍攝所需。進入拍攝期之後，林欣宜與王妤安坐鎮台北，繼續處理族服製作以及與北京溝通的工作，李雅婷則帶著服裝管理成員，在拍攝現場衝鋒陷陣。這時，戰鼓已經響起，千軍萬馬要開始奔騰了……

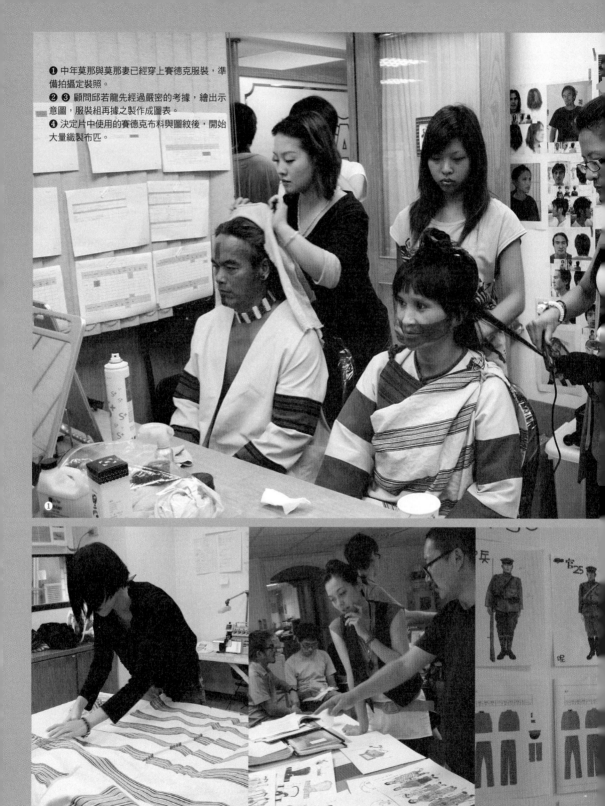

❶ 中年莫那與莫那妻已經穿上賽德克服裝，準備拍攝定裝照。

❷ ❸ 顧問邱若龍先經過嚴密的考據，繪出示意圖，服裝組再據之製作成圖表。

❹ 決定片中使用的賽德克布料與圖紋後，開始大量織製布匹。

紅白輝映的賽德克族服飾

過去賽德克族的衣服是由苧麻織成，主色調是白與紅，以灰土染白、以薯榔染紅；因材料特性，苧麻布料會愈洗愈白，紅色愈洗愈淡。後來居住在霧社的德克達亞群因地利之便，較容易與漢人交易到鮮豔的紅色毛線，加上賽德克人喜愛如血般鮮紅色的性格，一九三○年代的賽德克服飾應是亮白、豔紅的色彩，就色彩學來論屬於「正色」色系。

到了電影中，導演想要呈現「賽德克人受道日本統治的壓抑心情」，所以電影色調走的是灰暗、抑鬱的感覺，賽德克族服裝的顏色也要拉低飽和度，白是帶點黃的白，紅則是摻了點灰的紅，也就是「濁色」色系。於是，服裝組從尋找「線」的顏色著手，再請織布工廠織出屬於電影特有顏色的布匹。

至於服裝樣式，就以歷史考據為主要的原則，除了研究歷史照片，也找來過去留下的衣服，配合角色地位來設計。例如為了符合史實，達多・莫那最常穿的服飾，就是參考自殺上吊的達多所穿的那一套衣服。在過去的部落社會，服裝款式並不複雜，能做的變化其實不多，大抵就是狩獵和出草的日常服飾、婚禮慶典的盛裝，以及男女服飾之別。

服裝組努力以不同材質和顏色做出許多款式，讓導演挑選。例如摻雜不同程度的麻，可以呈現不同的軟硬質感，讓演員看起來較瀟灑或是較英挺；顏色方面也做出不同層次的白、紅、藍和咖啡色，再搭配不一樣的穿法，排列組合成六十多種樣衣，從中挑選出數十種款式。

除了樣式和顏色，尺寸遇到的麻煩更多。為了穿著好看，服裝組就每位演員的身高、三圍量身訂做衣服。然而開拍前，演員歷經體能訓練，各個愈來愈精瘦，沒幾天就得重新定裝；而開拍後缺乏體能訓練，拍攝時間又長，有些演員的肚子像吹氣球一樣，服裝組又得忙著調整服裝。另外還有小孩演員，簡直像是有人拉長他們的骨頭似的，每一回出現都高了半顆頭。

賽德克男人的服裝主要是長上衣搭配遮陰布，為了讓演員看起來較俐落，導演希望上衣的長度只到屁股下緣就好。但演員往往在遮陰布裡穿有底褲，上衣這麼短，一有稍大的動作恐怕容易穿幫，經過討論，後來決定拍文戲時穿導演希望的長度，大動作的武戲則改換及膝的上衣。因此，每位主要演員的每一套衣服都有兩種尺寸。

不過，真正到了凡事衝、趕、追的拍攝現場，根本很難有時間讓演員不斷更衣。最後，李雅婷想了一個折衷的辦法：將較長尺寸的上衣洗到縮水，長度約及大腿的三分之二，這樣就可以「數全其美」了。

❶ 賽德克勇士服裝，達多‧莫那（左）的服飾依照歷史照片織製。
❷ 賽德克婦女的服飾
❸ 邱若龍繪製的賽德克服飾示意圖，為服裝組提供了重要參考。
❹❺ 服裝組尋找各種適用的線，織成各色布匹。

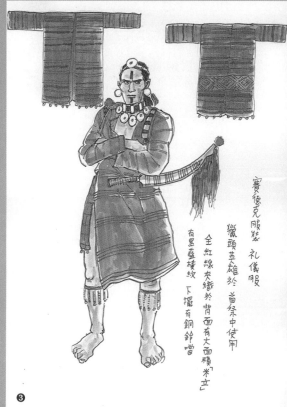

賽德克服裝 礼儀服

獵頭英雄於 首祭中使用

全紅線來繡於 背面有大面積「米立」

有黑藍棱紋 下襬有銅鈴噹

❸

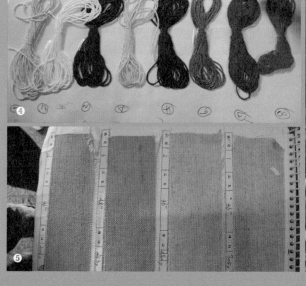

❶

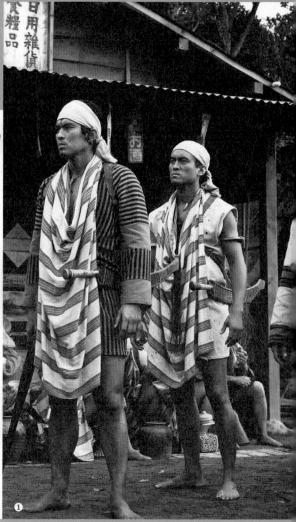

❹

❺

❷

賽德克服飾圖解

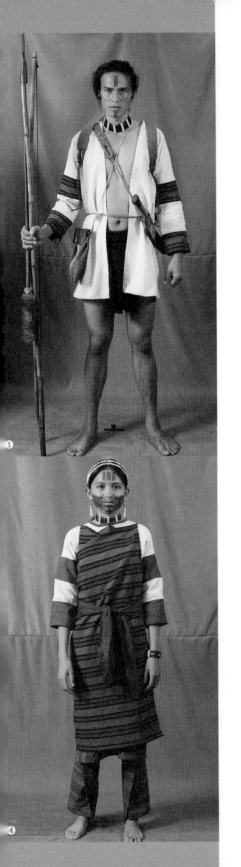

賽德克族的衣服採「方衣」系統，是以一塊長布對折後做成上衣。衣服的織紋包括平紋、斜紋、菱形紋與米粒法（miri），其中米粒法最繁雜、困難，多是盛裝服飾才會採用。

男人的服飾是長上衣，再加上遮陰布；由於林間多草，有的人會穿上綁腿保護。

男人的配飾品有耳飾、項飾和手飾。只有出草過的男人才能戴圓形的貝殼耳飾與項飾，另有山豬獠牙的臂飾，因為是出草過的男人或獵殺該頭山豬的獵人才能佩戴。

狩獵時，男人的必要裝備是獵刀。另外的配備還有揹袋和菸袋，苧麻製成的網狀揹袋可以裝食物、獵物或人頭，耐重極強，甚至拿來揹山豬都沒問題。

冬天高山氣候寒冷，賽德克男女都會在脖子掛上一塊或數塊方布禦寒，這塊方布名為「pala」。傳統上，pala要用三條平織紋線的布匹製成；兩條平織紋布多製成揹帶，用來揹小孩或重物。

女人的服飾與男人很不一樣，是一件短上衣套在外頭或裡面，然後穿兩件交叉的連身裙，腰間繫一條腰帶，而且一定要穿綁腿，因為賽德克女人腿上會刺青，只能給自己的男人看，所以在外一定要穿綁腿。

女人的揹袋與男人不同，同樣是苧麻編成的網狀揹袋，但是斜揹。女人不抽菸，所以沒有菸袋，但手上時刻離不開麻紗，即使一邊走路，手上也不停歇地搓麻。

大慶飾演青年莫那‧魯道的定裝照
❶賽德克男子的平常服飾，下身穿著遮陰布，右側揹著菸袋，左側揹獵刀。
❷天寒時可加上披風禦寒
❸出草過的賽德克男子的喜宴禮服，配戴了貝殼耳飾和項飾。

張愛伶飾演青年巴岡‧瓦力斯的定裝照
❹賽德克婦女平時裝束
❺婦女外出時會背著網狀揹袋
❻賽德克婦女的喜宴禮服

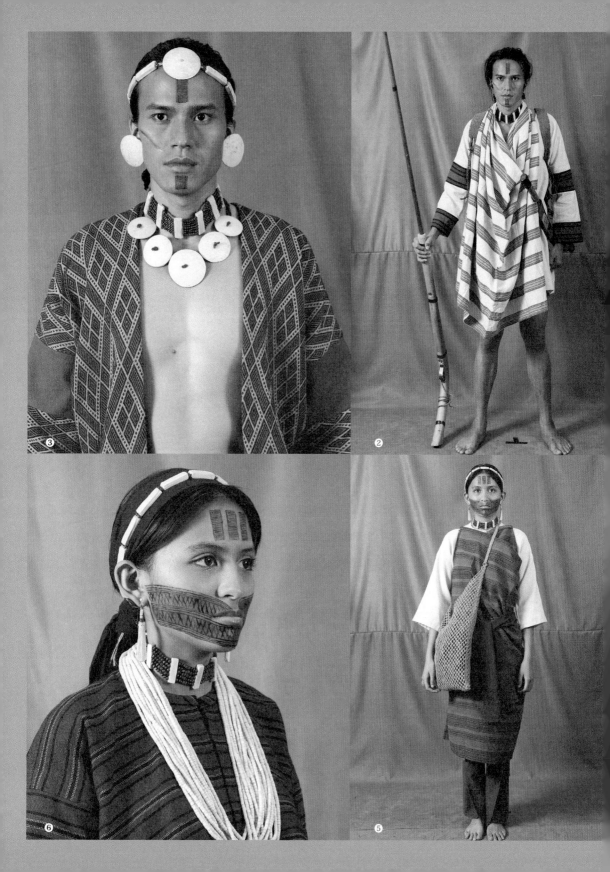

耳管的誕生

過去的賽德克人不論男女都喜歡穿耳，將竹管、耳飾穿過兩耳，以示美麗。只是他們自小從穿耳針開始，慢慢擴大耳洞；到了現代，我們要怎麼在電影裡呈現穿耳文化呢？這著實讓大家傷透腦筋⋯⋯

在前製階段，常常有各種奇想穿梭在大家的討論中。有人說，乾脆幫演員穿耳洞，戴真的竹管，但總不能為了拍電影，讓每個演員都動手術，硬把粗如小指的竹管穿進耳朵吧？既然真耳朵動不了，大家開始往假耳朵的方向想，於是有人提議製作穿了竹管的假耳朵，以勾子掛在真耳朵的位置。這個方法乍聽很不錯，但似乎只有背景演員行得通，一旦有特寫鏡頭就破綻百出啦。還有一個考量是演員多達數百人，如果每人都要做兩只假耳朵，所費不貲呀。

就當大家百思不得其解時，特殊化妝組的郭泰龍與黃孝均提出令人耳目一新的做法：不如運用磁鐵耳飾的原理，先將竹管切一半，缺口處塞進強力磁鐵。這個建議剛說完，大家的眼睛立刻為之一亮，隔天阿雄就從道具工廠帶來翻模好、裝好磁鐵的耳管，在眾目睽睽下，請幾個人戴上試驗，盡情地奔跑、跳躍⋯⋯實驗證明，不論再怎麼激動地奔跑，甚至瘋狂甩頭，這些磁鐵耳管依然不為所動，效果之好，讓大家開心地笑得闔不攏嘴！

威嚴筆挺的日軍、日警服飾

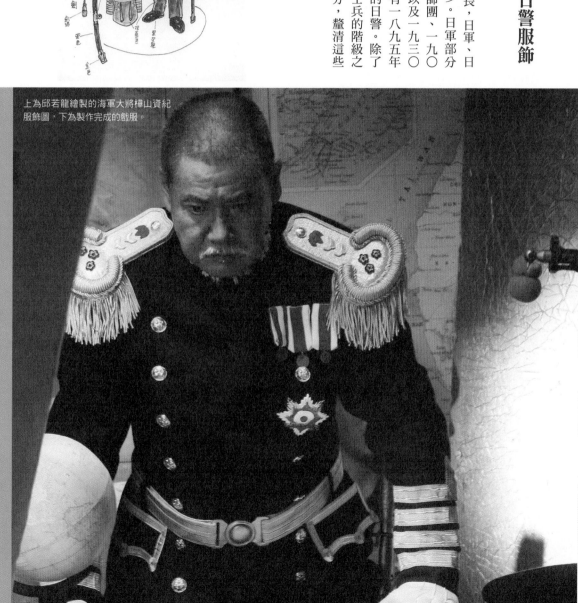

這部電影橫跨的年代相當長，日軍、日警的服飾種類變化也多。日軍部分主要有：一八九五年的近衛師團、一九〇二年人止關之役的赤帽軍，以及一九三〇年的昭五式軍；日警部分則有一八九五年的撫墾署，以及一九三〇年的日警。除了服裝各有變化，又有長官與士兵的階級之分，官徽也有不同樣式的區分，釐清這些細節是前製期的一大工程。

上為邱若龍繪製的海軍大將樺山資紀服飾圖，下為製作完成的戲服。

而上述只是重要場次，出現較多畫面；其他還有只出現唯一、唯二場次的水軍、探險隊、飛行員等，製作時也不馬虎。像是一八九五年李經方與樺山資紀在橫濱丸上簽訂台灣交接文件時，船上出現的角色有十三種職位，我們就製作了十三種符合史實的服飾，其中海軍大將樺山資紀的肩章、袖口金帶的寬度與圈數、上衣尾襬的弧度等，都是服裝組深究的重點，先由顧問邱若龍繪製出詳盡的示意圖，再仔細製作出成品。

只是不論軍、警，衣服的顏色仍以導演設定的電影色調為主，所以還是「濁色」色系，與歷史上的「正色」色彩不太相同。

至於材質，考量到士兵經常在前線衝鋒陷陣，又要長時間在森林裡打野戰，衣服較容易皺摺、褪色，因此多是棉料製作；較高階層的官兵和前景演員則穿著比較筆挺的呢料服飾。

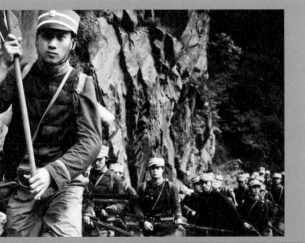

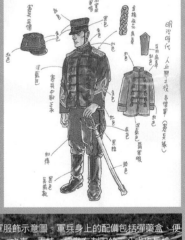

右上圖為邱若龍繪製的1900年左右赤帽軍服飾示意圖。軍兵身上的配備包括彈藥盒、便當盒、天幕布的皮背包、側背的雜囊布包、水壺，再持一把裝有刺刀的三八式步兵槍

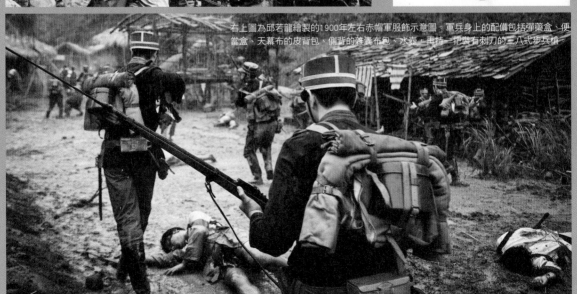

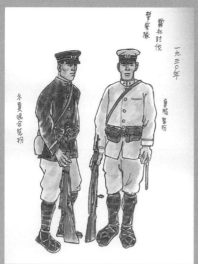

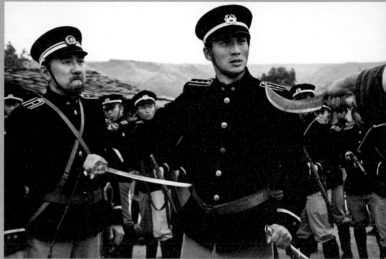

左圖為邱若龍繪製的1930年代日警裝束。注意花蓮警察隊長（左）與小島源治（右）的帽線不一樣。

邱若龍繪製的1930年代昭五式軍裝示意圖。軍兵是綁腿搭配皮鞋，軍官則穿長靴，帽子型式亦不同。

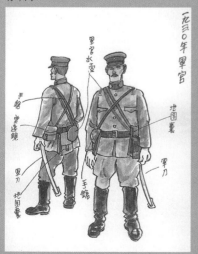

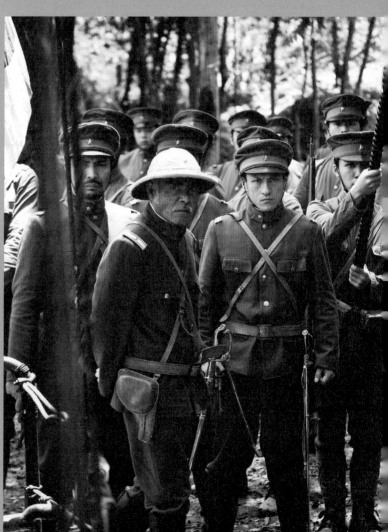

尋找一九三〇年代的素樸和服

在一九三〇年代的霧社街，和服不僅僅是日本人的穿著，對浸濡於日本文化三十多年的賽德克人來說，和服也是身分、「文明」的表徵，特別是對日人刻意培育的高山初子、川野花子、花岡一郎、花岡二郎而言。

由於和服有一套制式又複雜的穿法，要如何穿得正確、好看，對從未有和服經驗的服裝組來說，是一項嚴峻的考驗。

為了解和服的穿法，雅婷在高雄找到一位專業的朱老師，好幾次南下向她請教。但因為和服的世界要求嚴格，必須獲得執照才能幫人穿和服，老師礙於規定不能主動教導，雅婷只好遊走在規矩的邊緣，以主動發問來學習，包括需要多少配件才能構成一套和服、配件的名稱、不同的配件有哪些身分地位的區別等問題。後來老師受到服裝組的誠心而感動，不僅為我們找和服、找通路，還贈送許多小配件來表達她

的支持，甚至和她媽媽聯手，偷偷將她爸爸的骨董木屐賣給我們。

由於現代的和服趨於鮮豔、花稍，為了找到三〇年代款式較樸素的和服，服裝組透過老師與日本美術組的幫助，找到一些專售二手和服的商店。也因此，電影裡出現的和服都是五、六十年前的骨董。

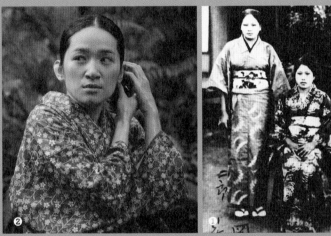

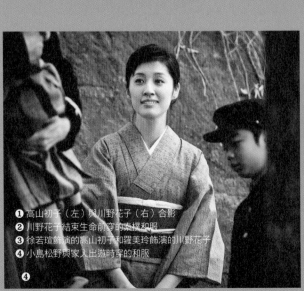

① 高山初子（左）與川野花子（右）合影
② 川野花子結束生命前穿的素樸和服
③ 徐若瑄飾演的高山初子和羅美玲飾演的川野花子
④ 小島松野與家人出遊時穿的和服

布農族與漢人的服飾

布農族的服飾與賽德克族最大的區別，在於布農族上衣的織帶顏色較鮮豔，花紋與織帶的位置也不同，需要花工夫仔細考究。由於電影色調要統一，顏色不能顯得太鮮豔，服裝管理王妤安還需在織帶上一筆一筆塗一層暗色顏料，降低彩度。

至於漢人角色的服飾，平民服飾多是租借來的，清兵、義勇軍的服飾則是新製。其中考據最仔細、製作最費工、甚至整件衣服全採純手工刺繡的，就屬清官李經方的官服；光是考據李經方的官品就已經人仰馬翻，好不容易從史料上確定他是「二品官」、官服上繡的是「雉雞」，邱若龍和服裝組的頭髮都白了一半……

❶❸ 李經方官服的雉雞刺繡非常精美，下圖為邱若龍繪製的大清帝國代表服飾。
❷ 1930年代的漢人服飾，此為霧社事件後急著逃離霧社的漢人。
❹ 布農族干卓萬頭目（左）與莫那・魯道

❶

❷

❸

❹

北洋水師 艦長

李子經方

一八九五大清国 全權代表

瞬息萬變的髮型大戰

扯忙得不可開交的化妝間裡：「演族人心戲又達到高潮……「為什麼我要晴天又給我陰天！為什麼？」兩百多位演員好不容易梳妝打扮好，卻無法拍晴天戲，只能在陰鬱氣氛中眼神放空。

破喉嚨的沙啞嗓音，一大早就迴盪在的到這邊戴頭套！好！下一位！族人！演族人的！」

髮型組每天早上都像是在打仗，五位組員擺好陣勢，個個三頭六臂，抓著一個又一個演員，為他們戴假髮、上髮夾、吹線條、噴髮膠、梳整打理、上髮飾……每一位演員的髮型都要經過層層手續，等到造型設計鄧莉棋（Amanda）點頭判定合格

後，才能送出大門。

殊不知，這一天外頭烏雲密布，導演的內

不過，導演腦中已啟動搜尋程式，從兩百二十五個場次中尋找同批演員、同個場景的陰天戲，趕拍其他鏡頭。第一副導演吳怡靜傳達指令後，百人劇組急邊動員起來：換鏡位、移器材、換道具、換戲服、遮刺青，並給百名勇士演員綁上戰鬥白頭

巾……綁白頭巾？是的，從凌晨四點半一直忙碌到中午才完成的一個個髮型，綁上白頭巾之後，美麗的頭髮線條倏然之間化為烏有。

大家手忙腳亂地綁好白頭巾，以為終於可以喘一口氣時，一束太陽光忽地從密雲中射出，烏雲迅速向天邊收捲而去，只見地面上數百名人類的臉色一陣慘白。這時，對講機傳來：「好！各位！我們再拍回原來的那一場戲……」髮型組原本手指已險些抽筋，這時換成臉頰陣陣抽搐，但也只能一一解開演員的白頭巾，默默地拿起吹風機……

❶ ❷ 飾演賽德克人的男女演員戴上假髮
❸ 每天早晨的梳髮時間都像打仗一樣
❹ 飾演道澤群人的戰士們綁上白頭巾

賽德克勇士的粗獷髮型

電影裡諸多族群中，就屬賽德克人的髮型最複雜、挑戰最大；除了演員人數眾多外，怎麼樣讓假髮看起來像真髮、充分呈現慓悍的束髮造型，是一件十分不容易的工作。

過去的賽德克人為了狩獵、耕田工作方便，不論男女都是以麻繩或紅繩簡單束髮。導演希望忠實重現三〇年代賽德克生活文化的樣貌，造型、髮型不能有太多不符史實的變化，要謹守「七分歷史，三分創意」的原則。因此比起其他電影，能做的變化不多，角色的視覺差異性也不大，為的就是要原汁原味呈現出賽德克人務實、純樸的性格。

為了擬真，Amanda依每位演員髮際線、髮長、髮量和髮流來結合局部假髮，所以光是假髮種類就分全頂、半頂與髮片。而全頂假髮又因成本考量，分為真髮與尼龍髮，區別在於真髮的柔軟度較好，較為服貼，也容易抓造型線條，看起來與真正的頭髮相差無幾；相較之下，尼龍髮的髮質就比較不自然，要花較多時間和工夫處理，而且特寫的時候容易穿幫，所以多由背景演員來戴。

這兩位職業軍人，以及二十多位來自國軍的「十行」弟兄，他們的軍人平頭短到不行，沒辦法以真髮搭配，只好戴上全頂假髮，以之做出像是真的從頭皮長出來的長髮造型。全頂假髮的挑戰才能顯現出最好的工夫，因為稍一不對就會顯出不自然的感覺，但做得好卻得不到讚美，因為大家都覺得理所當然。也因此Amanda說，愈是沒有掌聲，髮型組的內心愈是小小得意。

由於拍攝期長達十個月，有的演員一開始戴全頂假髮，到了中期換成夾髮片，後來真髮變長了，甚至可以直接綁。因此，前製期的「大定裝」確定造型之後，幾乎每兩、三個月就要再做一次「小定裝」，因應不斷變長的頭髮做調整。

開拍前一個月，髮型組辦公室掛滿了一頂頂假髮，髮妝師鍾燕燕（燕姐）坐在一角修剪，不知道已經剪了多少頂，以她為半徑是一地的黑。「因為過去多是用獵刀，所以抓著一束頭髮鋸掉髮尾，就必須模仿過去的刀法和感覺。」燕姐一邊剪一邊解釋。Amanda則說，因為尼龍髮質較硬，前製期光是修剪尼龍髮，就剪壞兩把價值不菲的專業剪刀。

接下來要為主要演員「定髮」，依個人的髮性來設計。像是頭髮較稀疏的演員，要搭以半頂假髮來添增髮量，以顯年輕；頭髮捲曲、濃密的演員，會特別呈現出原來的捲髮，只以髮片增加長度來束髮。

殺青之後，演員們因為工作需求、天氣因素和種種原因，不少人都削短了頭髮；看著他們俐落的短髮，回想起那十個月的艱辛日子，Amanda的臉頰不禁又激動得抽搐了起來……

而最令Amanda頭大的是張志偉、古雲凱

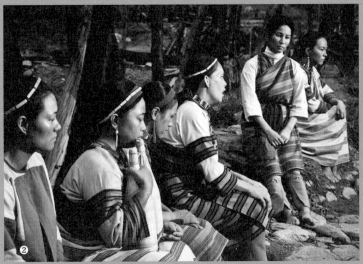

❶ 髮妝師鍾燕燕於前製期努力準備假髮
❷ 賽德克婦女的髮型。紅色頭帶繞過額頭後束綁馬尾
❸ 為了凸顯不同演員的性格，Amanda為個性豪邁的角色設計較奔放的髮型，例如右邊由張志偉飾演的比荷·沙波；性格沉穩的角色則把馬尾綁得較低而固定，如左邊的羅多夫社頭目。
❹ 達多·莫那性格火熱奔放，髮型映照出他的內心。
❺ 髮型組於拍攝現場為演員整理髮型

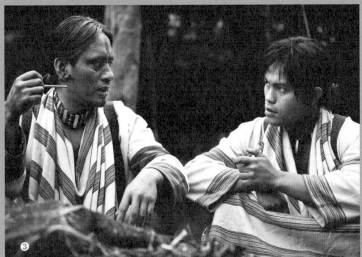

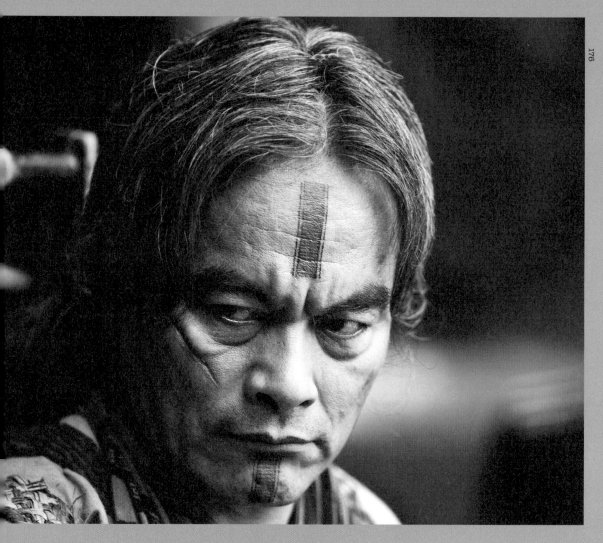

莫那‧魯道的假髮危機

電影裡賽德克族人髮型差異不大，但Amanda仍努力在「三分創意」之中拉出角色性格的差別，也區分出1895年日治之前與1930年日治時期的髮型差異。

日本統治之前，部落生活純樸，Amanda設定這時候的族人以「獵刀鋸髮」方式理髮，髮型簡單、頭髮較長，再依不同性格做出平順或是拉出線條的造型。到了日本統治後的1930年，由於明令男人禁髮，就讀教育所、公學校的孩童幾乎都是平頭，而成年男子每隔一段時間必須理髮，雖然仍可束髮，但馬尾較短。

每一位主要演員因應各自的髮性及角色性格，都有獨一無二的髮型。像是飾演中年莫那‧魯道的林慶台，為了搭配他原來斑白的頭髮，也特製一頂類似髮色的假髮。其實Amanda曾根據莫那‧魯道的歷史照片設計出一模一樣的髮型，只是實際做出來的感覺不夠好，後來她直接將林慶台的頭髮抓出一些線條，頓時散發出威嚴與滄桑感，令導演滿意點頭。

不過，「老莫」的假髮在一場火燒戲裡慘遭火吻，現場一片驚慌，髮型組見狀更是哭天喊地往他身上撲去。幸而本人沒有大礙，但斑白的假髮已有部分焦黑捲曲，不堪使用，只好重製。但第一頂假髮歷經數個月森林大戰的洗禮，積滿許多灰燼塵土，呈現出完美的時間痕跡，如今要複製出一模一樣的假髮實在困難。幸好片中大戰不停、小戰不斷，沒過多久，「老莫」的第二頂假髮也渾然天成，有如歷經霧社事件四十多天的爭戰歲月一般滄桑了。

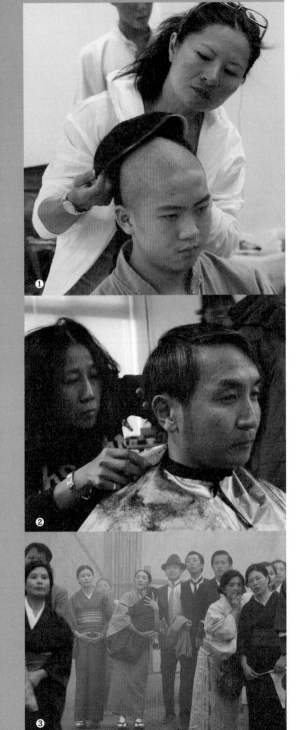

❶ 清朝漢人造型要先剃髮，再戴上頭套和髮辮。
❷ 飾演小笠原郡守的日本演員把頭髮理短
❸ 聯合運動會場上的民眾造型

日軍理平頭，漢人剃光光

片中「賽德克人、日軍警、清朝漢人」的角色比例是「六三、三三、四」；而放在髮型組，就是「賽德克人戴頭套、日軍警理平頭、清朝漢人剃光光」的工作分配。

在日本人部分，除了主要角色，大部分都是來自台灣各地的臨時演員，有的是對電影充滿熱情的青年，有的是瀟灑的自由工作者，也有學校帶領之下跟來的高中生。

相較於日軍，飾演清朝義勇軍和士兵的臨演就很看得開，他們不僅理成很短的平頭，甚至理成光頭。有的臨演還是為了飾演掛辮清兵而來，只是背景演員會視外型而調整角色，有人原本想演清兵，理了平頭卻戴上海軍軍帽；有人打算飾演威風凜凜的海軍將領，結果理了大光頭，還黏上

雖然已提前告知「飾演日軍需剃平頭」的消息，但還是有人坐上椅子的那一刻才發現「誤上賊船」，於是經常出現討價還價、苦苦哀求的場面，也不免有幾人聲淚俱下地離場。

髮型組看似武功高強，什麼造型都難不倒，但她們也曾有抓狂的崩潰時刻。曾經有一個場次，近百位日本婦女演員都要有不同的包頭造型，複雜度及變化之大，讓人傷透腦筋。那一天，她們花了十個小時才完成工作，深深體會「數大便是苦」的道理；如果天氣不佳停拍，隔日要重新再來，那更是正港的痛苦。

髮辮。臨演常常是在定裝那一刻才決定角色，難免結局是幾家歡樂幾家愁啊。

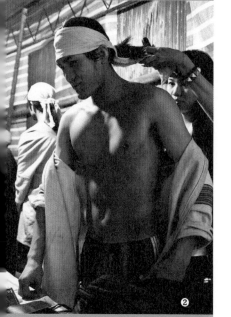

黑妝：巧克力製造工廠

過去的賽德克人長年在戶外狩獵、耕種，經年累月下來，不論男女都曬得黝黑。為了重現當年的膚色，第二副導演洪伯豪想盡辦法，像是在演員受訓期間，要求他們每天擦上助曬劑打赤膊跑步、運動，甚至固定到隱密山區曬曬平常不好見人的地方；後來到了北投受訓，還安排演員輪流去曬日曬機。不過效果仍然有限，而且拍攝期很長，要十個月一模一樣的黑，實在是不容易。

於是，洪伯豪請化妝組想想辦法，希望能以「黑妝」來解決。由於電影裡有很多下雨戲，打鬥戲也多，黑妝必須不易脫妝才行。化妝組長杜美玲試驗了很多方法，終於找到一種顏色相當不錯的深色粉條，將它與乳液混合後擦在皮膚上，不僅容易著妝，分布也均勻。

電影拍攝期間有許多大場面戲，族人演員眾多，每個人又要全身塗黑妝，總是令只有五位成員的化妝組不堪負荷，偶爾還得動用髮型組來支援。一段時間之後，大家塗妝的動作愈來愈快，在門口排隊的演員還是白色的，由後門出來瞬間變成黑色，所以美玲不禁自嘲，化妝間就像是「巧克

力製造工廠」！化妝組員的左手全都戴上手扒雞專用的塑膠手套，三兩下就「生產」出具有戰士氣魄的勇士。

只是一開始大家還不熟悉，化妝組的女孩們要為族人戰士們塗黑妝，彼此難免會不好意思。為了克服害羞感，化妝間經常此起彼落地傳來「把腳張開！」、「屁股露出來！」的命令聲，不知情的人可能很好奇裡面發生了什麼事……後來彼此熟絡了，尷尬不再，甚至因為長期的「親密接觸」，化妝組員與演員們的感情特別好，有些演員體恤化妝組的辛勞，乾脆每兩人一組，為彼此塗黑妝，成為幕後工作的一段佳話。

① 演員訓練期間，每天早上都安排了健身與曬黑時間。
② 巧克力製造工廠的生產線
③ 化妝師為大慶補妝
④ 實驗證明，深色粉條搭配乳液最能達到大量快速塗黑人體之功效。

紋面：許一個
上彩虹橋的資格

在二十一世紀的今天，臉上還保有過去文化印記的老人已經逐漸凋零。走進深山的部落裡，若是不經意與他們巧遇，見到那凹凸皺紋上的青墨色紋面，總會為其散發的動人色彩而震懾。那代表的是一個時代，一個相信成為真正的男人、真正的女人以後，死後就可以走上彩虹橋與祖靈相會的時代。

莫那·魯道與抗暴六社的勇士們之所以奮不顧身、誓死戰鬥，為的就是在不斷壓抑他們文化的日治時代成為「真正的人」。由於「紋面」代表如此重要的精神，在電影裡重現那光輝的色彩與迷人的線條便非常重要。

只是，在尋找紋面方法的過程中，美玲差

點被擊垮。前製期間，化妝組的杜美玲、王偌涵、許國�，每天都在自己的臉上、手上，用鉛筆、眉筆或各種化妝筆做試驗，但不是顏色太淡，就是線條太粗，效果差強人意。

為了尋找適合的顏料，美玲到處拜訪刺青店，認識許多位刺青師傅，希望請他們調製顏料，但都遭到拒絕。等到終於有人願意幫忙了，美玲卻又發現另一個問題：女人的頰紋不僅很難描線，手使力久了還會顫抖。這時大家才意識到，如果沒有經年累月的刺青經驗，恐怕很難勝任這個任務。也因此，拍攝現場出現一位專業的刺青師傅彭國書，跟隨大隊拍戲。

由於隨隊的刺青師傅只有一位，遇到演員多達數百人的大場面時，紋面工作的調度就非常重要。通常彭國書會在前一天晚上開始為演員紋面，隔天早上才能從容應付；如果遇到婚禮或婦女演員較多的場

面，美玲、小涵等化妝師也會跳下來幫忙。久而久之，大家功力大增，速度愈來愈快，到了拍攝後期，一個男人紋面只要十五分鐘，女人紋面也花三十五分鐘就可以畫好，幾乎少了一半時間。

而對於紋面，族人演員的反應各有不同：有的媽媽演員回憶起過去的年代，滔滔不絕講起故事；有人十分不習慣，直呼簡直不敢照鏡子；勇士演員則多半十分欣賞自己的紋面，主動要求彭國書畫得仔細、好看一點。到後來，「紋面」似乎化為一種精神儀式，演員的眼神藉此充滿自信、驕傲，與上妝前是兩個樣子。

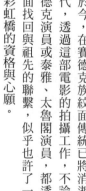

於今，在賽德克族紋面傳統已將消逝的年代，透過這部電影的拍攝工作，不論是賽德克演員或泰雅、太魯閣演員，都透過紋面找回與祖先的聯繫，似乎也許了一個上彩虹橋的資格與心願。

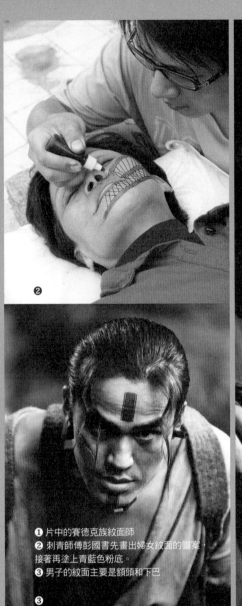

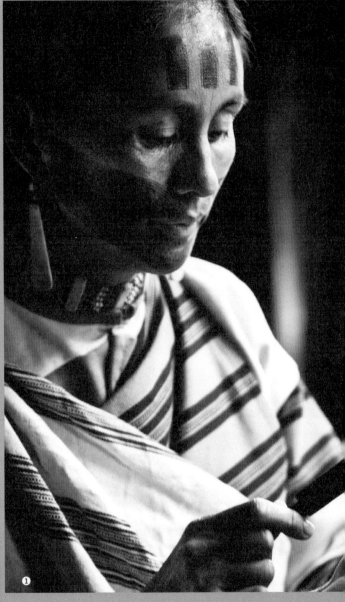

❶ 片中的賽德克族紋面師
❷ 刺青師傅彭國書先畫出婦女紋面的圖案，
接著再塗上青藍色粉底。
❸ 男子的紋面主要是額頭和下巴

營造悲愴情節的背後……

電影裡有一場戲，莫那‧魯道的妻子巴岡‧瓦力斯吐口水在手上，將臉上的紋面擦乾淨。為了這場戲，化妝組食不下嚥、夜不思眠。雖然紋面的主要線條是刺青顏料，要經三、五天才能完全卸妝，但為了表現紋面的暈染，化妝組還會另外抹上一層青藍色粉底，而這也是盯場時補妝的重點。所以，如果巴岡‧瓦力斯這樣抹臉，肯定會穿幫。

為了這個挑戰，化妝組從前製期就開始想辦法，等到準備要拍這場戲時還未有主意。後來化妝師王君文建議杜美玲，不如用黃膠吧，雖然黃膠容易讓皮膚過敏，但只要時間不要太長，應該可以嘗試一下。於是美玲將黃膠塗在青藍色粉底下，效果十分好；後來又在會反光的黃膠上抹一層抑油乳液，解決反光問題。這個難題終於迎刃而解。

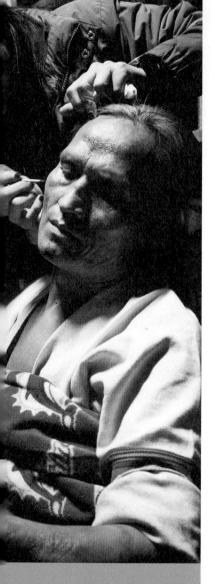

❶ 撒布洛正在上老妝
❷ 本片外景戲極多，化妝組也要跟著上山下海幫演員補妝。
❸ 化傷妝的裝備宛如調色盤

老妝、髒妝與其他

化妝組除了塗黑與紋面兩大工程，其他還包括老妝、髒妝、傷妝。

需要化老妝的主要演員有飾巴蘭社頭目的撒布洛、飾烏布斯的陳松柏、飾塔道·諾幹的阿飛，以及一些婦女演員。化老妝最痛苦的莫過於時間很長，如果臉、脖子和手都上妝，一般需要三、四個小時以上。

演員要先解決所有生理需求，然後坐上椅子，調整「最舒服」的姿勢半躺下，因為接下來四個小時必須動也不動，連抓個癢都不行，讓美玲與君文一邊抹膠、一邊用吹風機吹乾，長期奮戰。

要化老妝，最理想的膚質是皮膚緊繃，上膠後抓皺紋較好使力，皺紋紋路較美。萬一遇上皮膚較薄、較鬆的演員就比較辛苦，上膠、吹乾、抓皺紋的步驟得試好多次，才能顯出紋路。

記得冬天時，撒布洛來了兩、三次，都化好老妝，卻沒拍到戲；之後再來一次，他得了重感冒，但化妝時躺在椅子上不能動，也必須忍住鼻水不能擤。杜美玲發現這件事，便告訴他一切交給她。

只見美玲與君文繼續在撒布洛的臉上膠、吹乾、上膠……偶爾為他換換鼻子裡的「攔沙壩」，讓頭腦昏沉的撒布洛安心躺在椅子上，度過艱難時光。

為了讓電影更具生活感，打赤腳的演員們還要上髒妝，除了手指甲、腳趾甲，也包括耳朵內外，十分講求細節。

一般來說，化妝的工作呈現的是美感，但身處於《賽德克·巴萊》的拍攝環境卻是非常辛苦。每天的梳化妝通告都是清晨四點多，已經很辛苦了，梳化妝完畢又要趕到拍攝現場盯場；而這部電影的場景大多在山林溪流間，不免要跋山涉水，有時遇到雨戲，時時要快速奔到演員身旁補妝不說，又得在泥濘的現場裡爬上爬下。不過也因為這般難得的經歷，大家培養出切不斷的革命情感，看著當時的工作照，痛苦的回憶一一浮現，臉上卻洋溢著懷念的笑容。

達多之「冰炫風」

時間正值酷暑的七月天，大隊人馬待在幾乎沒有遮蔽物的馬赫坡搭景地，拍攝馬赫坡大戰。當時的熱，是躲在大傘下站著不動，手臂都會泛出一層「汗光」的程度。

為了拍攝大戰，演員必須一而再地跑在焦熱的黃土上，每跑一次，大量汗水就沖掉黑妝，拍幾顆鏡頭、NG幾次，化妝組就得補妝幾次。

更慘的是，有的族人演員連在陰影下乘涼，身體都像關不住的水龍頭般汗如雨下。杜美玲就這樣形容田駿（飾達多‧莫那）：「像冰炫風一樣，站在那邊一直溶化一直溶化，胸口都塞滿了衛生紙，沒多久又要換，要一直盯著他，他跑到哪裡就要跟到哪裡，不然根本來不及補妝！」

當時演員一下戲，身後都跟著一串化妝組女孩，為他們時時擦汗、時時補妝。但流最多汗的，其實似乎是這些女孩們。

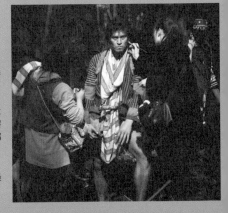

以假亂真的特化組

拍攝《賽德克‧巴萊》，請來了韓國的李治允擔任製作協調，他曾參與《集結號》、《赤壁》、《通天神探狄仁傑》的特效統籌工作，透過他的運籌帷幄，由韓國帶來四組團隊，分別負責動作、特效、CG和特殊化妝。

韓國團隊入組時間較晚，一直到二○○九年八月才正式加入。等確定好所有工作細節，開始製作特殊道具時，距離開拍只剩下一個月了。因為時間緊迫，十個月拍攝期間將近有八個月的時間，特殊化妝組都是一邊盯場、一邊化妝，一邊做道具。在工作

期間，特化組卻是百人劇組裡儘管工作量龐大，

這部電影最特別的地方就是「假人頭」數量很多，動物道具則多是台灣特有種動物，像是山豬、山羌、長鬃山羊等。由於這些動物只有台灣才看得到，所以特化組協同CG組跑遍台灣，拍攝這些動物做為處理素材。不過因為時間緊迫，開始製作時已經是拍攝期，無法把製作動物道具的工作交給韓國的夥伴處理，因此「行動工作室」任務重大，工作壓力也十分巨大。

現場某一處，可以看見特化組的卡車一字排開，他們就以卡車的尾板當工作桌，成為一間行動的特化工作室。

即使有許多壓力，特化組卻十分懂得排解：要拍陰天戲，太陽卻光芒四射，在臉上畫「祈雨圖」；拍公學校大戰，趁空喘息時，他們一邊收拾道具、一邊拿假人頭開玩笑；崔大成師傅看見有趣、好玩的事，立刻睜大眼睛喊道「Good job! Good job!」……這些都成為十個月拍攝期間讓人會心一笑的點滴回憶。

笑聲最多、最歡樂的一組。問及特化組組長黃孝均，這部片最辛苦的地方是什麼？只見他一臉正經地回答：「凌晨四點起床最辛苦。」旁邊的組員聽了，都心有戚戚焉地哈哈大笑。

②

❶ 韓國特化組的行動工作室
❷ 眾人皆領便當，唯獨這不是便當、
這不是便當……
❸ 真頭與假頭的感情十分好
❹ 哪個是真頭？哪個是假頭？

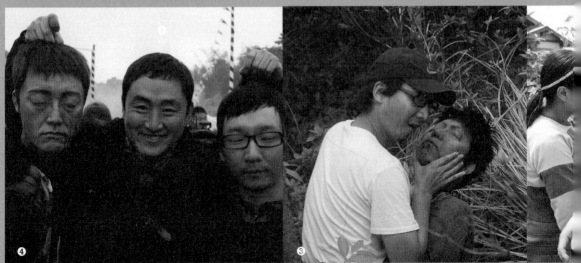

這是真人還是假人？

製作翻模人頭的過程中，總會引來側目。不論是路過的遊客或是工作人員，大家總會看得十分入迷，在旁邊喊喊喳喳，議論紛紛。

曾經有一群原住民小朋友圍過來，看著卡車後面的Lee GoUn師傅（見下圖）坐在一顆人頭面前忙碌著，很好奇卻又不敢太靠近。他們看見那人頭眼睛圓睜，皮膚上的微血管若有似無，毛細孔好像張張合合，不禁心生恐懼；但又看見GoUn拿著鑷子，像在幫光頭種頭髮，心裡開始出現許多疑問。

「這是真的啦！」「假的。」「是真的吧！」「應該是假的啦！」「真……真的吧？」「假……假的吧？」小朋友開始竊竊私語，小聲地互相爭論，但大家愈辯，對自己的答案愈沒有信心。

頑皮的GoUn老早就聽見他們的對話，雖然聽不太懂中文，但在台灣待久了，她最常聽見的就是「真的」、「假的」，所以心裡暗自偷笑，準備好好玩弄一番。

「這是真的！」小朋友聽見GoUn忽然蹦出這句話，還是一句這麼讓人震驚的話，不禁都嚇得退後一步。

「這是真的！」「騙人！騙人！這一定是假的！」由此可見，人的防備心應是天生的。小朋友立刻這樣大聲回應，認定大人一定在騙他們。雖然……內心開始動搖。

「你摸摸看！」GoUn用手勢，示意小朋友摸摸面前的人頭。

小朋友聽話地摸摸人頭的頭髮、睫毛，一邊摸，心裡一邊發毛，但仍嘴硬地說：「假的……假的……」而語氣已不如剛剛有氣魄。後來，GoUn用手比了比人頭的鼻孔，小朋友怯怯地摸了摸鼻子，然後手指往鼻孔探了進去……

「啊！有鼻毛！是真的！真的！」

小朋友驚慌失措，臉色慘白，一路鬼吼鬼叫地各自竄逃，只留下GoUn噗哧竊笑……

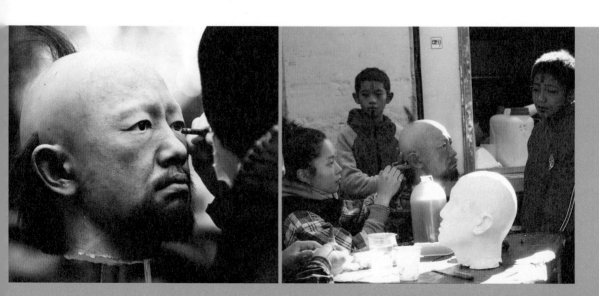

電影裡的特殊化妝

假人頭、假屍體

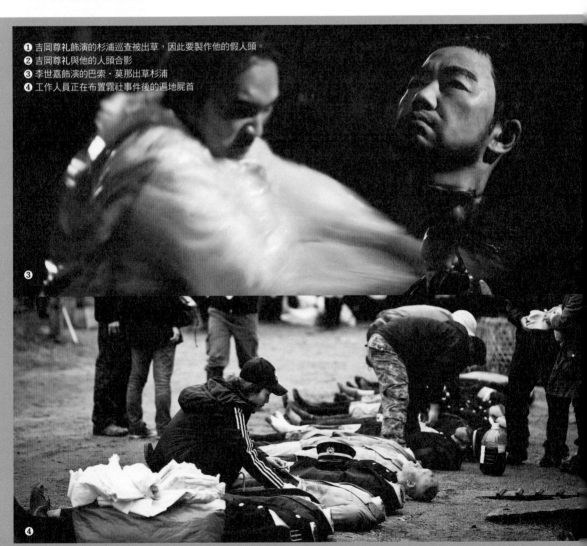

電影裡有些角色遭到「出草」，需要特別翻製演員的人頭。翻模出來的人頭會用小刷子打上毛細孔，畫上青色、紅色的微血管，再一根一根扎植睫毛、鼻毛、頭髮，十分費工。通常翻製一顆人頭需要一至兩個月的工作天。

假人道具共有二十具，會依場次所需而換上不同族群的衣服，其中又分「斷首屍」與「全屍」。假人道具出現的場次多是戰爭場面，又會放在最靠近爆破的位置，所以需要時時保養。而在辛苦的拍攝現場，只要有假人道具出現，都會看見某人別出心裁的創意，惹人發噱。

❶ 吉岡尊礼飾演的杉浦巡查被出草，因此要製作他的假人頭。
❷ 吉岡尊礼與他的人頭合影
❸ 李世嘉飾演的巴索‧莫那出草杉浦
❹ 工作人員正在布置霧社事件後的遍地屍首

假動物

敬酒風波有一場戲是達多‧莫那高舉剛砍下的山豬頭,高聲喊道:「日本總督的頭被我拿下來了……」不巧被路過的日警巡查吉村看見,引爆了霧社事件導火線。其中的關鍵性角色,就屬那隻躺在地上的「山豬」。

要製作山豬道具,最麻煩的是毛皮的取得。經過重重關卡,特化組從美國進口一張類似台灣山豬的毛皮,身體則是由保麗龍做成。山豬身體與頭部的切面呈不規則形狀,一噴上特化組特製的「山豬血」,那深淺不一的紅色,儼然像是剛被殺開的山豬屍體。

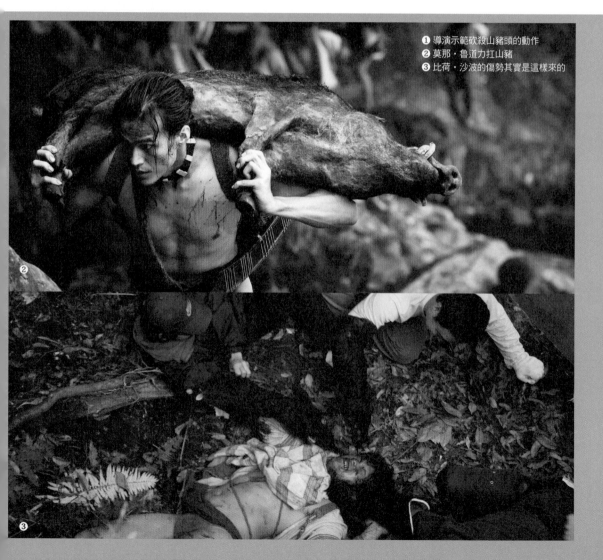

❶ 導演示範砍殺山豬頭的動作
❷ 莫那‧魯道力扛山豬
❸ 比荷‧沙波的傷勢其實是這樣來的

特殊化妝

比較特殊的傷妝，例如戰爭場面的炸傷、槍傷、比荷·沙波被狗咬傷等，多是特化組負責。由於「化妝組」與「特殊化妝組」工作性質相近，兩組常互通有無，交換分享經驗與訊息，彼此建立不錯的情誼，因此特化組傾囊相授，與化妝組分享特殊的化妝品，教導如何處理莫那·魯道的傷疤。到後來，電影中這個最重要的化傷疤工作，便是由台灣團隊的化妝組操刀。

莫那·魯道的傷疤是陷進皮膚裡的，使用的化妝品也對皮膚傷害較大，如果是膚質較敏感的人，一抹上去就會覺得刺痛；卸妝則是直接將疤撕下來，對皮膚更是二次傷害。長期在同一個位置製作疤痕，化妝組長美玲說，大慶和慶台大哥的臉上就真的就有一條疤了，讓他們十分痛苦；而即使如此，還是必須在真的疤痕上面再化上假的疤痕，那才是真正的痛苦。

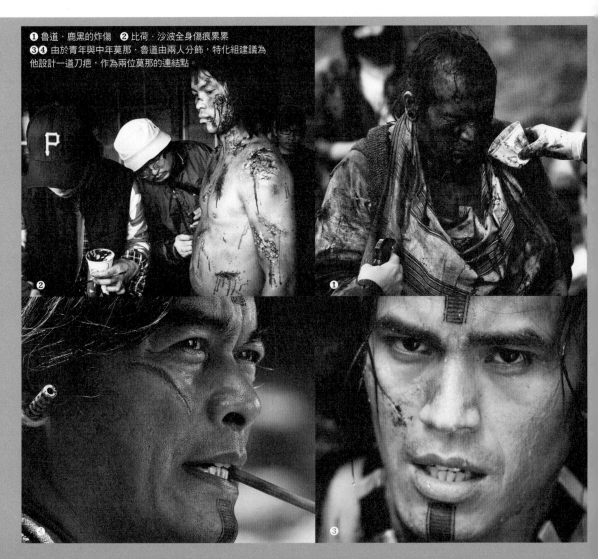

❶ 魯道·鹿黑的炸傷　❷ 比荷·沙波全身傷痕累累
❸❹ 由於青年與中年莫那·魯道由兩人分飾，特化組建議為他設計一道刀疤，作為兩位莫那的連結點。

❶

尋找獵人的眼神：素人演員訓練

疾有，紅白相間的衣服卻安靜地連踩過落葉的聲音都沒馳在綠葉叢林裡，

葉間，一盯住目標，眼睛就像老鷹一樣銳利；他屏住呼吸，悄悄潛行，等待時機一到，便擲長矛直擊獵物，而身旁一群伺機而動的獵狗群候地向前衝去，追捕重傷竄逃的山豬……

在過去游耕與狩獵生活裡，老獵人有一雙利如刀鋒、寒光逼人的眼睛，但隨著時代更迭，似乎已不復見。在表演訓練的過程中，表演指導黃采儀與表演老師謝靜思（阿思）都發現，不論原住民的男人、女人或小孩，往往性情淳樸，但似乎過於羞怯，不敢直視別人的眼睛。所以在訓練初期，采儀決定從建立他們的自信與對人的信任感開始，一步步重拾老獵人的眼神。

定點表演訓練

采儀與阿思於二〇〇九年六月初進入劇組，先跟著選角指導李秀巒南奔北跑，一起試鏡。直到演員找到了一定人數，便於七月中旬開始進行定點表演訓練，先從台北開始，再到南投、宜蘭和花蓮，四處奔波了一整個月。

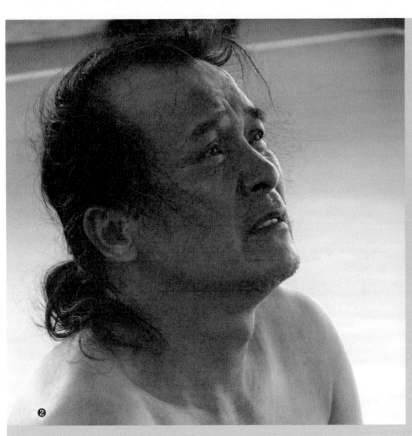

❷

❶ 勇士演員們躺在地上，整理澎湃的心情。翁稚晴攝

❷ 由外而內的訓練法，激發出演員潛藏的能量。圖為飾演魯道‧鹿黑的曾秋勝。翁稚晴攝

各地的定點受訓課程為期兩週，第一個階段是與老師和夥伴建立信任感，透過遊戲讓學員清楚了解，在這裡，你絕對不能傷害別人，別人也絕不會傷害你；你可以放心地大哭大笑、表現自己。學員感受到這是令人放心的空間，慢慢地，自己獨一無二的姿態就會伸展開來。

信任感一旦建立，眼神漸露自信目光。第二個階段要訓練的是「獵人的身體與內心狀態」。表演老師徐灝翔先帶領大家暖身，打半個小時的太極拳，等大家累到兩腳發抖、體力已達極限，卻立刻開始帶領情境戲的表演。

情境戲有一段是這樣的：勇士們在一場戰鬥裡互相爭戰，結果雙方全數陣亡，遍野都是屍體，而遠道趕來的婦女、小孩尋找他們父親、兄長、丈夫、兒子或情人的遺體。

「人的體力到達極限，壓力抵達巔峰時，情緒很容易崩潰，所以我們是採『由外而內』的訓練法，激發出他們潛藏的能量。只是沒想到他們的力量如此驚人，所有的悲傷、憤怒、仇恨，如洪水般宣洩，」采儀形容當時的情景，語帶不可思議和些許的不捨，「但是只要經歷過，那個開關也就打開了。」

只是，激起了他們內心深藏的脆弱，還必須帶著他們走出來，回復到原來的平靜。這時，灝翔請婦女演員和小

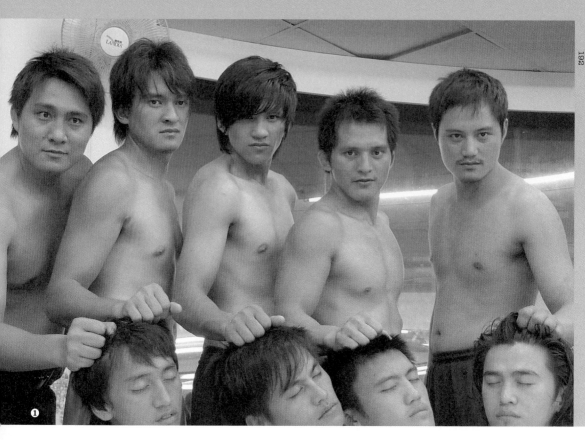

朋友們手牽著手，圍著躺在地上的勇士們，最後也一起躺在地上，靜靜地，貼著地板，閉著眼，聆聽周圍的聲音，風聲、鳥囀、蟲叫、夥伴的呼吸聲……像是把自己融入空氣，所有負面情緒都隨風而逝，心情也像是在瀑布下沖過水後，滾進潺潺流水般的平靜。

八月下旬，定點受訓課程進入尾聲，接下來選出演員，進行密集訓練。第一個月的集中訓練是在靠近清流部落的北梅國中，這時還沒有決定誰演哪個角色，主要目的是進階的體能與表演訓練，也要開始學習賽德克語了。

北梅的一天

早上五點半，阿彎將勇士們一個個從床上「挖」起來，強迫大家六點準時晨訓：慢跑暖身、仰臥起坐、伏地挺身……運動了一個多小時以後，沖澡、吃早餐，準備一天的開始。

課程主要分三類：表演訓練、重量訓練、族語文化課程。平日勇士組分A、B兩組，輪流上表演課和重量訓練。傍晚時分，大夥又集合在操場上做一小時的午後運動，晚餐之後則是晚自習時間，一直到晚上九點才能自由活動。這一個月的日子裡，不管是上廁所或外出都需報備，採軍事化管理。

❶ 勇士們模仿歷史照片，手提「人頭」。黃采儀攝
❷ 山訓讓演員們體會獵人的生活。黃采儀攝
❸ 訓練眼神的看蠟燭時間。黃采儀攝

雖然課程裡加重體能的訓練，但有些比較「豐腴」的演員得再接受「特別待遇」，才能更顯精壯。例如飾演比荷‧沙波的張志偉，原本他的肚子圓滾滾的好可愛，一點也不符合比荷‧沙波的俐落形象。於是在阿彎親自監督下，無論風雨或烈陽，他每天都穿著黃色輕便雨衣，伴著晚霞，一圈又一圈地跑操場。就這樣，兩個月後，成就了精壯的獵人身形。

這段時期，為了訓練眼神的專注，最有趣的莫過於晚自習十五分鐘的「看蠟燭時間」：每天晚上，大家坐在一根蠟燭前，盯著火焰，看它跳十五分鐘的舞。起初大家興致高昂，炯炯有神地捕捉火光，但過了五分鐘，難免按捺不住獨舞的單調，眼神開始渙散；又過了五分鐘，已經有人支撐不住沉重眼皮，遁入夢鄉……

這樣的日子，終於在出現第三十次的太陽後告一段落。大家原本白皙的肌膚煥發一身的黝黑，也練就結實體格。導演看見大家已準備好，於是在訓練的最後一天下午宣布集合。導演站在教室講台上，黑板寫著「角色公布」四個大大的字，氣氛一片蕭穆。一一公布名單之後，明顯看出幾家歡樂幾家愁。

接著，導演帶大家到霧社，向莫那‧魯道紀念碑點菸致意。下個月初要轉移陣地，到台北研讀劇本了。每個人都明白自己的使命，也了解接下來的路將會愈來愈辛苦。

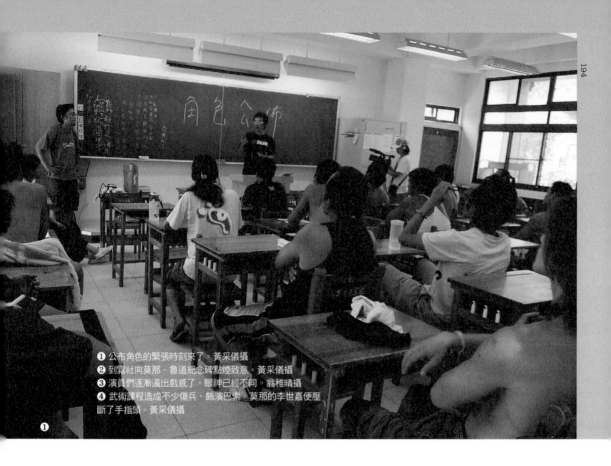

① 公布角色的緊張時刻來了。黃采儀攝
② 到霧社向莫那．魯道紀念碑點煙致意。黃采儀攝
③ 演員們逐漸逼出戲感了，眼神已經不同。翁稚晴攝
④ 武術課程造成不少傷兵，飾演巴索．莫那的李世嘉便壓斷了手指頭。黃采儀攝

❶

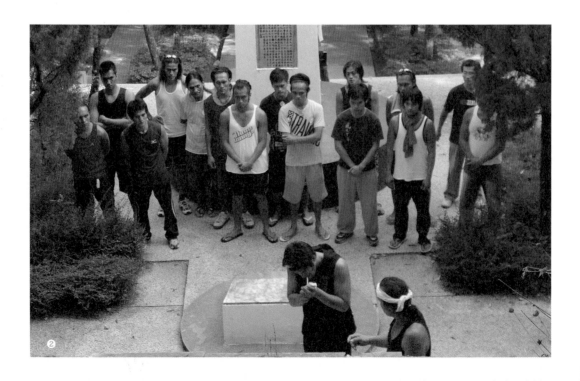

❷

④　　　　　　　　　　　　③

移師北投的密集訓練

十月初，演員走進嶄新的階段，每個人準備好投入自己的角色，所有工作也緊鑼密鼓地展開：第二副導演洪伯豪像發通告單一樣，每天都出一張課表，說明隔天的訓練行程；演員開始讀劇本，背台詞、對戲；導演更頻繁地出現，帶著演員排戲；造型師林欣宜、髮型師鄧莉棋、化妝師杜美玲為演員定裝；族語課程要針對角色做加強；演員每週都去狗學校，與土狗演員們培養感情。

從這個月開始，幾乎每天都有武術課程，由動作組的師傅帶領勇士演員做兩小時不間斷的激烈運動，包括演片中的打鬥場面，並教演員如何套招才像真的打架。結果因為課程愈來愈激烈，傷兵愈來愈多；也因這些課程不適合年紀較長的林慶台與曾秋勝老師，采儀另組一班動作較溫和的課程，偶爾引來一些傷兵或想休息的人。

這段時間，演員組的辦公桌上最常出現的就是看診單，不是誰誰扭傷、就是某某要去做推拿，每位勇士認真的程度，簡直像急著離巢、展翅高飛的老鷹，跌跌撞撞之中愈臻強壯。

終於⋯⋯十月二十七日，電影開拍了。

拍攝現場的正式演出

對第一次拍電影的演員來說，先做好心理建設是很重要的事。第一階段的表演訓練結束前，采儀曾向新手演員們分享經驗，了解如何做好演員功課，並且找到「原點」，莫忘初衷：

◆蒐集自己族群的文化與歷史，不但要了解，而且要感受自己的根源與認同。

◆蒐集「霧社事件」的各種資料，可以去問老人家，也可以去感受最令你感動的部分。

◆找到你專屬的「信念」，為了這個信念，你可以赴湯蹈火、在所不辭，例如女人為了捍衛一個家，可以變得勇猛……

◆找到你會參與《賽德克·巴萊》的原動力，讓這動力支撐你到最後……

也由於工作現場隨時會發生不可預期的突發狀況，采儀先為新手演員們「打預防針」，做好心理準備，不僅要懂得照顧、保護自己，一旦心理和情緒疲憊到失去動力，也必須學習自我調適。

這些「預防針」包括：在排練與現場演出時要穩，用豁出去的心態，放膽去做；隨時知道現場狀況，開始拍攝後就絕對到你時，也要注意攝影機的位置，位在攝影機後方；把握所有空檔休息，上場時要讓自己到位，這是最重要的；對所有事物心懷謙卑與感謝，對工作人員的態度要好，才是專業演員的基本功夫；放空，放鬆，不緊張；所有的需求一定要提出來，但態度要有禮。

大家不要把演員這件事想得太簡單，表演並不是只有把台詞唸通順、背起來，穿上戲服、化好妝，就可以做好的事情。表演是一件挖掘你自己潛能的一個好玩事情；你只有對自己很有興趣，可以專心地把自己放鬆地、自然地丟到一個也許是完全陌生的環境，把那藏在你很深處的東西釋放出來，不害怕、不畏懼，自由而大膽地去創造，才有可能做好這個角色。——二〇〇九年十月電影開拍前，采儀寫給演員的話。

田霈玲（左）指導溫嵐和田駿演出訣別酒宴

帶你走進去，陪你走出來：
執意盯場的表演指導

台灣電影因為預算問題，戲劇指導很少出現在裡頭無法自拔了四天四夜，那負面能量強大到讓我明白，不管怎麼樣，一定要跟戲。又尤其他們是素人演員，我要帶著演員走進去，再陪著他們走出來。」采儀之所以希望跟戲、盯場，就是秉持這樣的想法。

前製期，表演指導黃采儀為演員安排大量、密集的訓練課程，找來表演老師謝靜思擔任左右手，並請徐灝翔協助訓練戰士演員。拍攝前一個月，她再請田需玲做最後階段的戰士訓練，後來需玲隨隊盯場，是待在演員身旁最久的表演老師。

采儀說：「因為需玲是布農族，心思細膩的她一定更能體會、了解演員的心理狀況與感受，給予精神層面的照顧，所以請她來跟戲、盯場，擔任現場表演老師。」需玲除了具有原住民身分，她從小接受「由外而內」的戲劇訓練（藉由肢體動作的表現，流露出角色的情感、思緒），與采儀擅長「由內而外」的訓練方式彼此互補。

但也因為出身訓練不同，互補的過程中難免有小摩擦。最激烈的是開拍第一週，拍攝莫那·魯道出草布農族人

的序場戲時。采儀對被出草的布農族演員教戲，指著旁邊斷了頭的假人屍體說：「這個就是你，等一下你要躺在那個地方……」話語剛落，一旁的需玲立刻激動地說：「這不是你！這不是你！你（采儀）不可以這樣對他說這是他！」當下，采儀不知該如何回應需玲忽然激動的情緒，但她相信需玲一定是秉持著保護演員的立場，所以暫且不語。

回到飯店，兩人深聊後，采儀才深刻體會到，在原住民的世界裡，「出草」曾經是非常真實的生活，而不是漢人口中「文化」二字如此簡單和疏離。布農演員知道他等一下要「演出」被出草，其實不是很舒服，而需玲站在同族的立場，才會有這麼大的反應。

由於片中每一個角色的內在都是如此悲痛，演出後如果沒有人環住演員的肩膀、緊緊握著他們的手，告訴他們「沒事了，沒事了」，恐怕劇情的後座力會在演員心中繼續衝擊著。連需玲都因為跟戲跟得太久，殺青後好長一段時間只能和自己獨處，她的心情有好長一段時間還沒喊殺青……

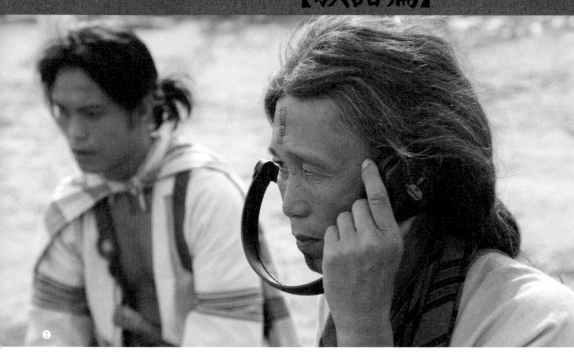

❶

一場賽德克語奇幻之旅

郭明正老師來自清流部落，是抗暴六社裡馬赫坡社的後裔子孫。二〇〇三年，郭老師曾擔任《賽德克‧巴萊》五分鐘試拍片的族語指導，因為這份機緣，七年後，他也在導演的邀請下，繼續擔綱長片的族語指導，以及賽德克文化顧問。

電影全片都採事件發生當時的語言來發音，除了日語之外，大部分是賽德克族達亞群的語言，所以勢必要將導演寫好的中文對白「翻譯」成賽德克語，不過，這並不容易。電影台詞的簡潔與日常用語的直白有些差距，而且這個故事有很深的意涵及哲學性（闡述「真正的人」之所以為真正的人），所以導演使用的話語富含詩意，要在賽德克語找到對等的意思是十分困難的，很多辭彙甚至只能採用相近的意思。像是電影台詞中最重要的「驕傲」二字，郭老師說賽德克語沒有這個詞，所以他是翻譯為「膽識」（snrumanan utux）。

劇本初期先由道澤群的伊萬‧納威講師翻譯，導演組的翁稚晴和楊鈞凱再南下埔里，與郭老師在飯店裡閉關二十多天，終於趕出賽德克語劇本和台詞錄音。到了拍攝前兩個月，演員開始集中訓練，導演組也安排賽德克文化與族語教學課程；除了郭老師負責主要的教學及顧問工作，同為賽德克族的伊婉‧貝林老師及飾演魯道‧鹿黑的曾秋勝老師，也協助完成族語劇本。

為了讓演員無時無刻都能練習族語，導演組請族語老師

順著劇本唸台詞，錄音存進MP3，再按場次整理出各個角色的台詞，讓每位演員帶回家練習。

背台詞著實是一項艱難挑戰。太魯閣族演員的母語與賽德克族語相似，所以背台詞不甚困難，偶爾還可以請他們幫忙監聽賽德克族語台詞。泰雅族演員可就痛苦多了，雖然他們與賽德克族同屬泛泰雅語系，文化相似，但演變至今發展出截然不同的語言，只能想辦法硬背。

飾演巴萬‧那威的泰雅族林源傑便分享，他是把羅馬拼音的賽德克語當成背英文，每一句都從頭到尾背下來，逐一熟稔。飾演花岡二郎的蘇達則說，他時時刻刻隨身攜帶MP3，騎機車的時候練習，走路時也聽，聽久了記住語調的抑揚頓挫、高低起伏，台詞也自然記住。他曾因緊張而忽然忘詞，結果在腦海中記憶起音調的聲音，憑著直覺，竟自然而然說出了台詞。

背台詞在每個演員身上都有不同的故事，幾家歡樂幾家愁。歡樂的是不需花太多力氣就可以背詞的賽德克族人，或者台詞不超過五句話的烏干‧巴萬；最愁的莫過於被厚厚一疊台詞壓得喘不過氣來的林慶台了，其艱苦的背詞過程，讓旁人看了既生氣、無奈又不捨。

經過兩個月的族語訓練，到了拍攝期，郭老師繼續擔任族語指導，在現場隨時注意每一句賽德克語台詞是否說得正確無誤。也因為長期和演員、工作人員相處，郭老師原本嚴肅的長輩模樣不再，完全與大家打成一片，建立了深厚友誼。

武行：
最靠近死神的行業

動作指導梁吉泳師傅於雪山坑拍攝森林大戰時，曾經這麼說道：「對武行來說，做危險的動作本來就是他們的工作。這是他們的專業、本分，即使要冒著生命危險。」

就如梁師傅所說，電影裡大大小小看似會「出人命」的畫面，幾乎都由武行搏命演出，因此戲外的安全防護工作十分重要：護肘、護膝是基本配備，海綿安全防護墊是第二層保護網；如果追求的動作效果更具危險性，演員還會穿上鋼絲衣，鋼絲的一端由其他武行或壯丁拉著，以吊鋼絲的

方式控制演員的方向與安全。這三種安全防護措施在《賽德克‧巴萊》拍攝現場最常見，而因應不同程度的危險動作，會再增加更多層的防護。

在十個月拍攝期中，共有三個地區的武行參與這部電影。拍攝初期由多數台灣武行、少數韓國武行擔綱危險動作；後來基於預算考量，另一位動作指導沈在元師傅介紹他在大陸合作過的武行團隊，不過大陸人士來台工作需要申請，短時間內無法前來，所以多請一些韓國武行來支援。然而，大陸武行因為簽證的關係無法停留太久，到了拍攝後期，台灣武行又加入馬赫坡部落大戰的戰鬥行列。「武行戰鬥大隊」融合多元文化，使這部電影的動作戲成為亞洲武行的集體呈現。

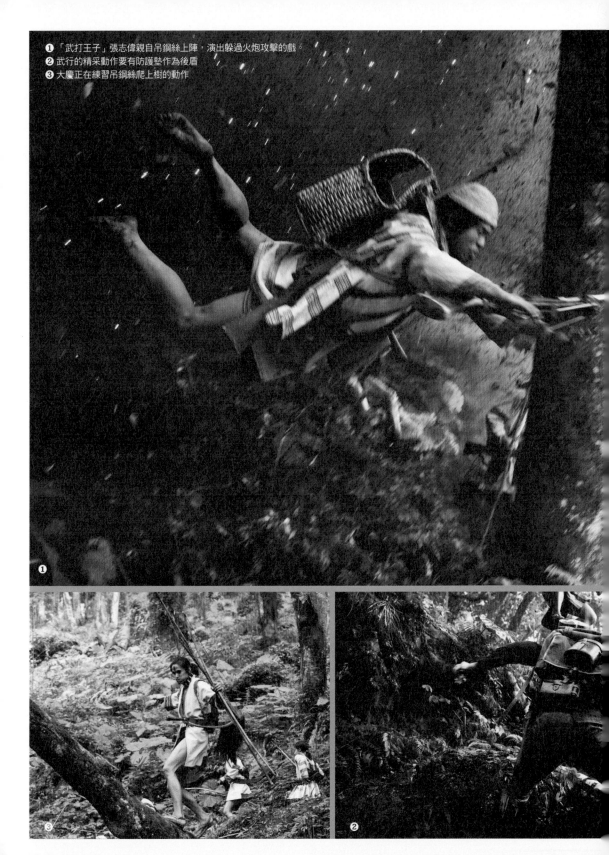

❶ 「武打王子」張志偉親自吊鋼絲上陣，演出躲過火炮攻擊的戲。

❷ 武行的精采動作要有防護墊作為後盾

❸ 大慶正在練習吊鋼絲爬上樹的動作

最難製作的動作戲道具：溯溪鞋

現代人長年穿鞋，很難請演員真實重現賽德克人赤腳奔走山林、一腳踩碎石頭的情景；如果又要在險惡地形做出危險動作，勢必要請演員穿上「防護鞋」，才能發揮得淋漓盡致又兼顧安全。

但穿了鞋，就必須借助於後製的電腦修圖，因此「防護鞋」得經過特別設計，符合修圖作業所需。由於防護鞋的功能與「溯溪鞋」相似，積久成習，我們稱它為「溯溪鞋」。

「溯溪鞋」經歷了許多代的研發與修改。最初的設計類似涼鞋，露出腳趾、兩條交又鞋帶固定於鞋底。但演員奔跑動作較大時容易脫落，於是改為將「基本款溯溪鞋」剪去前端、露出腳趾，再噴上棕色噴漆的第二代設計。

但容易脫落的問題仍沒有獲得改善，於是出現了第三代，以兩塊長型防滑墊圈住夾腳拖鞋，並以束帶固定腳掌的改良式溯溪鞋；這雖然解決了容易脫落的問題，但損壞率高，演員跑一跑發現還不如赤腳跑，因此遺失率也極高。

此後，製片組以第三代演化出各種鞋款，一路演變到第九代，只不過最主要的問題還是出在……資金不足。土法鍊鋼自製溯溪鞋九個月以後，最後發現用基本款溯溪鞋直接噴上棕色漆，根本是最快又最安全的方法，而這也成了最後一代防護鞋款。

❶ 在現場剪掉前端、噴漆製作的第二代溯溪鞋
❷ 以夾腳涼鞋改良而成的第三代溯溪鞋
❸ 大量製作的第三代溯溪鞋

最危險的動作：高處墜落

拍攝過程最危險的動作，是大戰時從高處摔落的動作。電影裡唯一的這種鏡頭，都由韓國武行金龍真替身上戲。

我們在金師傅掉下來的位置堆疊了半層樓高的紙箱，再鋪上好幾層海綿安全墊，降低摔落的衝擊力。只是從這麼高的地方摔落下來，萬一方向控制不好，可是會出人命的。第一次拍攝是掉下望樓，但到了第二次再拍摔落城樓的畫面，大家仍然很緊張，戒慎恐懼，包括金師傅本人。他上戲前，向旁邊的人要了根菸，企圖靜心，但手仍忍不住微微顫抖……

① 馬赫坡部落大戰裡，隱身在堅樓的日軍被賽德克戰士擊中，從上面跌落，這是金龍真演出的最危險動作之一。
② 在天然谷拍攝的這場游擊戰，危險指數破表。
③ 韓國武行毫不猶豫地縱身滾下，令人驚嘆。

最危險的動作戲：波阿崙戰士的突襲游擊戰

在尖石鄉天然谷拍攝波阿崙戰士突襲後藤警察隊的游擊戰，是所有場景中最危險的地方。韓國武行張材旭、金元中等人扮演日軍，遭到突襲後，要沿著傾斜超過七十五度的崖壁滾下山谷。他們以熟稔、無所猶疑的動作，沿著山壁翻滾好幾圈後落下溪水，動作之精采，讓滿場人員瞠目結舌，心中不禁為他們的敬業與專業讚嘆連連。

扣人心弦的五場動作大戲

人止關之役——
拍攝場景最危險的大戰

戰鬥力指數：30

人員：賽德克戰士 vs. 赤帽軍

攻略：落石奇襲

日人一直覬覦台灣的高山資源，步步逼進賽德克族的領域，但總是無法突破人止關臨口。一九○二年，大批頭戴紅帽的「赤帽軍」再度出發，消息一出，賽德克戰士各個摩拳擦掌，準備將「紅頭」殺個片甲不留。

赤帽軍團由溪谷朝人止關前進，寧靜的山谷上方突然傳來槍響，埋伏的賽德克戰士展開突擊，令赤帽軍亂了陣腳。此時巴蘭社頭目瓦力斯‧布尼揮出一個手勢……忽地傳來轟隆巨響，赤帽軍抬頭一望，居然是巨石排山倒海落下……

此險惡，以及賽德克戰士利用地形為屏障，設計落石陷阱，打了一場勝仗。合歡溪步道一邊是陡直峭壁、一邊是萬丈懸崖，正符合電影場景需求，但落石畫面不僅難以執行，也十分危險，所以人止關之役有許多電腦合成畫面。

拍攝地點主要有二：赤帽軍行走於溪谷和受攻擊的場次，是在步道上拍攝；巴蘭社頭目帶領戰士砍斷陷阱，以及莫那‧魯道揮刀出草赤帽軍隊長的鏡頭，則在步道登山口的華岡圓環架設藍幕執行。

但在這麼艱難的地形架設藍幕是一項大挑戰，有的藍幕達兩、三層樓高，得靠十多位壯丁才能豎立起來；山上風又大，好幾次搬起藍幕後竟被狂風吹垮，甚至整個捲落山腰，令負責藍幕製作的製片組，以及和當地居民打通關的場景組，每個人的臉都又青又白。

另一個挑戰是在狹小的步道上拍攝打鬥戲，不僅攝影工作不好執行，打鬥動作也有所侷限。參與此役的大陸武行從小迷上成龍和洪金寶，進入武術學校練就了一身功夫，但在合歡溪步道這樣危險的環境拍戲半個月，仍讓他們永生難忘。幾步路旁就是萬丈深淵的懸崖，萬一太過入戲，一個中彈的大動作一步踩空，就會葬身在異鄉深山裡了。

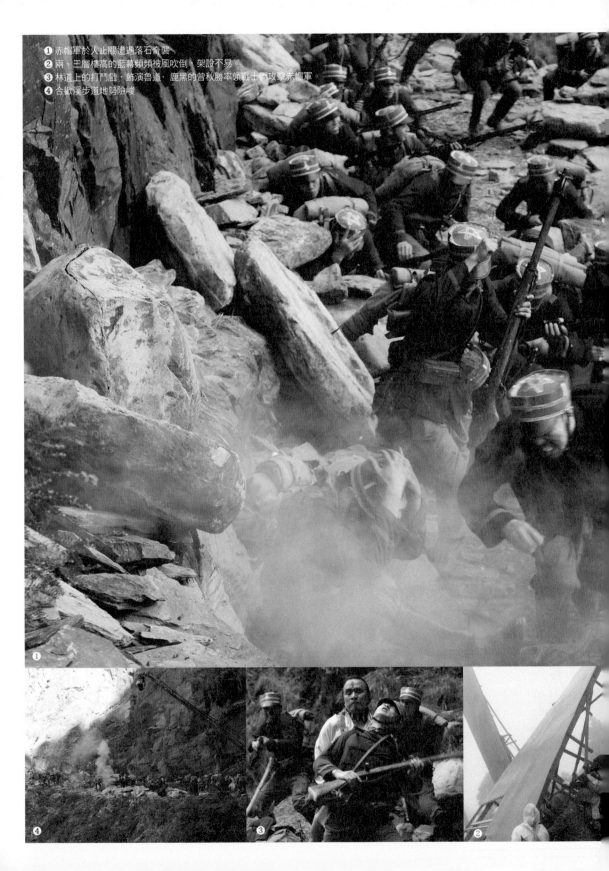

❶ 赤帽軍於人止關遭遇落石奇襲
❷ 兩、三層樓高的藍幕頻頻被風吹倒，架設不易。
❸ 林道上的打鬥戲，飾演魯道‧鹿黑的曾秋勝率領戰士們攻擊赤帽軍。
❹ 合歡溪步道地勢險峻

❶

❹

❸

❷

❶

公學校大戰──演員人數最多的大戰

戰鬥力指數：100

人員：賽德克戰士 vs. 聯合運動會日本人

攻略：突襲

一九三○年十月二十七日清晨，一年一度的聯合運動會場上，孩童在老師的指揮下一一整隊，觀禮人潮熱鬧非凡。花岡一郎奏出〈君之代〉國歌，「日之丸」國旗緩緩升起，飄揚於風中……這時，濃霧中忽然傳來一陣驚慌，只聽見長刀撞擊聲；沒多久，一記槍響從櫻花台傳來，忽然四周盡是長嘯嘶吼，三百名賽德克戰士劃破茫茫白霧奔馳而下，鬼哭神號、腥風血雨的「斷腸之路」就此蔓延開來……

公學校大戰的執行難處在於臨時演員數龐大。三百名賽德克戰士、一百多位孩童和觀禮的大人，演員總數將近五百人，如何有效地調度場面是一門大學問，尤其又有許多容易失控的小孩，在在令導演組的副導、助導們險些「顏面神經失調」。幸好，擔綱日警、老師的大哥哥臨時演們化身為老師，和小孩演員打成一片，

還自掏腰包買糖果、點心，拍攝現場洋溢著小朋友打鬧喧嘩聲和溫情滿滿。

公學校大戰比較困難的打鬥戲都交由武行演出。特別的是，這場大戰有許多婦女角色，動作組特別從韓國請兩位女武行來支援；她們身著洋裝，沒入混亂的會場，由她們現身在比較危險的打鬥畫面裡，同時保護其他婦孺演員。

這場大戰有兩場重要的動作戲：一是泰牧‧摩那跳上頒獎台出草大官的打鬥戲；二是比荷‧瓦力斯和比荷‧沙波手持獵刀圍殺佐塚愛祐之戰鬥戲。由於演員都持有武器，每一個動作都要特別小心。動作指導梁吉泳和沈在元先帶武行做出一整套動作，再將動作一一拆解，引導主要演員演練，直到動作都熟悉了，再讓演員拿起武器試戲，待沒有問題才正式開拍。因每一場戲都設計不同的打鬥動作，琢磨了許多時間，才完成公學校大戰裡頭各個場次的精采畫面。

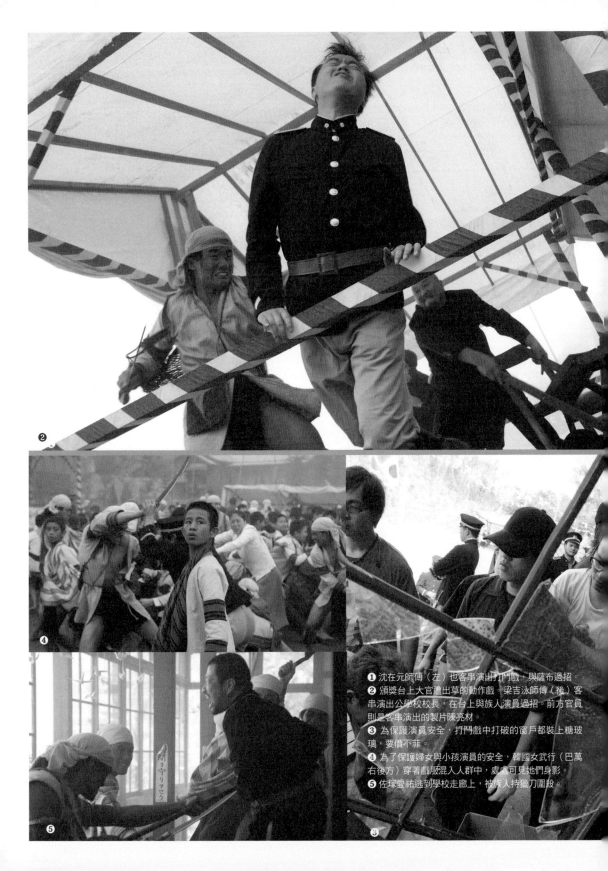

❶ 沈在元師傅（左）也客串演出打鬥戲，與薩布過招。
❷ 頒獎台上大官遭出草的動作戲。梁吉泳師傅（後）客串演出公學校校長，在台上與族人演員過招。前方官員則是客串演出的製片陳亮材。
❸ 為保護演員安全，打鬥戲中打破的窗戶都裝上糖玻璃，要價不菲。
❹ 為了保護婦女與小孩演員的安全，韓國女武行（巴萬右後方）穿著戲服混入人群中，處處可見她們身影。
❺ 佐塚愛祐逃到學校走廊上，被族人持獵刀圍殺。

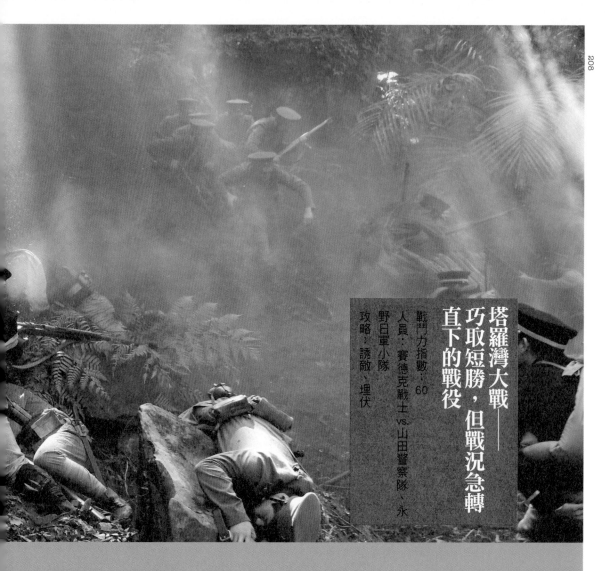

塔羅灣大戰——
巧取短勝，但戰況急轉
直下的戰役

戰鬥力指數：60

人員：賽德克戰士 vs. 山田警察隊、永

野日軍小隊

攻略：誘敵、埋伏

在莫那‧魯道的說服下，荷戈社頭
目塔道‧諾幹決心抗戰。他善用
了解地形的優勢，計誘兩支日軍、日警
小隊至荷戈戰士的埋伏地，給予痛擊。
一開始勢如破竹，日軍警部隊受到猛烈
攻擊，死傷慘重，但忽然一聲砲響，不
遠處的松井火砲隊以精銳武器救援受困
部隊，施以反擊⋯⋯

塔羅灣大戰精采之處，在於誘騙日軍警
部隊成為甕中之鱉的妙計。這不僅要
靠蒙太奇的剪接之巧，更重要的是拍攝場
景本身就要有完美的地形，可讓兩支部隊
分別窮追比荷兄弟之時，因來不及反應前
方懸崖而相互追撞、滾落懸崖。劇組在苗
栗南庄的神仙谷找到一處山坡，恰好有這
樣的兩條動線，並匯集於一處急斜坡。

拍攝這場大戰時，犧牲最大的是日軍臨
演，他們要身著裝備，在長滿著刺草、深藏
銳石的急斜坡一路往下滑落，結果許多人
的手被割傷、互相撞到頭，甚至被落石砸
傷。對這群臨時演員來說，雖然拍攝初期
就遇到這種「魔鬼演出」，仍有許多熟面
孔一路相挺到殺青。他們的支持，對導演
與劇組是一種無形的鼓勵，彼此為對方增
添了人生美麗的風景。

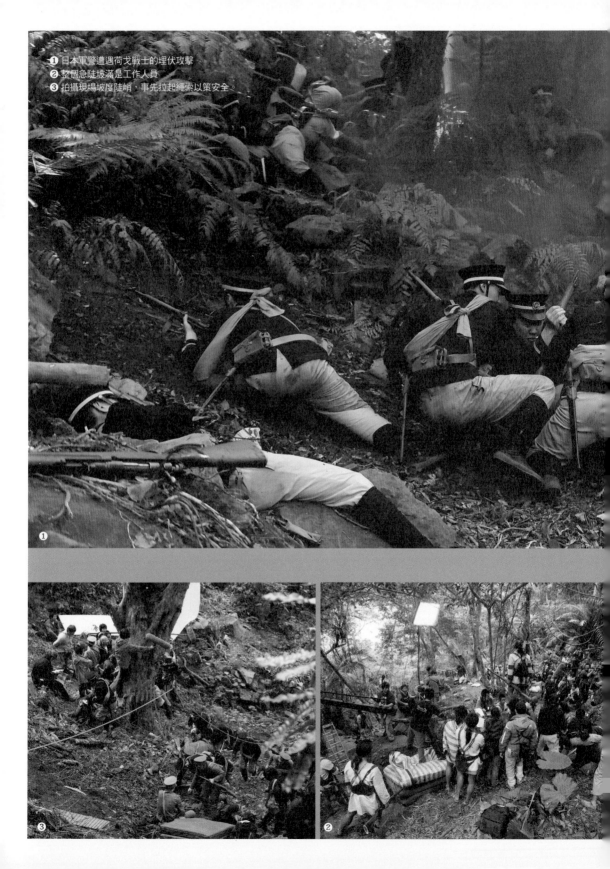

❶ 日本軍警遭遇荷戈戰士的埋伏攻擊
❷ 整個急陡坡滿是工作人員
❸ 拍攝現場坡度陡峭，事先拉起繩索以策安全。

馬赫坡大戰——
選擇面對死亡的決戰

戰鬥力指數：100

人員：賽德克戰士 vs. 安達大隊

攻略：誓死攻堅戰

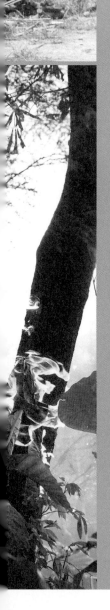

「接下來，我們面對的不是歡慶的酒宴，而是選擇死亡的方式。」

莫那‧魯道體認到，他必須率領賽德克戰士反擊，與占領馬赫坡家園的日軍大隊決一死戰。於是，少年戰士巴萬‧那威負責引誘日軍進入馬赫坡森林，這裡是戰士們藏匿的埋伏地，由此展開大戰的序曲。

然而，巴索‧莫那的藏身處被日軍識破，慘遭槍擊戰死。族人的憤怒之火就如日軍射入森林的燒夷彈一樣，不可遏止地猛烈燃燒，戰士們遂大舉攻出森林，長驅直入馬赫坡部落……

馬赫坡大戰是電影裡最主要的戰鬥戲，前前後後拍攝了三十六天。由於整場大戰都是外景拍攝，幾乎天天得「看天吃飯」；原本導演打算全是陰天戲，但拍到後來愈來愈接近夏天，索性將戰士衝出森林、攻入部落的部分改成晴天戲。

為了呈現賽德克戰士熟悉地形的埋伏戰法，劇組找到台中的雪山坑拍攝森林大戰。這是一座像是有精靈穿梭其中的靜謐森林，原始林貌十分適合埋伏戲，戰士可以躲藏在姑婆芋叢或山蘇葉間。取鏡戰士從樹上跳下襲擊日軍的畫面時，演員都穿上鋼絲衣，吊鋼絲控制跳下的方向與安全，讓動作更加俐落、漂亮。

森林大戰琢磨的重點，除了戰士拉射弓箭、猛烈擊槍的勇武姿態，以及日軍在咬人貓林地的中彈倒地動作外，最危險的莫過於戰士衝出火燒森林的部分。在地勢不平的火燒林間奔跑，不是腳割傷，就是遭到灼傷。尤其達多‧莫那要一邊奔跑、一邊甩掉身上著火的披風，更是危險的橋段。拍攝時，飾演達多的田駿要往二號攝影機跑，攝影機旁則有許多武行一字排開，有的擺出擋人的弓箭步、有的手拿滅火器嚴陣以待，做好保護演員的準備工作。

真正的挑戰則是攻入部落的場面，戰士演員分出好幾條動線，每一條動線都是主角最精采的高潮戲。導演、沈師傅和武行們花了非常多時間仔細研究，將每個角色在哪個角落做了什麼動作、一條動線一條線地排練，並由武行從頭到尾實際演練好幾遍。不過，我們兩度抵達馬赫坡，從頭到尾排演過兩次，卻都因為天氣不對，敗興而歸。不過因為有這樣充足的準備，等到「三顧部落大戰」，終於在晴空下完成最重要的戰爭戲。

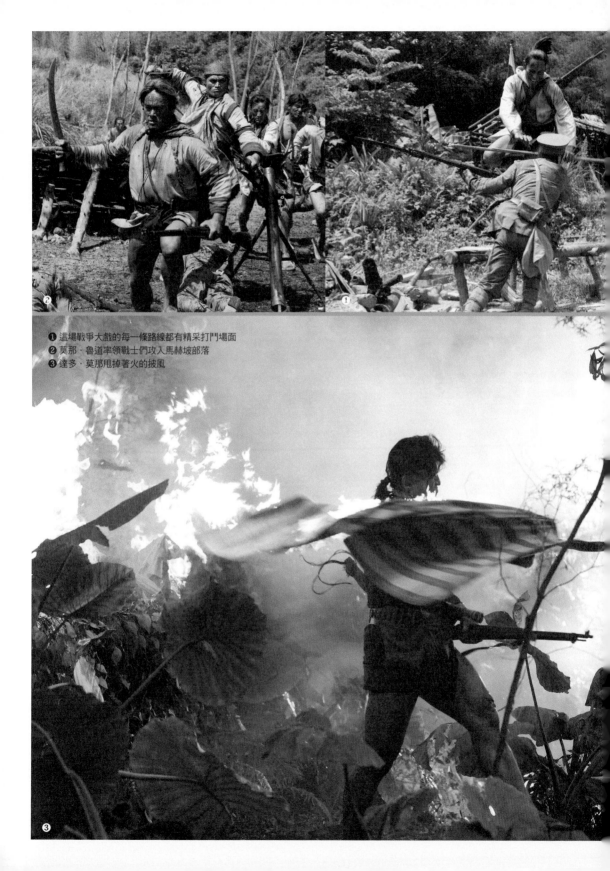

❶ 這場戰爭大戲的每一條路線都有精采打鬥場面
❷ 莫那‧魯道率領戰士們攻入馬赫坡部落
❸ 達多‧莫那甩掉著火的披風

合望溪之役——
兄弟鬩牆的悲劇之戰

戰鬥力指數：80
人員：賽德克德克達亞戰士 vs. 賽德克道澤戰士
攻略：埋伏、追殺

荷．沙波與荷戈戰士察覺有敵人草殲敵，反而成了甕中之鱉。道澤群本欲出

比悄悄潛進，刻意不熄滅正沸騰的肉湯，俐落地爬上獵寮外的樹梢，靜候敵人。

兩方人馬穿的是同樣的服飾，說的是同樣的語言，卻陷入纏鬥、廝殺，譜出的是兄弟鬩牆的悲曲。

鐵木．瓦力斯率領道澤勇士，跟循牛肉血跡來到荷戈獵場，發現獵寮的茅草屋頂冒著陣陣白煙……大批人馬長嘯一聲衝入獵寮，竟只見炊具和滾滾肉湯。鐵木．瓦力斯暗喊不妙，這時一顆子彈穿過屋頂，劃破他的臉頰。道澤勇士驚慌撤退，但荷戈戰士緊追不捨，最後來到合望溪。鐵木．瓦力斯決定不再逃，要道澤勇士以英勇的姿態面對這場決鬥。而荷戈戰士連日來失去多名戰友與摯親，心中怒火熊熊，也決心還以致命一擊。

二○一○年八月初，劇組來到手機連一格訊號也沒有的烏來，拍攝合望溪之役。繼馬赫坡部落大戰，台灣武行也參與這一場戰役，表現敬業且積極。其實拍到難得有動作戲的表演經驗，讓他的內心十分滿足。

兩位師傅為了讓這一場大戰打得漂亮，梁師傅特地抽空從韓國帶了十位武行趕來，而且都是義務參與、不收費的，就是為了支持導演。

這場仗拍了五天，戰場全是在淺溪上，梁師傅和沈師傅設計了許多抓領翻肩的大動作，充滿力度與蠻勁，十分合導演的意。打鬥、揮槍、砍刀激起晶瑩剔透的陣陣水花，在畫面裡閃閃發光，充滿詩意，這也是導演一開始就設計在淺溪打鬥的原因。

飾演鐵木．瓦力斯的馬志翔在此有吃重戲分，他即使大腿被子彈射穿，仍要不斷抵擋撲來的敵人。連續四天拍這場大戰，「充沛的運動量」讓馬志翔累得說不出話。不過摔了幾名荷戈勇士，最後敗在比荷．沙波的刀下。他渾身是傷地怒吼，過肩

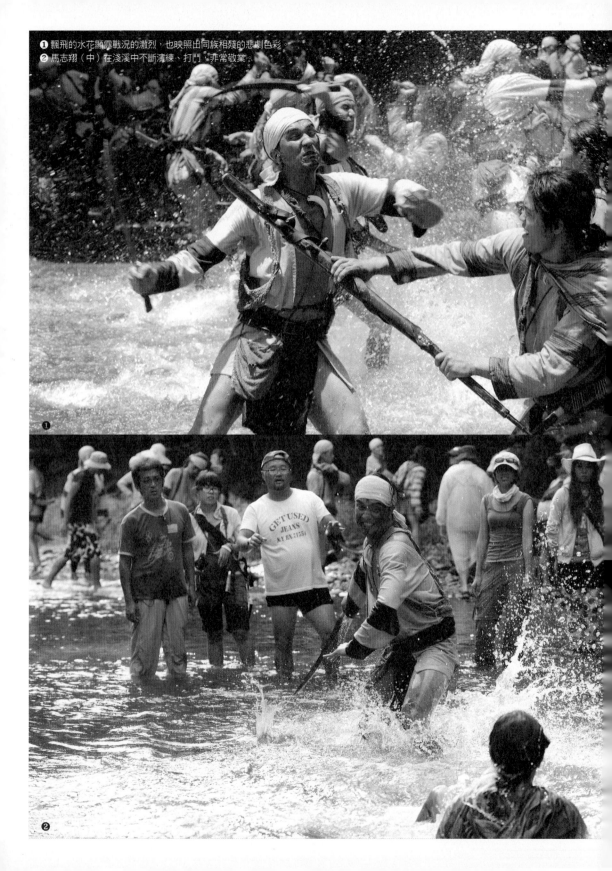

❶ 飄飛的水花顯露戰況的激烈，也映照出同族相殘的悲劇色彩。
❷ 馬志翔（中）在淺溪中不斷演練、打鬥，非常敬業。

❶

❷

電影靈魂之窗的守門人

一九九七年，當時小魏幫忙邱若龍拍紀錄片《Gaya》，帶回來一本漫畫，是邱若龍畫的《霧社事件》，我看了既驚訝又感動。過去我們對霧社事件的認識只是抗日，沒想到背後居然是這麼神聖。尤其看到後面（婦孺自縊），一棵樹就是一個家族……他們為了祖訓、為了尊嚴……竟然發生這麼悲壯的歷史……」攝影師秦鼎昌提及《賽德克‧巴萊》的原點，回憶時，話語充滿著第一次看見故事時的感動。

秦鼎昌，大家稱他「秦師傅」，一頭銀白頭髮，渾身散發優雅、和藹的儒士氣質是他的標誌。在工作現場沒有聽過他大聲說話，甚至很少聽見他的聲音，行事十分低調；一般人對攝影師總有頤指氣使的刻板印象，這點在他身上是看不見的。他曾經這麼形容攝影師的工作：「攝影師就是要看見別人看不見的地方。」所以他的嘴角有時會閃著一抹意味深長的微笑，像是發現了別人看不見的祕密。

魏導與秦師傅是十多年交情的老朋友，從他們對彼此「小秦」、「小魏」的稱呼，可以窺見深厚的情誼。從一九九九年《七月天》到二〇〇八年《海角七號》，魏導的作品都是由秦師傅執掌攝影。多年來的互動培養了

哥兒們般的工作默契，常常魏導還沒開口，秦師傅看他觀察鏡位的手勢，就知道他要的是什麼；或者看見秦師傅默默換了鏡位，魏導也會笑著說，你怎麼知道我要這麼拍。這樣的工作默契與難得的緣分，也在《賽德克·巴萊》延續著。

重回一九三〇的影像表現

「因為這是一部史詩電影，所以影像風格力求客觀，不用廣角鏡頭來讓畫面變形、誇張化，也不採破水平、風格化構圖這些會呈現畫面主觀視角的鏡頭。最主要的目的，就是希望觀眾看電影的時候，感覺是用自己的眼睛來看這個故事，而不是看我們要給觀眾看見的東西。」這是秦師傅拍攝這部電影的理念。他說，每一部電影都會加入全新的、不同的影像想法。過去他拍的影像多是主觀的，因此這一次的攝影概念有別於以往。

秦師傅認為，所謂的商業片其實有一套公式，就是素材拍得愈多愈好處理，而鏡位多，節奏也愈明快。這套公式很適合放在《賽德克·巴萊》這部大製作的電影。一般台灣電影的一場戲，都只拍一個從頭到尾的主要鏡頭（master），但在《賽德克·巴萊》，每一場戲的每一個分段都從頭到尾分開拍攝，這種拍法會消耗大量底片，剪輯台上也不好處理，卻是能夠降低風險、相對節省意外開銷的好方法。

也因此，電影殺青後，保守估計《賽德克·巴萊》至少創下台灣近二十年來拍攝底片數量最多的紀錄，共是二千零四十七本底片，總計七十二萬三千八百九十呎，那陣仗真是讓人看了熱血沸騰。

影像的構圖、風格是客觀的，而運鏡（也稱「鏡頭運動」）則是多角度拍攝，並且多手持、動態攝影。之所以有許多手持的畫面，其實有個不得已的因素：拍攝場景多是在高山的險惡地形，不是連站都站不穩的陡坡，就是在滾滾溪流裡，很多時候根本沒辦法鋪軌道、架設搖臂，甚至立腳架都不行，所以多用手持，一來是對環境的應變，二來也節省架設器材的時間，而且動態攝影很符合戰爭場面所要營造的氣氛。

只不過拍攝手持鏡頭，攝影師要靠體力扛起攝影機，攝影大助在旁跟焦時也要懂得臨機應變，其他助理更要跟在後面小心翼翼地順線，避免攝影師被機器後頭的各式電線絆倒。所以每拍一次手持畫面，攝影組就像打了一場小仗。

《賽德克·巴萊》講述的是久遠以前的故事，當時的照片多為黑白，即便是彩色也是很淡的色彩。秦師傅想要呈現的畫面顏色便是這種感覺，像是黑白老照片呼之欲出的顏色渲染在現代底片上，色彩不華麗鮮豔，並且

降低光比（亮暗的差異性），然後把光線的比例拉出層次。也就是說，即使是很簡單的顏色，也可以從單一色彩看出許多變化：黃是刷白的黃、淺黃、鵝黃、棕黃、暗黃，綠又有剛抽芽的綠、沾著雨珠的綠，以及隱身夜裡的墨綠。畫面呈現的是低反差、色彩單純卻富有層次的影像，散發出一種時間刻痕的詩意。

魏德聖導演與攝影師秦鼎昌正在討論攝影機的視角

《賽德克‧巴萊》的色彩美學

電影的色彩基調是統一、連貫的，整體來看是低飽和度、淺色調。不過偶爾也有例外，像是櫻花場景，或是火燒戲，色彩就做比較濃烈的處理。

大體上，就不同年代與故事發展，有三種不同的色彩變化：一是日治之前的影像，展現的是青年莫那‧魯道的跋扈氣焰、生機盎然的青翠原始叢林、不受打擾的部落生活，所以色彩是翠綠的青色調；二是日軍侵犯山林時期，充滿殺戮、抑鬱、壓抑、悲慘的情緒，所以色調有了一百八十度的大轉變，呈現出陰森、淒冷的藍色調；三是山林大戰，雙方相互廝殺、戰鬥，色彩轉為暴烈、火熱的紅色調，一直到最後的馬赫坡部落大戰是火暴的最高潮。

此外，秦師傅還針對「地域」與「氣候」做不同的色彩變換。不同的環境會呈現不一樣的光氛圍，瀰漫的色彩也相異。電影裡有屯巴拉社的高山部落、馬赫坡社的中高海拔部落及埔里街的平地聚落，各有不同的空氣氛圍。秦師傅感性地說，他是以「感覺空氣」來調色。不同氣候也有類似效應，淒濛的細雨、蒼茫的雪地、縹緲的霧景各有姿態，色彩都不相同。

外景戲的燈光設計充滿挑戰

攝影與燈光的關係，如同魚與水一樣密不可分。對秦師傅來說，這部電影的打燈經驗與以往截然不同，因為過去很少碰到整部片都是這樣大山大水的遼闊場景，必須大範圍的打光。也因為畫面講求低反差，需打柔光，所以工作現場最常看見十八K的「燈神」立在高處，有時甚至請來兩、三輛吊車把燈吊高，然後在燈前架立白紙框或白布把光線打散，製造柔光效果。十八K是指一萬八千瓦的大燈，可以照亮三分之一的馬赫坡搭景地，可見其亮度。這種大燈通常用於模擬太陽光，或是與太陽光相抗衡、減低反差，或拍夜戲模擬月光，或大範圍打光。

只是外景拍片最怕的就是天氣不穩定，使光線不連貫，影響到連戲與畫面的色彩。而這十個月的拍攝期，經常在拍陰天、雨天戲時出大太陽，拍晴天戲卻烏雲密布，對秦師傅與燈光師蘇嵩宥來說，無疑是一場惡夢。

雨天戲時出太陽，最經典的例子是在雪山坑拍攝赤帽軍入侵山林的戰役。原以為在冬天躲進山林裡，對於拍攝陰雨天候的戰爭戲絕對無往不利，沒想到都已經是十一月下旬了，山裡竟然天晴氣朗。在別無選擇下，製片組訂製兩塊大白布，然後燈光組每天都在森林裡爬樹、射

❶ 雪山坑的雨中森林大戰，先拉起大白布遮住陽光，再用灑水器製造雨勢。
❷ 18K的大燈又重又巨大，拉上高台打燈非常辛苦。

❷

❶

彈弓，想盡辦法把大白布吊上叢林遮陽光。這樣的規格是屬於好萊塢等級的，儘管在當時，劇組根本是零資金運轉……

不過吊上白布後，問題又來了。因為白布面積大，光是吊上兩塊大白布，就得動用全部的燈光車司機，等到終於吊上樹，太陽又移動位置了……好不容易完成耗時費工的工程，又發現因為場景幅員廣大，畫面的前景是演員在大雨滂沱的森林裡混戰，遠處的山林竟是陽光眩目又燦爛！無奈之餘也只能盡量遮陽，然後在吊了白布的場景裡打燈，降低與遠處陽光的反差。

在大太陽底下拍陰雨戲很無奈，而要拍晴天戲，卻碰上陰雨霏霏的天氣，那就更令人跳腳。因應這個狀況，秦師傅會以模擬太陽光的方式來打燈。問題是光度要強、角度要高，所以拍攝莫那・魯道、達多・莫那和最後戰士的訣別戲，以及鐵木・瓦力斯帶領道澤戰士突擊獵寮裡的荷戈戰士的打鬥戲，場務組都必須在傾斜不平的森林陡坡上，搭起相當於七、八層樓高度的高台，讓燈光組將好幾顆十八K的「燈神」拉上高台。對場務組與燈光組來說，這是一場體力的戰鬥。

《賽德克・巴萊》影像技術的獨特之處

台灣第一次使用 wire cam 拍攝電影

這是台灣電影史上的創舉，即運用鋼絲拉動攝影機來快速運鏡，適合用於拍攝大遠景。一般的 wire cam 分為單軌或雙軌兩種，此外有些可讓攝影師坐在上面，有些則只能放攝影機。

《賽德克・巴萊》多在森林裡拍攝，地勢險惡不平，拍攝爭場面勢必要大量使用 wire cam，但台灣沒有這樣的攝影器材，向國外租借又太昂貴，秦師傅乾脆自己動手設計。他與助理們及阿榮片廠總經理林添貴討論後，順利生產出具有三合一功能的台製 wire cam：平台上可讓攝影師坐著扛攝影機，或者放置攝影機、攝影師在旁手動掌控方向，或者攝影師坐在遠處遙控平台上的攝影機。

這個器材是因應《賽德克・巴萊》而獨創，連參與過許多大製作的韓國團隊都讚不絕口。

全片使用超過三十五釐米拍攝，呈現寬螢幕大場面

基於預算考量，前製期曾考慮使用數位攝影機，也做了測試。幾經評估，一來是底片拍攝出來的質感較重，較

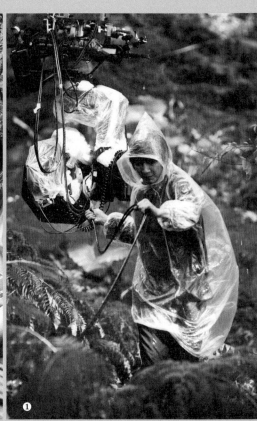
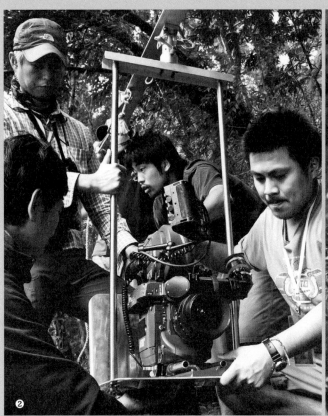

❶ 以wire cam拍攝青年莫那背負重傷父親奔逃的戲
❷ 秦師傅（戴紅帽）自行設計的wire cam

符合故事的情感；二來是全片多在高山拍攝，溼度高、溫度低會讓數位攝影機啟動保護裝置而自動停機，難以控制，很可能導致進度延遲，最後不考慮用數位攝影機，決定全程使用底片拍攝。

二〇〇三年試拍五分鐘短片時，當時景氣低迷、電影多為小成本，器材公司不敢買進新設備，因此使用超三十五釐米的寬銀幕規格來拍攝電影是不能實現的夢想。六年後，器材與技術逐步到位，終於能以超寬銀幕來呈現《賽德克·巴萊》的各個歷史大場面。

超三十五釐米規格的優點是幅度很寬，呈現大場面令人驚心動魄，缺點是高度窄，拍攝奔跑、追逐的特寫畫面很容易出框。攝影師秦鼎昌說，特別是拍鐵木·瓦力斯在竹林裡追殺薩布和瓦旦的特寫鏡頭，馬志翔的前景除了竹子之外，還有不斷跑進跑出的族人演員，一不小心很容易NG，或者讓主角出鏡了。所幸秦師傅很快就捉住演員動作的節奏，一面注意演員不要出框，一面隨著演員的動作調整構圖，時時考驗功力。

《賽德克·巴萊》拍攝當下，完全沒有使用濾鏡來修正色彩，這是因為許多畫面使用藍幕板拍攝，以便未來做CG處理；為了保留正確的藍幕顏色，拍攝時不加濾鏡，最後到中影技術中心，透過數位中間後製（DI，Digital Intermediate）進行數位調光，統一修正色彩。

那一刻起，
馬赫坡只存於記憶

根據鄧相揚所著之《霧社事件》一書與史料記載，一九三○年十一月二十七日，抗暴六社族人遁入山中，於馬赫坡社附近與日軍警部隊全面激戰。來自花蓮港的後藤中隊從馬赫坡社背後展開襲擊，將部落家屋放火燃燒，造成貯藏於馬赫坡社之黑色火藥大爆炸。

二○一○年三月二十九日清晨，拍攝大隊在馬赫坡搭景地聚集。這一整天只全力拍一個畫面：「黑色火藥大爆炸」，地點是莫那‧魯道的家屋。

為了這個畫面，特效組、搭景組、導演組、製片組、道具組等眾多工作人員，從幾個月前便開始籌備。由於必須在部落「健在」時，將所有馬赫坡相關場次拍攝完畢，包括室外和室內景，因此莫那‧魯道的家屋先以真材實料搭建。到爆破時才以安全材質改裝。爆破前一特效組組長朴京洙先畫出一張藍圖，標示出爆破的範圍與位置，讓搭景組依圖局部拆卸，改裝為安全材質；待搭建工程結束後，特效組再安裝爆破裝置。由於範圍相當大，爆破火力強，在危險範圍四周都以封鎖線圈圍，不讓非相關人員隨意進出。爆破裝置耗費近四個小時才告完成。

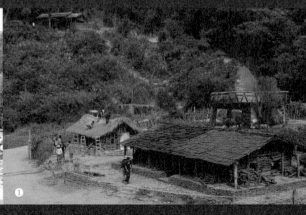

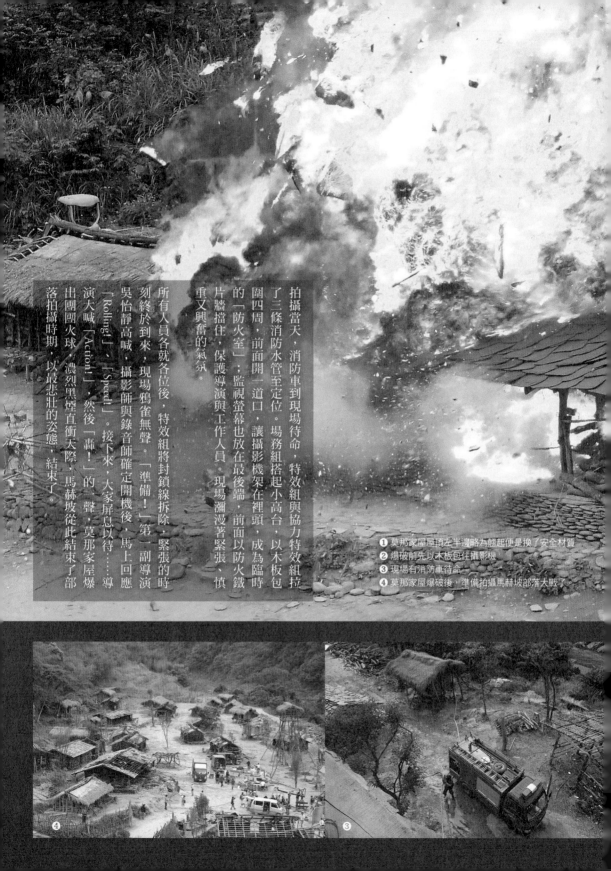

拍攝當天，消防車到現場待命，特效組與協力特效組拉了三條消防水管至定位。場務組搭起小高台，以木板包圍四周，前面開一道口，讓攝影機架在裡頭，成為臨時的「防火室」；監視螢幕也放在最後端，前面以防火鐵片牆擋住，保護導演與工作人員。現場瀰漫著緊張、慎重又興奮的氣氛。

所有人員各就各位後，特效組將封鎖線拆除，緊張的時刻終於到來。現場鴉雀無聲。「準備！」第一副導演吳怡靜高喊，攝影師與錄音師確定開機後，馬上回應「Rolling！」、「Speed」。接下來，大家屏息以待……導演大喊「Action！」然後「轟！」的一聲，莫那家屋爆出團團火球，濃烈黑煙直衝天際，馬赫坡從此結束了部落拍攝時期，以最悲壯的姿態，結束了。

❶ 莫那家屋屋頂左半邊略為翹起是便是換了安全材質
❷ 爆破前先以木板包住攝影機
❸ 現場有消防車待命
❹ 莫那家屋爆破後，準備拍攝馬赫坡部落大戰了

❹

❸

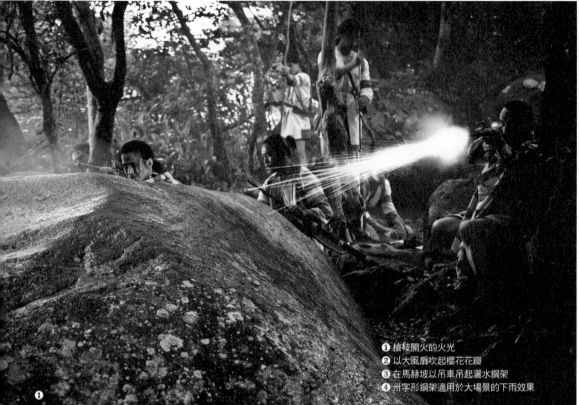

① 槍枝開火的火光
② 以大風扇吹起櫻花花瓣
③ 在馬赫坡以吊車吊起灑水鋼架
④ 卅字形鋼架適用於大場景的下雨效果

特效的理念與技術：
呈現真實，不追求華麗

「因為是史詩片，我們要呈現的是真實，而不是追求華麗的效果，例如火，就是真實火的顏色、狀態，而不是炫麗的色彩。」特效組組長方聖哲表達《賽德克‧巴萊》的特效理念。

電影裡使用到的特效非常多，要做火藥、手榴彈、山砲、飛機砲彈的爆炸，人們中槍、中彈的血爆、火燒部落與擊槍的火光，射弓箭的古代戰法，甚至颱風、下雨、飄雪、起霧等各種天氣效果。因為拍攝期橫跨的時間很長，演員角色又分屬不同族群，所以幾乎包辦了所有特效種類。

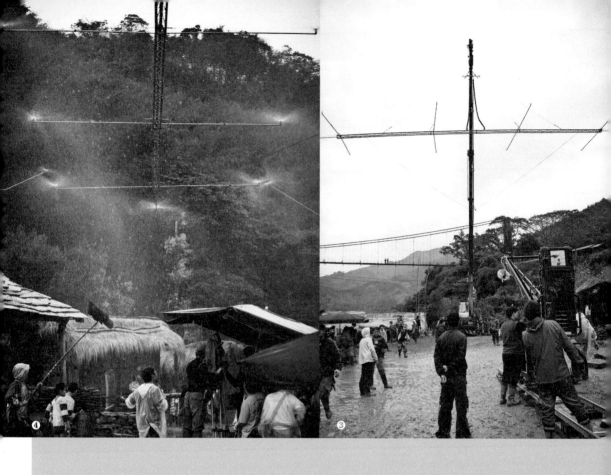

④

③

下雨

台灣常見的下雨特效都是以消防水管加高水壓、朝天噴灑，優點是器材簡便，機動性高，但很難噴灑均勻、很難控制雨的大小，有時前景滂沱大雨，背景卻沒有下雨。而這次，特效組是以幫浦將水分別打到前景、中景、背景的灑水器，規律噴灑，讓畫面看起來漂亮，並且可以更換噴頭來控制雨量的大小。如果是下雨範圍較大的場景，則使用「卄」字型的鋼架，附著好幾個噴頭，以吊車吊到上方來灑水。

只不過片中的場景多在山林裡，搬運灑水器不便，供水系統也是一大問題。一場雨戲需要灑的水量很大，如果工作現場附近有溪流水源最理想，或是出動十噸以上的水車供水。但在高山上少有豐沛的自然水源，水車也因地形險惡很難到達。後來製片組想出一個應變措施，在水源與拍攝現場之間架設水塔儲水，成功地解決高山「下雨」的難題。

但在明池拍攝婦孺訣別的雨戲時，又遇到另一個難題：山勢太陡，水車裝滿水上山容易發生危險，所以只裝一半的水量，但是水量不敷使用，來回又要四個小時車程，因此製片組出動了兩輛水車，輪流「爬」到海拔一千多公尺的高山上送水。

濛霧

濃霧多半以一種燃燒油的機器噴製，薄霧則用鐵盆燒木炭的方法來造霧。為了讓霧氣勻散，噴煙時要來回走動，靜待片刻，等煙均勻散開才會好看。但劇組經常與天氣和金錢賽跑，無法等待太久，又礙於場景地形限制，特效人員很難在崎嶇的山林、奔騰的溪流間四處走動，以致拍攝初期經常因為突然出現的團團白霧而搞得大家雞飛狗跳。

另外，造霧怕風，風一來，噴散得再漂亮的煙霧也是功虧一簣。因此，原定十二月拍攝的公學校大戰改至隔年二月下旬，就是要避開冬天的東北狂風。不過，季節的規律好掌握，突如奇來的大風難控制，萬一需要濃霧繚紗的場景碰上奇風，就只能靠後期畫面合成來加霧了。

❶ 在溪邊以霧氣和打燈製造特殊光影效果
❷ 於霧社街以鐵盆燒木炭製造薄霧效果
❸ 森林大戰的土爆效果
❹ 青年莫那渡溪的水爆戲

土爆

砲彈的爆破場面是以管制性炸藥來製作，處理上要特別慎重，使用數量需清楚計算，並且當天使用完畢。使用當天必須在警車護送下抵達工作現場，並專放在一隅，用封鎖線圍起，由專人管制、監督。物品數量的出入都得登記，包括爆破的時間。

特效人員安裝爆破裝置時需先挖坑，依照所需次爆破會有斗酌炸藥的多寡，放入坑內後覆以黑土和樹皮等安全材質，然後安插白色或紅色旗子（紅色代表該次爆破會有火花），並有專人看顧。對特效人員來說，控制爆破的精采效果是工作本分，顧及現場所有人員的安全是原則。

火爆

為了控制火候，並保護受燃物，特效組會以鐵皮包覆房屋、樹幹，並隨時備有消防水管待命滅火。

火燒、火爆特效所需要的器材設備較多也較重，在雪山坑拍攝森林大戰的時候，因為從停車場走到拍攝現場有一段十分陡峭的小徑，沒辦法行駛車輛，特效組與協力特效組只能將器材一一搬上山、搬下山，十分辛苦。

① 小島源治率領日警火燒馬赫坡部落，引來莫那家屋大爆炸。
② 馬赫坡森林大戰也是另一場重要火戲，日軍以燒夷彈火攻賽德克戰士出沒的森林。
③ 演員穿戴附有爆破裝置的血包，可以自己控制爆破時機。
④ 片中有許多演員演出血爆場面

血爆

血爆特效是將血包與設有開關的爆破裝置連接，可讓演員自己隨節奏、動作來控制血爆的時間點。由於拍攝資金窘困，而爆了一次的戲服和假髮又無法再重複使用，早在拍攝初期，服裝組和髮型組就與特效組「槓」上。

後來，服裝組堅持要重複使用爆破過的戲服，便建立起「回收爆破衣」的流程；而髮型組知道一般人很難分辨「真髮做的假髮」與「尼龍假髮」的不同，於是偷偷為即將「爆髮」的演員換上較便宜的尼龍髮，以消財災。

①

剪輯：讓電影畫面結合成有節奏的生命體

一切後製工作的前提就是剪輯，把所有從無到有的拍攝畫面連結成一段具有節奏、呼吸的生命體。由於這部電影在各方面都很大很多，有長達二百四十天的拍攝期、共拍了二百五十場戲、三千八百零一顆鏡頭，魏德聖導演為了在拍攝期更清楚自己拍了什麼、少了什麼，特別請蘇珮儀（牛奶）擔任「隨片剪輯」一職。

最初的想法，是要在拍攝現場就針對每日的拍攝內容順剪一次，讓導演能隨時確認影片的流暢，以及鏡頭與鏡頭之間的銜接是否有遺漏，或是否需要補鏡頭，以便即時修正。可是拍攝環境條件險惡，常常連最基本的電源都不易處理，況且拍攝現場宛如戰場，導演根本無暇檢查確認。

此外，族語也是另一項挑戰，由於完全聽不懂演員的台詞，蘇珮儀只能依循族語劇本的英文拼音來猜測斷句所在，而增修的部分則參照場記翁稚晴（Yoyo）在場記表裡做的備註，需要多花一些時間。過了一個禮拜，蘇珮儀乾脆轉而在飯店房間進行剪接，等劇組收工後，再與導演一同處理與確認。

但是偶爾也有例外。現場拍攝重要動作戲時，韓國動作組的梁吉泳或沈在元師傅希望能在現場邊拍邊剪。其實拍攝動作戲之前，動作組會先與導演討論，再由韓國分鏡作家李揆熙繪製一份動作分鏡圖，提供給劇組人員參考；不過，有時會隨著現場環境而稍作變更，或是多拍一些分鏡沒有的鏡頭，所以兩位師傅還是希望透過現場剪接來確認呈現的效果。

剪接的進度一直不算落後太多，幾乎與拍攝進度只有一至兩星期的差距。不過殺青之後，蘇珮儀仍然關在導演辦公室兩個月之久，除了先將剩餘的畫面順剪完畢，再就全片的節奏做整體思考與修飾，也可發現需要補拍的部分。初剪完畢後，導演趕緊將初剪毛片交給負責剪輯的陳博文師傅，進行最後的定剪工作。

陳師傅先前就知道全片長度約莫五個小時，擔心觀眾會感覺冗長。不過他看過初剪之後改變看法，完全不覺得經過了近五個小時，所以便與魏導達成維持「長版」的共識。這也讓他想起多年前楊德昌導演的《牯嶺街少年殺人事件》，剪輯完的片長為四個小時，但由於發行商的考量與堅持，必須修剪到三個小時；陳博文覺得相當可惜，因為四小時的版本才能完整表達電影的意念。

另外，陳師傅本來也對題材有些顧慮，例如電視劇《風中緋櫻》其他作品詮釋過霧社事件，由於之前已經有

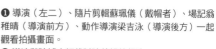

❶導演（左二）、隨片剪輯蘇珮儀（戴帽者）、場記翁稚晴（導演前方）、動作導演梁吉泳（導演後方）一起觀看拍攝畫面。
❷導演與陳博文師傅討論剪輯的想法

等，觀眾心中有一定的熟悉度，因此他擔心《賽德克·巴萊》是否能走出新的道路。不過這一切都是多慮，陳師傅從影片中了解到，電影不是著重於「對立」，魏導反而提供了一種「化解」的角度；觀眾也許熟悉故事，但可從中看到從沒想過的角度。

剪輯過程中並沒有做太多刪減或修改，陳師傅認為，導演的思緒與內涵在初剪版本就已經相當完整，他只是針對流暢度做補強效果而已，像是將快節奏的動作戲與慢節奏的感情戲之間做好搭配，從中創造觀影者情緒的高潮迭起。

陳師傅特別對動作戲覺得感動，不僅因為武打動作如此逼真，也因為導演將內心層面的感情矛盾加諸其中作為伏筆，讓觀眾看了精采、生猛的打鬥，還會產生一絲絲傷感的情緒，宛如劇情角色般的感同身受，即便明明知道這些都只是電影、這些都是假的……

因此陳師傅特別奉勸準備看電影的觀眾，除了帶爆米花之外，還必須多準備些面紙，因為看電影的那份感動，你們一定也「逃不掉」的。

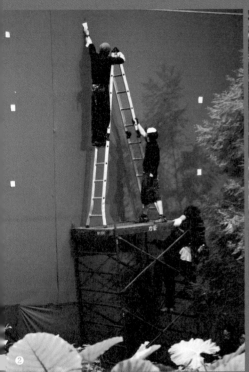

① 請山豬拍攝奔跑戲實在太難了，只好請「藍色蜘蛛人」代勞，以wire cam拍攝。
② 藍幕會貼上定位點，方便後期人員判斷距離之用。
③ 動物的3D模型。翁稚晴攝

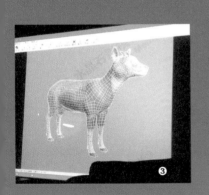

電腦動畫（CG）：
補現場拍攝不足的魔幻之筆

由於原先跟著劇組十個月的韓國CG製作公司因故倒閉，不得不另尋合作夥伴。從二〇一〇年十月底全片剪輯完成，經過種種因素考量，二〇一一年二月底，魏導與場記翁稚晴抱著電影本片，第一次造訪北京的水晶石影視傳媒科技有限公司，準備討論電影CG的製作流程。最初，韓國的CG組便評估本片的後期製作需要半年，而這時，距離九月初電影上映的時間剛好只剩半年了，因此CG製作時間剩不到五個月時間。（平均每星期得完成近一百顆鏡頭！）

使用CG技術是為了克服現場無法拍攝的缺陷，例如已經不復見的舊時代船艦與飛機、找不到同樣嚴峻地形的人止關、因安全考量無法實際拍攝的落石陷阱、沒辦法控制表演技巧的十三種動物、戲中設定為魔幻鏡頭的彩虹橋等。

CG製作的前後期分工

早在前製期，導演組與CG組先研究龐雜的分鏡表，從中挑選出「應該」要用CG處理的鏡頭，然後一顆一顆鏡頭討論如何拍攝執行。接著，針對如序場、人止關大戰等較為複雜的場次，以電腦動畫模擬出動態鏡位，製作出預視畫面（即「預演」，pre-visualization，簡稱Pre-Vis），以紅、黃、藍等顏色標示出實拍與電腦動畫的分層分工，並確認實際拍攝的步驟。

到了拍攝期，CG組會視需求，在特定位置擺放藍Key板，便於後期製作的去背步驟；藍Key板也會貼上定位點，提供後期人員藉此判斷距離的遠近，以便製作動態鏡頭。

後期製作大致包含修圖、3D模型、合成、燈光渲染（台灣稱為「電腦繪製」）等項目，每個項目再分為各個細項。「合成」項目包括靜態的自然遠景、高聳岩壁、樹木森林、櫻花盛開等，以及動態的增強溪水流量、爆破與槍枝火花、群眾人數、雨水與霧氣的分布範圍等。3D項目要製作動態的動物、人群、飛機、船艦、樹木斷落、樹葉著火飄散、吊橋炸損、最花時間的全3D森林等，以及因安全考量而無法現場拍攝的落石陷阱、弓箭與長矛等武器殺戮畫面、紋面時的血跡滲流等。另外像是去除穿幫的鋼絲、鞋子、現代建築物等，更是不可或缺的。

總計，本片需要CG後期處理的鏡頭數高達一千八百多顆。對於這麼大量的特效鏡頭，導演只有一個最基本的要求，就是務必「擬真」。

就擬真而言，這部電影最難執行的是「動物」。首先必須製造出動物的3D模型，這部分需要大量參考靜態與動態的原始素材，因此劇組盡可能收集各種動物圖片，並拍攝這些動物的行為模式，或走、或跑、或吃東西等所有樣貌。另外毛髮質感也很重要，除了需要大量的參考素材，也要拍攝各部位的特寫畫面，再一格、一格合成在電影畫面上。最後則利用燈光渲染效果，讓拍攝現場光線像是真的照在動物身上一樣，達到擬真的效果。

動畫的美感在在考驗技術

CG處理考驗的不只是技術，美感也是重要的一環。有一幕是日軍發射的燒夷彈在樹林間爆炸，爆炸的火焰噴射到樹叢間，著火的樹葉因而飛散開來，而如何「飛散」就是屬於美感的層次，必須營造出森林間彷彿飄落著火雨的氛圍。

除了美感，還得顧慮到電影整體的視覺連貫性。例如處理這部電影最常出現的「霧」時，起初因為現場放煙的感覺夠了，因此整個場次只挑部分鏡頭特別加強效果；調整後如果只看單顆畫面，也許沒有覺得任何不妥，可

是一整場戲看下來，就會發現整體並不協調，於是其他沒有做後期加強的鏡頭也必須再處理過，使整場戲達到美感與視覺的連貫。

在片中，霧的意義不只是霧，導演不僅利用霧來增添學校大戰暗藏的殺機，也營造出一種悲戚的氛圍，並且略為掩蓋血腥的殺戮畫面。然而實際拍攝時不可能隨時呼風喚雨、招來霧氣，而多變的風向也使得特效組無法精確地放煙，效果受限，因此這部分必須仰賴後期特效的協助。

「霧」也正是CG製作公司擔心的一大問題。全片幾乎都營造出有霧的環境，還要有濃淡之別，有些場次甚至設定成由濃轉淡或從無到有。因此，後期執行時並非只是單純在畫面上蓋一層霧，而是必須分層製作。

若要達到真實，不能只有一層相同濃度的霧，而是要營造出有景深、有層次的感覺；畫面背景的霧一定最濃，

甚至無法透視到更後面的背景，接著中間會淡淡一些，而前景的部分最淺。不過，大家並不是一開始就知道應該如何處理，而是經過不斷修改才達到目標，更何況每場戲都需要不同的效果，這花費了相當大的工夫。

另一個CG製作重點是彩虹橋。彩虹橋是少數非現實的魔幻畫面，導演設定的彩虹橋不是一座橋，而是一道彩虹，因此不能給人硬邦邦的感覺，必須像是飄忽又扎實的霧氣，就像演員真的走在彩虹上面一樣。因此，彩虹橋不會是七種色彩分明的顏色區塊，而是彼此互相渲染漸層，就連周圍天空的雲朵都有些許色彩映射其中。

要在短時間內處理如此龐雜的鏡頭，所有製作過程必須一關接著一關緊密進行，只要某個環節卡住，就得趕緊解決，才能繼續進行後面的工作。因此，工作人員必須在緊迫的期限內沒日沒夜地加班趕工，甚至一個人使用兩台電腦，把軟體運算的時間拿來進行下一步工作……至今在電腦算圖過程中，已經燒掉三顆CPU了！

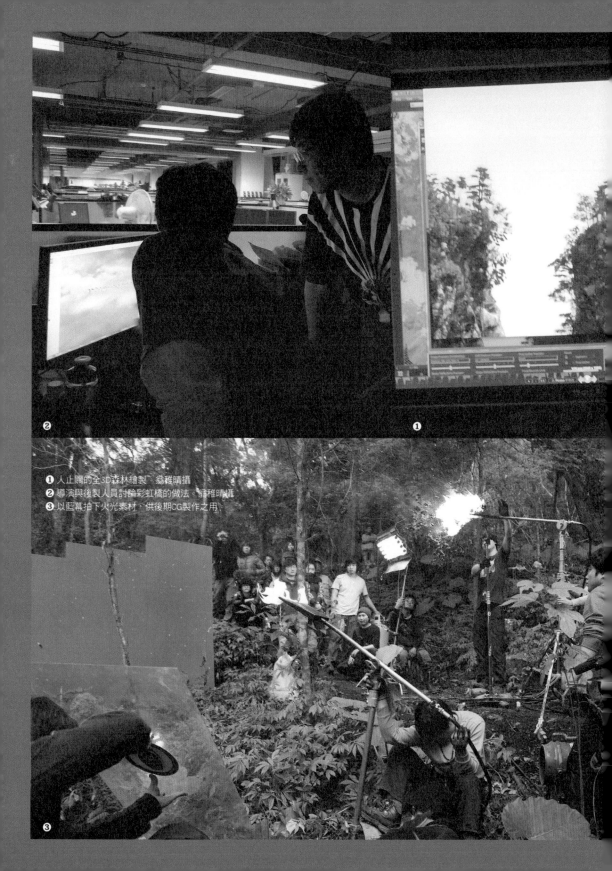

❶ 人止關的全 3D 森林繪製。翁稚晴攝
❷ 導演與後製人員討論彩虹橋的做法。翁稚晴攝
❸ 以藍幕拍下火光素材，供後期CG製作之用

音樂：烘托電影氛圍，凸顯角色內心世界

在電影官方部落格的「後製筆記」裡，魏德聖導演為「文明」與「原始」的音樂性格做了這樣的註解：「愈文明化的世界所創作的音樂愈想接近天空、愈飄渺，愈自然原始的社會所創作的音樂則愈想貼近土地、愈用力踩踏。」。

導演與Ricky Ho（何國杰）見面討論音樂走向時，先說明賽德克族的性格、信仰、善於等待與觀察的獵人思考，以及各段情節的鋪陳理由。Ricky曾製作過許多中國電影和西方電影的音樂，但他知道《賽德克·巴萊》是「台灣特有種」電影；Ricky認為這就是他的優勢，因為他了解這樣的關係與文化，知道如何嘗試跳脫框架。

針對族群特質和內心情感賦予音樂

起初魏導和Ricky都想搭配賽德克族的主要樂器口簧琴，並配合傳統樂器來呈現部落風情，可是如果想製造出磅礴的史詩感，就必須配合交響樂。

接著，Ricky嘗試在賽德克族與日本人之間做出區分；賽德克族的音樂是以原住民傳統樂器與其他木製樂器作為

搭配，例如用木笛等，而族人作戰時以木製的打擊樂器為主；日本人的部分則以金屬樂器為主，例如用法國號展現日本軍隊的浩大氛圍。

而由於上集節奏較為緩慢，主要是描述角色情緒的起伏，Ricky會針對這部分特別處理；下集則以動作場面為主，因此會有比較多的音效配合。

音樂之於電影，宛如揚聲器之於電吉他。也許沒有揚聲器的電吉他仍可彈奏出美妙的音符，可是透過揚聲器放送的聲音才有打入人心的震撼。電影若沒有音樂，儘管可以透過對白了解角色與劇情的起伏，可是不容易有所感受。《賽德克·巴萊》不少角色的深層內在有相當程度的情緒起伏，這正是Ricky追求的部分，必須讓觀眾藉由音樂的烘托，激盪起內心的強烈波動，跟著陷入角色與劇情的複雜與矛盾中。

回歸現實。如果由Ricky評估製作期程，理想中一部電影需要三個月的時間，而這部電影有上、下兩集，共四個半小時左右，可能要花上六個月。然而，實際上只有五個半月的時間。

「時間不夠！」這不會是說服導演、說服觀眾無法將音樂做好的原因，所以這五個月來，Ricky幾乎一早起床睜開眼睛，想到的只有《賽德克·巴萊》。

與有經驗、有熱忱的團隊共事

四個月過去了，魏導搭機來到新加坡，與Ricky當面討論。音樂是很主觀的創意，每個人的喜好和品味都不同，對Ricky來說，要做出完整的樣本不容易，要達到導演心裡的味道更有難度。

第一天，導演先確認上集的音樂，沒什麼問題。確認下集音樂時，問題大條了，因為魏導說：「這些都必須再更換……」最主要的原因在於：「這些音樂都很淒美，也很好聽。可是，我要的不只是這樣，這裡面必須要有『悲』的感受，有了『悲』、有了『美』，還得要有『壯』！」

Ricky聽到這噩耗的一瞬間，很想直接宣布投降……那時距離到澳洲雪梨錄音只剩一個月，他必須在一個月內創作出新曲，並處理好到雪梨錄音的事。導演離開新加坡後，Ricky在心中一直祈禱，告訴自己最終還是得完成。結果，神奇的事發生了，Ricky只花了兩天就重寫好大約六成的音樂，並且愈聽愈有自信。透過電子郵件的傳輸，魏導雖然同意音樂的方向是對的，但感覺似乎還有些差距。Ricky知道，只要讓交響樂團實際演奏，就能完整地將味道展現出來。

這次配樂的錄製，Ricky選擇在他熟悉的澳洲「Studio 301」錄音室，這裡是歷史悠久的空間，不僅擁有可以容納六十至八十名交響樂團樂手的錄音室。此外，Ricky找來經常合作的團隊，也具備大量古典又經典的設備。此外，Ricky找來經常合作的團隊，包括錄音工程師Guy Gray、樂團首席Phil Hard與樂團統籌Coralie Hard」，由他們親自挑選這次交響樂團的成員。

Ricky對這個錄音室情有獨鍾，因為這次的樂手會走進控制室，反覆聆聽自己的演奏，然後提出建議。這是一種態度，專業，還多了份熱忱。例如這次的樂手會走進控制室，一種團隊的精神。

七月初的錄製工作，對魏導與Ricky來說只有一次機會，不僅因為沒有多餘的預算重新錄製，更沒有時間重新編寫樂曲，因此兩人的壓力格外龐大。所幸錄製過程意外順暢，導演很滿意音樂與電影畫面的相互搭配，製作時間甚至提早結束。七月初的這四天，他們總共錄製了六十組交響樂段。Ricky事後說：「站在整個交響樂團面前的瞬間，我就知道，這五個月所經歷的一切，都是值得的。」

而在錄製音樂時，現場放有電視螢幕，播放每段樂曲所搭配的電影畫面給樂手參考。這些樂手很享受電影的每一片段，尤其對演員的專業表演印象深刻，還特別提及：「這是部特別的電影，無論是在全世界哪個國家，都可以打動人心……」

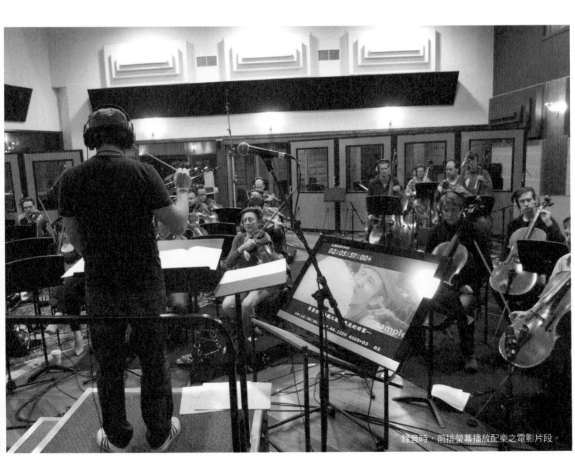

錄音時，前排螢幕播放配樂之電影片段。

泰雅古調的主旋律

導演希望能以一首古調貫穿全片,後來挑選了一首泰雅古調,由飾演塔道‧諾幹的賽德克歌手阿飛(拉卡‧巫茂)改編,導演的詩人朋友江自得填上中文詞,郭明正老師翻譯成賽德克族語,曲名為〈迷霧裡的波索康夫尼〉。

阿飛介紹一位泰雅族婦女阿穆依穌路來演唱這首歌,導演希望她能以一種母親、祖母稍微訓斥小孩的蒼老口吻來吟唱。錄音當天,幾乎由她自己自由掌控節奏、清唱整首古調,一次就完成,非常完美。

而在整部電影中,這首歌唯一有中文歌詞出現的地方是在「公學校大戰」一幕,用意是以歌曲來平衡殺戮的無情,讓所有人深刻體會對與錯的矛盾之情。

迷霧裡的波索康夫尼

我的孩子啊,我知道
在那激情奔放的日子裡
你們學會一首歌──
為即將被遺忘的祖靈歌唱
每一個音符緊密地擁抱祖靈
你們躍動的身軀舞向祖靈
你們靈魂的尊嚴像密雲中的閃電
令敵人不敢直視
但,我的孩子啊!
你們的恨意讓天地暗下來
看不見遠方的星辰
啊,那些星辰已漸漸垂滅
我的孩子啊!
你們刀尖的寒光
讓月亮蒼白如蠟
你們刀尖的血漬
讓夜晚不停燃燒
聽啊,孩子們
從森林裡飄落下來的聲音
是祖靈的嘆息
還是風的嘆息
聽啊,孩子們
從濁水溪流下來的嗚咽
是祖靈的哭泣
還是雲的哭泣

我的孩子啊!
你們看,世界在不停地顫抖
你們看,染紅的土地沉默不語
你們看,波索康夫尼的樹皮一片片剝落
你們摸摸看,你們染血的雙手
還能捧住獵場的沙土嗎?
你們摸摸看,你們悲憤的前額
還能展開一座美麗的彩虹橋嗎?
你們摸摸看,你們疑惑不安的嘴
還能在所有的季節說話嗎?
我的孩子啊,你們知道嗎?
森林中的松子已在風中全部碎裂
淚光閃閃的月亮橫在你們走向死亡的途中
暗鬱的雲朵已遮不住,向著微弱的星光緩
緩駛去的悲傷
我的孩子啊,你們知道嗎?
時間輕如一朵火焰
你們靈魂裡的星星已被點燃
你們的夢廣大如一片藍色海洋
而你們靈魂裡歡樂的淚水卻已乾涸
我的孩子啊,你們知道嗎?
為唱出祖靈的歌需要吞下許多痛苦
為說出自己的話需要吞下許多屈辱
為實現夢想需要吞下許多遺憾
孩子啊,你們怎麼了?
我的孩子啊,你們到底怎麼了?

聲音：引導觀眾聚焦於重要的電影畫面

當初聲音設計師杜篤之接到《賽德克·巴萊》這個案子的時候，他心想：「難得遇見如此複雜、龐大的挑戰……這裡面所有『誘人』的因素都有！」他們全公司上下都處於一種興奮狀態。然而，他們也知道即將肩負著一份責任。

❶ 現場錄音師湯湘竹
❷ 公學校大戰的現場收音非常重要

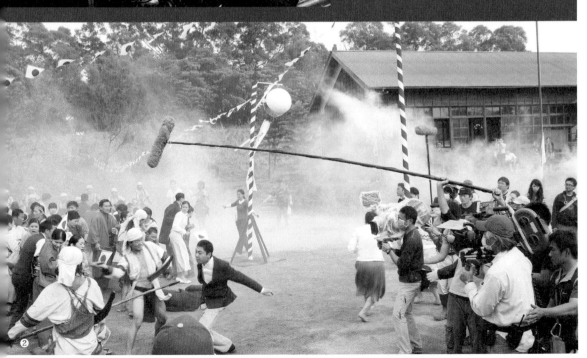

現場收音組奠定全片聲音的基礎

一部電影的聲音基礎是拍攝期的收音，因此身處第一線的現場錄音師湯湘竹與收音組背負著很大的壓力，不僅得讓演員的對白盡可能達到完美的收音效果，還得隨時確認發音是否正確、台詞表達的語意，以便確定說話的情緒與語氣。此外，有些聲音效果必須做第一線的錄製，例如三百位群眾演員在馬赫坡大戰時奔跑的聲音，雖然可以在後期音效仿做而成，只不過會顯得「太漂亮」，達不到導演想要的真實感，因此必須仰賴現場收音的輔助。

而拍攝場景的艱困條件，也讓收音組團隊相當頭疼。許多場景難以自在行動，究竟要用有著距離限制、可能有干擾問題的無線錄音器材？還是用有線錄音器材，冒著錄音人員的動作因線路而受限、甚至絆倒自己或別人的風險？但也因為平時不會來這類場景，收音組時常拿著錄音器材往高山深處或溪谷遠處走去，趁此難得的機會去收集一些不易取得的環境音，也是一種收穫與責任。

等導演將電影畫面交棒至杜篤之手中，聲音後期人員心裡想的就是要做到最好，不能讓先前一切努力白費了。

由於整部電影幾乎都在自然環境中拍攝，而且以舊時代為背景，錄音室裡的音效資料庫必須再三過濾，不能出

現任何現代的元素；甚至必須考慮畫面裡高山的海拔高度、哪些要搭配高山森林的聲音、哪些是平地森林的聲音等。

因此，杜篤之特別向國外錄音公司購買許多可能用到的音效，以便有更多素材調配成理想的聲音。另外也盡可能取得電影使用的服裝、鞋子、道具等，並收集許多自然環境的元素，例如他特別在颱風天過後到街上搜刮樹葉與樹枝，需要時用來加強一些細緻的聲音，增加畫面的表情，這稱為動作效果（foley）。

聲音為重要的畫面畫龍點睛

藉由聲音，讓觀眾把視覺聚焦於畫面的重點，這是聲音在電影中的重要功能。

例如《賽德克·巴萊》有許多戰爭場面，畫面裡有大量事物衝擊著觀眾的視神經，而現場收錄的也是整個場面的聲音。到了後期製作時，必須把觀眾的視覺焦點引導到畫面所要表達的重心，因此要弄清楚場面的聲音如何分布，挑選出哪些部分需要加強、哪些部分需要弱化，讓強弱區分得更明顯、仔細，這些都需要靠技術和長期累積的經驗去設計處理。《賽德克·巴萊》讓杜篤之把先前所有的經驗一次爆發出來，也讓他累積了更多知識。

杜篤之對自己有一項要求：讓觀眾更注意到演員的表演。他對演員精彩的演技感到讚嘆，於是心想，如果聲音沒有處理好，其他元素可能會分散掉觀眾的焦點，無法突顯演員的能力。所以這時他會特別注意：「觀眾會看到什麼？又應該看到什麼？」接著他會根據判斷，從中加強一些聲音，而必須將像是在旁邊偷偷幫忙，小心不被觀眾發現，默默將觀眾的焦點牽引至此。正如湯湘竹所說：「製作聲音，是為了讓觀眾忘記聲音。」

《賽德克‧巴萊》和一般台灣電影比較不一樣的地方，在於有許多武打及爆破場面，並且表現得相當真實。

這關係著導演對整部電影的思考，他希望一切都是「真的」，是一拳打過去就老老實實挨在肉上的那種真實震撼，而不像有些電影是一拳揮過去還有氣、風等誇張效果。因此，這次的武打聲音效果要著重於那股狠勁，展現出真實的力量，畢竟拍攝時不可能真的砍殺下去。

另一個重點是爆破的聲音，不能只將一種單純的爆炸聲放進畫面裡，而是要針對細節去思考。例如一顆砲彈的爆炸，連帶會有周邊樹木、石塊、土壤、石塊等元素受到影響，甚至樹木、石塊也會因為被炸飛而掉落，這些都要仔細思考進去。接著還要注意聲音比例，像是爆炸的地方比較近，而掉落下來的木頭比較遠，因此掉落聲應該比爆炸本身還大聲。這就是強化視覺的聲音效果。

以完美技術補足演員對白的不足

無論是現場錄音還是後期製作，聲音最重要的部分是「對白」。電影剪輯完畢後，導演、杜篤之、日語翻譯栗田経弘（Nobu）、族語顧問郭明正一同看過全片，針對所有對白做仔細討論，看哪些台詞需要演員重新配音。可能是因為剪接後發現說話的情緒需要變更，也可能是環境因素，比如溪流聲、瀑布聲等環境音影響了對白的清晰度，以及演員發音不標準等問題。

確認所有台詞後，便召集演員到錄音室配音。由於大部分演員是素人，也幾乎都是第一次進錄音室配音，這直接影響到錄音效果。對素人演員來說，一定是在現場拍攝時講台詞最有氣氛、最到位，而來到錄音室，常常無法配合畫面的情緒與節奏。要解決這類問題，通常是盡量讓演員回到拍攝的情境，例如原本的畫面是跪著，錄音時也跪著；或畫面是被其他人拉扯、壓制，就如法炮製一番；甚至因為拍攝當時下著雨很冷，在錄音室也將冷氣調低溫度，試著還原現場。

另外在錄音時，最常遇到的是演員對話投射點的問題。簡單來講，演員配音時，經常因為只有自己一個人、沒有對手演員，容易像是獨白一般低聲說話；而在片中，演員是與其他演員對話，兩者的說話音調是不同的。因

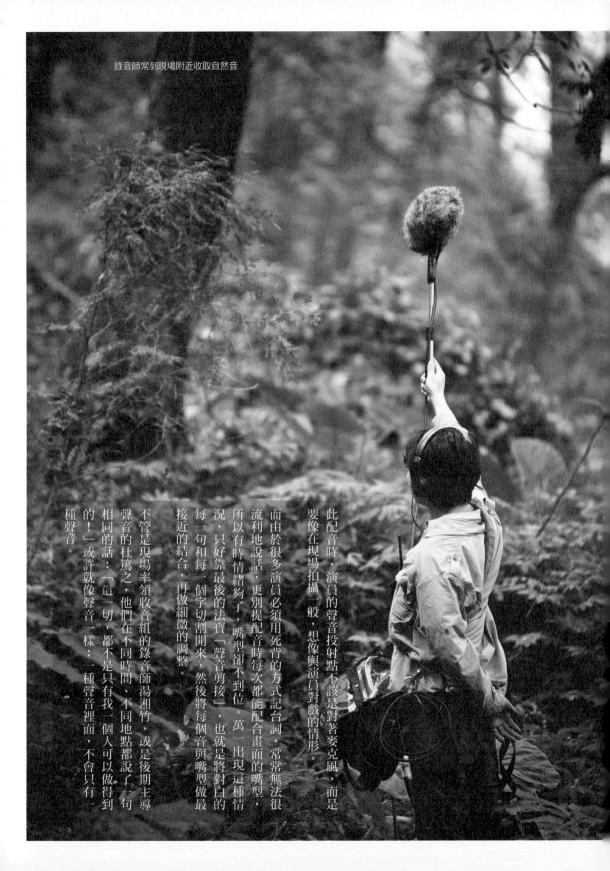

此配音時，演員的聲音投射點不該是對著麥克風，而是要像在現場拍攝一般，想像與演員對戲的情形。

而由於很多演員必須用死背的方式記台詞，常常無法很流利地說話，更別提配音時每次都能配合畫面的嘴型，所以有時情緒夠了，嘴型卻不到位。萬一出現這種情況，只好靠最後的法寶「聲音剪接」，也就是將對白的每一句和每一個字切割開來，然後將每個音與嘴型做最接近的結合，再做細微的調整。

不管是現場率領收音組的錄音師湯湘竹，或是後期主導聲音的杜篤之，他們在不同時間、不同地點都說了一句相同的話：「這一切，都不是只有我一個人可以做得到的！」或許就像聲音一樣：「一種聲音裡面，不會只有一種聲音。

國片史無前例的行銷大作戰

過去二十年間，台灣電影相對沉寂；在受限於資金與人才、難與西片競爭廣告資源的狀況下，並不重視行銷，使得作品經常默默上片、默默下片。近幾年來，國片對於「行銷宣傳」的意識逐漸抬頭，畢竟人人總是希望辛苦拍出的電影能夠發出自己的聲音。上映的訊息達到足夠的廣度，才有機會讓作品與觀眾面對面，述說自己的深度。

《賽德克‧巴萊》除了製作規模空前，也以長期戰、肉搏戰、聲勢戰、全面戰的方式行銷宣傳，逐步打響電影的名氣。

長期戰：經營部落格，發行各種預售套票

魏德聖導演是對編劇、導演工作很有想法的創作者，也很注重觀眾感受與電影行銷。二○○三年的五分鐘試拍計畫，除了

有籌資的目的，另一方面也讓作品直接面對觀眾的檢驗，並讓大家對一部還沒開拍的電影留下印象。到了二○○九年正式著手拍攝之際，導演就堅持成立官方部落格，讓觀眾了解每天的製作進度，也包括劇組的喜怒哀樂。導演說，這就好像看一個小孩子慢慢長大，等到畢業典禮的時候，一定會想要來參加。

這部電影還有另一個相當特殊的做法：開拍之際就預售「開鏡紀念套票」。其實劇組都好奇，有多少人願意在一部電影才剛開拍的時候就買票？果然大無畏的計畫也會吸引大無畏的人們，銷售速度很快，這莫大的鼓勵與支持已超越了售票本身的意義。陸續推出的「殺青套票紀念冊」、「上映紀念套票」，以及團購電影交換券、包場等，熱烈的情況創下台灣電影史上最高的預售票房紀錄。

從這個現象來看，不可否認的，《賽德克‧巴萊》確實有先天上的優勢，一方面五分鐘試拍片早就讓重度影迷們高度期待；二方面挾《海角七號》平地一聲雷、勇奪五億票房的聲勢，人人都關注魏德聖的下一步；三方面，除了電影本身的故事

相當傳奇，拍攝電影的幕後故事同樣非常吸引人，這也是能與觀眾溝通的內容。

說起來，《賽德克・巴萊》行銷宣傳的正式啟動，來自一個意外。二○一○年五月，江湖盛傳著不利於劇組的謠言，於是導演決定剪輯片長各一分鐘的影片片段與幕後花絮，於五月十四日在霧社街場景舉辦記者會。這兩分鐘的影片，以及規模宏大的霧社街，立刻引起媒體的高度重視，記者們驚呼不斷。至此，十二年磨一劍，準備出鞘！九月五日，劇組舉辦殺青記者會，但對每一位參與的工作人員與演員來說，這次記者會不只是宣傳，而是扎扎實實地向世人宣告：我們做到了！我們完成了一個所有人都認為無法完成的案子！

確立行銷策略與訊息釋放節奏

電影殺青後，導演一邊忙著後製期，行銷企劃組也一邊規畫整個宣傳期程及策略，基本上是由廣泛到深入、從歷史文化到電影本身。行銷的責任在於將影片宏大的規模、悠遠的歷史背景，轉化為觀眾容易理解且感同身受的形式，同時充分傳達電影的精神。



賽德克·巴萊
Seediq Bale

今年9月　全台聯映

監製 吳宇森　導演 魏德聖

Real Guts Creativity Marketing

❶ 前導海報是第一波電影視覺，當時莫那·魯道的形象還是一大機密。
❷ 2011年5月的國際主視覺海報，這是青年莫那的形象第一次與世人見面。
❸ 電影系列書籍於2011年春節陸續推出

這部電影在行銷上的最大挑戰，莫過於電影分為上、下兩集放映，兩集間隔三週。這是台灣電影的頭一遭，兩集並存於戲院，究竟會互相排擠、壓縮上映廳數，抑或造成共伴的雙颱效應、激出票房紀錄？

由於這兩集電影的發行預算僅為一部好萊塢電影的數字，因此仍需透過不同形式的異業合作來擴增資源、增加接觸面。隨著投資者與發行商的確定，中影與中環／威視加入行銷企劃團隊，成員包括了外片與國片發行、影展、遊戲產業、非營利組織、劇組、社會新鮮人等多元背景。在不同經驗與觀點的交互激盪下，大家為同一個目標並肩作戰，也為這個規模前所未見的行銷計畫提供最佳的可能性，每個人依著專長分工，守護各自的「獵場」。

電影作為一項文化商品，不像實體商品可以試用、了解後購買；電影販售的是內容本身，要釋出多少質與量的訊息，就有賴行銷的設定。這可說是一項「欲言又止」的工作，一方面要將電影精神凝鍊表達，二方面又不能說得太多、太深入，讓觀眾失去新鮮感或者不想進入。在這方面，行

挑戰影史新格局

監製 吳宇森　導演 魏德聖

賽德克巴萊

❷ 9.9 太陽旗　9.30 彩虹橋

❸

銷團隊早期就決定，要讓觀眾在「已知」的狀況下接受訊息；說實在的，大家從小就讀過霧社事件相關歷史，真正期待的是電影將以何種觀點與手法來詮釋。

不過，究竟由誰來飾演莫那‧魯道，這件事還真是保密了許久。早在拍攝之時，導演就下了禁令，由素人演出的莫那‧魯道及其他勇士們的身分必須保密；一方面是為了保持英雄們的神祕形象，製造距離感，二方面也是想保護沒有演藝經驗的素人演員。到了宣傳後期，兩位莫那‧魯道與勇士們才以劇中形象現身，當然也令人驚豔。

決定了釋放訊息的節奏後，第一波宣傳把握住二〇一一年春節期間的戲院人潮，開始在戲院陳列「前導視覺」海報，並播放幕後花絮式的預告片。這個階段的目標是希望「魏德聖的新電影九月要上映」、「片名叫做《賽德克‧巴萊》」這樣的訊息能進入戲院觀眾的眼簾。同時，也與遠流出版公司合作出版《夢想‧巴萊》幕後花絮搶先報、《漫畫‧巴萊》霧社事件的歷史漫畫，先滿足長期支持影迷的期待。

肉搏戰與聲勢戰先後開打

到了五、六月，導演與明星演員開始勤跑校園與企業，舉辦各式講座，是為「肉搏戰」，簡直就當選戰在打，如同掃街拜票。這是國片宣傳有別於西片的方式，通常能夠引起很大的迴響，並深入了解影片在各個年齡層、各個族群間的反應，藉此修正未來行銷的方向。值得注意的是，一般電影行銷都會設定「目標觀眾」，但《賽德克‧巴萊》與魏德聖幾乎可以涵蓋所有的族群，只是各自接受的訊息深淺不一、忠誠度不同，必須再以不同方式加強印象。因此同一時間，行銷團隊也默默規畫各式素材、異業結合、社群經營、活動設計等。

六月底首支預告片的公布，就像是電影與整個行銷團隊的模擬考。這是《賽德克‧巴萊》第一次向世人呈現電影本身。透過短短數日網路上的百萬點閱率與熱烈討論，團隊心中的志忑化為極大的鼓舞力量，同時也揭示了「聲勢戰」的啟動。緊接著就是相當有節奏的媒體宣傳，包括新聞稿、記者會、平面與電子媒體的專訪等。

全面戰：無所不在的《賽德克‧巴萊》

七月開始的戰略指導原則：無所不在的《賽德克‧巴萊》。先是在主戰場全台戲院張貼主視覺與人物海報，也製作主題豐富的道具展示，吸引戲院人口的目光；接著七月下旬，於西門町舉行第二支預告片的首播活動，全場觀眾倒數一起迎接，場面轟動。再來八月起有各種異業結合與周邊產品，使電影上映訊息出現在民眾的生活層面；接下來是戶外廣告，舉凡大型看板、公車、捷運站，每一處都有莫那‧魯道英挺的身影。同時，魏德聖導演也出版《導演‧巴萊》一書，與讀者分享他拍這部電影的決心、崩潰與力量。

商業宣傳之外，也與一些深度展覽合作，包括台中國立自然科學博物館的「史與影的交會——《賽德克‧巴萊》文化教育展」、台東國立台灣史前文化博物館的「霧社事件八十週年特展」，以及悄悄進行並已拍攝完成的《餘生——賽德克‧巴萊》紀錄片，讓這一段台灣史詩故事呈現出更豐沛的人文內涵。當然，我們也沒有

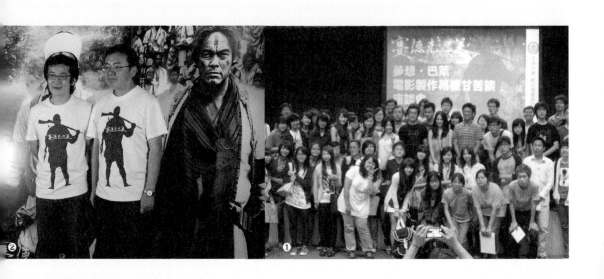

忘記「網路」這個兵家必爭之地，除了官方部落格、粉絲團的每日交流，也與重要的入口／搜尋網站展開突破以往範疇的主題合作。

在此同時，戲院排片傳出捷報，《賽德克·巴萊》將是台灣有史以來第一部所有戲院皆會放映的電影，連沒有戲院的台東也會安排特映。

我們比任何人都更期待九月。月初的義大利威尼斯影展，是這部電影躍上國際舞台的關鍵時刻。二〇一一年九月四日，在象徵對台灣原住民歷史文化的尊重而命名的凱達格蘭大道旁，《賽德克·巴萊》舉辦首映會；首映會日期歷經無數次變動，這天剛巧是殺青日的週年紀念日。九月九日，上集「太陽旗」隆重上映。更令人興奮的是九月十二日的中秋團圓夜，在高雄巨蛋舉辦上下集聯映會，凝聚近一萬名觀眾一起看電影，共同寫下台灣影史的新頁。九月十四日，期待已久的林口「霧社街」場景也會開園，供觀眾參觀。九月三十日，下集「彩虹橋」悲壯獻映。此外，《電影·巴萊》、《真相·巴萊》、

《本色·巴萊》等系列書籍與電影原聲帶也陸續登場。而行銷企劃組的故事，仍舊未完待續……

電影行銷是作品與觀眾間的橋樑。因著這部作品的特殊性，宣傳不僅是商業性質，還帶有廣泛的文化溝通成分。值此國片復興年，我們深刻地感覺自己的土地多麼需要自己的故事。雖然為「好獵人」做宣傳「好累人」，但這是一部會「好淚人」的電影，她將深深烙印在每個欣賞過的觀眾心中好久好久。而從現在開始，就由全台灣的觀眾來譜寫《賽德克·巴萊》繼續向前創造的紀錄！

❶ 導演與馬志翔、羅美玲勤跑校園，與影迷面對面接觸。
❷ 莫那·魯道終於曝光！導演和監製黃志明與海報看板合影。
❸ 與全台灣十多家戲院合作舉辦主題道具展
❹ 電影視覺登上西門町錢櫃的大樓牆面，此為國片的創舉。

《賽德克·巴萊》演職員名單

出品人：郭台強、魏德聖、雷暉、林添貴、胡仲光
監製：吳宇森、張家振、黃志明
編劇／導演：魏德聖
總顧問：郭明正
選角指導：李秀巒、小阪史子
攝影指導：秦鼎昌
動作指導：梁吉泳、沈在元
藝術總監：種田陽平
美術製作總監：赤塚佳仁
造型設計：邱若龍、鄧莉棋、林欣宜、杜美玲
剪輯：陳博文、蘇珮儀
聲音設計：杜篤之
音樂：何國杰
視覺特效總監：胡陞忠
數位視覺效果團隊：北京水晶石影視傳媒科技有限公司
製片：陳亮材
策劃：唐在揚、張楠、郝芳洲
顧問：美術顧問邱若龍、造型顧問陳顧方，民族音樂顧問翁志文，民族舞蹈顧問林忠義、吳文份、詹秋貴、陳金龍，軍事顧問方郁仁，技術顧問李安、王童，文化歷史顧問曾秋勝、沈明仁、邱建堂、鄧相揚、桂進德、詹素娥、Watan Diro

紀念三位早逝的特有種戰友：趙舒音、蔡承黃、古祖軒

主要演員（依出場序）

彭楊承佑、田兆洋、松本實、吉武優、馬志翔、莊偉正、安藤政信、山口琉、林智謀、高亭瑄、吉岡そんれい、にいみ啟介、金照明、曾世宜、田中千繪、寺本大起、拉卡巫茂、梁吉泳、小濱隆司、林秀玉、劉忠厚、佐藤康茂、蔭山征彥、上妻コウ、佐藤康文、石井テルユキ、徐若瑄、林煜丞、黃婕菲、方聖傑、林育星、蔡宗希、葉必立、河村光、吳予喬、西村壯史、竇田経成、白畑真逸、曾惠美、米七偶、逸見輝羊、藤岡龍、中村竜、張胡愛妹、西村大地、曾惠玲、陳世恩、曾皓偉、孫俊傑、張皓、陳春蘭、張淑珍、林蘭英、河原さぶ、井上一馬、北岡龍貴、昌明弘、YUKIYA、馬場巧、徐庸、富田恭敏、葛西健二、葛西真彥、前田利治、飯森明、陳芷蘭、羅勃依婉、達固伊撤克、巴萬鄒民、翁志文、清水直、巫惠玲、彼陽司霖、Pawan Nawi、大慶、田英豪、李富珍、詹素娥、湯湘竹、野口寬、日比野玲、吳朋奉、陳松柏、廖正生、張愛伶、王偉六、馬如龍、吳浚愷、鄭嘉恩、謝炎燊、石塚義高、高橋一哲、長谷部達也、姬望依撒克、松川翼、孫詠福、撒布洛、林安、藤澤信泰、石宇龍、劉紹華、高勇成、丁富佑、伊藤直哉、林思杰、張志偉、Bagah偉、Bayan Kenbo、Gaki Baunky、Pawan、春田純一、木村祐一、鄭志、Hayung Gaki、蘇達、惠星奈、沈謁如、Bokeh Kosang、羅美玲、山下真哉、藤村一成、Yakau Kuhon、李世嘉、林源傑、林慶台、摩兒尤淦、溫嵐

演出（十行與群眾演員）

古祖軒、艾慶文、李駿哲、李俊雄、卓藤、姜仁傑、秋念儒、林進賢、施

家明、許葦、陳建國、黃坤明、葉聖光、馬杰、張福剛、張信得、張靜帆、張紹強、游幸男、豐偉宏、楊鎮閣、廖正文、盧鈺鈞、簡詩傑、蘇金雄、施茂隆、乃詠政、尤登賢、王永誼、王文祺、王翊文、王志平、王漢忠、王璽銘、王浩偉、王伯元、王弘恩、王惠順、王駿、王輝煌、王仲豪、主金德、王聖濟、王伊丞、王清南、王健士、王敬寬、古豪軒、古牽禮、古祥恩、古書聖、古子杰、田金山、田東竣、田宇倫、田詠峰、田仁祥、田文正、田恩福、田大為、田朗星、甘雅各、甘文雄、包志銘、白雲龍、全孝勤、司孟勤、仲柏曄、仲益銘、江彼得、江志忠、江皓偉、江喬軒、江金財、江煥明、江漢傑、江懷恩、江忠虔、朱秀仁、朱世翔、朱宇凡、朱超群、朱育正、伍雅各、任玄祖、呂如祖、呂報榮、呂翔偉、呂志傑、杜忠川、余仁瑋、余少華、余瑋倫、李佳駿、李建男、李元族、李宗固、李泰衛、李信賢、李文傑、李祖敏、李瑋、李建倫、李凱聞、李漢明、李漢秋、李義成、李長勝、李夢、李慕恩、阮子恆、谷欣寶、巫自強、

巫念宗、巫逸凡、巫逸軒、巫紹緯、宋仁俊、宋萬金、宋懷恩、宋健成、沈駿賢、沈傑恩、沈亞倫、沈光雄、邱少鵬、邱志賢、邱自雲、邱俊豪、邱恩宏、邱明澤、邱明源、邱文杰、邱凱倫、邢茂興、松賢祥、金雯凱、宗凱祥、周智文、林進賢、林志輝、周冠文、周仲堂、周鵬輝、周浩龍、周文誠、林清輝、林俊輝、林俊豪、林毅平、林煜凱、林煒龍、林志偉、林宗毅、林宗麟、林聖儒、林冠宇、林曦、林英杰、林益祥、林敬詠、林詩豪、林益興、林凱威、林韶華、林韶宇、林昱楷、林忠、林榮志、林寶晨、林高祥、林凱玟、林瑞進、林瑞陽、林志龍、林天賜、林偉彥、林東暐、林屏南、林榮福、林路頌、林翰、林程、林吳宗印、吳勇樂、吳承儒、吳申助、吳思遠、吳浩東、吳保開、吳亞倫、吳聖偉、吳嘉鴻、吳昊生、吳中壹、吳世運、吳寶健、吳俊傑、吳廷駿、吳心漢、吳長喜、吳乃琦、吳韋倫、吳詠翰、吳亞帆、吳林光、吳長文、吳家翰、吳頌全、卓明杰、柯立威、柯崇舜、柯健、秋意宣、秋恩賜、秋晉、侯岳峰、洪俊凱、洪伯豪、范俊豪、范俊傑、范証欽、胡紹華、

胡慈恩、胡有文、胡有全、胡詩遠、胡葉新、胡念祖、胡詩國、施天盛、施文忠、施名帥、姚天亮、姚天福、姚明雄、姚正中、徐誠、徐閣庭、徐瑋泓、徐書賢、徐安翊、徐世偉、徐哲光、徐榆翔、孫志祥、夏志弘、剛嘉德、高展翊、高仲岳、高煒哲、高中正、高政衛、高捷鈺、高仕旻、高天蓮、高程翔、高紹輝、高祥雲、高原朗、高佳智、高振龍、高力宇、高建民、高崇渝、高崇勇、高翔鴻、許智良、許宗瑋、許健榮、許永慶、許博鈞、莊聖亞、莊國榮、莊承祖、梁宏全、梁家民、梁瑋岑、梁哲睿、陽志隆、連偉倫、連偉忠、郭文豪、郭亞倫、陳彥至、陳金龍、陳賜、陳文華、陳詩聖、陳志凱、陳天德、陳念祖、陳宇航、陳孟恩、陳以諾、陳偉楨、陳偉傑、陳偉誠、陳文傑、陳經北、陳志鵬、陳肇輝、陳顏興、陳奕帆、陳鴻俊、陳旅鄰、陳進、陳立中、陳俊言、陳尚謙、陳初男、陳瑋、陳力、陳少東、陳少男、陳少杰、陳冠廷、陳冠豪、陳飛宏、陳朝鑫、黃宗澤、黃健發、陳聖祺、黃聖偉、黃新斌、黃新生、黃昊韋、黃雅各、黃書亞、黃挪亞、黃亞伯、黃勝群、黃暐

祥、黃瀚緯、黃吉邦、黃嵩凱、黃文雄、黃忠信、黃祥霖、黃龍、黃思齊、黃俊銘、黃恩宏、黃政文、黃義有、黃世傑、黃世恩、彭乃謙、彭子涵、彭子豪、彭耀光、彭明德、勝建倫、勝建鴻、程啟峰、葉聖文、葉哲誠、葉文欣、葉正喧、葉雲浩、葉雲安、葉錫峰、湯俊賢、森澄福、曾一郎、曾祺評、曾文儀、曾文鼎、曾文杰、曾家豪、曾子杰、曾宇文、曾志臣、曾聖傑、曾健裕、溫健國、溫漢、溫士豪、溫孝倫、溫柏智、張正朋、張詠權、張皓翔、張永皓、張榮鑑、張仁傑、張振雲、張俊傑、張夏威、張富國、張君霖、張群、張念誠、張慕懷、張少軍、張啟榮、張漢森、張立竹、張偉強、張俊偉、程啟峰、張立竹、詹修豪、董鎬晨、游孟翰、詹俊雄、游城垣、游建豪、楊少柏、楊竣傑、楊益群、楊賢祖、楊展源、楊暉凌、楊祖浩、楊延奕、楊宗霖、楊暉育、楊宣植、榮兆南、廖哲群、楊勝男、萬彥佐、廖瑋駿、廖慶耀、廖劭華、廖瑋豪、廖明輝、廖勉航、廖榮輝、廖恩博、趙宇秦、趙傑、趙家駿、趙漢威、趙振岳、熊洒興、蔡

志銘、劉尚宸、劉丞彥、劉丞恩、劉新華、劉銘章、劉鈺偉、劉星宏、劉宇安、劉偉明、鄭宏祥、劉星宏、劉清峰、蔚國川、蔡佳慶、蔣珉、潘杰、潘國慶、潘韋豪、賴彥翔、賴智聰、賴浩瑋、蔡志銘、蔡志勇、蔡志偉、蔡曦之、謝文山、謝松瞄、謝兆恩、鴻肇、鍾華、鍾勝傑、鍾若文、顏文龍、顏主恩、簡智忠、簡國興、簡冠群、簡仲伸、簡凱衡、簡保德、簡清雄、簡耀宗、簡亞帆、簡伯丞、簡子哲、羅辰弘、羅文儒、羅世傑、羅千雲、羅凱威、蘇正山、蘇昶靈、藍柏恩、薩子謙、拔姑傻、鬼浪斗力、恚晤思、溝口口、奧宇巴萬、巴袞鄔民、尤命、美卡、絲明哲、關口剛司、石川朝之、山崎和幸

秋彤、秋麗玲、洪嘉穎、倪雅芳、胡凱悅、高月美、高艷芬、高秋涵、孫婉茹、馬麗娟、郭思櫺、梁秀娟、章芯榕、許珮甄、黃子珍、黃微萍、黃星伶、黃星芷、黃秋菊、黃雨涵、陳雅莉、陳琳、黃秀雲、黃靖羽、陳黃曉貞、黃曉雯、黃銀瓶、黃宴如、黃美梅、黃楚紅、黃千育、陳梅麗、陳雨涵、陳怡如、陳巧俞、張桂妹、張歐綺、張靖恩、張億文、張月嬌、絲意涵、張欣茹、楊英妹、戴禮娟、楊羽涵、楊欣茹、董詩婷、鄭金蓮、賴美謠、趙紫伶、劉王復奐、蔣俐、蔣珍、錢江麗珠、錢月娥、陳怡如、陳夢依、簡淑珍、簡念平、簡可柔、簡夢依、簡玉琳、羅梅元、羅金珠、羅阿妹、羅凱芹、蘇曉雲、吉娃絲米朗

婦女‧巴萊（婦女演員）

王加恩、王虹恩、王以恩、王恩慈、王義妹、王綺珍、王慧君、王林定妹、伍佳琳、古美花、石皓庭、朱月霞、江吳阿照、江麗瑛、巫佩春、宋美鳳、余秀娥、呂文娟、李玉梅、李春桃、吳瑞英、吳佩真、周苡蓁、林寶貴、林雅芳、林筱嵐、林美暖、秋淑芬、

職員表

第一副導演：吳怡靜
第二副導演：洪伯豪、王妙紅
助理導演：黃詩婷、楊鈞凱、王威翔
場記：翁稚晴
執行製片：張雅婷、曾筱竹、林宥倫
製片助理：吳佳靜、范欣怡、陳怡靜、

陳設裝飾統籌：林孟兒

陳設裝飾組：周志憲、黃文賢、張
凱、李宸希、曾子昂、李宗旻、侯東文、張致
黃可馨、陳世偉、張倍彰、梁碩麟、
古倩如、林佳陽、顏朝山、吳睿紘
Tsubaki Rumi

園藝造型師：查丁壬

現場陳設師：游大緯
現場陳設組：林峻永、莊凱淳、王敬
捷、王郁勳、廖羽筑

服裝統籌：李雅婷
服裝組：蕭娪倫、唐仕娟、邱慕心、
徐宜瑄、林姿慧、李青方、宋冠儀、
陳愉樺、孫慧玲、王妤安、申子芹、
劉子超、謝依秀、張小娟

髮妝師：鍾燕燕、徐淑娟、廖婕詠
李沛諭
髮妝組：林欣虹、張春麟、羅莉棋、
林秉樺、呂姿螢、陳樂恩、朱怡靜、
賴麗卉

化妝：小杜個人工作室
化妝師：許國嫩、王君文、王偌涵、
呂宛凌

刺青師：彭國書

韓國製作協調：李治允
韓國製作片經理：柳在春
韓國製作片組：嚴雪花、金虎、韓承桓、
張絃文、朴修用、康祥福、李光、申
永權、李承恩、何品萱、李國

韓國動作組：金龍真、張材旭、金元
中、鄭昌鉉、朴賢真、朴根石、趙珠
賢、洪男熙、徐承億、梁泰烈、李亨
吉、李學烈、林孝宇、金元珍、朴成
圭、安甲容、李秀奉、金敬友、Noh
Hyoung Ki、Kim Ki Dong、Min Ji Min、
Lee Cheol Woo、Ryo Kwan Hyung

動作組翻譯：嚴允宣
動作分鏡作家：李揆熙

大陸動作特技：黑馬人工作室
武師：葉強、金國鋒、宋傳盟、呂建
中、馬元龍、李巧、周洋洋、蔡承林、

台灣動作組：劉正順、程國敖、楊平
安、李文正、張中泰、陳孟軒、張傳哲、
孟銀行、程龍、朱賀

金吉東

韓國特殊效果：Demolition, Korea.
Future, Vision, Korea.
韓國特效指導：
特效組：朴京洙、鄭道安、金柄基
李賢俊、金泰義、劉仁和、金昌錫、
李同錫、朱柄旭、尹亨泰、林鐘赫、
裴珍鎬、全炳友、Cho Kyoung Kyu、
李相永、黃犯、金婷鎬、全洙杓、張
洪碩、柳昇燁、

韓國特殊化妝組長：郭泰龍、黃孝均
特殊化妝組：崔大成、Lee Go Un、
金虎植

韓國現場 CG組：李東勳、朴根姬
金祥旭、俞正東、李容基、李幸茹
林哲民

特殊場務領班：陳師堯
特殊場務組：黃春暉、張仲仁、安祖
霆、李茂琳、吳武勇、黃宗傑、鄔兆邦、
李安晏、劉根晧、郭士良、林秋賢、
林峻瑋

鋼絲特技組長：林正德

鋼絲特技組：蔡雅玲、沈煥青、蔡國洲、鄧如松、江俊彥、張尚峯

演員管理：翁玉萍、粟田経弘、高懷茹、陳朝鑫、蔡旻辰、林芯瑜、邱瑞洋、詹秉錞

現場日文翻譯：山下彩、小村美緒

日本演員翻譯：蘇奕文、枋龍也、林欣蕾

表演老師：平莎絲・達馬比馬（田需玲）、徐瀨翔、謝靜思

表演指導：黃采儀

劇照師：吳祈緯

紀錄片導演：王嬿妮

隨片側記：黃一娟

安全防護：魏宗舍

隨隊護士：陳巧玲

潛水員：陳冬陽、張宏傑、思思、陳光明、吳仁際、潘建成

台灣視效總監：邱正寧

北京數位視覺效果團隊：北京水晶石影視傳媒科技有限公司

數位特效總監製：黃耀祖、劉劍

數位特效總監：滕杰、張清

視效總監：杜家駒、李全勝

數位視覺效果團隊：王海波、魏來、張家華、呂嶽東、任宇、王偉嘉、郭豪杰、劉暢、周涵、李韜、王岩、程俊、劉玉大、胡文超、陳瑩、陳立飛、孫中強、李宇碩、王金龍、馬雲、郭仲偉、張龍、劉東旭、袁詩丹、蘇揚、李謙、李妍、巴迎晨曦、王宇、佟婧、張曉芸、黃暉、孔英傑、趙鑫、譚佳慶、張廣琛、吉超、楊丹、呂陽、俞佳媛、張萬陽、溫吉龍、張徐、黎聖洋、李元一、周宵陽、馬雪、徐波、吳穎、沈萌、劉戈、譚劍文、陳曉玲、黃慧、李麗、朱曉斌、劉彭羿、王強、馬橋、蔡文飛、李宏業、張偉、王靖、王博、李振東、夏彬、程悉勃、潘玉山、陳宗磊、賀媛媛、孫浩源、王娟、王小陽、孫毅、劉冰、張振勃、李魯佳、胡茜曦、王軍紅、江萍、劉瑩、楊潔、郭森、李娜、朱俊峰、鄭秋蘭、邱琨、林、李冰玉、孫仁雙、楊銘、張澤亮、杜亞甯、李朝輝、李明遠、伏士東

後期製作與沖印：中影技術中心（CMPC）

DI數位後期統籌：曹源峰

DI數位後期總監：曲思義

DI製作指導：曲思勇

數位影像後期製作：林承忻、嚴振欽、嚴振欽、江翊寧、鄭兆珊、歐陽敏、古依玹、廖孝寬、李登林、趙雲儒、王明山、連穆濤、洪佳政、林佩柔

行銷總監：陳家怡

行銷團隊：黃郁茹、王藝樺、趙政銘、黃綉惠、徐榕澤、朱大衛、曾子昂

片頭及片名標準字設計：大莓羊

前導視覺及人物海報設計：翁瑞雄、劉冠群

主視覺海報設計：陳正源

發行總監：吳明憲

發行團隊：高劍宜、曾宜惠、何林洋、李純怡、鄭嘉鳳、譚興宸、黃棋帝

國際聯絡：陳嘉妤、粟田経弘（日本）

前期企劃：李喻婷、紀焜耀、李峻傑、劉晉好

行政：孟珍、郭憶涵、吳佳怡、蔡長珈

法律顧問：翰廷法律事務所黃秀蘭律師

交通：徐志泓、周寶南、范姜浩、鄒積鈞、張裕芬、陳正雄、張義泉、韓旭洋、林冠華、張志丞、劉士豪、楊茂松、吳家龍、吳建功、童鴻昭、陳彥齊、劉孟睿、林棋弘、莊智偉、涂朝皇、劉珞迪、廖蓮參、施宗德、劉文虎、張俊雄、吳芳志、陳柏勳、廖經中、范志明、陳坤源、李克新、陳家雨、黃先正、黃先德、洪聖明、蔣瑞光、余元寵、李正鑫、時懋楷、何康祺、王信智、鄭志仁、吳宏基、林正義、丁世雄、張家珍、全方位小客車租賃江平輝、一乙安達小客車租賃許裕翔

怪手：楊榮日

動物訓練顧問：鑲球保安犬舍沈宏益

槍火提供：荷里活電影服務公司、寶力道具有限公司

永祥影視器材：李志宏、關雅惠

攝影器材：阿榮企業有限公司

場務器材：力榮影視

族語劇本翻譯：郭明正、曾秋勝、伊婉貝林、伊萬納威

日語劇本翻譯：小阪史子

英文對白翻譯：蘇瑞琴

英文對白潤飾：劉怡君

實習生：王莉茹、陳思宇、沈恩霆、盧宗延、張幼慈、張斯庭、蔣朝婷、陳詩旻、黃柔璇、陳昱歿

錄音室：Studio 301, Sydney

交響樂團：The Studio Orchestra Of Sydney

澳州雪梨錄音：Ricky Ho, Phil Hartl, Coralie Hartl, Guy Gray, Simon Todkill

合唱團：Michelle Ng, Aaron Oh, Ting Chun, Linton Warren Ng, Ton Ong, Joel Lim, Bertram Goh, Joel Tan, Gerald Chia, Dennis Chia, Dixon Koh, Alan Yeo, Ryan Chan, Ng Yong Han, Gordan Lee, Gerald Ling

新加坡錄音

錄音：Resonance Audio, Singapore, Edwin Wijaya, Rit Xu, Riduan Zalani, Gerald Chia, Ricky Ho, Belinda Foo

台北錄音：楊新玲、Guy Gray、謝宜芳

錄音室：白金錄音室

音樂前期籌備（統籌）：Ince Kosasih, Coralie Hartl

Kitho Lab 音樂工作室協調：Vanna Lim

前製混音：Yellow Box Studios Film & Music, Singapore

環繞混音監督：Rennie Gomes

音樂混音：Guy Gray

迷霧裡的波索康夫尼
詞：江自得
曲：泰雅古調

改編：拉卡巫茂
族語翻譯潤飾：Dakis Pawan
演唱：阿穆依穌路

出草歌
詞：魏德聖
曲：賽德克古調

族語翻譯潤飾：伊婉貝林、翁志文

情戀（婚禮）
曲：賽德克古調
編曲：翁志文
演奏：翁志文

賽德克巴萊之歌
詞：魏德聖
曲：賽德克古調
族語翻譯潤飾：伊婉貝林、翁志文
演唱：曾秋勝、林慶台

仇恨消失
詞：魏德聖
曲：賽德克古調
族語翻譯潤飾：伊婉貝林、翁志文

通往祖靈之家
詞：張胡愛妹
曲：賽德克古調
演唱：張胡愛妹

射日英雄歌
詞：魏德聖
曲：泰雅古調
族語翻譯潤飾：伊婉貝林、翁志文

演唱：巫惠玲

快樂吟唱
詞：伊婉貝林
曲：賽德克古調

賽德克巴萊之歌（彩虹橋）
詞：魏德聖
曲：賽德克古調
族語翻譯潤飾：伊婉貝林、翁志文

看見彩虹
詞：拉卡巫茂
曲：拉卡巫茂
編曲：Ricky Ho
族語翻譯潤飾：Dakis Pawan
演唱：拉卡巫茂、林慶台、大慶、撒布洛、陳松柏、金照明、高勇成、張志偉、徐詣帆、林孟君、方聖傑、林源傑、孫俊傑、劉忠厚、陳金龍、陳文華、翁志文、仲柏暐、張福剛、羅美玲、張淑珍、林蘭英、曾惠玲、巫惠玲、沈藹茹、高亭瑄

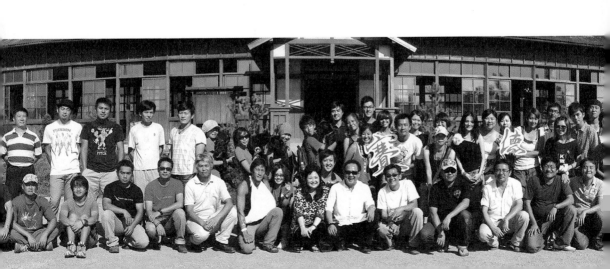

【參考書目】

◆《霧社事件》，鄧相揚著，台北市：玉山社，一九九八年。

◆《風中緋櫻——霧社事件真相及花岡初子的故事》，鄧相揚著，台北市：玉山社，二〇〇〇年。

◆《霧重雲深——霧社事件後，一個泰雅家庭的故事》，鄧相揚著，台北市：玉山社，一九九八年。

◆《霧社事件口述歷史調查研究與影像紀錄計劃》結案報告書，計劃主持人：鄧相揚，台灣歷史博物館。

◆《泰雅賽德克傳統織布文化》，鐵米拿葳依著，鐵米拿葳依出版，一九九〇年十二月。

◆《流與轉——下山爺爺的故事》，下山操子著，秦兆瑋出版，二〇〇八年十二月二十五日。

後重新出版為《流轉家族——泰雅公主媽媽日本警察爸爸和我的故事》，台北市：遠流，二〇一一年七月。

◆《漫畫・巴萊》，邱若龍著，台北市：遠流，二〇一一年二月。

◆《霧社事件》，中川浩一、和歌森民男合著，武陵出版有限公司，一九九二年十一月。

◆《文面・馘首・泰雅文化——泰雅族文面文化展專輯》，阮昌銳、李子寧、吳伯祿、馬騰嶽合著，國立台灣博物館編印，一九九九年。

◆《阿威赫拔哈的霧社事件証言》，阿威赫拔哈口述，許介鱗、林道生翻譯，台北市：臺原，二〇〇〇年十月。

賽德克‧巴萊 4
Seediq Bale

電影‧巴萊
《賽德克‧巴萊》幕前幕後全紀錄

企劃 / 果子電影有限公司
撰文 / 黃一娟、游文興
圖片提供 / 果子電影有限公司
【劇照】吳祈緯
【工作照】吳祈緯、黃一娟、張致凱、翁稚晴、黃采儀
【圖片整理】黃采儀
【人物訪談】王嬿妮、曾子昂

主編 / 王心瑩
副主編 / 林孜懃
文字校訂 / 陳懿文
美術設計 / 黃子欽
美術協力 / 唐壽南、陳春惠
企劃統籌 / 金多誠、陳佳美
出版一部總監 / 王明雪

發行人 / 王榮文
出版發行 / 遠流出版事業股份有限公司 臺北市南昌路2段81號6樓
電話：(02)2392-6899 傳真：(02)2392-6658 郵撥：0189456-1
著作權顧問 / 蕭雄淋律師 法律顧問 / 董安丹律師
2011年9月5日 初版一刷
2011年10月5日 初版三刷
行政院新聞局局版臺業字第1295號
定價 / 新台幣399元 (缺頁或破損的書，請寄回更換)
有著作權‧侵害必究　Printed in Taiwan
ISBN 978-957-32-6852-9

YL_{ib}.com 遠流博識網

http://www.ylib.com　E-mail:ylib@ylib.com

【賽德克‧巴萊】系列書籍官網 http://www.ylib.com/hotsale/seediqbale
【賽德克‧巴萊】電影官方blog http://www.wretch.cc/blog/seediq1930
【賽德克‧巴萊】電影官方Facebook http://www.facebook.com/seediqbale.themovie

國家圖書館出版品預行編目(CIP)資料
─────────────────────────
電影‧巴萊：《賽德克‧巴萊》幕前幕後全紀錄
/黃一娟, 游文興撰文. -- 初版. -- 臺北市：遠流, 2011.09
　面；　公分　 --(賽德克.巴萊系列4)
ISBN 978-957-32-6852-9(平裝)
1.電影片
987.83　　　　　　　　　　　　　　　100017147
─────────────────────────